古画七棱镜

看懂中国画的100个问题

陈晨 著

江苏凤凰文艺出版社
JIANGSU PHOENIX LITERATURE AND
ART PUBLISHING

写在前面

研究中国古代绘画很多年，我一直在思考一个问题：怎样才能让那些从来不懂画的朋友快速、全面、正确地了解中国画？

说句实话，虽然自己是专业出身，但是可惜至今没有一位老师给我讲明白过中国画到底是怎么回事。可能有的时候，很多东西还是需要靠自己一点点地"悟"出来才行。我从没怀疑过那些老师的专业水平，但是不知道为什么，他们总是喜欢将简单的东西"复杂化"，也有可能是他们自己"身在此山中"，对很多事看不明白，所以说不清楚。

我一直坚信：学习可以有最简单便捷的方式，毕竟大部分人也只是看个"热闹"。其实，中国画是有很多面的，不同的人会站在自己的角度来看它，就像是一个"多棱镜"，从每一面看到的都不一样，有点"横看成岭侧成峰"的感觉。同样是一幅画，在画家眼里，看到的是如何创作；在艺术批评家眼里，看到的是艺术风格；在鉴定专家眼里，看到的是真伪优劣；在装裱师眼里，看到的是活怎么干；在画商眼里，看到的是作品能卖多少钱……很多专业人士说不清楚中国画的原因可能是：他们只看到了中国画的其中一个面，就像是盲人摸象，每个人都只从自己的角度来思考问题，中国画衍生的产业架构却很少有人提及。我自己这么多年在中国画的专业领域中摸爬滚打，从学中国画专业的学生，到博物馆做书画展览的策展人，再到鉴定古代书画的研究人员，最后到书画艺术品投资专业的博士。我可以像画家一样创作，也可以像艺术理论家和批评家一样写文章，更担任过专业的博物馆古书画研究人员，同时也了解书画拍卖市场。每个领域不敢说有多专业，但是确实都有涉及。

现在的我是一名大学教师，面对的主要群体是学生。如何用最简单并且全面的方式让他们懂得什么是中国画，是我一直在思考的问题。思考了很多年后，完成了这么一本适合完全不懂或者对中国画一知半解的读者来看的书。我很喜欢"七"这个数字，所以把本书分成了七段，将主书名取为"古画七棱镜"。围绕着中国画，尤其是中国古代绘画这个主题，从中国画的"概念与分类""工具与材料""装裱与修复""笔墨与技法""题款与钤印""鉴定与作伪""收藏与投资"七个维度谈起，尽量地讲全面，并且内容都是"干货"。七段干货正好凑齐了100个问题，以问答的方式将关于中国画应该知道的问题梳理出来。实际上，仔细看过书的朋友就会发现，这100个问题的体量都很大，完全可以再拆分成若干个小问题。我没有投机取巧，而是把每段的分量给足，可见我的诚意。但是，在这七段干货中，我没有涉及任何一位古代的画家和其绘画作品，也几乎没有涉及美术史层面，因为画家和作品的体量足以再单独整理出版。本书只是从横向进行专业性的梳理普及。不过需要说明的是：因为涉及的领域比较多，所以不敢说都是我自己的原创，也参考借鉴了很多前辈老师的研究成果，谨此致谢。

　　总之，这是一本中国画入门级别的书。虽然是入门书，但内容是专业的；不仅专业，而且还全面；不仅全面，而且还高级。

<div style="text-align: right">陈晨</div>

目录

第三章　装裱与修复

第四章　笔墨与技法

第五章　题款与钤印

第六章　鉴定与作伪

第七章　收藏与投资

第一章

概念与分类

001
中国画为什么叫"中国画"？

中国画为什么叫"中国画"？"中国画"到底是什么？

可能很多人都说不清楚，或者说得很片面。我们一般都会认为中国画就是"中国的画"，或是"中国人画的画"，这么说其实也没错。但是在我国古代，"中国"并不是我们今天理解的"中国"，所以不可能有"中国画"一词的出现。

古人们称绘画为"丹青"。"丹"和"青"是古代绘画常用的两种矿物质颜料，"丹"是朱红色，也就是"朱砂"；"青"是青色，也就是"石青"。因为在唐代之前的中国画大多是以"设色"为主的，所以古人用两种颜料的名字代替，起了这么一个特别好听的名字。当时的民间画工都被称为"丹青师傅"。杜甫曾经有诗曰："丹青不知老将至，富贵于我如浮云。"但是，元代之后，"设色"不再是绘画的主流。文人们不喜欢那些浓烈的色彩，更喜欢简洁的"黑白"色系。于是，中国画又多了一个名字，叫作"水墨"。

到了近代，确切地说应该是新文化运动之后，一场关于"整理国故"的争论出现了。为了对抗突如其来的西方文化思潮，很多人高举着"保存国粹""发扬国光"的旗号，将许多"中国有，外国没有"的东西，定义为"国字头"，比如"国乐""国医""国菜""国花"等，那么绘画自然就变成了"国画"。"国"的概念体现了一种民族性，是为了区别于"洋"，比如"洋货"和"国货"、"洋文"和"国文"等。在当时的高等美术院校，就绘画部分而言，就分成了"国画"和"西画"两大专业。虽然后来又经历了几次分分合合，但都没有改变这种形式逻辑上同级的二元对立格局。"国画"和"西画"还是二分天下。

到了 1949 年中华人民共和国成立以后，有两个因素改变了"国画"的地位。一个是"文艺为无产阶级政治服务"的要求，另一个就是苏联契斯恰科夫油画教学体系的引入。1950 年在国立北平艺专基础上成立的中央美术学院，首先把"西画"分为了"版画系"和"油画系"。而"国画"是以"写意"为主体的，不具备像古典油画那样天然的现实主义风格，所以遭到了很多冷遇和质疑。后来，由于种种原因，他们把"国画系"改名

为"彩墨画系"。

但有意思的是，后来中央美术学院的"彩墨画系"又改回了"国画系"，这是因为此时民间又出现了一波"整理国故"的思潮。"国画"的这一次诞生，意味着从民国时期代表传统绘画的"国故""国粹"转变成了"新中国"的画种。此后，国画、油画、版画并列的"造型艺术"门类格局，更是被约定俗成地规定下来。"国画"的外延义也从最初区分与西洋绘画的"中国绘画"限定成现代意义上的"彩墨画"。直到 1957 年，当"北京国画院"成立时，周恩来总理建议改称"北京中国画院"，以避免形成"只此一家，别无分号""别的画都不是国画"的误解。从此，"中国画"成为公认的、统一的名称。但是在 1979 年出版的《辞海》中，赫然地将"国画"定性为"中国画"的简称。查阅 20 世纪 80 年代的各类美术工具书，都是如此记载，可见这种观念深入人心。原先已经被混用的两个名词，由官方编辑出版的一部工具书进行了判定，至此有了合理的依据。

在当代中国，已经习惯将"国画"和"中国画"两个概念完全等同，不但在中国当代的美术史研究中，将"国画"等同于"中国画"者大有人在，就是在美术院校"国画系"的内部，师生往往对本系的名称也是模棱两可。"国画"和"中国画"的不同含义，在今天许多人那里都已经成为无足轻重的问题了。

002
中国绘画最初是以怎样的形态出现的？

我们今天可以看到的中国画大多是用纸绘制并且装裱起来，然后挂在墙上的。所以很多人就认为中国画就应该是这个样子的。

实际上中国绘画最开始并不是以这样的形态出现的。它的历史可以上溯到遥远的史前时期，那个时期还没有"纸"的出现。但是先民们也需要绘画，于是他们会把画画在石头、墙壁，以及各种器物上。所以，根据考古挖掘的发现，早期的中国绘画有很多种绘画形式，比较重要的有岩画、彩陶画、壁画、帛画、漆画、画像石和画像砖等。

（1）岩画

　　顾名思义，岩画就是画在岩石上的画。它是用石器或金属工具在山崖石面上磨刻、敲凿，或是用一些矿物颜料涂绘的。

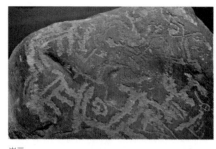

岩画

　　中国不但是世界上最早有文字记载岩画的国家，也是世界上岩画遗迹最丰富的国家之一。整个新石器时期早、中、晚各期，都有丰富多彩的岩画艺术记录了我们先民的活动足迹。我国目前已有 100 多个市、县（旗）发现有岩画。其中，最重要的有内蒙古阴山岩画、宁夏贺兰山岩画、甘肃黑山岩画、新疆阿尔泰山岩画、江苏连云港将军崖岩画、云南沧源岩画、广西左江岩画等近 30 处。根据目前学术界对岩画的研究，大致可以将岩画的风格按照地域分为北方系统、西南系统、东南系统三大系统。

我国岩画的三大系统

系统	分布地区	内容与技法	代表岩画
北方系统	内蒙古、新疆、宁夏、甘肃、青海	内容以动物为主，风格较为写实，技法大都是凿刻。主要是中国北方草原地区的狩猎、游牧民族的作品	内蒙古阴山岩画、内蒙古乌兰察布岩画、新疆阿尔泰山岩画、新疆天山岩画、新疆昆仑山岩画、甘肃黑山岩画、宁夏贺兰山岩画
西南系统	云南、广西、贵州、四川、西藏（西藏基本属于北方系统，内容以反映狩猎与畜牧的生活为主，也带有西南系统风格，有部分岩画也是由红色颜料绘制）	岩画点大都是在江河沿岸的悬崖绝壁处。崖壁上部往往向前凸出形成"岩厦"，既可躲避风雨，又可以防止阳光直射。岩画点前常常有一个平台，为人们祭祀、集会之所。题材以人物为主，宗教活动是其主要表现内容，表现技法则以红色涂绘为主	云南沧源岩画、广西左江岩画
东南系统	江苏、福建、广东、台湾、香港、澳门	内容大都与古代先民们的出海活动有关。以抽象的图案为主，并采用凿刻的技法	江苏连云港将军崖岩画、福建华安仙字潭摩崖石刻、广东珠海高栏岛石刻画、台湾高雄万山岩雕群

（2）彩陶画

彩陶画是指我国新石器时代描绘于彩陶上的图画。

现今存在的史前绘画形式中，数量最多的首推彩陶器上描绘的各种图纹。它是在打磨光滑的陶坯上，以天然的矿物质颜料进行描绘，用赭石和氧化锰作呈色元素，然后入窑烧制而成的。在胎体上呈现出赭红、黑、白等各种颜色的美丽图案，形成纹样与器物造型高度统一，从而达到装饰美化效果。

彩陶上的图纹既有写实性的人物、禽鸟、鱼蛙，也有抽象的纹饰。从使用的工具和材料看，已经开创了中国笔墨的先河。

彩陶画一般用红色、黑色、棕色、白色四种颜色绘饰而成。

彩陶

彩陶画色彩的化学成分

彩陶颜色	化学成分
红色	赤铁矿的风化物赭石、高含铁量的红黏土
黑色	磁铁矿'、黑锰矿'、锌铁尖晶石
棕色	红、黑两种矿物颜料的复合体
白色	石膏或方解石

在众多彩陶画中，最精美的来自两种文化，一种是仰韶文化，一种是马家窑文化。仰韶文化可以分为半坡类型和庙底沟类型，马家窑文化可分为石岭下类型、马家窑类型、半山类型和马厂类型。不同文化类型的器型和纹饰彩绘都不一样，各具风格。

（3）壁画

　　壁画是指绘制在土、砖、木、石等各种质料壁面上的图画。中国壁画起源也比较早，在 5800 多年前的新石器时代就已经出现。

　　壁画多用矿物质颜料，如朱砂、赭石、石青、石绿等，色泽艳丽，经久不变。表现技法多样，主要有白描、勾勒设色、水墨写意、青绿重彩等，并有堆金、镶银、沥粉等特殊技法。

　　壁画的制作者多为官府画师和民间画工，基本上都没有留下姓名。魏晋至唐代，也有不少名画家参与壁画绘制，民间画工则在长期创作实践中总结了方法和经验，形成了口诀和粉本，师徒代传，沿袭至今。

　　壁画按其所绘制的场地和场合，可以分为殿堂壁画、墓室壁画、寺观壁画、石窟壁画等。

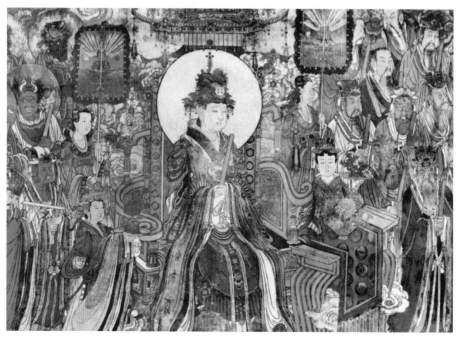

永乐宫壁画（局部）

①殿堂壁画

殿堂壁画就是画在宫殿、厅堂墙壁上的装饰画，内容一般有山川景物、文武功臣、神灵怪兽等。据考证，距今 3000 多年前的商代就已经出现了宫廷殿堂壁画，秦代著名的阿房宫就有丰富壮观的壁画。

但是由于建筑物毁坏，这类壁画都没有完整地保存下来。殷墟宫殿遗址的壁画残块，以及 20 世纪 70 年代在陕西咸阳秦都宫殿遗址发现的秦代宫殿壁画，是目前所能见到的早期殿堂壁画的遗物。

②墓室壁画

古人相信人死后灵魂还能永生，所以墓室壁画大多描绘墓主人的生前生活，以及墓主人死后升仙等内容。

从西汉晚期到东汉时期，一些地方豪强和权贵之家厚葬成风。按照死者生前的生活居住条件，为其营造豪华的墓室。除了随葬象征性侍卫、仆从、侍女的俑和各种珍贵物品、生活用品外，还在墓室内绘制壁画。

墓室壁画一般绘于墓室的四壁、顶部以及甬道两侧。壁画内容丰富，有的一墓之内壁画面积可达 200 多平方米。其艺术风格有的比较写实，有的豪放不羁。

墓室壁画尽其所能地把世间生活起居环境、人物活动都包罗在内，也有神灵百物、神话传说、历史故事、日月星辰以及图案装饰，目的主要是对亡者的纪念或祈愿。

墓室壁画有汉、晋、齐、隋、唐、宋、辽、金、元等不同时期的不同形式。比较著名的有集安高句丽壁画、北齐娄睿墓壁画、唐章怀太子墓壁画、懿德太子墓壁画等。

③寺观壁画

寺观壁画是中国壁画的一个主要类型，绘于佛教寺庙和道观的墙壁上，内容有佛道造像、传说故事、图案装饰等。这种绘画形式是随着道教的产生和佛教的传入而逐渐发展起来的，兴于汉晋，盛于唐宋，衰于明清。我国古代许多著名画家，如东晋顾恺之、唐代吴道子等，都曾作过寺观壁画。

山西是我国中原地区佛教、道教活动最发达的省份之一，因此佛教寺庙、道教宫观等宗教建筑极为兴盛。而依附于这些寺观里的壁画数量之多、历史之久、艺术之精，均为全国所仅见。比较著名的是山西五台山佛光寺壁画、山西平顺县大云院壁画、山西高

平市开化寺壁画、山西芮城永乐宫壁画、山西稷山兴化寺壁画等。此外，北京西郊法海寺的明代佛教壁画也是古代壁画中的杰作，至今保存完好。

④石窟壁画

石窟壁画是指绘制在沿山坡开凿的洞窟石壁上的壁画，题材内容有佛教造像、经传故事、佛本生故事等，大都与宗教，主要是佛教有关。有的画面中也有"供养人"形象及劳动人民生活的场面。

根据石窟的建筑形制、壁画内容、地理位置等因素，学术界一般将中国古代石窟划分为西域模式和中原模式。宿白先生则将其进一步划分为新疆地区、中原北方地区、南方地区和西藏地区。

新疆地区的石窟壁画主要包括克孜尔石窟、柏孜克里克千佛洞、库木吐喇石窟等。

中原北方地区的石窟壁画主要包括敦煌石窟、武威天梯山石窟、天水麦积山石窟、炳灵寺石窟等。其中以甘肃敦煌石窟壁画为最大，总面积约 45 000 平方米。

南方地区比较重视禅修，所以不像北方地区那样为重德业大修石窟，因而石窟数量较少。因为中国南方气候温暖湿润，石窟多以塑像为主，少有壁画遗存。主要包括南京栖霞山石窟、四川广元千佛崖石窟、重庆大足石刻等。

西藏地区的壁画主要分布在阿里地区、日喀则地区和拉萨地区，总面积约有20 000 平方米。主要包括查拉鲁普石窟、东嘎－皮央石窟、扎达扎布让区石窟、日土"丁穹拉康"石窟等。

（4）帛画

以绢帛为载体的帛画是中国古代绘画中的一个独特画种。帛画出现在传统卷轴画以前，是中国传统绘画的早期形式之一，也是中国最早的独立式绘画。

从绘画材质上讲，它与古代传世绢本画和佛教幡画等都是以绢为本，但在起止时间和流传途径上却有所不同，故而学界专称之为"帛画"。

它上承史前、三代绘刻工艺传统，下启魏晋独立的绘画艺术之风，曾广泛用于神事、巫仪、社会生活及图册载籍等方面。

今存最早的帛画出现于战国时期，至汉代更有发展。

迄今所知的中国古代帛画大都发现于密封条件比较好的楚汉墓葬中，其中比较著名的是马王堆 1 号汉墓帛画和战国时代《人物御龙图》《人物龙凤图》等。

马王堆1号汉墓帛画

战国时期《人物龙凤图》

战国时期《人物御龙图》

（5）漆画

漆画是用油漆作为绘画原料绘成的一种带有工艺性质的装饰图画。从商代开始已经有漆器工艺，战国时期这种工艺得到发展。漆器主要出土于我国湖南、湖北、河南等地。漆画的主要绘画材料为天然大漆，除漆之外，还有金、银、铅、锡，以及蛋壳、贝壳、石片、木片等。入漆颜料有银珠，还有石黄、钛白、酞青蓝等。漆画的技法十分丰富，可将漆画分为刻漆、堆漆、嵌漆、雕漆、彩绘、磨漆等不同品种。

可以说，漆画既是艺术品，又是和人们生活密切相关的实用装饰品，兼具了绘画和工艺的双重艺术性质。常见的表现形式有壁饰、屏风和壁画等。

浙江余姚河姆渡发掘的朱漆碗，已有 7000 年左右的历史。河南信阳长台关出土的漆瑟，彩绘有狩猎乐舞和神怪龙蛇等形象的漆画，也有 2000 余年的历史。

著名的还有湖南长沙马王堆出土的汉代漆棺上的漆画、山西大同司马金龙墓漆屏风画以及明清大量的屏风漆画等。

（6）画像石和画像砖

画像石和画像砖是我国古代祠堂、墓室及石阙等的装饰性图像石刻和图像砖。它始于西汉，风行于东汉，是随着厚葬之风的盛行而发展起来的。因为画刻在石材上，故称为"画像石"。

汉画像石是附属于墓室与地面祠堂、阙等建筑物上的雕刻装饰，是我国古代为丧葬礼俗服务的一种独特艺术形式，具有浓郁的民俗色彩和时代特征。

画像石萌发于汉武帝时期，新莽时期有所发展，东汉时期画像石分布地区广大，形成四个中心。但是，到了东汉末年就衰落消亡了，大约经历了 300 年的时间。

《竹林七贤与荣启期》画像砖（局部）

汉画像石的四个中心

区域	中心	主要地点	备注
山东、苏北、皖北、豫东	以济宁、枣庄、临沂、徐州为中心	山东嘉祥、金乡、鱼台、微山、济宁、汶上、曲阜、邹城、滕州、枣庄、临沂、苍山、平邑、费县、莒南、沂南、泰安、长清、肥城、章丘、安丘、诸城、福山，江苏徐州、铜山、睢宁、邳州、新沂、连云港、赣榆、东海、丰县、沛县、泗洪、泗阳、射阳，安徽定远、宿州、亳州，河南永城、夏邑	分布面积最广的一个区域
豫南、鄂北	以南阳为中心	河南南阳、唐河、邓州、桐柏、新野、社旗、方城、襄城，湖北当阳、随州	分布与发现较集中的一个区域
陕北、晋西北	陕西、山西两省北部黄河沿岸地区	陕西柳林，山西离石、中阳	
四川、重庆、滇北	嘉陵江、岷江流域	四川渠县、忠县、合川、成都、彭山、乐山、新津、梓潼、雅安、宜宾，重庆，云南昭通	

　　画像石的分布及其内容同当地的政治、经济、文化有密切的关系，其形式有阴线刻、阳线凹入、平面线浮雕、弧面线浮雕、高浮雕、透雕等。内容主要涉及社会生活、历史故事、神鬼祥瑞、花纹图案四个方面。

汉画像石题材内容分类

类别	具体内容代表
社会生活	农耕、狩猎、捕鱼、手工业劳动、车骑出行、聚会、谒见、讲经、战争、献俘、武库、刑徒、养老、庖厨、宴饮、乐舞百戏、建筑物以及禽、兽、虫、鱼、草木
历史故事	古代帝王、将相、圣贤、高士、刺客、孝子、列女、文王十子、周公辅成王、蔺相如完璧归赵、范雎辱魏须贾、孔子见老子、二桃杀三士、豫让刺赵襄子、专诸刺王僚、要离刺庆忌、聂政刺韩王、荆轲刺秦王、董永侍父、孝孙原谷、老莱子娱亲、丁兰供木人、邢渠哺父、楚昭贞姜、京师节女、王陵母伏剑
神鬼祥瑞	伏羲、女娲、西王母、东王公、仙人、天神、玉兔、蟾蜍、九尾狐、三青鸟、三足乌、九头人面兽、四神、祥瑞、方相氏、日月星座及各种祥禽瑞兽和神怪
花纹图案	平行条纹、菱纹、十字穿环纹、连弧纹、垂幛纹、连锁菱纹、菱环纹、连环纹、网格纹、三角锯齿纹、树纹、波浪纹、绳纹、双曲纹、云朵纹、蔓草状云纹、卷云纹、云龙纹、兽面纹、复合花纹

画像砖是模印或刻画有画像和花纹的砖，主要用于嵌砌、装饰墓葬。画像砖并不是汉代才有的，它起源于战国末期的空心砖，是间于绘画和工艺之间的综合艺术。秦代建筑遗址与墓墙中都发现了画像砖。西汉时期的画像砖以河南省出土的最具代表性。东汉时期的画像砖大小、形式多种多样，主要分布于河南、四川、浙江、江苏等地。

画像砖有铺地砖和空心砖，其图案有浮雕、浮塑、浮雕加阳线等种类，其中铺地砖有方格、绳纹、菱形纹、锯齿纹、太阳纹、花朵纹，还有龙纹、凤纹、云雷纹等。画像砖所表现的内容和画像石的内容基本相同。

003
古代人是如何学习中国绘画的？

当代人想要学习绘画，都会考取专业的美术院校或者大学里的美术专业。但是，能开设这些专业美术院校，在古人那里有一条很长的路要走。

我们不禁要问，古人是怎样学习绘画的？他们是通过什么方式和渠道学习的呢？实际上，我国古代绘画教育大约经历了四个时期：民间匠人传艺时期、宫廷画工传艺时期、士大夫业余画家和专业画家传艺时期、宫廷画院传艺时期。

我们知道，我国最早的绘画艺术，主要体现在类似彩陶、青铜器等生活、生产用具的装饰纹样上。所以，最早的绘画教育，应该是对于这些装饰纹样手艺的传授。

我国彩陶文化出现在距今五六千年前，所以彩绘纹样的手艺传授也应该是同时代出现，最初的绘画教育者应该是民间匠人。这个时期就是民间匠人传艺时期。

西周时期，我国古代绘画教育进入了宫廷画工传艺时期。根据文献记载：在西周就设有"冬官画工"，春秋时设有"画史"，西汉设有"尚方画工""黄门画者"，等等。这些宫廷画工其实本来就是民间手艺较高的匠人，因为皇室和官府的需要，被集中在一起，于是他们的手艺被代代相传。

东汉开始，我国的绘画教育有了较大的发展，进入了士大夫业余画家和专业画家传艺时期。

其实，我国最早的专门艺术学校是东汉的鸿都门学，但那只是学习书法的书院，虽

然也开了画室，但只是画工以经史故事绘画，并没有进行正式教学。魏晋南北朝时期，出现了我国第一批明确有记载在当时以绘画才能著称的专职画家，如曹不兴、卫协、张墨、顾恺之、陆探微、张僧繇等人。唐代中国画发展更加繁荣，又出现了一批著名画家如吴道子、李思训、王维等人。需要指出的是：在这段时期，绘画教育的渠道主要分为师传、家传、自学三种。"师传"如顾恺之，他的老师是卫协，卫协的老师是曹不兴；"家传"如李思训、李昭道父子；"自学"的代表则是王维。

到了五代，我国古代绘画教育才真正进入宫廷画院传艺时期，趋于正规化。五代十国时期的西蜀和南唐，才开始正式出现宫廷画院。到了宋代，发展为规模较为完备的翰林图画院。尤其到了宋徽宗赵佶时期，不但发展了画院规模，还成立了"画学"，使之成为科举制度的一部分。翰林图画院画院录取画家要经过严格的考试，考题常用唐人的诗句命题，如"乱山藏古寺""踏春故去马蹄香""竹锁桥边卖酒家""野水无人渡，孤舟尽日横""嫩绿枝头红一点，恼人春色不在多"等。考入画院的画家，其职位根据技艺、出身等条件，分为待诏、祗候、艺学、画学正、画学生、供奉等职。

画院学习的科目有主科和辅科之分，主科为画学，画学中又分有若干专业，如佛道、人物、山水、鸟兽、花竹、屋木等。辅科则教授《说文》《尔雅》等，借以提高学生通晓画意的能力。画院的画家学画还可以观看临摹宫廷中收藏的名画，宋徽宗甚至会亲自授课评判，还设置了完整的考试肄业制度。正是因为机制如此正规，宋代画院培养了一大批绘画人才，宋代中后期以后的名家一半以上都是出自画院或与画院有关。可惜的是，画院教育在元代中断，虽然明清时期有所恢复，但是规模和影响力大不如前。

一直到了近代，废科举、兴学校，绘画才列入学校的教学计划，使得中国绘画教育进入了一个新纪元。

北宋 赵佶《瑞鹤图》

004

我国古代有哪些重要的画学论著？

我国古代的绘画教育从来没有统一的教科书，但是在千百年的画学史里，也出现了许多对中国画学有着深远或广泛影响的著作。

这些画学论著的出现与发展大致可以分为六个时期：先秦两汉为萌芽时期，魏晋南北朝为重要开始时期，唐五代为成熟时期，宋元为重要发展时期，明清为因袭与创见交错时期，近现代为振兴时期。

（1）先秦两汉时期

早在先秦两汉时期，史书上就有关于绘画的一些记载，老子、孔子、庄子等也都有关于绘画的零星论断。比如《左传》中的"使民知神奸"说、老子的"五色令人目盲"说、孔子的"绘事后素"说、庄子的"解衣般礴"说、韩非子的绘画难易说、《淮南子》的"君形"说等。

（2）魏晋南北朝时期

魏晋南北朝时期，作为知识分子的专业画家出现，所以专篇的人物、山水画论产生了，奠定了中国画论的基础，可以说是重要的开端时期。

顾恺之的《魏晋胜流画赞》《论画》《画云台山记》，提出"以形写神""迁想妙得"说，成为中国画论的核心。宋宗炳《画山水序》、王微《叙画》是我国最早的两篇山水画论，提出了"含道映物""澄怀味象""以形写形""以色貌色"以及山水画远近原理不同于地图，有"畅神"功能等观点。谢赫所著的《古画品录》是中国第一部系统品评绘画的重要著作。书中提出的"六法"，在中国画学上是较早而较为系统的绘画要旨，影响非常深远。而姚最的《续画品录》提出了"心师造化"之说，是它的续书。

（3）隋唐五代时期

隋唐五代时期，中国封建社会经济文化非常发达，这时期的画论著作比魏晋南北朝更为细致、深入、系统，称为成熟时期。

张彦远《历代名画记》不仅是我国最早的一部绘画史著作，还是一部重要的绘画理

论著作。书中提出了一系列重要的绘画思想，如它提出了绘画在审美教育、审美认识、审美娱乐方面"成教化，助人伦""穷神变、测幽微""怡悦情性"的功能说。主张"书画用笔同法""笔不周而意周""意不在于画而得于画"，提倡水墨，所谓"运墨而五色具"，并且将画分为"自然""神""妙""精""谨细"五品。

山水画论有张璪《绘境》，虽然现在已经流失，但是其中的一句"外师造化，中得心源"成为千古名句。王维《山水诀》《山水论》，有"画道之中，以水墨为上""凡画山水，意在笔先"之说。荆浩《笔法记》论画有"六要""四势""二病"，并首次对"图真"做了深刻的阐述。

唐五代时期还有很多品评的论著，最为著名的是朱景玄的《唐朝名画录》，收录了唐代 124 位画家，分为"神""妙""能""逸"四品。此外，还有彦悰《后画录》、李嗣真《续画品》、张怀瓘《画断》等。

（4）宋元时期

宋元时期是文人画的高潮，中国画学论著在探讨的范围、内容以及艺术趣味和审美观等方面与前代开始有了分歧，发生了具有转折性的变化，所以是重要发展时期。

郭若虚的《图画见闻志》是张彦远《历代名画记》的续书，提出"气韵非师"的说法，指出了用笔"板""刻""结"三病；阐述了人品与气韵的关系：人品高，气韵就高；主张画人物必须分清贵贱气貌。而邓椿则继《历代名画记》与《图画见闻志》之后，撰写了《画继》。

在山水画方面，有郭熙《林泉高致》，论述山水画创作的本意、主客关系，画家修养，最重要的是提出了"高远""深远""平远"三远之说。黄公望《写山水诀》要求：作画大要，去"邪""甜""俗""赖"四个字。

在品评方面，黄休复《益州名画录》，首次对"逸""神""妙""能"四种品格做了解释，并把"逸格"置于最高级，奠定了文人画品评的最高标准。刘道醇《宋朝名画评》提出了"六要""六长"，丰富了谢赫的"六法"。

在肖像画方面，有苏东坡的《传神记》、陈造《论传神》、陈郁《论写心》、王绎《写像秘诀》等，都发展了顾恺之的传神论。

此外，一些文人画家在题画诗中也提出了很多观点，比如苏轼"诗中有画，画中有诗""论画以形似，见与儿童邻""书画本一律，天工与清新"，以及赵孟頫"不求形似"、钱选"士气"、倪瓒"逸笔草草，不求形似""写胸中逸气""聊以自娱"等论说，对文人画发展影响都很大。

（5）明清时期

明清时期中国封建社会开始走下坡路，表现在绘画上摹古风极为泛滥。中国画论著述的数量之多，超过了以前任何一个时代。

其中比较重要的是明代董其昌的《画旨》，提出了山水画"南北宗论"，是中国画史上第一次提出的关于画派的理论，对清初画家影响非常大。何良俊《四友斋画论》，将画家分为"行家"与"利家"；高濂《燕闲清赏笺·论画》，提出"天趣""物趣""人趣"三趣说；笪重光《画筌》，论山水画的意境，有所谓的"实境""真境""神境"之说，并指出"虚实相生，于无画处皆成妙境"；恽寿平《南田画跋》，首次提出"摄情"之说；王履《华山图序》，有"吾师心，心师目，目师华山"之说；王时敏《西庐画跋》，主张"师古"，要求与古人"同鼻孔出气"。

石涛的《石涛画语录》是清代最有价值的画学著作。全书核心就是体现道的"一画"论，所论重体察自然，山水画应该"脱胎于山川""搜尽奇峰打草稿"；主张"借古以开今""我之为我，自有我在""无法而法乃为至法"之说。沈宗骞《芥舟学画编》论述了形与神、雅与俗、笔与墨之间的辩证关系，并提出了用笔的"二美"，即阳刚与阴柔之美。方薰《山静居画论》推重文人画，着重笔墨，以"古雅""士气"为高；邹一桂《小山画谱》专门讨论花鸟画，提出"八法四知"；郑燮《板桥题画》，提出作画"用以慰天下之劳人""眼中之竹、胸中之竹、手中之竹"创作三段论等；还有王概所编的《芥子园画传》，较为系统地介绍了中国画基本技法，浅显明了，便于初学者入门。

清代宫廷对于编纂画籍也十分重视，康熙皇帝曾命王原祁为总裁纂辑的《佩文斋书画谱》100 卷，分论书画、书画家小传、书画跋、书画辩证及书画鉴藏等门，征引有关典籍 1800 余种，是我国一部书学、画学的类书巨著。乾隆时期也先后编纂大型书画著录书《石渠宝笈》初编、续编，嘉庆时期又编纂三编，将内府所藏书画尽收于此。这些著作至今仍是研究书画史以及进行书画鉴定的重要参考。

（6）近现代时期

近现代的中国经历着大动荡与大变革，中国画论进入了一个振兴时期。画家与艺术理论家开始对传统的画论进行整理出版。

比如黄宾虹和邓实的《美术丛书》、于安澜《画论丛刊》、沈子丞《历代论画名著汇编》、余绍宋《书画书录解题》、傅抱石《中国绘画理论》、俞剑华《中国画论类编》等。

历代主要画学论著

时代	作者	论著	主要内容与思想
魏晋	顾恺之	《魏晋胜流画赞》	又名《魏晋名臣画赞》，"以形写神""迁想妙得"为评画最高标准；品评卫协、戴逵所画 21 件作品，时代为魏晋两代，分为历史题材、现实故事、外来佛画三类
	顾恺之	《论画》	专讲"传移模写"技法，有实用价值
	顾恺之	《画云台山记》	描述四川省苍溪县云台山一幅分为三段的云台山图
	宗炳	《画山水序》	"以形写形，以色貌色""应会感神，神超理得""栖形感美，理入影迹"
	王微	《叙画》	对绘画的特点以"竞求容势而已"一语概括；绘画不等于作舆地图，要求"形者融"，特别是心灵的"灵变"。只要心与物应，可以用一管笔"拟太虚之体"
	谢赫	《古画品录》	我国所存最早论画品评的文献，将三国至南齐以前 27 位画家第一次较为系统评定品级，指出特点和不足。提出"六法论"，即气韵生动、骨法用笔、应物象形、随类赋彩、经营位置、传移模写
	姚最	《续画品录》	继谢赫之后第二篇最早的品评画家的古文献。在《古画品录》的基础上补入 20 个条目、23 位画家，把外国画师也包括进去
隋唐五代	裴孝源	《贞观公私画录》	又名《贞观公私画史》，历来被看作著录之祖。全书记录所见曹魏以来名画 293 卷，壁画 47 所，均记录作者、画名、本别、件数、题记、印记、来源等。但至今无一件流传下来

时代	作者	论著	主要内容与思想
隋唐 五代	张璪	《绘境》	"外师造化，中得心源"
	张怀瓘	《画断》	又名《画品断》，以神、妙、能三品定画家之高下，可惜现已难知原貌。从今传此书的内容看，其最大贡献在于解决了历来对顾恺之、陆探微、张僧繇三大画家地位的争论，做出了让人信服的论断
	李嗣真	《续画品录》	主要为补遗谢赫的《画品》而作，补入 23 位与《古画品录》所品评的画家同时期画家的 20 条有关条目，并对补入画家的作品做了严谨的分析，指出作品中的优缺点
	彦悰	《后画录》	此书对各画家品评之语较《古画品录》《续画品录》更简，其主要内容为指出了各画家的师法、传承关系，擅长的题材、风格，及主要艺术技巧
	朱景玄	《唐朝名画录》	又名《唐朝画断》《名贤画录》，是已知的第一部断代画史。共评价唐代画家 20 余人，按"神""妙""能""逸"四品排列
	张彦远	《历代名画记》	我国第一部完整的绘画通史，开创了百科全书式的画史编写体例。共十卷，三大部分。记录晚唐会昌元年前的 300 余位画家，按照"自然""神""妙""精""谨细"五个等级评价
	荆浩	《笔法记》	古代山水画理论重要著作。提出"图真"艺术主张，要"搜妙创真"；把谢赫"六法"应用到山水画中，提出了"六要"，即"气""韵""思""景""笔""墨"
两宋	刘道醇	《圣朝名画评》	分人物、山水林木、畜兽、花卉翎毛、鬼神、屋木六门，每门按"神""妙""能"三品，记载宋初至景祐、至和间画家 90 余人
	刘道醇	《五代名画补遗》	全书共收录画家 24 人，编排的次序为人物、山水、走兽、花竹翎毛、屋木、塑作、雕木 7 门，每门中又将画家按"神""妙""能"三品列传

<div align="right">续表</div>

时代	作者	论著	主要内容与思想
两宋	郭若虚	《图画见闻志》	是张彦远《历代名画记》的续书，提出"气韵非师"的说法，指出了用笔"板""刻""结"三病。阐述了人品与气韵的关系：人品高，气韵就高。主张画人物必须分清贵贱气貌
	邓椿	《画继》	接续《历代名画记》《图画见闻志》二书而作。共十卷，录有 219 名画家传记
	庄肃	《画继补遗》	记述南宋绍兴至德祐年间画家 84 人
	黄休复	《益州名画录》	分上、中、下三卷，以"逸""神""妙""能"四格记述唐乾元初至宋乾德年间四川地区 58 位画家事迹
	郭熙	《林泉高致集》	郭熙之子郭思整理，第一部系统完整地探讨山水画创作的专门著作。要求作山水要"可行、可望、可游、可居"；"山有三远"，即"高远""深远""平远"
	韩拙	《山水纯全集》	共九章，在郭熙的"三远"基础上提出另一种"三远"，即阔远、迷远、幽远。较多集中总结山水画的皴法，在"板""刻""结"三病外又提出第四病"礭"；提出"画有八格"
	米芾	《画史》	又名《米海岳画史》，全书共一卷。举其平生所见晋代以来名画，品评优劣，鉴别真伪，考订谬误，指出风格特点、作者及藏处，甚至间及装裱、印章，亦收进画坛遗事秘闻
	赵佶官编	《宣和画谱》	《宣和画谱》二十卷，共收魏晋至北宋画家 231 人，作品总计 6396 件。并按画科分为道释、人物、宫室、番族、龙鱼、山水、畜兽、花鸟、墨竹、蔬果十门。此书不仅是宋代宫廷绘画品目的记录，而且还是一部传记体的绘画通史
元代	李衎	《竹谱》	李衎对前人和他自己生平画竹的经验总结

续表

时代	作者	论著	主要内容与思想
元代	黄公望	《写山水诀》	全书分 22 则，每则多者十余句，少则一两句，言简意赅，对山水画创作方法阐述精辟
	王绎	《写象秘诀》	论述肖像的画法和画肖像使用色彩的方法，是我国传统肖像画法存世最早的理论著作
	汤垕	《画论》《画鉴》	《画论》专论鉴藏名画方法与得失，《画鉴》列入 160 余画家
	夏文彦	《图绘宝鉴》	属于史传类，原为五卷，后又补遗一卷。记录 1500 余位画家，在画史中最为详细
明代	朱存理	《珊瑚木难》	主要抄录书画题跋，是明代私人藏家最早的一部记载比较完善的书画著录
	赵琦美	《铁网珊瑚》	明代较早的著作书籍之一，著录古今书画真迹，分为"书品"十卷及"画品"六卷
	文嘉	《钤山堂书画记》	文嘉奉官府命令查阅籍没严嵩所藏书画时所录经过整理而成的书画目录
	张丑	《清河书画舫》	书画合编，分为十二卷。以人物为纲，按时代顺序，著录作者家藏及所见书画
	郁逢庆	《书画题跋记》	著录作者过目的古书画名迹，随笔所记，体例不统一
	汪砢玉	《珊瑚网书画跋》	著录作者见闻作品，分书录、画录各二十四卷，大致仿《珊瑚木难》体例
	韩昂	《图绘宝鉴续编》	续《图绘宝鉴》正编而作，补录明代画家传记最早的一部重要画史著作
	朱谋垔	《画史会要》	载录古代画家传记和明朝当代画家，名头比较全，材料较《图绘宝鉴续编》详细
	姜绍书	《无声诗史》	收录明代画家自洪武至崇祯约 200 人，分为七卷，材料采辑比较丰富，但有错误

续表

时代	作者	论著	主要内容与思想
明代	徐沁	《明画录》	收录明代画家 850 余人，分为道释、人物、宫室、山水、兽畜、龙鱼、花鸟、墨竹、墨梅、女画家等类，画科分类较细
	李开先	《中麓画品》	品评明代中期以前画家及作品，分为五等
	王穉登	《吴郡丹青志》	记载当时吴郡地区画家 25 人
	王世贞	《艺苑卮言》	明代后期书画艺术评论的名著。评及画理、画法、画史各个方面，议论广泛
	董其昌	《画旨》《画眼》《画禅室随笔》	均为杂记体，多推崇文人画观点，主张"顿悟"，提倡绘画"南北宗"说，并"崇南贬北"
	屠隆	《画笺》	杂记类，论及画法、鉴赏、装裱等问题，主张绘画要以写生为主，反对一味临仿古人
	唐志契	《绘事微言》	主要论述画理、画法，所论用笔、用墨、画法、气韵等多有独到之处
	顾凝远	《画引》	共包括画法、笔墨、气韵、生拙、取势等内容。主张文人笔墨要有"生、拙"趣味
清代	石涛	《石涛画语录》	又称《画语录》《苦瓜和尚画语录》。全书分 18 章，提出"一画论""借古以开今""我之为我，自有我在""搜尽奇峰打草稿"
	方薰	《山静居画论》	全书分两卷，以随笔形式记述论画 244 则
	笪重光	《画筌》	搜集历代画理画法，用骈文写成，未分段落，共 4600 余言。王翚、恽寿平分段合评，后汤贻汾整理删订为《画筌析览》
	沈宗骞	《芥舟学画编》	全书分四卷，卷一卷二为"山水"，卷三为"传神"，卷四为"人物琐论""笔墨绢素琐论""设色琐论"三篇
	邹一桂	《小山画谱》	现知最早的专论花卉画法的理论著作，分为上下两卷。上卷专论花卉画理，首列"八法""四知"，下卷首录古人画说

续表

时代	作者	论著	主要内容与思想
清代	丁皋	《写真秘诀》	为王绎《写象秘诀》后一部较为系统的肖像画技法专著。共 28 篇，附图 49 幅
	王概	《芥子园画传》	李渔女婿沈心友托王概将李流芳的 43 页原本增辑编次而成，共 133 页，附图 40 页，全书四卷。后经过王概兄弟斟酌增改，成为《芥子园画传》续编，分上下两册
	周亮工	《读画录》	此书四卷，记载明末清初画家 77 人，简述家世、生平和画学渊源
	张庚	《国朝画征录》	清代最早的一部断代画史，收入清初至乾隆中叶画家 1150 余人
	冯金伯	《国朝画识》《墨香居画识》	《国朝画识》共十七卷，记载清初至乾隆末年画家千余人。《墨香居画识》收入乾隆中后期画家 770 余人，大多是作者师友
	蒋宝龄	《墨林今话》	续《墨香居画识》的断代史，共十八卷，编入乾隆至咸丰年间 1286 位画家，大多是苏浙人，大多是作者师友或门人。采用回忆、随感、散记手法写成
	张鸣珂	《寒松阁谈艺琐录》	续《墨林今话》所作，原名《景行录》，共六卷，收录咸丰至光绪三朝画家 330 多名
	卞永誉	《式古堂书画汇考》	六十卷，分《书考》《画考》，著录其目见之清代以前的法书、名画
	唐岱	《绘事发微》	为论画二十六篇。认为绘画是"怡情养性"的东西，反对"用之图利"，认为"六法中原以为气韵为先"。主张"景界要新""落笔要旧""用古人之规矩格法"
	秦祖永	《桐阴论画》	全书三编，共六卷。初编共品评明末清初画家 170 余人。二编、三编继初编之后增补而成。二编品评明末清初画家 120 人，三编品评清中叶以来画家 120 人，体例与初编相同。该书以逸、神、妙、能四品评议画家之法，并列小传，沿自北宋黄休复《益州名画录》

<div align="right">续表</div>

时代	作者	论著	主要内容与思想
清代	安岐	《墨缘汇观》	正编四卷，法书、名画各二卷；续编二卷，法书、名画各一卷。正编法书著录始自三国魏钟繇《荐季直表》、西晋陆机《平复帖》，止于明代董其昌；名画著录始自晋顾恺之《女史箴图》、隋展子虔《游春图》，止于明代董其昌
	康熙官编	《佩文斋书画谱》	是清代王原祁、孙岳颁、宋骏业、吴暻、王铨等纂辑的一部中国清代书画类书籍，共一百卷。计分论书、论画、帝王书、帝王画、书家传、画家传、历代无名氏书、康熙皇帝御制书画跋、历代名人书跋、历代名人画跋、书辨证、画辨证、历代鉴藏等。所引古籍 1844 种，其中对书画家传记的引证，均注明出处。保存了许多重要的资料，为中国第一部集书画著作之大成的工具书
	乾隆官编	《石渠宝笈》	共计四十四卷，清张照等编。包括初编、续编和三编，所收入作品可分为列朝作品及清朝作品两大类。作品次序首重清朝帝王书画作品，其次则是列朝作品，最后方为清朝臣工书画
	乾隆官编	《秘殿珠林》	全书二十四卷，清张照等编，为佛道书画著录书，著录清内府有关佛教、道教之书画藏品。分历代名人画（附印本绣锦缂丝之类）、臣工书画、石刻木刻经典、语录科仪及供奉经相等类。各类用阮孝绪《七录》之例，先佛后道，再循以往鉴赏之通例，先书后画，依次著录册、卷、轴等

005
中国古代绘画的品评标准是什么？

如何评价一幅绘画的优劣？它的品评标准是什么？这个问题不仅当代人想了解，古人也是如此。自古至今，历代的书画家或者艺术评论家都在围绕"什么是一幅好画"的问题展开讨论。

　　从魏晋到明清时期，因为中国的绘画理论有了很大的发展，所以评画的标准也在逐步地理论化、体系化。最早的艺术评论家是南朝的谢赫，他的《古画品录》中记录了评价绘画的六个标准，后人称之为"六法"。

　　"六法"即指气韵生动、骨法用笔、应物象形、随类赋彩、经营位置、传移模写。"气韵生动"就是指画面形象的精神气质，要把对象的精神面貌生动地表现出来，使作品具有艺术感染力，也就是东晋画家顾恺之所说的"神"。一幅好的中国画，不仅要描绘出对象的外形，而且还要表现出它的内在精神。人物有精神，山水、花鸟也有精神，而且一定要"形神兼备"。"骨法用笔"的"骨法"是指画家在创作过程中毛笔中所包含的笔力，"用笔"是指画家在创作过程中为了表现绘画对象特点所采用的运笔手法。画家在描绘物体时，需要表现出物体的形态，展现出物体的骨力。"应物象形"说的就是画家在描绘对象时，要顺应事物的本来面貌，用造型手段把它表现出来。也就是说，描绘事物要有一定的客观事物作为依托、凭借，不能随意地主观臆造，也就是客观地反映事物、描绘对象。但是，作为艺术，也可以在尊重客观事物的前提下进行取舍、概括、想象和夸张。"随类赋彩"则是指色彩的应用，也就是指根据不同的描绘对象、时间和地点，使用不同的色彩。中国画运用色彩同西洋画是不同的，中国画喜欢用固有色，也就是物体本来的颜色，虽然也讲究一定的变化，但变化比较小。"经营位置"就是指构图。经营是指构图的设计方法，是根据画面的需要，安排调整形象，也就是通过所谓的谋篇布局，来体现作品的整体效果。中国画历来十分重视构图，它讲究宾主、呼应、虚实、繁简、疏密、藏露、参差等各种关系。"传移模写"就是指写生和临摹。也就是对真人真物进行写生，对古代作品进行临摹研习，这是一种学习自然和继承传统的学习方法。"六法"作为绘画艺术的批评标准，使得人们对绘画开始有了一个比较统一、相对完整的认识依据。

　　到了盛唐期间，张怀瓘又提出了比"六法"更抽象的"神""妙""能"三品说；后来朱景玄的《唐朝名画录》中在"三品"之外，加上了"逸品"一项；而张彦远又在《历代名画记》中立下了"自然""神""妙""精""谨细"五等，从而使评论画艺又有

了新的标准。这些新标准，在形式上似乎还与谢赫的"六法"有些联系，但在具体内容上，已经完全不同。它们比"六法"更强调作品的风格和画家所达到的艺术水平。但问题是：张怀瓘和朱景玄提出的"神、妙、能、逸"评画标准，只是几个抽象的字眼，并没有具体的解释。直到北宋黄休复在《益州名画录》中，对这些标准做出了比较具体的解释，才使人们对此有了比较明确的概念。

根据黄休复的解释，所谓的"逸格"，是指不拘泥于笔墨色彩的规矩成法，以简练洒脱的笔法，画出自然的风貌。这样的风格，是很难用语言来形容的，即使想要临摹，也很难。"神格"是指按照事物的本来面貌与描绘它的形状，它的高明之处在于与自然界的规律完全吻合。"妙格"是指作画如庖丁解牛，游刃有余，得心应手，运笔着色看似不经意，但作品却十分美妙。"能格"是指能深知自然界客观事物的性状，并有深厚的功力，所画的山川鱼虫，都能达到形象生动的程度。

需要特别注意的是：张怀瓘和朱景玄提出的"四格"中，第一位是"神"，最后一位是"逸"，但是黄休复却把"逸"从最后一位直接调到了首位，"神"变成了第二位。这一改变，正是当时绘画艺术新动向在理论上的反映，也导致了以后的绘画艺术有了新的发展。

"逸格"和"神格"应该都是上品，那么它们究竟有什么区别呢？为什么在唐代还是居于末位的"逸格"到了宋代就一下子逆袭为最高等级了呢？我们上面说过，"神格"的高妙之处是它"创意本体"，能与自然妙合。而"逸格"却是"不拘常法"，而又能"得之自然"。"逸格"的艺术家在性格上也是"不拘常法"，在绘画上也是摒弃规矩。而"神格"的画家虽然画得很好，但是缺乏一些个性气质，没有辨识度。

《益州名画录》在理论上对于"逸格"的肯定，正是从画家的性格气质与艺术技巧相结合的角度来考虑的。所以，最高水平的艺术风格，不仅要看画家是否真的具有出众的技艺，更重要的是看画家有没有超群的品格。

正是因为这种观点的提出，导致了以后文人画与院体画的长期对立，促进了中国绘画艺术向着更广泛的范围、更深入的层次发展。

006

中国绘画都有哪些基本画科？

中国画是具有悠久历史和优良传统的民族绘画，在长期的历史发展中，形成了很多种画科：

唐代张彦远《历代名画记》中把绘画分为了人物、屋宇、山水、鞍马、鬼神、花鸟六门；北宋《宣和画谱》分为了道释、人物、宫室、番族、鱼龙、山水、鸟兽、花木、墨竹、果蔬十门；南宋邓椿《画继》则分为了仙佛鬼神、人物传写、山水林石、花竹翎毛、畜兽虫鱼、屋木舟车、蔬果药草、小景杂画八门；元代汤垕《画鉴》中说："世俗立画家十三科，山水打头，界画打底。"明代陶宗仪《辍耕录》所载"十三科"，是"佛菩萨相、玉帝君王道相、金刚鬼神罗汉圣僧、风云龙虎、宿世人物、全境山林、花竹翎毛、野骡走兽、人间动用、界画楼台、一切傍生、耕种机织、雕青嵌绿"。

无论是六门、八门、十门，还是十三科，都是古代艺术家给绘画的分类，其实很多都可以合并。所以，可以将如今的中国画的画科主要分为人物、花鸟、山水三大主项。

（1）人物画

人物画就是以人物形象为主体的绘画，是中国画中的一大画科，出现的时间比山水和花鸟都要早。大体可以分为道释画、仕女画、高士画、肖像画、风俗画、历史故事画等。

道释画是以道教、佛教为内容的绘画，比如描绘佛祖、菩萨、罗汉、力士等形象。仕女画也就是画美女，所以也可以叫"美女画"，一般描绘贵族上层女性生活题材。高士画就是画文人高士，就是画博学多才、品行高尚、超脱世俗之人，多画隐居山野田园之雅士。肖像画专指描绘人物形象的绘画，可分为头像、半身像、全身像、群像等。中

唐 周肪《簪花仕女图》

国肖像画传统称谓有"写真""写照"。凡绘制全身肖像，民间画工习称"整身"，意思为完整的身躯。半身肖像称为"云身"，意思为下半身为云雾遮挡。坐着的全身肖像称为"花整"，伫立或行动的全身肖像称"云整"，只画头像称为"大首"。风俗画是以一定地区、民族或一定社会阶层人们的日常活动、生活面貌、民俗风情等为题材的绘画，是表现现实生活的重要画科。根据表现生活对象的不同，可细分为市井、舟车、耕织、货郎、牧童、婴戏等门类。历史故事画是以历史事件为主要题材的绘画，一般以故事情节的形式描绘。

早在战国时期，我国就出现了成熟的人物画，比如湖南长沙出土的战国楚墓帛画就已经显示出了相当高的艺术水平。人物画力求要把人物个性刻画得逼真传神、气韵生动、形神兼备。其传神之法，常把对人物性格的表现，寓于环境、气氛、身段和动态的渲染之中。

南宋 佚名《夜合花图》

（2）花鸟画

花鸟画也是中国传统绘画中的一个画科，它出现得很早，起先用于工艺品的纹样上。

在新石器时代的彩陶上，就画有鸟、鱼、蛙及花草纹样的图案。商周的青铜器上，也有很多花草、虫鱼和龙凤之类的纹饰。汉代壁画与画像石中，同样也出现了很多花木鸟兽。南北朝时期已经出现了不少花鸟画作品。到了唐代，花鸟画已经开始成为独立的

画科，出现了一批花鸟画名家。但需要注意的是："花鸟画"并不只是单纯地描绘"花"和"鸟"，而是包括所有的植物、动物以及静物。

如果细分的话可分为花卉画、翎毛画、走兽画、竹石画、蔬果画、水族画、草虫画等分科。

花卉画是最常见的，描绘各类花卉植物，其中以"梅""兰""竹""菊"四种花卉为题材的称为"四君子"画。还有一类叫作"折枝"，就是描绘花卉不画全株，只画从树干上折下来的部分花枝。宋元时期的花卉就已经有折枝的构图，但盛行却在明清之际。扇页之类的小品花卉画，往往都是以简单的折枝经营构图的。翎毛画描绘各种禽鸟，与花卉画经常合作出现。其中有一类题材叫作"捉勒"，专指猛禽猎食题材。走兽画是除了禽鸟之外的大型走兽动物，比如马、牛、羊、骆驼等。需要特别指出的是：马的题材是最为常见的，也被称为"鞍马画"。有的鞍马与人物合作，被称为"人马画"。竹石画是一种文人喜爱的绘画题材，主要描绘竹子、石头这类比较文雅的植物和景物。晚清"扬州八怪"中的郑燮等人就善于描绘竹石题材。蔬果画是描绘瓜果梨桃等各种蔬菜水果。水族画是描绘水里面的各种鱼虾、螃蟹、青蛙等。草虫画就是描绘蝴蝶、蜻蜓、螳螂、蛐蛐等各类昆虫。

此外，花鸟画中还有一类"杂画"，就是描绘"怪石""博古"等内容。博古画是描绘古代器物，或用古器物图形装饰的工艺品。博古画由来已久，北宋大观年间宋徽宗命人编绘宣和殿所藏古物，定为"博古图"。后人将图画在器物上，形成装饰的工艺品，泛称"博古"。如果"博古图"加上花卉、果品作为点缀而完成画幅的叫"花博古"。

中国的花鸟画常常通过作者感情的抒发，体现时代精神、反映社会生活，并集中展示了人们与作为绘画对象的自然生物之间的审美关系，具有较强的抒情性。

北宋 王希孟《千里江山图》

(3) 山水画

在中国画中，山水画的出现要晚于人物画。

在魏晋南北朝时期，山水画仍处于附属地位，多作为人物画的背景出现；至隋唐时期才成为独立的画科，出现了展子虔、李思训、王维等山水画家；五代北宋时期，山水画大兴，作者纷起，日趋成熟，成为中国画中的一大画科；从元代至明清两代，山水画成了中国古代绘画艺术的主流。

山水画讲究经营位置和表达意境，依技法和设色可以分为青绿山水、浅绛山水、金碧山水、墨笔山水等形式。

"青绿山水"就是用中国传统矿物质颜料石青、石绿作为主色描绘的山水画。青绿山水有大青绿、小青绿之分。前者多勾勒，少皴笔，着色庄重，装饰性强；后者是在水墨淡彩的基础上薄罩青绿。隋代展子虔及唐代李思训、李昭道父子均以青绿山水画擅长。

"浅绛山水"是指在水墨勾勒皴染的基础上，敷设以赭石为主色的淡彩山水画。浅绛山水的特点是素雅清淡、透澈明快，受到历代文人画家的推崇和喜爱。唐代王维、元代黄公望、明代董其昌、清代"四王"等画家均擅作浅绛山水。

"金碧山水"实际上就是在青绿山水的基础上加上一层"泥金"。泥金一般用于勾染山廓、石纹、坡脚、沙嘴、彩霞，以及宫室、楼阁等建筑物。泥金与石青、石绿交相辉映，形成典雅华贵、金碧辉煌的艺术效果，唐代及北宋非常流行这种设色法。

"墨笔山水"也叫"水墨山水"，就是主要用水墨来绘制的山水画，没有其他色彩。墨笔山水可以分为"泼墨"和"破墨"："泼墨"主要用于生宣，水墨淋漓，好像把墨泼在纸上，易于表达作画者的激情；"破墨"也就是在前面墨色还没有干的时候，再叠加上不同层次的墨色，产生自然渗化的墨色效果。

山水画除了依照技法和设色分类之外，还可以依照表达的内容分为实景山水、仿古山水、抒情山水、理想山水等。

"实景山水"是指以写实手法描绘真实景致的山水，其具体内容可以归纳为名山大川、名胜古迹、名人园林等几个方面，具有真实性、具体性和写实性。"仿古山水"就是临仿古人的山水图式，清初"四王"经常作这类山水，并题写"仿某某""拟某某"字样。"抒情山水"是画家取诗词以表达诗情或借山川以抒写情怀。"理想山水"就是营造道释神仙的仙境或虚构向往的理想境界，晚明画家吴彬经常描绘这种山水类型。

在山水画中还有一种特殊的画法，叫作"界画"。界画是指以宫室、楼台、屋宇等建筑物为题材的绘画，在创作的时候要用界尺画线，也称为"宫室画""台阁画"或"屋木画"。界画创始于隋代，最早介于人物山水之间，唐懿德太子李重润墓道西壁的《阙楼图》是目前我国现存最早的一幅大型界画。宋代郭忠恕，清代袁江、袁耀等均是界画大家。

山水画不但表现了多姿多彩的自然之美，还体现出中国古代人民的自然观与审美意识，也可以说从侧面间接地反映出社会生活。

007
中国古代的画家都是什么身份？

一个画家的艺术作品是什么风格，往往跟他的身份是分不开的，正所谓什么人画什么画。在我国古代，从事绘画的人大致可以分为三类：宫廷画家、文人画家、民间画家。

宫廷画家就相当于今天的公务员，供职于朝廷，为皇帝及皇族作画就是他们的本职工作。他们需要满足皇帝的审美需求，不能有明显的个人风格，画的画一定要精致细腻。文人画家基本上都是"票友"，他们的本职工作可能是当官，可能是教书，绘画只是他们的个人爱好，闲来无事自娱自乐，所以他们不需要迎合别人的审美，自己开心就好。民间的职业画家却是比较辛苦，他们需要满足市场的审美需求，靠绘画来赚钱，绘画对

他们来讲只是一种营生。

　　三种身份看似各自独立，但在中国古代绘画史上却是可以转换或者兼任的。比如一位宫廷画家，忍受不住宫廷制度的束缚，辞职下海创业，成了民间职业画家，如明代浙派代表人物戴进。或者是民间的职业画家在民间声誉非常高，皇帝下旨召入宫廷之中，成了宫廷画家，如唐代"画圣"吴道子。文人画家也可以兼职卖画，或者说民间画家也可以有文化，比如清代"扬州八怪"之一的郑燮，就是画史上第一个明码标价的文人画家。

　　因为这三类画家的身份不同，描绘的作品也不同。所以中国画在长期的发展中形成了三大系统：院体画系统、文人画系统、民间画系统。

（1）院体画

　　院体画也叫"宫廷画"，顾名思义就是宫廷画家画的画。具体来说，一般指的是宋代翰林图画院及其后宫廷画家比较工整的一类绘画作品。

　　院体画要迎合帝王宫廷的需要，多以花鸟、山水、宫廷生活及宗教内容为题材，作画讲究法度，重视形神兼备，风格华丽细腻。但是，因为时代的审美以及画家的擅长都不一样，所以画风也是各具特色。

北宋 赵佶《芙蓉锦鸡图》

宫廷画院与宫廷画家，在历代都有不同的发展和变化。

在先秦两汉时期就出现了"鸿都门学"和"少府"，并出现了"待诏""黄门侍郎""知画事""少府卿"等宫廷绘画的专职官职，但这却不是专业的画院机构。

隋唐时期也没有设置专门的绘画机构和画院制度，大部分宫廷画家都被集中安置在翰林院中；另外，在宫中的弘文馆、史馆、集贤院中也有不少画家。

真正的画院是在五代时期的西蜀和南唐建立的。因为西蜀和南唐的政局比较稳定，经济也比较繁荣，社会上的贵族流行着奢侈享乐的风气，国君大多爱好绘画，所以先后兴办了画院，使这两个地区第一次超越中原，对两宋绘画的最终巅峰产生了深刻的影响。

两宋是中国美术史上宫廷绘画的鼎盛时期，画院的规模宏大，建制齐备，创作力量雄厚。北宋的皇帝大多喜爱绘画艺术，特别是宋徽宗，不仅自身有很高的绘画修养和技巧，还网罗天下名画家，扩充和完善宫廷画院，并且建立了"画学"。宋代画院画家职称分为待诏、祗候、艺学、画学等，宋徽宗甚至可以允许画院画家像官员一样"佩鱼"。这直接促使了宫廷绘画的兴盛，从而使得宫廷绘画在宋代居于整个画坛的绝对主导地位。

元代基本上废除了宫廷绘画的建制，根本不设专门的部门。但并不是不存在宫廷绘画现象，在一些机构中也有从事绘画的画家。如翰林兼国史院、集贤院、奎章阁、秘书监等，还有将作院、工部下设绘画机构等。

明代的宫廷画院编制更为特殊，朱棣在迁都北京后，本来也想仿效宋代的翰林图画院体制，正式建立画院，但是后来因为忙于御驾北征没有实施。宣德时期的宫廷画家大多被安排在文华殿、武英殿、仁智殿三殿。而这三殿的管理机构却是司礼监和御用监，也就是说明代的宫廷画家一直在太监的管理之下。但是他们的官职却是以锦衣卫武官授予，有镇抚、百户、千户、指挥等级别，比一般文官高，也没有名额限制，但就是没有实权。

清代初期的造办处下设"画画处"，乾隆时期出现"画院处"和"如意馆"，后来两个机构合并，都称"如意馆"。宫廷画家被称为"画画人"，在皇家图书中称为"画院供奉"，也有一、二、三等，待遇有高低之分。此外，还有比画画人身份低的"画画柏唐阿"，就是地位较低、无等级的听差人，他们有的是徒弟，有的甚至是跑腿的人。

（2）文人画

　　文人画又称为"士人画"，泛指中国封建社会中文人、士大夫所作之画，有别于民间画工和宫廷画院职业画家的绘画作品。

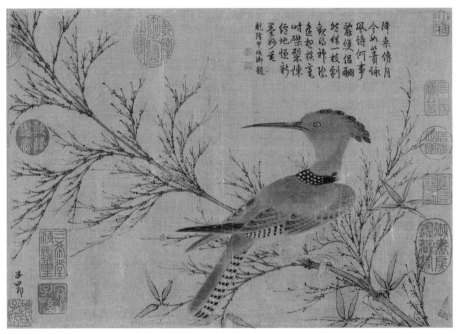

元 赵孟頫《戴胜图》

　　文人画的创作者大多在官场不得志，一般回避社会现实。所以，创作作品多借山水、花鸟、竹木以抒发内心的感情。他们标举"士气""逸品"，崇尚品藻，讲求笔墨情趣、脱略形似，提倡神韵，很重视文学、书法修养和整体意境。对中国画的美学思想以及对写意、水墨画等技法的发展，都产生了相当大的影响。

　　文人画的出现是有发展过程的。实际上，绘画最开始就是工匠们的专职，两汉前没有专门绘画的文人和士大夫。直到东汉末期汉灵帝设立了"鸿都门学"，书画被列为学

习科目，才第一次被皇家所承认。

　　魏晋南北朝时期，上层社会开始普遍重视书画，甚至帝王带头写字作画，书画身价迅速提高。当时出现了专职的文人画家，比如顾恺之，他是中国绘画史上第一个以绘画为职业的文人画家。隋唐专门从事绘画的文人则更多，以宫廷画家为主。

　　北宋后期，苏轼、文同、米芾、李公麟等一批文人登上画坛，形成一支独立的绘画力量，与民间画工、宫廷画院鼎足而立。他们有理论有实践，成为画坛新主流。苏轼最早提出了"士人画"的概念，并且把士人画与工匠画明确区分开来，抬高士人画，贬低画工。南宋邓椿在《画继》中把"画"与"文"联系在一起，提出画是文化修养的集中表现。把文化修养对画的作用，提高到这样高的位置，在中国绘画史上还是第一次。

　　元代文人画趋于成熟，队伍迅速扩大。明清时期，文人画已经成为画坛的主流。最早使用"文人画"一词的是元代的汤垕，他和明代的董其昌一起把唐代的王维奉为文人画之祖。我们知道王维是诗人，也是画家，而且还通晓音乐。他长期隐居在蓝田的辋川别业，不问世事，有着浓厚的消极遁世思想。他初创水墨山水，作品更多地表现出一种萧条、淡泊、超脱的意境，对后世很多文人画家产生了深刻的影响。

　　文人画的特征概括起来主要有五个方面：

　　第一，作者必须是具有多方面文化修养的文人，作画的目的主要是用以抒发自己的主观情绪，而不是为了出售。

　　第二，作画的题材，主要是以花鸟、竹石、山水为主，很少画人物。多以物寓意，富有哲学意味，给人以丰富的联想。

　　第三，作画方法不受程式的束缚，随心所欲。

　　第四，形象处理上强调神韵，而忽视形似，"形"被看得无足轻重。

　　第五，强调诗书画印相结合，熔多种艺术形式于一炉，相互辉映，完美地体现出文人画的特征。

（3）民间画

　　民间画也叫"匠人画"，是指长期活动于民间以绘画为终身职业的艺术工匠所作的绘画作品。

　　历代从城市到乡村，都有很多画工及行业，并建有自己的行会组织，从事壁画、漆画、

瓷画、年画、灯扇画、雕刻画等创作。

一般的画工文化水平不高，仅仅知道一些经史和小说故事，略通一些文墨。他们的创作一般是为迎合市井民俗，所以作品倾向艳丽、甜俗细腻，为一般文化层次的民众所喜爱。和文人画家所追求的讲究诗意画境的文化内涵不同，和院体画家相比又缺乏严格的技巧训练。但是，由于他们生活在民间，对当时社会有着深刻的理解和生活经验，所以他们的作品在朴实无华中，洋溢着可贵的乡土气息，显示出热情而奔放的情感。

民间画一般都是师傅带徒弟，口传手教，手头积累了很多粉本旧稿。高明的画工师傅也具有自行创作的能力。

年画是民间画的一种，大都用于新年时张贴，装饰环境，含有祝福新年吉祥喜庆之意。传统民间年画多用木版水印制作，主要产地有天津杨柳青、苏州桃花坞和山东潍坊等，上海有"月份牌"年画，其他还有四川、福建、山西、河北以至浙江等地。

旧年画因画幅大小和加工多少而有不同的称谓。整张大的叫"宫尖"，一纸三开的叫"三才"。加工多而细致的叫"画宫尖""画三才"。颜色上用金粉描画的叫"金宫尖""金三才"。六月以前的产品叫"春版"，七八月以后的产品叫"秋版"。年画画面线条单纯，色彩鲜明，气氛热烈愉快，如春牛图、岁朝图、嘉穗图、婴戏图、合家欢、看花灯、胖娃娃等，并有以神仙、历史故事、戏剧人物作题材的。还有一些是作为门画张贴的，所以有着"神祇护宅"的观念，题材有"天官""秦琼敬德""神荼郁垒"等。

008
中国绘画的表现形式主要有几种类型？

说到中国绘画的表现形式，我们马上会想到"工笔画"和"写意画"。

工笔画的"工"是一种认真的创作态度，就是认认真真把画绘制出来，一丝不苟，非常工谨。笔墨色彩的处理也非常细腻，线描细如毫发，渲染细腻熨帖，不着痕迹。对于形象的描绘非常工致，讲求"形似"，并且要"形神兼备"，能够代表社会大众的审美风格。

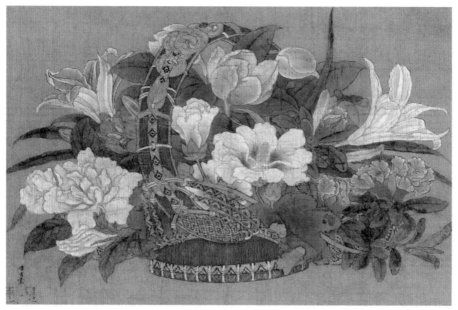

南宋 李嵩《花篮图》

　　而写意画则强调了"写"与"意"。第一是要"写",而不能是"画、绘、制",态度不能太认真,技法不能太精致。第二要有"意",这个"意"还不能是大多数人都具有的主观情意,而必须是画家独有的隐私之意。所以,它通常在形象的处理上表现为"不求形似"。

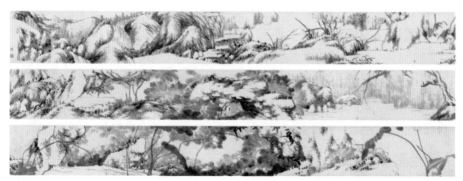

清 朱耷《河上花图》

　　需要注意的是："写意画"这个术语的正式出现，应该是在明清之际；"工笔画"这一术语，在明清却没有出现，正式出现应该是在民国以后。可见，在古代，并没有"工笔画"的说法，只是特别择出了"写意画"，以表示在中国画中还有一种特殊的表现形式。

　　其实仔细想来，"工笔"和"写意"两个词也不是对等的。"工笔"也可以叫"细笔"，所以与它对等的应该是"粗笔"；而"写意"对等的应该是"写实"。很多人还喜欢把工笔画认作宫廷画或者民间匠人画，觉得它过于规整，没有个性，而把写意画认为是文人画，这种说法不太科学。因为有很多工笔画的作者也是文人，比如顾恺之、徐熙、李成、钱选等，而写意画的作者也有大量的工匠和职业画家。还有人把工笔画看作"行家画"，把写意画看作"利家画"。这在宋元时期还能说得通，但是明清之后一直到今天就讲不通了。因为有许多专职画画的行家都在画写意画，而业余的利家也有画工笔画的。

　　所以有的艺术评论家建议传统中国画也可以分为"绘画性绘画"和"书法性绘画"。

　　绘画性绘画属于正规的规整画，它讲究"画之本法"，也就是以形象的塑造为中心，笔墨、设色、构图等技法都是配合了形象的塑造，使形象达到"形神兼备"的效果。它可以是工笔画，也可以是亦工亦写，还可以是粗笔画。

　　书法性绘画属于非正规画，它讲究的是"画外功夫"，尤其是书法的书写性。以笔墨的表现为中心，形象、设色、构图等都是为了配合笔墨的抒写，尤其是通过不求形似，把形象符号化，使笔墨的抒写痛快淋漓。它不可能是工笔画，但可以是亦工亦写的程式画，如明清的正统画派。也可以是粗笔的写意画，如明清的野逸画派。

　　除了工笔画与写意画之外，还有一种"没骨画"。它比工笔画自由，比写意画严谨，介于工笔和写意之间。

　　没骨画就是不用笔墨，直接用颜色来描绘物象。没骨的"没"字，即"淹没"而"没有"的意思，而"骨"就是绘画中的勾线。中国传统绘画讲究"骨法用笔"，就是通常以勾线作骨。工笔画更是勾线平涂、三矾九染，后来发展到文人画更是讲求"骨肉"。

　　传统没骨画的技法就是不以墨线立骨，只用染墨色的笔按所要表现物象的轮廓用笔，让包含色墨的水迹自然晕染，适当地加以控制引导。其间的虚实向背、物象的穿插关系自然天成。整个画面自然生动，富有质感。

　　著录中最早记述没骨画法是在郭若虚的《图画见闻志》中，说没骨法的创始人是五代徐崇嗣。而将没骨画发扬光大的，是清代的恽寿平。

没骨画就其表现内容可以分为没骨山水画、没骨人物画、没骨花鸟画；从其表现形式上又可以分为彩没骨、墨没骨、纯没骨、半没骨等。

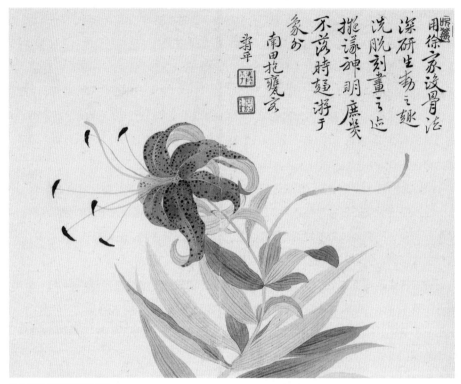

清　恽寿平《瓯香馆写生图册》

009

佛教艺术对中国绘画有什么影响？

在中国绘画之中，有很多以佛教为题材的作品。换句话来说，佛教艺术对中国绘画的影响非常大。

想要了解佛教艺术对中国绘画都有什么影响，先要知道佛教是什么时候开始传入

中国的。但是，目前学术界对于佛教何时传入中国的说法不一，比较公认的是在东汉明帝时期。

据说汉明帝做梦梦到了一个金人，头顶有白光，于是上朝的时候就问诸位大臣是什么。有人说这就是佛。于是明帝就派人到天竺去取经，同时带来了释迦牟尼的塑像，以白马驮着佛经到洛阳，建立了著名的白马寺。佛教就是在这个时候正式由官方传入中国，同时佛教艺术也传入了中国。

佛教艺术虽说是在东汉时期传入，但是盛行时期还是在魏晋至唐代。唐代诗人杜牧就有"南朝四百八十寺"的诗句，但实际上，梁武帝时期江南地区的寺庙就有 2800 多座，仅仅建康（今南京）就有 500 多座。

有佛寺就有佛教艺术，寺中都有佛的塑像和绘画。现存的佛像，仅河南洛阳龙门石窟就有 10 万余尊，现存的佛教壁画，仅敦煌莫高窟一处就有 45 000 多平方米，这还不算天灾人祸各种损坏的。

见于画史记载的中国画家中第一个画佛像的人是汉末至三国时期吴国的曹不兴，被称为"佛画之祖"。之后的卫协、戴逵、顾恺之、曹仲达、陆探微、张僧繇，直至唐代的吴道子、王维、周昉等人都擅长画佛像。

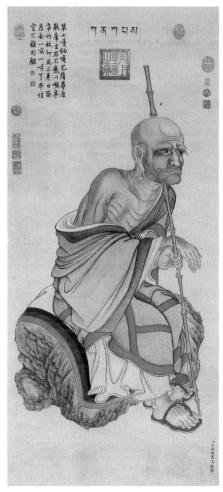

清　丁观鹏《十六罗汉像第七嘎纳嘎巴萨尊者》

具体来说，佛教绘画对于中国绘画的影响主要有：

（1）新增画科

佛教绘画传入中国后，一直成为中国画坛的主流，且发展越来越快。它为绘画增加了一门新的画科，需要大量的画家和画工。中国的绘画由民间走入宫廷，再大量地引向民间，由佛寺承担，培养了一批又一批庞大的绘画队伍。

（2）偶像崇拜

把佛的塑像或画像当作偶像来供人们崇拜，这类形式在汉代以前是没有的。虽然中国的皇帝或者儒道宗师也是被人们所崇拜的，但是没有"偶像"的形式。佛教绘画传入中国后，"历代帝王像""孔子像""老子像"等纷纷效法，出现了一种新的形式。

（3）希腊风格

印度的佛教艺术早期也没有佛像，直到希腊人来印度，创犍陀罗艺术，才以希腊神像为范本制作佛像，所以面部形象也都是希腊式的。犍陀罗艺术的时代和我们中国的两汉时期差不多，所以早期的佛教艺术虽然是从印度传来的粉本，但是风格却是希腊式的。

（4）凹凸画法

上古的中国画基本上是先勾线，然后淡淡地平涂一层颜色。但是，晕染方法却是之前没有的，它先用粉调少许的赭红，平涂成肉色，然后在肉色的底子上，以赭红由外向内晕染，越向内越接近肉色，最后再与原来的肉色接染，形成一种"凹凸画法"，具有很强的立体感。后来这种方法不断被中国画家所改造，形成了完全中国风的画法。

010
中国画和西洋画有什么区别？

唐　张萱《捣练图》（局部）

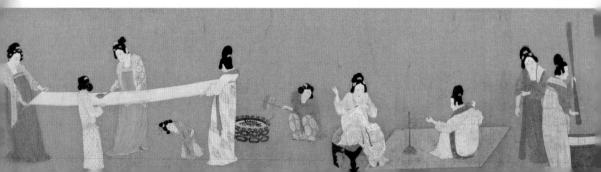

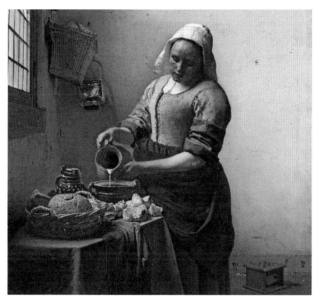

《倒牛奶的女仆》（局部）

中国画和西洋画到底有什么不一样？这是经常被问到的一个问题，绝对不是一两句话能谈清楚的。

纵观世界美术史的发展历程，可分为以中国画为代表的东方传统绘画体系和以古典油画为代表的西方传统绘画体系两大体系。

中西方传统绘画基于不同的文化土壤、不同的哲学观，由此而生的审美意识差异，导致了在作画过程中采用不同的观察方法和表达方式，从而形成各自不同的表现形式和基本特征。其主要区别可以从审美追求、造型表现、形式技法、色彩原理、构图透视、工具材料六个角度做比较分析。

（1）审美追求

中国画的主流是强调"以形写神"，就是绘画时强调抒发作者的主观情趣和内在意韵，不拘泥于物体外表的相似，而是追寻一种妙在似与不似之间的意境，更多的是注重心灵的感受。比如东晋顾恺之的"传神写照"、南朝谢赫的"气韵生动"，都表明了中国传统绘画的这一特征。

　　西洋画则是依物造型，就是追求形似，强调对客观形象的再现与模仿，在注重对象精神、性格刻画的同时，讲究比例、结构和形体的质感。达·芬奇曾经说过"最可夸奖的绘画是最形似的绘画"，由此可以看出西方绘画的审美要求。

　　当然，我们也不能简单地理解为中国画只讲究神似，不讲形似；而西方油画只讲形似，不讲神似。这是说它们对"神"和"形"的理解不同，侧重不同罢了。西方油画中所指的"神"，单指描绘对象的内在生命，在创作中，还是把形似放在首位；而中国画中的"神"，不仅包括描绘对象的内在精神，更主要的是画家的主观情感的表达。

　　总之，在审美追求上，中国传统绘画讲究"意味"，重言志抒情，呈现出文学化的审美倾向；西方传统绘画则讲究"再现"，重模仿自然，呈现出科学化的审美倾向。

（2）造型表现

　　在科学理性的指导下，西方传统油画常以科学的手法客观真实地描摹生活。

　　西方画家作品常表现为客观多于主观、理性多于感情，包括运用色彩、明暗、线条、肌理、笔触、质感、光感、空间、构图等多项造型因素，力求充分表现描绘对象的细微变化以及光感、质感的不同，在画面上营造一种真实的感觉。

　　西方传统油画造型是立体性的，在平面画面上，借助于光线和阴影来表现物体的凹凸感。这种立体性造型能够充分表现客观物象的质感、量感、空间感，准确地描绘光影效果，追求物象的真实和环境的真实，使描绘的物象显得逼真可信，有很强的表现力。

　　中国传统国画由于受儒释道三家哲学思想影响，强调自我感觉、主观表现，造型原则是传达意象的表现性艺术。在传神美学熏染下的传统中国画家崇尚"天人合一"、相安和谐的精神。重视客观物象内在精神和画者自我感受，强调画家个人感情的抒发，重视情与理的统一以及诗与画的结合。与西方传统油画不同的是：画家不直接对客观物象写生再现，不刻意对物象求真求实，而更长于其独特的线条和笔墨的优美。画面物象造型没有明确的光影明暗关系，没有真实色彩的反映，仅仅是水墨的干湿浓淡，线条的流畅飘逸或雄健润泽，把客观物象当作媒介概括，意在传神，以形写神来把握物象造型的本质和神韵，追求形神兼备的审美特征、深厚的文化韵味。

　　所以在中国传统国画家看来，艺术不仅要表现生活的现实，更要表现精神的真实。

（3）形式技法

中国传统国画艺术语言是笔墨和线条。在运用笔墨线条塑造艺术形象及表达作者的思想感情方面形成了一套完整的、有民族特色的艺术技巧，达到了很高的艺术造诣。

正因为笔墨和线条对中国传统国画的表现如此重要，所以中国的画家们始终寻求物象最本质的、也最简约的表现形式，即通过线的表现形式来表达物象的"神"似，以笔墨线条作为主要造型手段，以"传神"作为塑造艺术形象的最根本要求。

传统中国画家以线的"疾徐顿挫、粗细转折、方圆遒劲"和水墨的"干湿浓淡、雄健润泽"来塑造形象。在运笔中注重干湿笔、侧笔、圆笔、中锋、侧锋、偏锋和逆锋等表现，以"墨分五色"来烘托气氛。传统中国画以线造型的这种简洁概括的表现方法，被视为作画的准则。

西方传统油画作为一种写实艺术语言，其绘画形式的作用只是为了使内容表现得更为确切、更为完美。其艺术形式包括色彩、明暗、线条、肌理、笔触、质感、光感、空间、构图等多项形式因素。其中，技法高低表现在形体塑造、质感的表现、空间的推移等。

西方传统油画材料是胶彩、蛋彩颜料，使表现形式细腻真实，有丰富的笔触肌理效果，在刻画表现上可以精细入微，即惟妙惟肖、绚丽多彩、浑厚质朴的画面感觉。多层次画法使得油画艺术语言更加纯熟精湛，表现力更加丰富真实，达到感染观众的视觉效果。

西方传统油画追求严谨的构图、准确的造型、微妙的明暗变化、清晰的轮廓和精细的用笔。为了精细和真实地描绘客观物象，必须用颜色去添满整个画面，使得每一块颜色、每一处明暗都具有空间的意义，从而在平面上表达深度。

（4）色彩原理

西方传统油画运用了科学、完整的绘画色彩理论。通过色彩的明亮度、色相和纯度影响着人的感觉、知觉和情绪，产生特定的心理作用。

西方传统油画色彩表现语言注重表现自然界千变万化的色彩规律，在模仿自然接近真实的认知上，力求表现出自然中真实的光、影、色对比关系，笔触肌理和色彩之间复杂的色彩变化，以笔触肌理来塑造形象，使西方传统油画色彩语言呈现出丰富的视觉效果。另外，西方传统油画还注重造型和色彩的有机结合。只有造型和色彩的关系相互紧密依存、只有形色配合，才能创造出理想的艺术形象。

传统中国画中的色彩是一种从属性和象征性。

一般来说，传统中国画的色彩理论是随着南北朝时期的宗炳、谢赫等大画家的出现而奠定了基础。宗炳的"以色貌色"主要指山水画的设色法，谢赫的"随类赋彩"在当时是指人物的设色法。这些设色法是传统中国画的造型原则。

在传统中国画中，色彩从不追随自然物固有色的光影变化，而是注重色彩的象征性、表现性和色彩的装饰性功能。因而具有符号性、象征性和概括性。

传统中国画的色彩在处理客观物象时超越了具象描摹的局限，把自然色彩的多样性随类而赋，并赋予色彩以精神含义。如民间画中的"女红、妇黄、寡青、老褐"，还有"红脸忠臣、白脸奸臣"等处理，都带有类型化。

中国传统国画色彩还有另一个特点，即纯色平涂。色彩追求单纯平涂的装饰效果，技法上如渲染烘托、辅刷填罩等均根据画面的需要灵活运用，所以"随类赋彩"是中国画色彩艺术感染力的根本构成因素。

（5）构图透视

构图方式的不同主要体现在透视原理上。透视就是在平面上表现出立体的视觉效果，就是如何把立体空间的形象表现在平面上的绘画方法。

西洋画力求形似真物，故非常讲究透视法，并根据科学原理提炼出"焦点透视"的方法。所谓"焦点透视"，是指在画面上只有一个固定的视觉焦点，离焦点越近的部分越清晰，反之则越模糊。简单地说就是近大远小，就如同我们使用的照相机一样，完全符合人的视觉经验，能够给人一种真实的空间感觉。所以，看西洋画中的街道、房屋、家具、器物等，形体都很正确。

而中国传统绘画完全不是这样，相对于西方的焦点透视，我们把中国画的透视法称为"散点透视"。"散点透视"提倡的是：用活动的视点来观察景物，强调"景随人动"，打破了一个固定视域的界限，给画面构图带来了更大的自主性，达到了随心所欲。

我们可以把散点透视法比作一部摄像机，把我们看到的景物、场景按照不同的视角去观察，走到哪里录到哪里。所以，散点透视就是指画面中不只有一个焦点，而是多个。画家在绘画时，不只表现眼前的景物，而更注重心中之景，并且不受空间、时间的客观限制。

（6）材料工具

中西绘画的材料工具也有很大的不同。中国绘画使用的材料工具可以用四个字概括，

就是"笔、墨、纸、砚";而西方绘画所使用的材料主要是亚麻布、油画颜料、油画笔和刮刀等。

绘画材料的差异导致了中西方绘画表现风格的差异。

中西绘画早期岩画和陶绘的材料以及绘画语言是相类似的,直到中西在绘画物质材料及其不同的文化背景影响下导致双方走上了完全不同的绘画道路。中国绘画早期使用"帛"作画,之后以丝绸、绢为基底的工笔画,直到明清时期宣纸的发展,使当时的水墨写意画达到了巅峰。西方绘画由早期的蛋彩画坦培拉技法,再到以油性媒介为主的油画多种绘画技法,最终舍弃油蛋结合,直接利用颜料和油性媒介剂作画使西方的再现写实技法达到了巅峰,而且还产生了各种不同的流派风格。

从中西传统绘画中的基底材料来看,吸收渗透性是不同的。

中国画所用的宣纸特性是生宣平滑柔软,吸收性渗透性极强,导致了中国画笔法运笔流畅,写意抒情以达到酣畅淋漓的效果;而西方绘画所用的亚麻、雨露麻等麻布类等基底支撑物做好后坚硬耐磨,以半吸收性油性底子居多,几乎没有渗透性,从而导致西方绘画不可能朝着写意的方向发展。

从中西传统绘画的媒介剂使用来看,在稀释和厚薄程度上也有很大不同。

中国画的颜料主要是调水,以水作为媒介,这就会使得颜色只能薄无法厚;而西方的油画则是使用亚麻油、核桃油等油性材料作为媒介,这就使得画面层层堆积使画面薄厚不均。

最后,水性媒介与油性媒介干燥速度的急缓,水性媒介的不可逆性以及油性媒介的可逆性,也限制了中国画不可能像西方油画那样反复修改涂画。

中国画与西洋画的区别

系统	中国画	西洋画
审美追求	以形写神	追求形似
造型表现	平面写意	立体凹凸
形式技法	线条笔墨	明暗光影
色彩原理	随类赋彩	光谱原理
构图透视	散点透视	焦点透视
材料工具	笔墨纸砚	油彩画布

▍本章思维导图

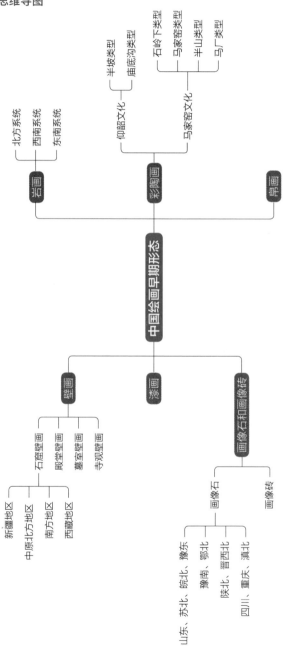

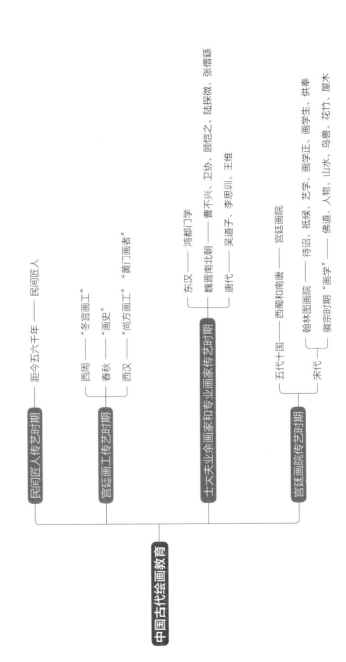

中国古代绘画教育

民间匠人传艺时期 —— 距今五六千年 —— 民间匠人

宫廷画工传艺时期
- 西周 —— "冬官画工"
- 春秋 —— "画史"
- 西汉 —— "尚方画工""黄门画者"

士大夫业余画家和专业画家传艺时期
- 东汉 —— 鸿都门学
- 魏晋南北朝 —— 曹不兴、卫协、顾恺之、陆探微、张僧繇
- 唐代 —— 吴道子、李思训、王维

宫廷画院传艺时期
- 五代十国 —— 西蜀和南唐 —— 宫廷画院
- 宋代 —— 翰林图画院 —— 待诏、祗候、艺学、画学正、画学生、供奉
 - 徽宗时期 "画学" —— 佛道、人物、山水、鸟兽、花竹、屋木

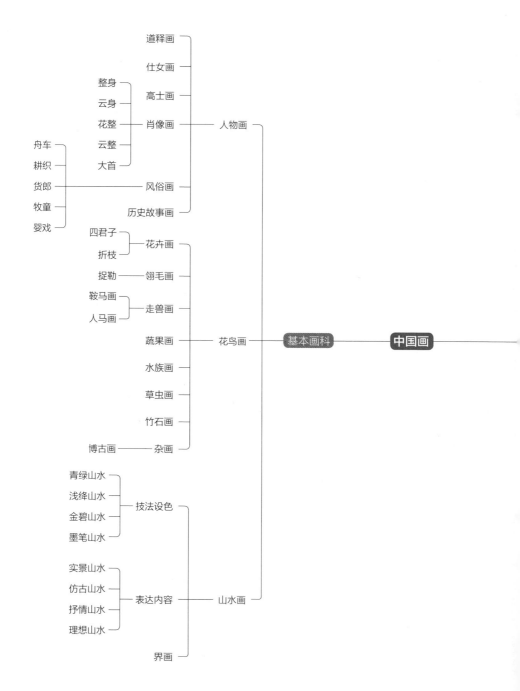

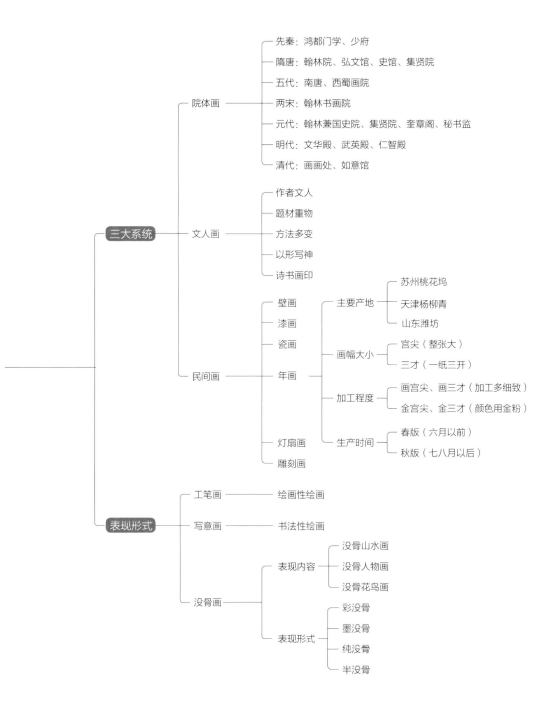

先秦：鸿都门学、少府

隋唐：翰林院、弘文馆、史馆、集贤院

五代：南唐、西蜀画院

院体画　两宋：翰林书画院

元代：翰林兼国史院、集贤院、奎章阁、秘书监

明代：文华殿、武英殿、仁智殿

清代：画画处、如意馆

作者文人

题材重物

文人画　方法多变

以形写神

诗书画印

苏州桃花坞

主要产地　天津杨柳青

山东潍坊

三大系统

壁画

漆画

瓷画

画幅大小　宫尖（整张大）

三才（一纸三开）

民间画　年画

加工程度　画宫尖、画三才（加工多细致）

金宫尖、金三才（颜色用金粉）

生产时间　春版（六月以前）

灯扇画　秋版（七八月以后）

雕刻画

工笔画　绘画性绘画

写意画　书法性绘画

没骨山水画

表现内容　没骨人物画

没骨花鸟画

表现形式

没骨画

彩没骨

表现形式　墨没骨

纯没骨

半没骨

第二章

工具与材料

011
毛笔是如何起源与发展的？

关于毛笔，我们应该都不会陌生，它是中国古代文字书写和绘画使用的基本工具。

古人在长期的使用过程中，赋予了毛笔各种别致的代称，比如聿、不律、拂、翰、毛颖、毛文锋、毫锥、毛生、毛锥子、尖头奴、秃友、退锋郎、龙须友、宝相枝、中书令、中书君、管城子、管城侯、管子文、柔翰、纤锋、彤管、漆管、素管、越管、宣毫、八体书生、翘轩宝帚、文翰将军、墨曹都统、黑水郡王、亳州刺史、藏锋都尉、畦宗郎君等。

相关学者研究认为：大约 5000 年前就出现了毛笔的雏形。虽然不能确定毛笔出现的具体时间，但是根据出土的文物来推断，在新石器时代晚期到殷商时期，就出现了类似毛笔的书写工具。

我国 20 世纪 20 年代发现仰韶文化遗址，在出土的彩陶上，有清晰的纹饰图样。笔画线条流畅且有顿挫感，可以看出有用手直接蘸取颜料进行描绘的，也有用类似于毛笔的丝麻制品进行绘画的。1954 年，在湖南长沙左家山战国楚墓中出土的毛笔是目前能见到的最早的毛笔。

毛笔在秦汉时期得到了较大的发展，它的形制发生了改变，"以竹为管"是秦代毛笔最大的特点。汉代毛笔的制作呈现多样性，毛笔的笔头除了用羊毛和兔毛之外，还混合使用了黄鼠狼毛，出现了使用效果更好的兼毫笔。不仅如此，簪白笔在汉代非常流行。这是文官在上朝时携带的毛笔，不使用时将笔杆插在发髻或帽子上当簪子使用，后来演变成一种制度——簪笔制度。魏晋南北朝时期出现短杆笔，笔管也逐渐变豪华，开始用

金银、玉石等工具制作，还会辅以精美的雕花图案装饰。隋唐时期出现了集中的制笔中心，笔毫和笔的形式经过调整更加适合书写使用。随着经济的发展，宣州成为全国有名的制笔中心。隋唐时期出现了鸡距笔和长锋笔两种形制，鸡距笔沿用魏晋时期的制笔方法，笔锋短小，易于书写但是不太吸墨。长锋笔解决了鸡距笔不吸墨的问题，加长笔锋后能储存更多的墨，适合写行书和草书。宋元时期的毛笔在技艺、种类、发展等方面都远超唐朝，出现了以家族为单位的制笔中心。毛笔选料多样，除紫毫外，狼毫、羊毫、鼠尾毫、猩猩毫、鸡毫等均有使用。宋代毛笔逐渐形成了软熟、虚锋和散毫等特点。北宋后期因战乱，宣州一代制笔工匠逃亡至湖州一带，带动了湖笔的发展，湖笔逐渐与宣笔并驾齐驱。在宋元交替时期，宣州制笔受到很大影响，工匠流失、技艺失传等问题使得宣笔逐渐没落。大量逃亡的宣笔工匠加入湖笔的制作队伍，使得湖笔迅速发展，加之得到文人的参与，使得湖笔开始取代宣笔，逐渐成为元代的御用笔。明清时期是毛笔发展的最高峰，笔庄林立、品类创新、资本主义萌芽等原因，宣笔和湖笔的销售方式得到较大的创新。

毛笔开始出现产业化现象，许多笔庄开始发展分店，宣笔集中在歙县、黟县、舒城、芜湖、相城等地，湖笔发展到杭州和绍兴等地。

在毛笔制作方面，明清时期毛笔制作豪华，尤其是笔管选材多以金银、象牙和玳瑁等名贵物品制成，笔头捆扎出现竹笋式、香盘式、兰花式和葫芦式等多种方式，创造出了斗笔、抓笔、提笔、联笔等多个品种。

012
毛笔的种类有哪些？

毛笔的种类有很多，从不同的角度划分，可以分出不同的类型。目前比较常用的分类方法包括：按笔毫软硬、笔锋长短、毛笔用途、新旧工艺等来进行划分。

（1）按笔毫软硬分

以笔毫的软硬程度划分，可以分为硬毫笔、软毫笔和兼毫笔。

①硬毫笔

硬毫笔属于刚性笔，通常是用一种弹性较好、毛质较硬的兽毛来制作。其特点是锋毫刚硬，弹性十足，落纸锋芒显露，枯湿燥润变化分明，适宜书写行书、草书，写出来的线条刚劲挺拔，呈现瘦劲、锐利、峻峭的感觉。但是，硬毫笔的不足之处是吸水性差一些，不如软毫笔和兼毫笔。

常见的硬毫有狼毫、紫毫、鼠须、鬃毫、鹿毫、貂毫等。

狼毫笔是最为常见的硬毫笔，是用黄鼠狼的尾毛制成的。笔毫弹性十足，遒劲有力，但是毛质较脆，不耐磨损。狼毫笔的笔头表面呈浅黄色或黄中带红，光泽十足，笔头腰部粗壮，根部稍细。如果将笔尖润湿捏成扁平形，其笔锋透亮，呈淡黄色。

紫毫是指野兔的毛，通常取野兔背脊上一小撮毛制笔，因为毛色是紫黑色所以叫"紫毫"。紫毫表面有光泽，笔颖尖锐刚硬，毫毛粗壮直顺，润湿捏成扁平状时仔细观察可以看到毛颖细长，呈黑褐色透明状。由于兔毛的长度限制，紫毫笔大多只能做小笔，用来写小字。它的硬度仅次于鼠须，缺点是不耐久用，容易秃头。

鼠须笔是硬毫笔中最刚硬的笔种。根据文献记载，鼠须是指老鼠的胡须和松鼠的胡须，一般多指老鼠胡须。鼠须所制的笔笔锋尖锐，写出的字棱角分明、苍劲有力。因此，自古便被认为是笔中至宝，历代文人都以得鼠须笔为傲。著名书法家钟繇、王羲之和苏轼等人都酷爱鼠须笔。

鬃毫是指鬃毛，包括猪鬃、马鬃以及驼毛等。猪鬃笔是取猪的颈部长毛所制，常做成抓笔或排刷，也与其他毫毛混合使用做成兼毫笔。马鬃笔是取马身上的毫毛所制，尤其是马尾毛，硬挺细长，可以用来做特大笔。马鬃毛粗壮，弹性较好，适宜做提笔。

鹿毫笔是用鹿的毛所制，是古代经常使用的一种毛笔，据说是秦朝名将蒙恬改良的。鹿毛在北方运用非常普及，尤其是在隋唐之前。鹿毛的应用非常广泛，根据史料记载，宋代时日本曾向中国赠过鹿毛笔。鹿毫笔的软硬程度和紫毫笔相似，书写性能大体一样，但普及程度较低。

貂毫笔是用紫貂的毛制成的。因貂稀少，所以貂毫笔多是作收藏使用。貂毫笔软硬程度和狼毫笔相似，写出的字苍劲饱满、轮廓分明。

②软毫笔

软毫笔属于柔性笔，通常选用弹性较低、毛质偏软的兽毛来制作。软毫笔的毛颖柔软灵活、富于变化，因此常用来书写篆书、隶书、行书或行草。软毫笔的特点是笔质柔软，吸水性强，着纸润腻，使用时婉转、圆润、灵活，锋毫便于铺开，写出的字笔画丰满。但是，由于弹性不足，所以软毫笔多用于书法和水墨画的大面积渲染。

常见的软毫有羊毫、鸡毫、胎发、茅草等。

羊毫笔是最主要的软毫笔，价格低廉，美观实用。它是以山羊毛为主要材料，其中杭州、嘉兴、湖州一带的山羊毛属优质毫毛。制笔一般多用青、黄、黑和白羊毛，毫质柔软，吸墨性强，适合写中楷以上的书法。

鸡毫笔是指用鸡毛制成的笔，又叫鸡绒笔，通常用白毛乌骨鸡的绒毛来制作。鸡毫笔非常柔软，是毛笔中最软的，吸墨性最好，适宜作画。

胎发笔是用新生婴儿第一次理发的头发制成的毛笔。胎发细腻柔软，没有力度，多弯曲，锋颖不明，可聚而成笔尖。古人认为"身体发肤，受之父母"，因此以胎儿的毛发制成毛笔进行收藏，在中国古代蔚然成风，很多家庭更以之作为书香传世的代表。

茅草笔是用植物茅草为原料制成的笔，相传为明代陈献章所创。这种笔是将茅草捶细，取其草茎扎束制成，写出的字苍劲挺拔，适用于行书、草书。

③兼毫笔

兼毫笔是一种混合毫毛笔，柔软适中，通常是选用两种或两种以上软硬不同的毫毛，按照一定的比例组合而成。兼毫笔将硬毫笔的弹性和软毫笔的吸水性完美地统一起来，寓柔于刚，刚柔相济，可以满足多种字体或绘画的要求，运用十分广泛。

常见的兼毫笔有白云笔、紫羊毫、紫狼毫等。

白云笔是以狼毫为芯，羊毫为被（披）制成的，通常根据需要而配比两种毫毛的比例。由于羊毫性软，弹性不强，因此羊毫的比重越大，笔性就越柔软，弹性也就越差。

紫羊毫笔是用紫毫和羊毫按照一定的比例制作而成的，通常以紫毫为芯、羊毫为被。紫狼毫笔是用紫毫和狼毫按照一定的比例制作而成的，通常以紫毫为芯、狼毫为被。

（2）按笔锋长短分

笔锋也叫锋颖，是毛笔的主要部分，直接影响着书写效果。

按照笔锋的长度来分，毛笔可以分为超长锋笔、长锋笔、中锋笔、短锋笔等几类。

超长锋笔弹性较大，富于变化，可以根据书写者的要求写出不同浓淡的字体。

长锋笔笔锋细长，锋腹尖，吸墨性强，适用于书写和绘画多种场合。

短锋笔笔锋短，吸墨性弱，但适于日常使用，写出的字苍劲有力。

中锋笔介于长峰笔和短锋笔之间，更适合日常和初学者使用，兼具各种类型笔的优势，将毛笔的实用性发挥到最大限度。

（3）按毛笔用途分

按照毛笔的用途，可以分为抓笔、斗笔、柳叶笔、面相笔、提笔、屏笔、联笔等。抓笔又叫"楂笔""扎笔"。笔杆重，笔头如斗，一般笔头要比笔杆粗，便于安装比较粗的笔锋。因为形制短粗，所以更适合抓在手里使用，所以叫"抓笔"。通常用来写大字，毫毛偏粗硬，一般由马鬃或猪鬃制成。

雕漆紫檀木管提笔

斗笔是一种大型毛笔，用来书写较大的字，也用于国画的创作。不同于抓笔的是：斗笔的毫质偏软，通常由羊毫制成。

柳叶笔形状如柳叶一般，笔杆纤细，笔锋较长，多用于写小字或绘画创作。

面相笔是一种笔头较细的笔，适用于勾线，尤其用于勾勒壁画和人物画中的人物线条。

提笔是一种专用于写匾额的笔，毫质偏硬，用猪毫做成。

屏笔是用来写屏条的笔，比提笔稍微小一点，用长毫做成，属于大楷笔类。

联笔是用来写对联的笔，联笔毫毛的软硬可以根据字体的需要定制。

（4）按新老工艺分

毛笔根据制作工艺的新旧可以分为有心笔和无心散卓笔两种。

有心笔又叫枣心笔，主要流行于元代之前，是在毛笔的笔芯中加入一枚形如枣核的

石墨制成，其目的是使笔头挺直牢固。其特点是短锋硬毫，笔头两端微削而腰部鼓壮，适用于书写行草。

无心散卓笔又叫散卓笔、诸葛笔，属于宣笔一系，是唐代宣城制笔名家诸葛氏发明的。无心散卓笔比较软，笔头牢固，久用不散，含墨较多，书写流畅，因此深受文人墨客的喜爱。

013
毛笔是怎么制作出来的？

毛笔看似简单，但是制作过程却十分复杂。一支毛笔从选料到成笔，要经过浸、拔、并、配等 100 多道工序。其中最主要的工序有：浸皮、发酵、采毛、选毫、分毫、熟毫、水作工、结头、蒲墩、装套、镶嵌、择笔、雕刻等。

（1）浸皮

浸皮就是将选好的带皮毛料放入清水中浸泡一天一夜，然后将其取出，用清水冲洗，将皮上的毛按照同一方向梳理。

（2）发酵

发酵就是在浸软之后的毛皮上抹上草木灰，逐张叠压在平铺的稻草上，再用稻草将毛皮完全盖住，任其腐烂到毛、皮分离为止。

（3）采毛

当兽皮腐烂到毛皮分离时，用特制的铁齿梳顺着毛的方向梳理，采集毫毛。

（4）选毫

将采集出来的毫毛进行筛选，挑选优质毫毛，去除杂毛和绒毛。选毫是制笔成败的关键，要求极其严格，有"千万毛中选一毫"之说。

（5）分毫

由于毫毛的粗细、长短、软硬度都有差别，所以需要对经过初步筛选的毫毛进行分类，这一步骤叫作"分毫"。将分出来的毫毛按对应的等级放好，以供制笔。

（6）熟毫

将选好的优质毫毛浸泡在石灰水中，以去除油脂和异味，同时消毒，使毫毛更加耐用。但浸泡时间不宜太长，否则容易缩短毛料寿命。

（7）水作工

水作工又叫"水盆工序"，是毛笔制作过程中最关键和最复杂的程序。由于毫料的长短、曲直和粗细都不一样，因此需要在水盆中将已经脱脂的毫料，用角梳反复梳洗整理。梳洗完后将毫毛制成片状反复按压拉扯，去掉浮毛，达到"顶峰齐""下根齐"的要求后，便可制成毛笔的笔头。

（8）结头

结头就是将笔头结扎，也叫"扎毫"，是将水作工后制成的笔头经过结扎、黏结处理，制成成品的笔头，之后为防止变形，要将笔头根部放在火上烤，使毛笔更加结实耐用。

（9）蒲墩

蒲墩就是毛笔笔管的选用和制作。选管是毛笔制作的重要环节，对管长、圆度、直度等要求都很精细，遵循"直者为上、曲者为下，坚实者为上、嫩弱者为下，滑洁者为上、粗糙者为下"的原则。

（10）装套

装套是将笔头与笔管进行装配的工序。需要先将笔管两端锉平，再将一端掏成空腔，孔径大小需要与孔径合适，然后装入笔头，配装笔帽。

（11）镶嵌

镶嵌是指用牛角等装饰物品对笔管进行装饰的工序，以使其更加美观。一般分为"镶头"和"镶尾"，镶头又称"装斗"，镶尾又称"挂头"。在工艺上，两者都要求口面匀称，起线流畅，罗纹清晰。

（12）择笔

择笔又称"择抹"，有的地方也叫"剔毫"。是将笔毫捻成笔头形状，将笔头多余的毫毛去除，使毛笔更加尖、齐、圆、健。

（13）雕刻

雕刻就是将笔名、商标、诗词或工匠的名字刻在笔管上。明清时期还包括在笔管上绘画，有"浮雕"的效果，提升了毛笔的艺术价值。

014
怎样选择和保护毛笔？

选择毛笔有很多讲究，古人对选笔提出了四项基本标准。明代文人屠隆在《文具雅编》中提出了毛笔的"四德"——尖、齐、圆、健，也就是"笔头尖、笔法齐、笔身圆、毛体健"。

"尖"是指笔毫聚拢时，末端要尖利。笔尖锋棱易出，写字传神。用这样的毛笔书写点线，笔画自然英气飘逸，如行云流水。所以，在选择毛笔的时候，要先将毛笔润湿，毫毛聚拢，就可以看出尖不尖。

"齐"是指用水将笔尖润开，压成扁平状后，毫尖平齐。整齐的毫尖在压平的时候是长短相等的，中间没有空隙，运笔时有一种"万毫齐力"的感觉。

"圆"是指笔毫圆实，好像枣核的形状，毫毛饱胀、集中，没有偏毫。使用这样的毛笔，在书写时笔力完足。如果笔毫比较瘦的话就会缺乏笔力，容易出现偏锋。只有笔锋圆满，运笔才能随心所欲。

"健"是指毛笔的笔毫要有弹力，将笔毫重压后提起，随即能恢复原状是最好的状态。所谓"刚而柔，健而韧"，这样才能运用自如。

一般来说，狼毫和紫毫的弹力要比羊毫好，书写出来的字也相对坚挺峻拔。此外，在选择毛笔的时候要注意毛笔的产地，毛毫是否完整，笔管上的绘画、雕刻以及镶嵌是否精致，用料如何，这些因素都会影响毛笔的优劣。

除了毛笔的选择外，毛笔的保存也是一个很重要的话题。保存不好，可能导致毛笔的损坏。

毛笔的保护首先要注意清洗。也就是在每次使用后，都要将毛笔中的墨汁和颜料冲洗干净，防止颜料中的胶将毛笔笔头黏连在一起，导致笔锋受损。洗干净的毛笔要及时晾干，外干内湿容易使笔头腐朽脱毛。在晾干时要将笔头向下，防止水进入笔管缩短了毛笔寿命。毛笔晾干后要精心存放。存放方式可以选择挂放、卧放和盒放三种方式。一般的毛笔可以采用挂放和卧放。挂放就是把毛笔悬挂，可以使用挂笔架；卧放就是将毛笔平放在板上。如果毛笔太多，可以做一个带抽屉的小笔柜，抽屉内可以分格。一般收藏用笔，古笔、名品笔或者名贵的新笔，可以采用盒放，也就是一支毛笔或一套毛笔做一个盒子，笔盒要稍微大些。

015
墨是如何起源与发展的?

　　墨是中国书法和绘画的重要工具, "文房四宝"之一。可以说, 古墨发展的历史见证了中国文化艺术发展的历史。墨的起源时间说法不一, 但是根据已经出土的文物考证, 在新石器时代人们就在使用墨了。当时人们使用的是天然墨, 许多彩陶上的黑色纹饰和绘画, 被认为是用天然墨绘制而成的。

　　西周是天然墨与人工墨并用的时期, 人工墨的出现为大范围使用墨提供了可能, 西周简书上的笔记都是用人工墨书写而成的。春秋战国时期是墨的发展时期。根据出土文物考证, 春秋战国时期竹简和木牍上的字都是用毛笔蘸墨书写而成的, 这时期的墨是由松炱和动物胶混合制成的, 即用松树的树枝和木根燃烧后得到的黑色松炱, 再加入鹿胶和麋胶使其具有黏性, 捏制好后使用。秦汉时期隃麋 (今陕西千阳)、延州 (今陕西延安) 和扶风等地区的制墨业非常发达。秦汉时期墨的形制一般为墨丸, 使用时放在砚台上压磨。汉代的制墨已经初具规模, 并有专人掌管。东汉时期发明了墨模, 因此样式逐渐统一, 由墨丸变成墨锭。魏晋南北朝时期是墨发展的又一高峰期, 松烟墨逐渐成为主流并逐渐取代天然石墨, 出现了既实用又美观的 "仲将墨"。易州因为盛产松树, 所以成为魏晋南北朝时期制墨最发达的地方。隋唐时期的制墨技术已经日趋成熟, 出现了有名的制墨中心和制墨名家。隋唐时期的制墨中心从陕西一带扩大到了河北和山西一带, 易州和潞州成了隋唐时期的两大制墨中心, 制出的成品墨不仅坚实耐用, 而且还兼顾美观和收藏价值。此外, 唐代还出现了色墨, 以黄墨和朱墨为主, 但因其易褪色的缺点没有得到广泛使用, 而是只用来批点文书。唐朝后期由于战乱不断, 人口的南移使制墨技术广泛传播, 歙州成了又一制墨中心。唐宋交替之际北方的制墨业受到重创, 制墨业在南方逐渐发展壮大。两宋时期的墨出现了新品种, 全国性的制墨中心不断增加并不断普及, 河北、河南、山西、四川和安徽等地均出现了制墨中心, 歙州的制墨业逐渐形成完整的体系。宋代在松烟墨的基础上研制出油烟墨, 在选料和取材等方面逐渐成熟并非常注重墨的形制和墨香。由此宋代的墨分为两派, 一派是加麝香的, 一派是不加的, 随之出现了潘谷和王迪等制墨名家。宋代把墨从实用阶段推向了收藏和观赏层次。元朝的制墨业未得到特别的发展, 勉强可以维护宋代制墨的技术。明清时期是中国制墨技术发展的高峰时期。

明代经济的繁荣和社会的稳定，以及文化艺术的发展，使得制墨技术高速发展，甚至出现了创新。明代在宋墨的基础上更加注重研究墨的配方和品质，出现了大型制墨作坊。资本主义的萌芽促使制墨业从一家一户的形式逐渐走向产业化，甚至出现了歙派和休派两大派系，墨的质量更加精细且更加注重造型、美观和包装。清代是古代制墨的最高峰，墨坊林立，在数量、质量、工艺、美观、收藏等方面都超越明代。清代墨的质量更加细致明亮，还出现了观赏墨、彩墨和药墨等品类。墨上的花纹也更加丰富，线刻、浮雕、圆雕等形式和花鸟、人物、山水等内容非常丰富，甚至有绘画名家亲自雕刻。到清末时期，制墨工匠谢崧岱和谢崧梁借鉴传统制墨的工艺和配方，研制出了液体墨汁，并在北京创办了如今家喻户晓的墨汁品牌"一得阁"。液体墨汁不用研磨，取用方便，成为墨史上的又一次革新，给中国书画艺术带来了生机。

016
墨是由什么材料制成的？

早期的墨是以天然石墨来制作的，到人工墨发明以后，制墨材料随着历史的发展而不断变化，先后经历了松烟墨、油烟墨、炭黑等时代。从墨的组成部分来看，古代制墨的原料又分为基本原料和配料两类。

（1）基本原料

基本原料包括色素原料和黏结原料。

色素原料是将有机物不完全燃烧，从烟尘中提取无定形碳粉得来的。松烟墨所用的色素原料叫作"松烟"，是用松树枝和根烧烟而得；油烟墨所用色素原料叫"油烟"，是用桐油和少量不同比例的动植物油、生漆、烛红等烧烟而得；漆烟墨所用色素原料是燃烧漆料而得。

黏结原料是制造墨的黏合剂，它是墨块成形的主要材料，一般是用动物的皮、骨熬煮而成的动物胶制成的。最开始制墨多用鹿胶、麋胶，后来慢慢流行用牛皮胶。材质优良的胶的特点是质轻、色泽纯净透明、可以长期存放。

（2）配料

制墨的配料是各个名家秘而不宣的独门秘诀。据统计，可以用来制墨的配料超过 1000 种，常用的包括鸡蛋白、鱼皮胶、牛皮胶和各种香料以及各种药材。

制墨的配料各有其特点，常用的香料如麝香、冰片等，不仅可以增添墨的幽雅气息，增强墨色落纸后的渗透效果，还可以防腐、防蛀、延长书画作品的寿命。加入金箔、珍珠、玉屑等配料制成的墨，墨液光艳，具有厚度，使用这种墨创作的书画作品有一种立体感。此外，中草药配料还能起到增色、添香、坚墨、发彩、防腐的作用。

017
墨的种类有哪些？

对古墨进行分类，通常可以按照用材、形制、图绘、用途四种方法。其中，最重要的就是按照用材划分。

（1）按用材分

按用材分可以分为松烟墨、油烟墨、油松墨、彩墨、药墨、蜡墨、青墨、茶墨、再和墨等种类。

①松烟墨

松烟墨的原材料是松枝或松树树干，经过烧烟、筛烟、溶胶、杵捣和锤炼等工序混合而成的。墨的品质与松树的新老有很大关系，用老树制成的墨色泽光亮、品质细腻。松烟墨的品种主要有特级松烟墨、黄山松烟墨、大卷松烟墨、净烟墨和加香墨等。

从汉代到明清时期，松烟墨一直是书画的主要用墨。到了元代，由于自然资源的匮乏和环境污染，松烟墨的地位逐渐被油烟墨所取代。

②油烟墨

油烟墨的原材料主要是桐油、麻油和脂油等，再加入牛皮胶、珍珠、麝香和冰片等名贵材料制成的。油料燃烧时，在氧气不足的情况下，燃烧不充分便会形成烟灰，油烟墨便是用这种烟灰制作而成的。油烟墨具体分为超漆烟墨、顶烟墨和猪油烟墨。

油烟墨的制作工序比松烟墨复杂很多，通常得经过筛选、溶胶、搜胶、蒸剂、杵捣和锤炼等工序才能制成。虽然制作复杂但是墨品很高，使用油烟墨创作的作品运笔流畅、不急不躁、层次丰富且不易褪色。

③油松墨

油松墨就是油烟和松烟混合所制的墨。油松墨兼具油烟墨和松烟墨的优点，其特点是胶水不重，又黑又亮，黑中泛光，适合写字也适合画画。

④彩墨

彩墨用料都是自然的植物色或矿物色，以五色或者十色制成一套彩墨，常有朱砂、银朱、雄精、赭石、石黄、石青、石绿和蛤粉等，彩墨不易褪色，多用于绘画。

在明代才引进彩墨，并且是御用之物，民国时期流入民间。多用于绘画和圈批缮抄书籍文卷。

⑤药墨

药墨是以油烟和阿胶为主要原料，加入金箔、麝香、牛角、犀角、羚角、珍珠粉、琥珀、青黛、熊胆、牛胆、蛇胆、猪胆、青鱼胆等名贵材料制成的墨锭。

除了用于绘画，药墨也可当作药材内服，有清热解毒、凉血止血等功效。

⑥蜡墨

蜡墨是以蜡为黏结材料制成的，可以直接在纸上书写涂画，色泽乌黑，不褪色，耐水性能很好。专用于拓印碑刻，携带也比较方便。

⑦青墨、茶墨

青墨和茶墨是以油烟或松烟添加其他色泽原料而制成的，墨色呈现黛黑或茶褐色，用于特殊效果的书法或绘画。

⑧再和墨

再和墨是以退胶的古墨、陈墨捣碎后再掺入新的色素和黏结料重新加工制成，墨色陈醇古雅。

（2）按形制分

按照形制分为圆形墨、正方形墨、长方形墨和不规则形墨以及杂佩墨。杂佩墨就是指模仿古代玉器、人物器具和花鸟鱼虫等所制的墨。

（3）按图绘分

图绘就是指墨锭上的图案，这在我国古代十分讲究。

明代制墨名家方于鲁按照图绘将墨分为六种，分别是"国宝""国华""博古""博物""大莫""太玄"。"国宝"和"国华"都有国字，所以都与国家有关："国宝"与皇帝有关，"国华"与国家精粹有关；"博古"与神话相关；"博物"与生活相关；"大莫"与佛教相关；"太玄"与老子和庄子相关。

（4）按用途分

按照用途可以分为贡墨、御墨、文人自制墨、礼品墨和集锦墨。

①贡墨

贡墨就是古代地方官员以进贡的方式为宫廷生产的专用墨。贡墨是墨中珍品，目前存世量不多。

②御墨

御墨就是皇帝专用的墨。唐代以后统治者开始设立墨务官，负责御墨的生产。这一制度以后历代沿用。

③文人自制墨

文人自制墨就是文人向制墨者定制的墨，在墨种、形制、图案、铭文等方面都可以根据自己的想法提出要求。由于定制的文人有不少是名儒，因此这种墨的品质和艺术性很高。

④礼品墨

礼品墨属于观赏墨，是制墨者出于商业目的而制作的墨，形制小巧，做工上乘，工艺性和品质都很高。礼品墨是墨中精品，主要用于欣赏、送礼、收藏。

⑤集锦墨

集锦墨也是属于观赏墨的一种，一般成套使用，又叫"丛墨""豹囊丛墨""瑶函墨"，由明代汪中山首创，在清代非常流行。集锦墨一般一套为一个主题，通过不同样式表达中心思想组成一套，放在一个盒子里以供观赏和收藏。

018
墨的制作过程是怎样的？

古代制墨全部采用手工制作，其工艺流程主要有炼烟、用胶、和料、制模、压模、晾干、加工等。经过这些步骤，才能制出符合书写要求和收藏要求的好墨。

（1）炼烟

炼烟就是取烟炱的过程，是指用不完全燃烧的方法从松枝或油脂中提取烟尘，分别得到松烟或油烟。在炼烟的时候要把握火候和风口，掌握收烟的时间。

（2）用胶

用胶就是在制墨时加入鱼鳔胶和牛皮胶，并且需要用上等的胶，这样做出来的墨品质更高。古人用胶要求胶水清冽可鉴，这样制成的墨墨质不腻。

（3）和料

和料就是将胶用小火熬制并投入色素原料和配料，同时用杵捶打做成坯。捣杵是制墨过程中非常重要的一环，必须趁热捣杵且要够四小时以上，并且要把握捣杵的节奏，不可因频率过慢使坯料凝结。捣杵后杵臼，趁热搓成条子"入灰"，捣杵最好的时间是在每年农历的二月到九月。

（4）制模

墨的形制、大小、花纹等，都是古人判断一块墨好坏的关键因素，例如：大小要求"三四两得其中"。

纹理的制作更是各派有各派的绝活，银星纹法、金星纹法、罗纹法等都是制作花样纹理的方法。模具一般的材料为木质，先设计图纸，后雕刻花纹。

（5）压模

压模也叫"坐担"，是将新的墨锭经过压紧使其成形，而这种压模的工具叫"担"，因此也叫"坐担"。经过坐担的墨更加紧实，周围更加结实且棱角分明。

（6）晾干

将墨晾干的方法有很多种，如平放、入灰和扎吊。

平放晾干时需要不停地将墨进行翻面，使墨在晾干的同时更加平整。采用入灰法时，

要格外注意入灰的时间。"出灰太软易断,出灰太干则裂",把握好时间,制作的墨才能软硬适中。扎吊晾干,不仅对时间有要求,对于温度的要求也很高。过分的干燥会使墨的水分分布不均匀,太干处容易出现裂纹导致断裂,而水分大的地方则会霉变,最后影响成品的品质。

(7)加工

墨经过晾干后,需要再一次精心打磨,修整墨表面的杂质和凹凸不平的地方,使墨更加平整并按照图样进一步加工。

加工好后需要加漆衣,所谓加漆衣并不是直接将漆涂在墨的表面,而是对墨进行刮磨使其看起来更加光滑。之后便是描金填彩,描金的作用不仅是为了好看,更是为了起到密封作用以保持墨的水分,因此会用金色和银色的颜料在墨的表面进行装饰。最后一步便是制作礼盒,根据墨的尺寸、等级和形状等制作漆盒、锦盒等礼盒进行包装。

019
"徽墨"有什么特点?

徽墨,因产于古徽州府而得名。现在的安徽省黄山市屯溪区、绩溪县、歙县等地为古代徽墨的制造中心。徽墨具有色泽黑润、历久不褪、入纸如晕、舔笔不胶、润泽生光、馨香浓郁、防腐防蛀、造型美观、装饰典雅等特点,素有"拈来轻、磨来清、嗅来馨、坚如玉、研无声、一点如漆、万载存真"的美誉,深得历代书画家的喜爱。

在徽墨的发展过程中,形成了歙县派、休宁派、婺源派三大流派。

歙县派的特点是仿古隽雅,烟细胶清,多为贡墨及名家托造墨。休宁派的特点是绚丽精致,饰金髹彩,多为套墨,尤其是集锦墨最为著名。婺源派的特点是朴实少纹,具有典型的民间艺术风格,深得百姓及小知识分子的欢迎。

徽墨的创始人是南唐制墨名家奚超和其子奚廷珪。

奚超本是易州人,后因为战乱迁居至歙州,与其子奚廷珪逃难至江南富庶之地创造出"其坚如玉,其纹如犀,丰肌腻理,光泽如漆"的上等墨,此举受到李煜赏识,赐姓

国姓"李"，后人称"李超墨"或"李墨"。奚廷珪曾任南唐墨务官，在其父"易水法"的基础上改进技术，将珍珠、犀角、藤黄和巴豆等掺进原料中，使墨"拈来轻、嗅来馨、磨来清"，其墨保质期长，"得其墨而藏者不下五六十年，胶败而墨更调，入水三年不坏"，且非常耐用，后人称其墨为"廷珪墨"，奚廷珪被誉为徽墨的创始人。

明代是徽墨的黄金时代，涌现了大量的制墨名家，其中罗小华、程君房、方于鲁、邵格之被誉为"明代徽墨四大家"。

罗小华是明代歙派墨的代表人物，曾官至中书舍人，擅以桐烟制墨，墨品极佳，被时人称赞"坚如石，纹如犀，黑如漆，一螺值万钱"。罗小华的墨品传世稀少，且伪品很多，因此弥足珍贵。主要代表墨品有"小道士墨"等二十几种。

程君房是明代万历年间的制墨名家，歙县人。他是歙墨的集大成者，被誉为"李廷珪后第一人"。他精于制墨，选料严格，注重图绘，并利用自创的对胶工艺制墨，其所制的墨光洁细腻，款式花纹千变万化，深得文人士大夫的喜爱，最有名的是"玄元灵气"墨。

岁小华半核桃式墨

程君房蟠螭纹圆墨

方于鲁是明代万历年间的著名墨工，歙县人，是明代歙派墨的代表人物之一。方于鲁原是程君房的制墨工人，得其真传，后自立门户。他的制墨技艺高超，创造性地改革了不少制墨流程，其中最有名的墨品是"九玄天极墨"。

邵格之是明代嘉靖、万历年间的制墨高手，休宁墨派创始人之一。邵格之制墨得喻糜古法，又得名师真传，还善于制造集锦墨，墨品都留有自己的款识，代表墨品有"元黄天符""墨精"等。

制墨业在明代得到快速发展，进入清代后其繁荣更甚以往。其中曹素功、汪近圣、汪节庵、胡开文被誉为"清代徽墨四大家"。

曹素功是清代徽墨四大制墨名家之首，原名圣臣，号素功，歙县人。最初借用制墨名家吴叔大的墨模和墨名起家，不断改良墨质和工艺造型，广受欢迎。后来迁移至苏州和上海等地后专为社会上层定制墨，最著名的是"紫玉光墨"，其制墨精良，有"天下之墨推歙州，歙州之墨推曹氏"的美誉。其著有《墨林》两卷，主要记载珍品墨和墨客大题咏。其"艺粟斋"历经十几代子孙相传成为百年字号，最后发展为近代的上海墨厂。

汪近圣，字鉴古，绩溪人，最初为曹素功墨店的墨工，后自立门户在徽州府城开设"鉴古斋"墨庄。其所制之墨雕刻精细，装饰奇巧，艺术价值极高。代表墨品有"耕织图""西湖图诗""黄山图""新安山水"等。

汪节庵，名宣礼，字蓉坞，安徽歙县人，清代嘉庆、道光年间的制墨名家，歙派最后一位代表人物。他的制墨秉承徽州传统工艺流程，精选原料，改良技艺，所制之墨十分畅销。汪节庵创立的"函璞斋"，与曹素功"艺粟斋"、汪近圣"鉴古斋"并驾齐驱。其所制之墨名品较多，如"新安江大好河山墨"等。

汪节庵书册式墨

胡开文是清代制墨名家中商业成就最高的，也是清代徽墨四大家中的最后一位。他字柱臣，号在丰，徽州休宁人，是邵格之后休宁派的主要代表人物。他师从汪启茂，年少时在汪启茂墨店当墨工，不仅学习制墨，还参与推销和售卖，然后积累资金自己创业。胡开文墨业在 20 世纪 30 年代时期得到快速发展，不仅在歙县开设墨庄，在芜湖等其他地区也开设分店，成为众多墨业中经营地最成功的一家。胡开文的墨以"造型新颖，墨质精良"著称，在装饰、雕刻等方面创新很多，因此被列为清朝贡品。1915 年，其"苍佩室"牌的"地球墨"在巴拿马万国博览会展出，并获得金质奖章。

胡开文八宝奇珍墨

胡开文制大富贵亦寿考五色墨

020

中国古代都有哪些名纸?

中国历来就有蔡伦造纸的传说,但是考古发现表明:纸的诞生远早于蔡伦生活的东汉年代,所以现代学者认为蔡伦只是造纸术的改良者。之后,不同时代都有不同的名纸出现。

(1) 魏晋时期

蔡伦改进造纸术之后,新的造纸方法被推广到全国,因此作为新兴产业的造纸业迅速发展。在魏晋时期出现了诸多名纸,比如左伯纸、麻纸、麻黄纸、藤纸、银光纸、茧纸等。

①左伯纸

左伯纸是三国时期的名纸,因魏国东莱人书法家兼造纸家左伯而得名。这种纸厚薄均匀,质地细密,色泽鲜明。

②麻纸

麻纸是东晋时期的名纸,主要以大麻纤维为主制成。

麻纸纤维较粗,无光无毛,纤维束成圆形,质地坚韧洁白,耐水浸,是很好的书写用纸。

③麻黄纸

麻黄纸是在麻纸基础上发展起来的名纸。

东晋时期，造纸工匠发明了将麻纸"入潢"的方法，就是用黄檗汁将麻纸浸泡，晾干后就是防虫蛀蚀的麻黄纸了。其特点是质地较薄，颜色暗，白纸较少，多用于刊刻和祭祀。

④藤纸

藤纸是东晋名纸，又称"剡藤""剡纸""溪藤"，以野生藤皮为主要原料制成。

藤纸主要产地在剡溪，就是今天的浙江省嵊州市。藤纸是一种品质极好的书画用纸，在唐代应用广泛，但到了宋代就被竹纸取代了。

⑤银光纸

银光纸也叫"凝光纸"，是南朝时产于安徽黟县、歙县一带的一种名纸，是宣纸的前身。其特点是纸质光润洁白。

⑥茧纸

茧纸是起源魏晋之间的书画名纸。其特点是纸张表面细白润滑、质地柔韧厚重、纹理纵横交织，遇水滴则作深窠臼状，且不容易渗化，一般用来包裹或制作伞帐。

（2）隋唐五代时期

隋唐五代时期，社会文化空前繁荣，文化艺术的兴盛带动了造纸业的发展，出现了水纹纸、薛涛笺、澄心堂纸、高丽纸等名纸。

①水纹纸

水纹纸是唐代名纸，又叫"花帘纸"。其特点是迎光看时能显示线纹或图案，多用作信纸、诗笺、书法贴纸等。

②薛涛笺

薛涛笺是唐末五代名笺纸，又名"浣花笺""松花笺""减样笺""红笺"。因由女诗人薛涛创制，所以叫"薛涛笺"。

薛涛笺是一种加工染色纸，属于红色小幅诗笺，其特点是省料、加工方便、生产成本低。

③澄心堂纸

澄心堂纸是南唐时期徽州地区所产的一种宣纸。

南唐后主李煜特别喜爱这种纸，特意将其贮藏在自己读书批阅奏章的处所"澄心堂"，供宫中长期使用。其特点是薄如卵膜，坚洁如玉，细薄光润。

④高丽纸

高丽纸又称"韩纸",是古代高丽国向唐朝进贡的贡品。此纸多为粗条帘纹,纸纹距大且厚于白皮纸,仅吸收水分而不易吸墨。

(3)宋元时期

宋元时期,造纸技术得到进一步发展,印刷术的发明更促进了造纸业的扩张,出现了金粟笺纸、硬白纸、谢公笺、元书纸、玉版纸、白鹿纸、连史纸、明仁殿纸等名纸。

①金粟笺纸

金粟笺纸又名"藏经纸""硬黄纸",是源于唐代的一种以桑皮为原料制成的纸,生产于歙州。因浙江海盐金粟山下的金粟寺大量用其抄写经书而得名。

其特点是质地坚牢硬密,纸厚,表面光滑,纤维分布均匀,光亮呈半透明,一面呈浅黄色,一面呈深黄色,防蛀抗水,颜色美丽,寿命很长。

此外,它的纸张柔软,纤维细且分散好,帘纹明显但不均匀。

②硬白纸

硬白纸也是宋代名纸,它是把蜡涂在原纸的正反两面,然后再用卵石或弧形的石块碾压、打磨制成的。这种纸光亮、润滑、密实,纤维均匀细致,比麻黄纸稍厚,主要用于书画。

③谢公笺

谢公笺也叫"十色笺",俗称"鸾笺"或"蛮笺",是宋代名纸,属于经过加工的染色纸,因是由宋初文人谢景初创制而得名,盛产于四川。

谢景初受薛涛笺的启发,在益州设计制造出"十样子蛮笺",也就是十种色彩的书信专用纸。

这种纸色彩艳丽新颖,雅致有趣,有深红、粉红、杏红、明黄、深青、浅青、深绿、浅绿、铜绿、浅云十种颜色,在历史上与唐代的"薛涛笺"齐名。

④元书纸

元书纸古称"赤亭纸",也是宋元时期的一种名纸。

这种纸采用当年生的嫩毛竹作为原料,是以手工操作制成的毛笔书写用纸。

北宋真宗时期已被选作御用文书纸,因皇帝元日(旧时指农历正月初一)祭时用以书写祭文而改称"元书纸"。

其特点是洁白柔韧,微含竹子清香,落水易溶,着墨不渗,久藏不蛀,不变色,在

古代常用于书画、写公文、制簿册等。

⑤玉版纸

玉版纸是一种洁白坚硬的精良笺纸。到了晚清、民国时期，玉版纸多用于金石、书画册的印刷。

⑥白鹿纸

白鹿纸是宋元时期的一种名纸，其特点是莹泽坚韧，容易受墨。

⑦连史纸

连史纸又叫"连四纸""连泗纸"。纸质较厚者又称"海月纸"，素有"寿纸千年"的美称，在元代即被誉为"研妙辉光，皆世称也"的精品，至今已有 600 多年的历史。

其特点是纸质薄而均匀，洁白如羊脂玉，书写、图画均可，多用来制作高级手工印刷品，如碑帖、信笺、扇面原纸等。

⑧明仁殿纸

明仁殿纸是元代的一种艺术加工纸，专供宫廷内府使用。明仁殿是元代皇帝看书的地方，这种纸供皇帝御用，所以叫"明仁殿纸"。由于名贵，所以明清时期多有仿制。

（4）明清时期

明清时期，造纸技术进入新的发展阶段，造纸工艺趋于完善，纸的艺术性得到提高，出现了很多精品纸和仿前人所作的名纸，如毛边纸、羊脑笺、宣德贡笺、砑花纸、五色粉蜡笺等。

①毛边纸

毛边纸是一种竹纸，质地细腻、柔软，韧性好，略带米黄色，正面光，背面稍涩，托墨吸水性能好，耐久程度次于连史纸。既适宜写字，又可用于印刷古籍，但纸边并不毛糙。因为明代大藏书家毛晋之故而得名"毛边纸"，并沿用至今。清乾隆以后，除连史纸、棉纸外，有很大一部分书是用毛边纸印刷的。

②羊脑笺

羊脑笺是明宣德年间开始制造的一种名贵纸，这种纸以窖藏后的羊脑和顶烟墨涂于纸上，再经砑光工序制成。这种纸黑如漆、明如镜，用泥金写经，可防虫蛀，历久不坏。

③宣德贡笺

宣德贡笺是明代名纸，制于宣德年间，是一种加工纸，其制作技艺十分精湛。这种

纸有许多品种，如本色纸、五色粉笺、金花五色笺、五色大帘纸、磁青纸等。这类纸的颜色是经过专门的染料浸染而来的。

④砑花纸

砑花纸是明清以来出现的一种新的加工纸。纸料为上等较坚韧的皮纸，有厚有薄，图案多为山水、花鸟、鱼虫、龙凤、云纹或水纹，也有人物故事或文字。此纸透光看，能看见一幅美丽的暗纹图画。纸的表面施粉，非常精细，很适合于笔墨书写。

⑤五色粉蜡笺

五色粉蜡笺属于加工纸，是一种始于唐代、盛行于清代的名纸。这种纸为多层黏合纸，具备粉纸及蜡纸的优点。底料的皮纸施以粉并加染蓝、白、粉红、淡绿、黄等五色，加蜡以手工捶轧砑光制成，所以叫"五色粉蜡笺"。这种纸防水性强，表面光滑，透明度好，具有防虫蛀的特点，可以长久存放。书写后，墨色凝聚在纸的表面，字迹黑亮如漆。

021
宣纸的特点是什么？

"宣纸"一词最早出现在唐代张彦远所著的《历代名画记》一书中，里面有"好事者宜置宣纸百幅，用法蜡之，以备摹写"的记载，这是最早对"宣纸"定名的文献记载。

宣纸是中国特有的一种书画用纸，生产于安徽宣城泾县。泾县由于地处中纬度南沿，因此气候适合植被生长，泾县地区草本植物多达1000种以上，檀树皮、楮树皮、桑树皮、竹和麻等繁多品种为制造宣纸提供了充沛的原材料。

宣纸的主要原材料是青檀皮和沙田稻草，还要加入杨藤汁作为纸药。

青檀皮纤维与其他韧皮纤维一样，呈纺锤状。所不同的是青檀皮纤维较为粗壮，细胞壁腔大，细胞壁表面有褶皱，适合造纸。

沙田稻草是生长在沙质土壤农甪里的稻草。它长期由山中溪水灌溉，水温较低，水稻成长期较长，草秆粗壮，节稀叶少，比泥田稻草易于提炼，成浆率高。将青檀纤维与一定比例的沙田稻草纤维混合，可增强宣纸的细密度与绵韧性，进而提高宣纸的润墨性

能，而又不失强度。

　　另外，手工造纸必须使用纸药。宣纸纸药选用野生猕猴桃藤，简称"杨藤"。野生杨藤藤长、汁多，宣纸制作以杨藤汁为纸药，用以悬浮纸浆、分张等。

　　宣纸具有润墨性、不易变形、耐久性、抗虫性四大特征，是别的纸张所不及的。

　　润墨性是指当墨汁接触宣纸纸面时，无论笔力的轻重、技法的不同及沾水墨量多少的变化，着墨面都能均匀洇开。吸附墨粒作用力强，有层次感。浓处乌黑发亮，淡处浅而不灰。积墨处笔笔分明，能表现出水墨淋漓的效果。即使层层加墨也能保持浓淡笔痕不交叉，具有浓中有淡、淡中有浓的润湿感和质感。

　　不易变形是指宣纸纸面受水墨后不发翘、不起毛、不起拱，能保持平整。青檀皮纤维规整度高，纤维之间的孔隙均匀，含杂质（如半纤维素等）少，纸的干湿收缩率极少，其稳定性是一般纸张不具备的。

　　耐久性是指宣纸抵抗光、热、水分、微生物等自然因素对其色泽、强度性能侵蚀的能力强。主要体现在宣纸呈中性，不含铜质及其他金属离子，纸中纤维素的羧基含量小。使得宣纸能贮存成百上千年基本保持原样，耐久性好。

　　抗虫性是指由于宣纸原料在反复漂洗和日晒雨淋中，去除了原料中的淀粉、蛋白质等有机物，再加上青檀皮含有一定的碳酸钙微粒，具有自然抵抗蛀虫的能力，使宣纸在保存中受蛀虫侵害的程度比其他纸张小得多。

022
宣纸是如何分类的？

　　宣纸是按原料配比、纸张厚度、纸张尺寸、纸张纹路和加工方式来分类的。分类方法从不同的侧面反映了宣纸不同的用处。

（1）按原料配比分

　　按原料配比的比重不同，宣纸可以分为棉料、净皮、特种净皮三大类。

　　棉料是指树皮含量在 40% 左右的纸，这种纸较薄、较轻；净皮是指树皮含量在 60% 以上的纸；而特种净皮是指树皮含量在 80% 以上的纸。

（2）按纸张厚度分

按照纸张的厚度，宣纸可以分为单宣、夹宣、二层贡、三层贡、四层贡几种。最薄型的宣纸是特制宣纸，主要用于拓片、拷贝、印刷古籍、装帧印谱。

（3）按纸张尺寸分

传统的中国画面积计算方式是以"平方尺"为单位，一平方尺是 33.3 厘米 ×33.3 厘米，这叫"一平尺"，也叫"一才"。

常见的宣纸尺寸是四尺整宣，也就是八平尺（136 厘米 ×68 厘米），也可以把这四尺整宣对开成两张，如果按照长度对开，就会成为两张"斗方"，俗称"四尺斗方"，是四平尺。还可以按照宽度对开，成为两张"条幅"。除了四尺之外，还有很多其他常用的尺寸，比如三尺、五尺、六尺、七尺金榜、八尺疋、丈二（白鹿）、丈六（露皇、璐王）、尺八屏风、三接半、二接半等。

随着时代的发展，部分规格自然退出宣纸市场，如七尺金榜、三接半、二接半等。另有一些特殊规格的产品又出现在常规的品种中，如丈八（檀香）、两丈（千禧）、2 米 ×2 米等。

（4）按纸张纹路分

纸纹的分类主要体现在纸帘的纹路上，通常可分为单丝路、双丝路、罗纹、龟纹等。为显示纸纹的特殊性，还有"丹凤朝阳""白鹿"等纹饰华丽的宣纸品种。随着时代的发展，一些对应纪念、节庆活动和书画家个性化需求的纪念宣纸、特种宣纸也展现出不同的纹饰。

（5）按加工方式分

按加工方式，宣纸可以分为生宣、熟宣、半熟宣三种。

生宣是指原抄纸，是指宣纸原料经过捞纸、晒纸，检验出米的成品纸张。其吸水性、润墨性强，可以用于泼墨写意画，笔触层次清晰，干湿浓淡变化多端。

熟宣也叫"矾宣"，是一种加工宣，是将生宣经过矾水浸制而成。熟宣作书画不容易走墨晕染，适于画工笔画和书写楷书、隶书。但是，这种纸时间久了会出现漏矾或脆裂的现象。

半熟宣是用生宣浸以各种植物汁液而成，具有微弱的抗水力。其特点是较熟宣易吸水，又不像生宣那样容易化水，主要用以写字或作画，适用于书写小幅屏条、册页或创作兼工带写的绘画。

023
宣纸的制作流程是怎样的?

宣纸作为国家非物质文化遗产之一,制作需要经过百余道工序,关键工序分为取坯、制料、打浆、抄纸、焙纸、砑光、染色、施粉、洒金、印花等。

（1）取坯

取坯是制作宣纸的第一道工序。首先需要收集造纸用的藤、竹、麻等,然后将草料捆绑蒸煮、脱皮,再将草料放在石灰水中浸泡后取出洗干净,就变成了制纸的皮坯。

取坯

（2）制料

将坯多次浸泡和蒸煮后的皮坯,放在朝阳的山坡上,经过日晒雨淋使其自然炼白,最后去除杂质,提取纤维。

（3）打浆

将经过处理的皮坯等原料碾碎并浸泡在草木灰水中,使原材料腐烂发酵,十多天后就可以发酵为浆料。然后把浆料放入臼中,舂成纸浆。这个过程称为"配料",也就是把坯料和草料按照一定的比例混合在一起做成纸浆。

打浆

（4）抄纸

抄纸也叫"捞纸""入帘"。将发酵好的纸浆倒入石槽,加入胶、纸药水和木槿汁使纸浆具有黏性。需特别注意的是捞纸的水需要是后山的山腰处的泉水,然后将竹帘放进水槽中过滤水分形成纸胎,再将纸胎放在打湿的纸板上。

（5）焙纸

将放置在湿纸板上的纸胎压干水分,然后再将纸胎一张张揭开,放置在砖墙上,在夹墙里生火将墙面烘热,以去除纸中的水分。古时是将纸胎放在阳光下晒干,现在一般采用烘干的方式。烘干后一张手工纸就诞生了,最后进行裁剪和包装便可售卖。

（6）砑光

在宣纸诞生一段时间后，工匠们根据市场需求在手工纸的基础上进行再加工，砑光就是再加工的一种。砑光就是用光滑的石头或工具在纸的表面来回摩擦，将宣纸中的杂质磨平使纸面更加平整光滑。东汉末年就出现了这项技术，这不仅是制造上等宣纸必须进行的一道工序，同时也是对纸再加工必须要进行的一步。

（7）染色

染色就是通过萃取植物染料或者有机染料给宣纸进行染色。古代用得最多的颜色是黄色，后来发展出其他各种颜色。

（8）施粉

施粉也叫"填粉"，是指在纸的缝隙处用粉填补。最开始施粉的目的是填满纸的缝隙，后来经过调色等工序逐渐变为装饰作用，粉纸就是这么诞生的，施粉后宣纸的吸水性也会增强，会更加适用。

（9）洒金

洒金也是纸的一种加工方法，通常是在彩色的粉纸上撒上金银粉末，其目的是使纸面看上去更加绚丽夺目、富丽华贵。在洒金之前，要在纸面上涂上黏合剂，撒上金银粉末后再进行砑光。洒金纸分为金粉均匀细密的"屑金纸"、碎片状金粉的"片金纸"和全纸涂满金粉的"冷金纸"三种。

（10）印花

印花分为两种：一种是印明花，类似木刻水印，它是直接将图案印在纸面上；还有一种是印暗花，是在抄纸过程中将纸压在两块一正一反刻有凹凸花纹图案的木刻版中间，逐幅印制。

024
什么是"笺纸"和"笺谱"？

笺纸和笺谱是非常具有收藏价值的纸类，它们是古代文人雅士书信往来、题诗吟词的风雅之物，也是我国宝贵的历史文化遗产。

（1）笺纸

笺纸又称"花笺""诗笺""彩笺""尺牍"，是供人写信作诗之用的小张书画纸，产生于南北朝时期，当时称为"八行笺"。

从唐宋开始一直到明清，笺纸都十分流行，比较有名的有薛涛笺、谢公笺、赵孟頫的松雪斋自制笺等。明清两代，制笺行业盛况空前，遍布于全国，各地都有自己的名笺问世。最有名的有江苏苏州的金彩彩笺、五彩笺、蜡笺，松江的潭笺，荆州的帘笺，安徽新安的松花笺，等等。此外，明宣德贡笺、明仁殿描金如意六蜡笺、清乾隆仿澄心堂描金山水蜡笺、仿薛涛笺、冰梅玉版笺等也都是名笺。

（2）笺谱

笺谱有两种：一种与笺纸一样是印有诗文图画的信笺，属于工艺用纸；另一种是笺纸的图谱，最具代表性的名笺谱是明代的《十竹斋笺谱》《萝轩变古笺谱》。

明末清初制作的笺谱品种很多，由于所绘山水、人物、花鸟大多出自书画名家如赵之谦、任伯年、虚谷、吴昌硕、王一亭等人之手，因此收藏价值很高。清末至民国时期的制笺名店有荣宝斋、松古斋、宝晋斋、荣录堂、文美斋、清秘阁、朵云轩、九华堂、丽华堂、云蓝阁等。这些名店生产的笺纸目前存世量也不小，具有很高的收藏价值。

025
我国古砚历史发展的特点是怎样的？

砚是"文房四宝"中最具有艺术价值的收藏品，在汉代以前叫"研"，历代古人也有称之为"即墨侯""万石君""砚山""墨海"等。

根据考古资料可知，在仰韶文化时期就已经出现了人造砚。殷商时期，出现了玉研磨棒。汉代的"研"开始注重装饰，到了东汉末期，由于制墨工艺的进步，能用手握着研墨的墨开始出现，所以"研"的研棒慢慢消失，并改称为"砚"。魏晋南北朝时期，墨在形制上得到不断的改进，研棒彻底退出历史舞台。陶砚开始盛行，并出现了"砚脚"，增加了砚的高度，以适应当时人们席地而坐和用矮几书写的需要。这一时期制砚工艺精进，金属砚、瓷砚相继出现，并出现了做工精美、材质名贵的高档砚。隋唐时期，人们

对砚台的材质等有了新的探索，出现了澄泥砚、三彩釉瓷砚、二十二足圆陶砚、瓦当砚、铁砚等各种材质的砚台。这一时期的砚台造型以圆形和箕形为主，没有砚堂和砚池，造型比较单一。五代和宋元时期，石砚取代陶砚成为主流，因为石砚的发墨效果好，更符合书画家对于研墨的要求。文人对石砚的色彩、纹理产生了浓厚的兴趣，十分注重砚的品质。这一时期砚台的造型也呈现出多样化的发展趋势，并且会将铭文镌刻在砚台上，开启了后世书写砚铭的先河。明清时期，工艺观赏砚成为主流，砚雕艺术人才辈出，砚材又得到广泛开采，出现了众多流派。砚雕艺术最具代表性的三大流派为粤派、徽派和苏派。晚清至民国时期又出现了海派，使得砚雕工艺更加灿烂。

粤派以端砚雕为代表，其风格形成于明代，俗称"广作"。此派雕工以细刻、线刻和浅刻为主，适当穿插深刀雕刻，以花鸟、鱼虫、走兽、山水、人物、仿古器皿、龙凤瑞兽、秋叶、玉兰等喜庆吉祥题材为主，形象生动，富有变化。代表人物有黄纯甫、罗赞、罗宝。

徽派以歙砚雕为代表，以浮雕浅刻为主，不作立体的镂空雕，间或出现深刀雕刻，手法细腻，层次分明，砚池自然。徽派砚雕构图多方圆规整，砚边多宽厚，常装饰以传统纹样和各种变异纹饰，使得整个砚的造型雍容大方，格调简明。代表人物有叶瑰、汪复庆。

苏派又称"吴门派"，追求平淡、雅逸的风格，表现高雅古典之气，讲求刀法的精致，其构图疏朗，意境高远。苏派砚以随形砚为主，追求简朴古雅、自然华美的艺术境界。代表人物为苏州顾氏四代艺匠，即顾道人、顾圣之、顾启明、顾二娘。

晚清至民国时期，上海地区出现了以写实为主要风格的砚雕流派，史称"海派砚雕"。此派制砚以仿自然物体为主，如鸟兽、草虫、花果等，精工巧妙，写实性极强。代表人物为陈端友。

026
古砚的品种怎样划分？

古砚有两种分类方法，一种是按照砚台的材质分，另外一种是按照砚台的基本形制分。

（1）按材质分

可以分为石砚、泥陶砚、瓷砚、漆木砚、玉砚、金属砚等几类，其中以石砚为主流。

①石砚

石砚是现今传世最多的砚台，自汉代起就开始应用，到唐代以后因四大名砚的盛行而广泛运用起来。到了明清时期，石砚的制作工艺达到顶峰。东汉以后，石砚的结构基本确定，其主要由砚堂、砚池、砚额、砚岗、砚边组成。

砚堂又叫"墨堂"，是研墨之处。砚台的好坏、使用价值的高低都由砚堂的石质决定。砚池又叫"砚海""墨池""墨海"，指砚的低洼处，用来存积清水或墨汁。有无砚池是鉴别砚名贵与否的参考指标之一。砚额也叫"砚头"，指砚的上部较其他三边砚边更宽的部位。砚的主要工艺雕刻、纹饰一般都安排在砚额。砚岗指的是砚堂中间稍高的部分。砚岗四周成斜坡，使得墨汁可以流向砚池。砚边又叫"砚缘""砚唇"，指砚堂周围略高的边缘带。砚边构成砚的轮廓，可以起到蓄水和蓄贮墨汁的作用。名砚由于注重观赏价值，因此多不设置砚边。

此外，砚的表面部分叫作"砚面"。背面部分叫作"砚背"，也叫"砚底""砚下""砚阴""砚后"，人们镌刻铭记诗词多在这一部位。砚的两侧叫作"砚侧"，又叫"砚旁"，也是人们镌刻铭记经常选择的部位。砚的顶盖叫作"砚盖"。

②泥陶砚

泥陶砚主要盛行于唐代以前，包括陶砚、澄泥砚、瓦砚、砖砚、缸砚、紫砂砚等类型。但是由于泥陶砚容易破碎，所以存世比较少。

③瓷砚

瓷砚是一种瓷质的砚台，最早出现于魏晋时期，其后历代皆有制作。瓷砚是在除砚堂中间的研墨处外全身上釉，然后用高温烧制而成。

明清时期，陶瓷烧制技术的发展使得精品瓷砚大量生产，砚上多留有制作时间、作坊名称以及工匠姓名等，极具艺术性。至晚清时期，瓷砚因比较脆弱，实用性较差，所以退出了历史舞台。

④玉砚

玉砚是以古玉制作的砚。由于玉的硬度高，雕琢要比石砚、陶砚困难，所以玉砚大多形制简单，通常只有砚池和砚堂，砚边间或有一些简单的纹饰。玉砚质地细腻、坚实，但实用性不强，所以一般只作舔笔和收藏之用。

⑤漆木砚

漆木砚是以木头为砚材制作的砚，其以木材为胎，再以金刚砂的生漆髹成砚面，有点像澄泥砚，也可以与石砚媲美。漆木砚产生于西晋，在清代曾风靡一时，但是现今存世较少。

⑥金属砚

金属砚出现得比较早，主要有铜砚、铁砚、锡砚、银砚、金砚等类型，尤其以铜砚为多。金属砚制作不多，通常作为装饰盒出现。

（2）按形制分

砚台还可以根据基本形制划分，主要有几何形砚、仿生形砚、什物形砚、随形砚、带足砚、箕形砚、抄手砚、暖砚等。

①几何形砚

几何形砚的轮廓为几何图形，如圆形、椭圆形、长方形、正方形、八角形等，其中正方形和长方形是最常见的砚台样式。

②仿生形砚

仿生形砚是仿动物、植物之形而做，如牛形砚、鹅式砚、蟾蜍砚、蝉砚、石狮砚、兽形砚、瓜形砚、鱼形砚、荷叶砚等。仿生形砚在汉代就已经出现，以后慢慢由简而繁，越来越精细。

③什物形砚

什物形砚指砚的轮廓外形如同一些常见的器物，如瓶、几、钟、斧、凤池、石鼓、圭、提梁、井、瓦、山、琴、鼎等。什物形砚多带有吉祥寓意。

④随形砚

随形砚指因材而制，不在乎砚的轮廓外形，只注重借助砚材的纹理而创作、雕琢的砚。随形砚奇巧而有灵气，流行甚广，尤其以随形扁砚最多，其造型千姿百态。

⑤带足砚

带足砚指有砚脚的砚台。流行于盛唐之前，砚脚数量不一，分三足砚和多足砚。三足砚流行于两汉时期，魏晋时期多足砚也流行开来。

⑥箕形砚

箕形砚的外形像簸箕，两端翘起，一端平而阔，另一端较窄，呈圆形或方形。它的

砚底一端落地、一端以足支撑，有单足、双足、梯足之分，磨墨时也不会摇晃。主要流行于唐代。

⑦抄手砚

抄手砚较为轻便，始于五代，盛行于宋代。砚面一端低、一端高，底挖空，因可用手抄砚底而得名。

⑧暖砚

暖砚盛行于明清时期，砚面多为歙石、端石和松花江石。暖砚主要有两种形式：一种是在墨堂下凿出空腔，在里面灌注热水，以保持砚面的温度；另一种是在砚面的下面设置底座，底座多用金属制成砚匣，可以放炭火保持温度。

027
砚是如何制作而成的？

一方砚从砚石开采出来到制成成品，其制作过程要经过开采、选料、雕刻、配盒、打磨等工序。

（1）开采

开采是制作砚台的第一步，需要经验丰富的工匠去石料的盛产之地、深山或绝壁上开采。不同于矿石开采的是：砚台石料的开采需保证石质的完整度，不可有裂痕，否则无法加工。

（2）选料

选料也叫"维料"，需要将开采下来的石料进行筛选，按照尺寸、形状等要求进行选取，同时将石料的瑕疵、裂痕、白皮等部分进行处理。再根据每块石料的不同形状设计，原则是尽可能保持石材原有的特点，因此需要懂石的人进行选料。

（3）雕刻

雕刻是对砚璞进行艺术处理与加工的工序，这个工序是砚石制作过程中比较重要的一环。

砚石设计定案后，要对砚璞进行"打大体"，也叫"凿大坯"，也就是用铲滑让砚

石线条清晰、起伏分明，然后运用深刀、浅刀、细刻、线刻等方法进行雕刻。

（4）配盒

精美的砚都要配上匣盒，以起到防尘和保护砚石的作用。砚盒一般都是木制的，而且多选用名贵木材。砚盒的造型依照砚台的形状而定。

（5）打磨

打磨是以油石和河沙磨砚璞，以去其凿口和刀路，然后用滑石进行打磨的工序。通过这一步可以使砚石变得细腻光滑。在经过"浸墨润石"和褪墨等工序后，就成为可以使用也可以收藏的砚台了。

028
中国的"四大名砚"是指哪些？

宋代苏易简在《砚谱》中道："砚有四十余品，以青州红丝石为第一，端州斧柯山石为第二，歙州龙尾石为第三，甘肃洮河石为第四。"这是最早有关四大名砚的记载，后来因为红丝石资源的匮乏，红丝砚被澄泥砚取代。所以，现在中国的"四大名砚"是端砚、歙砚、洮河砚、澄泥砚。

（1）红丝砚

红丝砚曾居于"四大名砚"之首，在唐代享有盛名，是以山东潍坊、淄博一带的天然资源红丝石为原料制作的，青州一带的黑山红丝石洞是原材料开采之处。其特点是色泽明艳雅丽，红黄相间，石纹旋曲如波云，石质细润容易发墨。但由于过度采伐，红丝石在宋代时就非常匮乏，因此传世也不多。

（2）端砚

端砚因产于端州而得名，端州就是今天广东的肇庆，端砚始于隋末唐初。端砚石质细腻，坚硬如玉，花纹多变。因其温润如玉，所以研墨时不会很快干滞。而且发墨快，研出的墨非常细腻，丝毫不影响书写质量。用此砚研磨不受天气干湿冷热的影响，因此有"呵气研墨"的说法。

（3）歙砚

歙砚始于唐代，产于安徽歙州的歙县、休宁、黟县及江西婺源等地。婺源和歙县交界处的龙尾山是歙砚的优质原材料产区，因此歙砚又称龙尾砚。其特点是石色青莹，纹理细密，发墨既快速又细润。歙砚花纹结构非常漂亮，有鱼子纹、罗纹、金晕纹、眉纹、刷丝纹等类型，样式多样且矿物质细腻，不损毛笔，不损纸。此外，歙砚最典型的特点是刻有浮雕、浅浮雕或者是半圆雕，有别于其他砚台。

（4）洮河砚

洮河砚又叫"绿石砚"，因产于甘肃洮州而得名。洮河石属沉积岩，质细色美，制作的砚台发墨快，温润无比，可呵气成珠。以其制成的砚，余墨贮于其中经月不涸，也不会变质。洮河砚的雕工极佳，风格卓异，石质优美而颜色美艳。

（5）澄泥砚

澄泥砚是陶砚中的精品，后来取代红丝砚成了我国"四大名砚"之一。

澄泥砚始于晋唐之间，早于端砚和歙砚。澄泥砚是山西绛州的特产，由经过澄洗的泥作为原料，经过加工的原材料变得非常细腻，与石不相上下，且取材方便。经过烧制会呈现鳝鱼黄、蟹壳青、绿豆沙、玫瑰紫、豆瓣砂、朱砂红等颜色，变化丰富，其中以朱砂红和鳝鱼黄最为名贵。

澄泥乾隆御制赏砚（之一）

澄泥砚具有细腻坚实、滋润胜水、历寒不冰、发墨不损毫的特点。澄泥砚还注重图案，讲究造型，雕砚刀笔凝练，技艺精湛，状物摹态形象毕肖，灵通活脱。

澄泥乾隆御制赏砚（之二）

029

中国传统绘画所使用的颜料都有哪些?

中国传统绘画所使用的颜料主要分为矿物质颜料和植物质颜料两大体系。

矿物质颜料是从矿物中提炼出来的,被称为"石色"。因为矿石是天然的结晶体,把它们研磨成粉末作为颜料使用,色泽沉着艳丽,经久不变,而且覆盖力强,色质稳定,不易褪色。植物质颜料是从树木花卉中提炼出来的,也叫"水色"。水色是透明色,可以相互调和使用,没有覆盖力,色质不稳定,容易褪色。

(1) 矿物质颜料

常用的矿物质颜料主要有朱砂、朱磦、赭石、石黄、石青、石绿、铅粉、蛤粉、孔雀石、黄金石、碱式碳酸铅、蓝铜矿等。

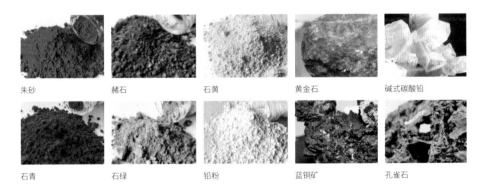

朱砂　　　　　赭石　　　　　石黄　　　　　黄金石　　　　碱式碳酸铅

石青　　　　　石绿　　　　　铅粉　　　　　蓝铜矿　　　　孔雀石

①朱砂

朱砂也叫"辰砂",其主要的化学成分是硫化汞,属于硫化类矿物,古代也称为"丹"。中国画古名"丹青"中的"丹"就是指朱砂。这种硫化类的矿物质生长的地方是石灰岩,一般呈块形、柱形和板形,多产自湖南、贵州和四川等地,品质最好的朱砂生产于贵州省铜仁市万山区的汞矿。

朱砂的粉末呈红色,可以经久不褪,按照粗细程度可以分为头朱、二朱、三朱。我国利用朱砂作颜料已有悠久的历史。"涂朱甲骨"指的就是把朱砂磨成粉末,涂嵌在甲骨文的刻痕中以示醒目,这种做法距今已有几千年的历史了。后世的皇帝们沿用此法,用朱砂粉末调成红墨水书写批文,就是"朱批"一词的由来。书画颜料中不可或缺的"八

宝印泥"，其主要成分也是朱砂。此外，我国传统中医将朱砂用作安神定惊的良药。古人认为朱砂有"镇静安神"之效。但是，朱砂不可久服多服，以免汞中毒。

②朱磦

朱磦和朱砂其实是一种。将朱砂研细，兑入清胶水，浮在最上层质地极细的暖红色就是朱磦。因为质地很细，加胶后可以作透明颜料使用。由于它是由天然矿石制成的，所以色质稳定，不易褪色。

③赭石

赭石又叫"土朱"，呈浅褐色。一般出在赤铁矿中，凡是有赤铁矿的地方，全部都产赭石。古人以代郡所产的赭石最好，所以又把赭石称为"代赭"。代郡是战国时赵国所在地，在今天的山西、河北交界处。赭石颜料在中国画中极为常用，山水画中"浅绛山水"的主要颜料就是赭石。

④石黄

石黄是矿物质颜料中的黄色颜料，主要产于甘肃、湖南等地。

根据颜色深浅划分，可以分为石黄、雄黄、雌黄、土黄，其实它们都产在一起。石黄是正黄色，雄黄是橙黄色，雌黄是金黄色，土黄是土的黄色。这四种都忌与铅粉同用。

石黄又叫黄金石，外面疏松、色黯、有臭味的部分去除不要，里面一二层是上好的石黄。

雄黄是在黄金石里被石黄色裹着的，或是成块不被包裹着的。雌黄也生在黄金石中，它是一片一片的，好像云母石，很容易碎，所以民间的俗语讲"四两雌黄，千层金片"。雄黄和雌黄的化学成分是三硫化二砷，具有一定的毒性。雄黄颜色为橙黄色，雌黄会偏绿一些。

土黄则是包裹在黄金石外面，臭味最重的土黄色。

⑤石青

石青呈鲜明的蓝色，原料是蓝铜矿和青金石，化学成分是碱式碳酸铜，有毒，产于广东地区，硬度低，容易粉碎。石青制好以后，因粉末颗粒粗细不同，可分成头青、二青、三青、四青等不同深浅的蓝色，头青最深，其他次之。

⑥石绿

石绿呈冷粉绿色，原料为孔雀石，颜色呈翠绿色并伴有花纹，属于宝石类的矿石，

化学成分是碱式碳酸铜，有毒。石绿也分头绿、二绿、三绿、四绿等数种，也因颗粒粉末的粗细不同而产生深浅变化，头绿最深，其他次之。

⑦铅粉

铅粉又叫"胡粉""官粉""铅华""铅白"，成分为盐基性碳酸铅，是古代用化学方法制造出来的颜料。

最初仅仅作为妇女的妆粉，入画始见于北魏时期的敦煌莫高窟。当时的画工用铅丹和银朱融合作颜料绘制壁画中的伎乐、飞天等形象。

如果把铅粉放在炭炉里，它会返回成铅。所以用铅粉绘画，时间一长就变成黑色，这种现象叫作"返铅"。我们看古代绘画的时候，时常会看到一些黑色皮肤的人物，其实原本是白色，只是由于"返铅"使他们变成了黑色。变黑的铅粉若用双氧水轻轻擦洗，又能返回白色。

⑧蛤粉

蛤粉又叫珍珠粉，也是古代绘画经常用的颜料。挑选海中坚厚、壳口微带紫红色的文蛤，用微火煅成石灰质，研到极细，即成为蛤粉。

（2）植物质颜料

常用的植物质颜料主要有花青、藤黄、胭脂等。

①花青

花青是用蓝靛制成的，是发明最早的颜料之一。

所谓的"蓝"是一种蓼科植物，一年生草本，茎高二三尺，叶子呈椭圆形，它的叶子就是制作蓝靛的材料。将采集好的叶子铺在地板上并喷上水，上面盖上麻袋等待自然发酵。发酵后等待丁燥再进行搅拌，再次喷水进行发酵，反复多次直至材料不再发酵就制成了蓝靛。将成品用石灰石沤制，颜料会更加纯粹。再将这种蓝靛进行研杵，一般想得到四两蓝靛需要花费八个小时的时间研磨。研杵好之后加入胶水静置，将上层杂质倒出，剩下的就是花青。

我国西南地区的苗族多用这种植物染布，所染的布经过烈日暴晒依旧可以保持本色。

②藤黄

藤黄呈柠檬黄色，为植物透明色。

藤是海藤树，常绿乔木，是藤黄科藤黄属的植物。在它的树皮凿孔，会流出胶质的

黄液。一般产自马来西亚、印度等地，我国广东和广西地区也有种植。除做成颜料外，藤黄还有消肿和杀虫止血等作用。但是，同时也有毒，需要谨慎使用。

③胭脂

胭脂呈深红色，为植物透明色，也叫"燕支""燕脂"。胭脂是用红蓝花、茜草和紫草茸三种植物熬制成汁后兑胶做成的。红蓝花原产自埃及，在汉代时候传入我国，后在匈奴中广泛使用，魏晋后大面积种植。在用作绘画颜料前，由这些原材料制成的胭脂被用作妇女的化妆品，叫作"桃花妆"。

还有一种说法，胭脂是汉代张骞出使西域从"焉耆国"带来的，所以也叫"焉支"。

（3）金银色

中国传统绘画中，除了矿物质颜料和植物质颜料外，还有金色和银色。金色和银色是传统绘画上必不可少的颜色，不能与其他颜色相配合而产生间色。

①金色

传统绘画上所用的黄金，是金箔的再制品。

金箔产自苏州一带，分"大赤"和"佛赤"两种。大赤是金的本色，佛赤则是偏红一些。另外，还有淡黄色的"田赤"金箔。

金箔的再制品分为"洒金""打金""泥金"等。洒金一般用于制作宣纸上，在民族绘画上不用。打金是先在纸绢上先完成构图，其余全白的部分"打"上底子，然后再进行着色。打金分"雨金""鱼子金""冷金"等。泥金是在碟内加胶，用手指把金箔研成细泥，用笔蘸着描绘。

在制作金色时，需要在金箔或者金的碎片中加入黏合剂，才能形成金色颜料。在绘画中，紫赤金偏红色，一般在描绘佛像面部时使用；库金是金本来的颜色，一般在画金碧山水时使用；大赤金颜色更加冷一些，一般用于建筑绘画中；田赤金呈淡黄色，可用于不同场景。

②银色

银色是用纯银加工锤炼而成的，一般使用较少。因为银的化学性质不太稳定，需要特殊保护，稍有不慎就会变黑，因此只会在画一些马鞍、刀剑等兵器时少量使用。银箔的产地也在苏州，也是按照泥金的方法研磨细致后蘸取使用。

（4）胶矾

中国绘画色彩鲜艳明快、历久不变的原因：一方面是选择优质原料，加工炼制；另一方面是利用胶矾，使它固着、不易剥落。尽管是不溶解于水的原料，由于它色彩鲜艳历久不变，也可以把它固着在画面上，这就是胶和矾的作用。

明胶产于广东、广西一带，因此也叫"广胶"，是用牛马的皮、筋、骨和牛角制成的。颜色为黄色半透明，加水预热融化，绘画时取上层清澈部分使用。明矾又叫"白矾"，味涩，是由矾石煎炼而成的。半透明，有点像水晶。主要产地是安徽地区。

中国画中除了水墨画和着色的大写意画外，差不多都要利用矾水来固定颜色。使用时先将白矾研成细粉，用温水泡化再调入胶水内即可。配胶矾水要注意比例的大小，胶大滑笔，着色难而又滞笔。矾大伤纸，纸容易脆然后开裂，调制时也可以蘸取少量尝一下。胶大发黏，矾大涩舌，当味道偏甜还有些涩的时候，应当是正确的比例。胶矾在配比中应当按照一定比例，一般为二两胶一两矾、二斤半水。不同季节配比应当微调，夏季六胶四矾、冬日八胶二矾、秋日三胶七矾。

030
除了"文房四宝"，还有什么其他的文房用具？

除了笔、墨、纸、砚这"文房四宝"之外，中国书画所需要的文房用具还有很多，比如笔洗、笔筒、笔架、臂搁、墨床、水盂、墨盒、镇尺、砚滴、印盒等。

（1）笔洗

笔洗是用来盛水洗笔的器皿，古代一般用贝壳和陶制作，后用瓷、玉、玛瑙、珐琅、象牙和犀角等名贵材料制作，但是最普遍的还是瓷制。

笔洗的形制以钵盂为其基本形，其他的还有长方洗、玉环洗等。瓷笔洗的传世数量最多，宋代哥窑、官窑、汝窑、定窑、钧窑

豇豆红釉洗

均有出土，形状不一，但以花果鸟兽等形象居多，大部分为敞口浅腹以便使用。玉笔洗
一般用于观赏和收藏，艺术性大于实用性。

（2）笔筒

笔筒是最常见的文房用具，一般用竹木
和陶瓷等制成。贵重的笔筒有金银、翡翠等
材质，有一定收藏价值。明清时期的笔筒传
世较多，虽形制大致相同，但是在材质和工
艺上进行了创新，材质有竹、瓷、木、铜、
象牙、玉、水晶、端石、漆等。此外在笔筒
上还会进行刻、镂、雕、绘，形成不一样的
艺术效果。吴之璠、周颢、潘西凤、邓渭等
人为竹刻名家。

剔红观鹅图笔筒

（3）笔架

笔架也叫"笔搁"，用来放笔的工具。根据史料记载，在南朝时期就有对笔架的记载，
唐宋时期开始大规模使用，材质有木质、石制、瓷制、铜制、玉制，甚至珊瑚、玛瑙和
水晶制，一般为"山"字形。宋代之后笔架成为文房用具中不可缺少的东西。清代时笔
架的生产已经非常成熟，材质扩展至玉、紫砂、水晶、铜、木、珐琅等。笔架的运用能
避免墨汁污损其他地方，从而有效地保证作品的干净整洁。

（4）臂搁

我国古代的书写顺序是从右向左，臂搁的作用也是防止在书写过程中污损画面。在
明清时期流行，材质一般为玉、檀木和竹子，也有瓷制的。在竹质、木制的臂搁上通常
会雕刻不同图案，在实用的基础上起到装饰作用。

（5）墨床

墨床又称"墨架""墨台"，是用来搁置墨锭的台架子。书写作画时首先会磨墨，
但是不会将整块墨用完，因此需要将墨搁置在墨床上以防污损画面。墨床的材质多为木、
玉、瓷，形制多变，有座托形、书卷形、博古架形等。明清经济的发展使文房用具更加
多样，因此出现了陶瓷、红木、漆器、玛瑙、翡翠、景泰蓝等材质的墨床，逐渐成为可
以把玩的艺术品。

（8）水盂

水盂是为供研墨的盛水器，魏晋时期就出现了。其形状多为圆口，鼓腹，以玉、瓷、紫砂等材质常见。水盂与砚滴最大的区别在于水盂有注水口而无出水口。

（6）墨盒

墨盒是盛放墨汁的盒子，在清代末期出现。墨盒多为铜制，形状或方或圆，内放丝绵，以墨浸透，供毛笔蘸用，可以省去临时研墨的麻烦。盒盖多有刻画纹饰，著名刻工有陈寅生。

（7）镇尺

镇尺又叫"镇纸"或"纸镇"，是写字作画时用来压纸的东西。其材质有金、银、铜、玉、木、竹、石、瓷等，需要有一定重量才能起到压纸等作用。后来会在镇尺上雕刻一些图案或者诗句起到装饰作用，发展到明清时期镇尺已经成为被收藏的艺术品。

（9）砚滴

砚滴也称"水滴""水注""书滴""蟾注"等。有嘴的叫"水注"，无嘴的叫"水丞"，是贮存砚水供磨墨之用。砚滴的出现时期不晚于汉代，最早为铜制，后改为陶、瓷、玉、石等材质。砚滴是水盂的改良版，人们在使用中发现，用水盂往砚里倒水时，往往水流过量，于是出现了便于掌控水量的砚滴。

（10）印盒

印盒也叫"印奁"，是盛放印泥的文房用具。印盒的出现时期不会晚于唐代，盛行于宋代。形状多是扁圆形，体积较小，有铜、瓷、玛瑙、玉等材质。

铜笔架

竹雕荷蟹图臂搁

青玉卷书式墨床

紫檀嵌玉镇尺

玉卧羊形砚滴

"懋勤殿"款龙纹印盒

▋ 本章思维导图

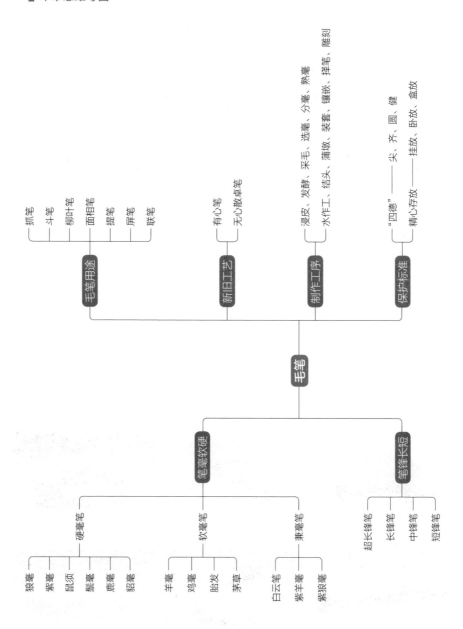

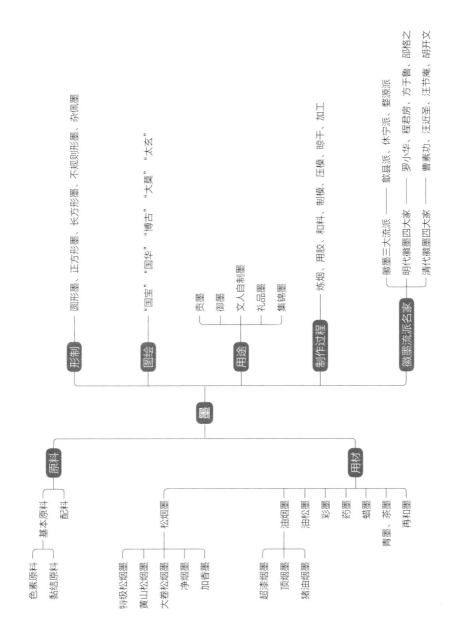

墨

形制 —— 圆形墨、正方形墨、长方形墨、不规则形墨、杂佩墨

图绘 —— "国宝" "国华" "博古" "大莫" "大玄"

用途 —— 贡墨
　　　　御墨
　　　　文人自制墨
　　　　礼品墨
　　　　集锦墨

制作过程 —— 炼烟、用胶、和料、制模、压模、晾干、加工

徽墨流派名家 —— 徽墨三大流派 —— 歙县派、休宁派、婺源派
　　　　　　　　明代徽墨四大家 —— 罗小华、程君房、方于鲁、邵格之
　　　　　　　　清代徽墨四大家 —— 曹素功、汪素功、汪近圣、汪节庵、胡开文

原料 —— 色素原料 —— 基本原料
　　　　黏结原料 —— 配料

用材 —— 松烟墨 —— 特级松烟墨
　　　　　　　　　黄山松烟墨
　　　　　　　　　大卷松烟墨
　　　　　　　　　净烟墨
　　　　　　　　　加香墨
　　　　油烟墨 —— 超漆烟墨
　　　　　　　　　顶烟墨
　　　　　　　　　猪油烟墨
　　　　油松墨
　　　　彩墨
　　　　药墨
　　　　蜡墨
　　　　青墨、茶墨
　　　　再和墨

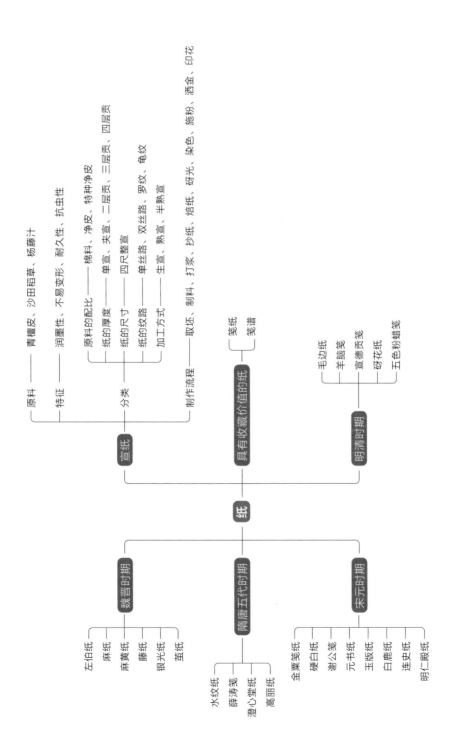

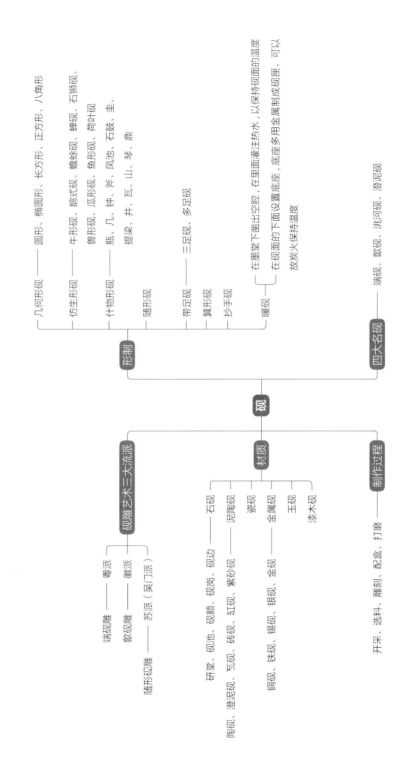

几何形砚 —— 圆形、椭圆形、长方形、正方形、八角形

仿生形砚 —— 牛形砚、鹅式砚、蟾蜍砚、蝉砚、石狮砚、兽形砚、瓜形砚、鱼形砚、荷叶砚

什物形砚 —— 瓶、几、钟、斧、凤池、石鼓、圭、提梁、井、瓦、山、琴、鼎

随形砚

带足砚 —— 三足砚、多足砚

箕形砚

抄手砚

暖砚 —— 在墨堂下凿出空腔，在里面灌注热水，以保持砚面的温度
在砚面的下面设置底座，底座多用金属制成砚匣，可以放炭火保持温度

形制

四大名砚 —— 端砚、歙砚、洮河砚、澄泥砚

砚

材质

制作过程

砚雕艺术三大流派

端砚雕 —— 粤派
歙砚雕 —— 徽派
随形砚雕 —— 方派（吴门派）

石砚 —— 研堂、砚池、砚额、砚岗、砚边

泥陶砚 —— 陶砚、澄泥砚、砖砚、瓦砚、紫砂砚、缸砚

瓷砚

金属砚 —— 铜砚、铁砚、锡砚、银砚、金砚

玉砚

漆木砚

开采、选料、雕刻、配盒、打磨

第三章

装裱与修复

031
什么叫作"装裱"？

装裱，古时称为"装潢"，唐代称为"装褫""装褙"，宋代称为"装护""装𢹔"，以后又称"𢹔褙"。著名画家傅抱石说"三分画，七分裱"，书画与装裱的结合共同组成了我国的书画艺术。

书画家在完成一件作品的同时要想象装裱后的完整效果，如果不了解或不重视装裱，则很难说是一位真正的艺术家。装裱师也必须具备一定的书画艺术素养，以便真正理解作品的用意，完成对作品创作的延伸与完善。只有二者相互沟通，达到审美观念的共鸣和恰到好处的默契，才能产生出真正意义的艺术品。

书画装裱的历史虽长，但留下来的文字记载并不多。据现存文书，最早记载装裱史料的当推唐代张彦远《历代名画记》，其中提及"自晋代以前，装背不佳，宋时范晔始能装背。"范晔是南朝宋的宣城太守，也是一位著名的史学家，著有《后汉书》。明代周嘉胄的《装潢志》，堪称中国古代装裱的经典著作。清代周二学的《赏延素心录》总结了中国古代历经多年装裱工艺的经验，给后人留下了极为珍贵的历史资料，具有重要的参考研习价值。

当然，历史上还有许多书画名人也对书画装裱工艺留下了不少精辟的论述，如宋代米芾的《画史》《书史》、宋代周密的《齐东野语》等。南北朝时期，装裱工艺得到了进一步的发展，逐渐形成了装裱的基本形制——卷轴。到了唐代，唐太宗大力搜集王羲之的书法和历代绘画，并指定王羲之褫，褚遂良、王知敬监领其事，足见唐代对书画装裱的重视。日本派使臣来我国学习装裱技术，唐太宗亲命典仪张彦远面授技艺，从此我国的书画装裱技术流传到了日本。北宋时期，宋徽宗设立画院，装裱家也有了官职，成为文思院六种待诏之一。北宋宣和年间，书画装裱工艺已经趋于完善，进入了成熟阶段，装裱技艺及款式有了新的发展，发明创造了著名的"宣和装"。明清时期，装裱技艺成为设店裱画的专门行业，在北京、开封、上海、苏州、扬州、广州等地先后出现了许多驰名中外的书画装裱店铺。装裱工艺的形制及品式百花齐放，集历代装裱之大成。

书画的装裱作用概括起来主要有：保护书画、装饰书画、佐证作用。

（1）保护书画

书画装裱时，从选料到制糊，每一步都很讲究，目的就是更好地保护书画。装裱好的书画，画心被绫、绢、纸等材料包围在中间，减少了同外界的接触，背纸上的石蜡还能防潮隔水。画件卷裹时，画心更是被层层包裹在中间，防止了潮热、灰尘、阳光以及有害物质的侵害。

（2）装饰书画

中国书画都是画在宣纸和绢绫上，在没有托裱之前，难免有不少褶皱，看起来很不舒服。但一经装裱，只要装式得体、尺寸合适、色彩相宜，观赏效果就大不一样。

（3）佐证作用

我们今天在研究古代书画的时候，其装裱样式往往被用来作为鉴定书画真伪的佐证之一。这是因为每个时代都有其流行的装裱样式，这能为书画鉴定提供一定的参考。

032
书画装裱都需要哪些设备和工具？

在进行书画装裱前需要准备很多设备和工具，包括一间合适的裱画工作室。需要准备的设备主要有：裱画案、裱画大墙，以及如晾纸架等小件设备；需要准备的工具主要有：裁板、裁尺、裁刀、棕刷、排笔、起子、针锥、蜡板与砑石等。

（1）裱画工作室

书画装裱是一个系统工程，就好像工厂一样，需要有厂房，也就是要有裱画工作室。工作室应该宽敞明亮，但也要避免阳光直接照射，过于潮湿或过于干燥的屋子也不行。条件允许的话，工作室面积尽可能大一些，更有利于装裱大幅的书画作品。工作室对于温度和湿度有一定的要求，最好能够恒温恒湿，不能出现火炉、电炉等物品。书画作品是无价的艺术品，同时又是易损物品，所以防火、防盗尤为重要。

（2）裱画案

古人称裱画案叫"太平案"，现在俗称"裱画案子""裱台"。材料一般都是硬实木，不会变形，而且表面光滑、平展，没有裂缝。工作台的案面颜色一般都是红色的，以便揭裱、

修复古旧字画时，易于看清画心的厚薄与层次。台面的大小都没有具体的规定，大小均可。为了保持平衡，裱画案一般都比较厚实。支架最好做成橱柜式的，以便存放各种裱画材料和工具。

（3）裱画大墙

裱画大墙是用来进行撑平画心，并进行镶材、裱件等步骤的主要设备。大墙有两种，一种叫板墙，一种叫纸墙，也叫"纸壁"。板墙和纸墙不一定都是固定的，有很多"活动"的，叫作"挣子"。挣子可大可小，灵活使用，可以几层叠放，节省空间。

（4）晾纸架

染完的纸或覆背纸以及托好的画都需要晾干，这就需要晾纸架。如果房间宽敞可以做成落地式；如果空间有限，也可以直接在大墙上制作，叫作"墙架"。

（5）裁板、裁尺、裁刀

在整个书画装裱过程中，裁板、裁尺和裁刀都是非常重要的。

各种画心、镶料的裁制工序都离不开裁板。裁板要求平整、无裂缝。过去的裁板大都选择椴木、银杏木、柳木等，这些木材木质较软，不易伤刀。现在一般用三合板或五合板。裁尺不单是裁画心、裁各种镶料和裱件的工具，同时也可以用于压镶缝，装杆时还可用其压裱件。传统裁尺多选择核桃木、楠木等各种木料做心，然后用竹条黏合包边。尺子的大小根据画幅的大小而定，一般要准备长短不同的尺子。有机玻璃、铝合金等材料的尺子现在也可以用。裁刀又叫"切刀"，过去常用的裁刀多是马蹄形，所以叫"马蹄刀"。马蹄刀靠里一面平直，外面为斜坡刀口，刀口的倾斜度大约为 45 度左右。这种刀用起来顺手，但刀要经常磨。现在使用一般的美工刀代替，刀片可以随时更换，免去了磨刀的辛苦。

（6）棕刷与排笔

棕刷是书画装裱的主要工具之一，也叫"糊刷""刷帚""排刷"。制作材料是用棕榈丝，所以叫"棕刷"。在书画装裱的过程中，棕刷的作用主要是用来黏合托纸、排刷、覆背等。

棕刷有大棕刷、小棕刷之分。大棕刷多用于洒水、推覆背纸，小棕刷用于搭浆口、托绢绫、刷浆等。排笔和棕刷一样也是书画装裱的重要工具。装裱书画用的排笔主要是羊毛笔，常用的排笔由 18 ~ 24 支毛笔组成。在书画装裱过程中托画心、托染镶料、上

覆背、刷浆、染色都离不开排笔。

（7）起子

起子是专门用来揭画心、镶料、裱件、装裱用纸等的工具，因为大多数是用竹子制成的，所以也叫"竹起子"。起子多呈宝剑形状，制作时应先将带皮毛竹浸在水中泡几天，然后制作。

（8）针锥

针锥是裁画心、裁料时扎眼专用的工具。针锥的制作一般可以用指头粗细、6厘米长的圆木做柄，柄前端插入大号缝衣针的尾端即可。针锥有时也可以用来挑除在刷浆过程中掉落的排笔毛。

（9）蜡板与砑石

蜡板用于砑光工序中在裱件背面磨擦。磨擦后再用砑石砑光，以达到裱件背面光滑柔软，同时在裱件背面形成一层保护层，以减少潮气对裱件的影响。蜡板使用质地干燥、色泽晶莹的"川蜡"或工业用蜡皆可；砑石是指碾压或磨擦裱件背面的石头，可选用质地坚细、表面光滑的较大的鹅卵石制成，也可以选用玉石或大理石。

砑石要经过加工，将石头的一面磨光，磨光的一面就是接触纸面的刃口，这样压出的纸面既光滑又平整。

033
裱画常用的主要材料是什么？

裱画常用的材料主要有宣纸、绢、绫、锦等，而且还离不开浆糊，制作浆糊需要用面粉，主要成分以精粉为主。

（1）宣纸

宣纸是书画装裱的主要材料，因原出产于安徽宣州而得名。宣纸以檀树皮、沙田稻草等为主要原料，经过石灰发酵、日光漂白、打浆等数道工序，加工抄制而成。宣纸主要有生宣和熟宣之分：生宣吸水性强，所以书画装裱主要用生宣纸；而熟宣纸是在生宣纸的基础上加胶矾水后形成不吸水不渗化的特点，仅仅是画工笔画使用，不用作裱画。

书画装裱常用的宣纸类型主要有四尺单宣棉料、四尺单宣净皮、四尺棉连、四尺夹宣、罗纹纸、龟纹纸、连史纸、高丽纸和皮纸等。

（2）绢

绢本来是绘画材料，在中国古代的绘画中经常使用，尤其是熟绢，是工笔画的极好材料。但是，到了 20 世纪也被用于装裱。绢是素色的，没有什么花纹，所以织造要比绫和锦简单得多。

绢分为"吴绢""耿绢"。"吴绢"产自苏州，为扁丝所织，又经过捶制，入笔比较平滑，所以多用于绘画上。而"耿绢"则是用圆丝织造的，是质地透明的生丝绢，在浙江、江苏等地都有生产。耿绢一般托一层宣纸，染上合适的颜色后可以用来做书画装裱的镶料以及画轴、手卷包首等。

（3）绫

绫是书画装裱的主要镶配材料，也称"花绫""绫子"。绫采用的是斜纹组织或斜纹的提花组织，是纯熟丝织物。浙江湖州的双林镇是绫的著名产地。古代的绫都是白色的，需要什么颜色必须自己染。常用的"白花绫"是指带有花纹的白绫，具有轻薄绵柔的特点。现在的绫花色有很多，有米黄色系、棕色系、灰色系、花纹等。

（4）锦

锦也称"织锦""锦绫"，是由多种纯丝织成的，多数是二方连续或者四方连续的对称图案。锦早在战国时期就闻名于世，唐代时期就被用为书画装裱。锦分为"宋锦""新锦"两种。宋锦也叫"仿古锦"，古色古香，厚重典雅；新锦色泽鲜艳，美观大方。现代书画装裱中，锦的使用范围远不及绫和绢，主要作为小范围的配料，用于册页的外封面、立轴的锦眉、手卷的包首、画杆的封头、包装盒套的外壳罩面等。

034
什么是"立轴"？

立轴也叫"挂轴"，是书画装裱中最常见的样式。多悬挂于厅堂或书房之中，装裱尺寸有大有小。

立轴的产生大约在唐末，它的前身是隋唐前兴起的"屏风画"，许多挂轴的画心当初就是屏风组画之一。宋代的绘画轴比较多，书法轴却很少见；元代和明初的书法轴也不多，到了明中期以后才逐渐增多。四尺以上的画幅，称为"大轴"，俗称"中堂"，特大的称为"大堂"或"大中堂"，狭长的称为"单条"。立轴大致由画心、隔界、天地头、包首、轴头、天地杆、惊燕、签条、局条等部分组成。

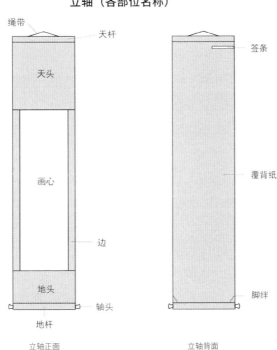

立轴（各部位名称）

（1）画心

画心就是中国画准备装裱的裱件。绘写在宣纸或者绫、绢上，未经托裱的书法或国画作品，统称为画心。

（2）隔界

隔界也叫"隔水"，就是在挂轴条幅的上下或者手卷的前后，镶的一条不同颜色的绫或绢。隔界与边为同一种镶料，上宽下窄，上下比例一般是 10 ：7 或 6 ：4。

（3）天头、地头

天头镶嵌在上隔界的上边,地头镶嵌在下隔界的下边,天头与地头的长度比例为 6∶4 或 6∶5。

（4）边

边是挂轴、横披类画心上下、左右两侧的镶料。边的长度与画心的长度相同，边的宽度根据画心的大小来确定，一般 4～8 厘米。

（5）圈档

在画心四周边口都镶上绫子或绢条，看似一个圈，所以叫作"圈档"。

（6）天杆、地杆

立轴的上下杆称为"天杆"和"地杆"。天杆也称"贴""楣条""上杆""提竿"，也有人叫"轴赂"。它的主要功能是装配在立幅上端或横幅的左右两端，以便于悬挂。古时的天杆多用竹子，宋代以后改为木制，名贵的书画甚至还用檀香木等名贵木材来制作。

地杆又叫"下杆""地轴""轴杆"，也有称"地友""地杖"等，装配在立轴、对联、条屏的下端。地杆的作用一是在书画卷起时，能够让书画有一个大小适当的圆径，尽量减少书画所受的折力，以避免书画受损；二是在悬挂时，以地杆的重量拉伸画面。

（7）轴头

轴头又叫"轴首"，安装在地杆两端，用以装饰书画。制作轴头的材料非常多，包括青花瓷、琥珀、水晶、琉璃、玛瑙、玉石、象牙、花梨木、红木、紫檀木等多种。常见的轴头材料为白杨木、红松木等。轴头形状多为蘑菇头形或平顶形，颜色有黑漆、棕色、栗色，轴头内侧有圆孔，以便与轴杆连接。

（8）包首

包首就是裱件覆背顶端的一段锦料或者绢料。因为裱件在卷起的时候，这段锦料可以包裹整幅裱件，所以叫"包首"，主要起到保护画面的作用。手卷用得比较多。

（9）惊燕

惊燕也叫"绶带""惊绳"，就是挂轴天头的上端黏着的两条对称的直带。颜色要

和隔界颜色相同，长度与天头的长度相等。古代的惊燕是一头固定、一头活动的。风一吹两条惊燕会摆动，把飞进屋里的燕子吓跑，免得它落在天杆上污损作品的画面。后来将它加以改进，贴在天头不动，变成纯粹的装饰。现在在日本还能看到活动的惊燕，这足以说明日本的装裱技艺来自中国。

（10）局条

局条也称"距条""助条""线条""虚镶条"，是镶嵌在画心和镶料之间的窄长镶条，起连接装饰和保护画心的作用。这种做法最先出现在册页上，自明代以后逐渐被广泛使用。

（11）签条

签条也称"签贴""面签""签头"，纸质多为旧米色，仿"藏经纸"。它的作用是对画幅进行编号做标记，一般贴于画幅天头的背面。

（12）眼圈

眼圈也称为"铜鼻""绳圈""绦圈""铜圈""圆钮""鸡冠""画栓""曲曲"等，古时还有人称为"铰链""曲戌"，也有人叫"输石环"。钉穿在作品的天杆上，用它拴钢绳，以便悬挂。

（13）钢绳

钢绳也叫"绳带"，实心，圆形，丝为外皮，穿入铜钮内，便于悬挂，其规格有粗细不等几种型号。其颜色有很多，常见的有古铜、旧米黄、酱紫色等。

（14）丝带

丝带也叫"画带"，也有人管它叫"绦带""绦子"，属丝质扁带，系在绳带上，用于缚扎收卷立轴、横披等裱件。

（15）袢

袢也叫"护口刺""角袢""搭杆"，就是在作品的背后地杆两边的两条绫或绢，如葫芦或云头样式。袢的作用是保护地杆部位不开裂，而且还可以通过袢的形状来区分不同的师承关系。

035
立轴的装裱都有哪些样式?

　　立轴的装裱样式很多,常见的样式可以分成一色装、二色装、三色装、宣和装、诗堂装、锦眉装、半绫装、集锦装等。

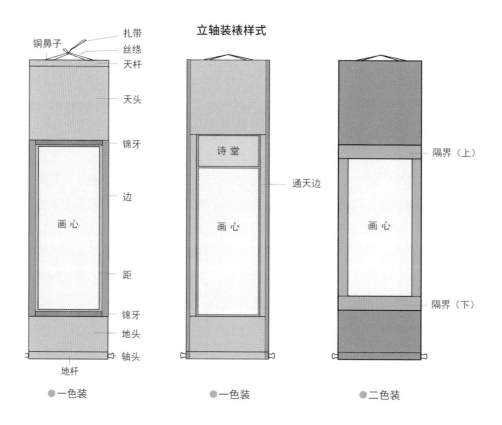

立轴装裱样式

（1）一色装

　　一色装就是用同一种绫、绢来装裱,没有其他装饰,正面只有裱边和天头、地头。这种裱法也叫"一块玉"。一色装在装裱过程中又分为"镶裱"和"挖裱"两种方法。镶裱法是将天头、地头、边分别镶接在画心上。挖裱法是用整块材料在需要的位置上挖去比画心略小的一块,然后将画心镶嵌在空出的位置。挖裱要比镶裱浪费材料,也更奢侈。

（2）二色装

　　二色装就是在一幅裱件上，用两种不同颜色的镶料来装饰画心，也叫"二色镶"或"二色裱"。在一色装的基础上，在画心与天地头之间加上一段镶料，分别称为"上隔界"与"下隔界"，也叫"上隔水"和"下隔水"。上下隔界与边的颜色和材料应该是一样的。一般情况下，颜色较浅的边与隔界围绕画心四周，称为"圈档"。天头、地头均用另外一种颜色，一般颜色比较深，这样天头、地头就与圈档形成两种颜色的对比。

立轴装裱样式

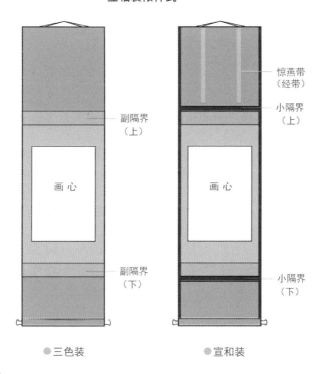

●三色装　　　　　　　　　　　　●宣和装

（3）三色装

　　三色装是在二色装的基础上，配以三种颜色的镶料装饰画心。一般情况下，在天地头与隔界之间，再加上一段不同于其他两色的绫料，称为"副隔界"。这样，在一个裱件上就形成了三种颜色，所以叫作"三色装"。三色装多用于方形画心的书画。因为这些画心相对较短，而所需要的裱件规格又较长。如果采用一种色调或者两种色调的镶料，裱件就会显得呆板单调。如果用三种颜色的镶料，裱件就会显得有变化。

（4）宣和装

宣和装也叫"宋式裱"，产生于北宋宣和年间。由于宋徽宗对书画的喜爱，在他的倡导下，中国书画取得了巨大的发展，宣和装也由此诞生。宣和装的裱法是在三色装的基础上进行的。在副隔界和天地头之间再加上一条深色的窄条绫料，叫"小隔界"。画心两侧再镶上与小隔界同样颜色的绫料的"通天边"，天头贴上惊燕带，惊燕带的颜色要与正隔界的颜色相同。

（5）诗堂装

立轴装裱样式

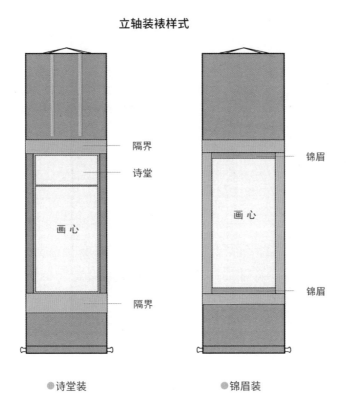

●诗堂装　　　　　　　　　●锦眉装

诗堂装适用于方正、扁宽或需要题字配诗的画心。是在画心上方镶空白纸或绢料块，专用于赋诗题字。诗堂的宽同画心一样，高度为画心的三分之一左右。可以裱成一色装、二色装等样式。

（6）锦眉装

锦眉，又叫"锦牙"，是指在画心的上下两端各镶一条深色锦条，其作用是装饰画心和加长画心的长度。一般上条宽于下条，可以增加画面的美观。

（7）半绫装

半绫装是指一半绫一半纸，指在绫圈上下加纸的天地头，再备四条与圈档同色、与天地头同高的窄条，镶在纸天地的两边。此种装式节省锦绫料，但并不省工，现在较少采用。

立轴装裱样式

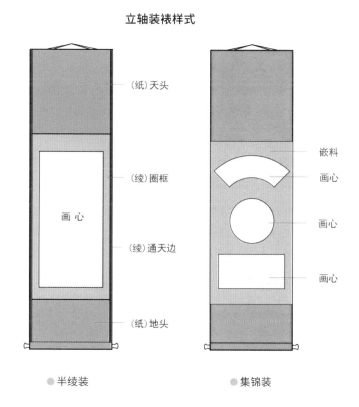

● 半绫装　　　　　　　　　　　● 集锦装

（8）集锦装

集锦装指两幅或两幅以上的小型画心，由同一块镶料装饰。画心多为扇面、圆光等小幅画心。这种装式以一色为多，操作手法可镶裱可挖嵌。另外，单裱折扇的挂轴称为"扇轴装"，团扇挂轴称为"圆光"。

036
什么是"对联"和"条屏"？

对联和条屏是从立轴的装裱中演变出来的两种不同形式。

（1）对联

对联也叫"对子"，始见于明代万历年间，至清代开始盛行。用于门框两侧或门板上的叫作"门联"，用于厅堂内或前壁的柱子上叫作"楹联"。对联是文学艺术与书法艺术相结合的一种表现形式。据记载，五代时期已经有了木制楹联，后来发展成贴在门上的对子，明代以后逐步有了立轴式的装裱对联。

对联的文字讲究平仄、对仗工整，字数多为五言、六言、七言。也有数百言的长联，叫"龙门联"。对联大都与中堂相配合，悬挂于中堂的两侧，右边为上联，左边为下联。对联也可以独立悬挂，两副对联从装裱形式上必须统一，并且都是一色装，即使有花色也是以淡雅为主。局部可以加锦牙，或者在画心周围加镶重色细线条，叫"出线"，这样裱件更加美观。由于对联与中堂组合悬挂时处于次要地位，为使得主次得体，紧密相连，所以地杆两端一般不安轴头，只用锦包头。

（2）条屏

条屏又叫"屏条"，有"字屏"和"画屏"，由四条以上双数屏条组合而成。根据内容和表现方式可以分为"独立屏"和"通景屏"。

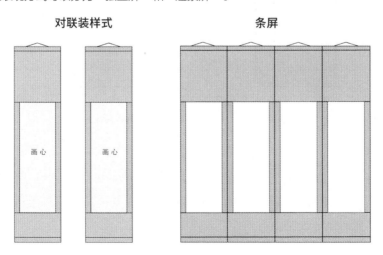

　　对联装样式　　　　　　　　　　　　条屏

①独立屏

独立屏一般按景物分类组合而成，如梅、兰、竹、菊为一组的叫"四君子屏"，有按时令分的如春、夏、秋、冬组合，或者风、晴、雨、雪组合。书法以正、草、隶、篆组合，这些统称为"四条屏"。当然还可以有"八条屏"，比如八仙过海题材。最多的可以达到二十四条屏。条屏不论多少均不安装轴头，统称"堂屏"。裱体多用浅色，各部分名称和立轴一样。镶料以米黄和湖色为主，地杆两端多包锦，以显工艺高档。

清　蒲华《梅兰竹菊图》

②通景屏

通景屏也叫"海幔""海幕"，就是由数张纸连成一幅的巨幅大画，而装裱时要分幅单独进行，悬挂时则要将其连成一体。多用于山水画等大型场景，人物和花鸟画有时也采用。这些大画为了便于保存，按规格裁成多幅，悬挂为通屏，收藏时为单幅。因为通景屏在悬挂时必须相互连贯，所以除了首尾两幅有外侧镶边外，其他各幅及首尾两幅的内侧不镶边。除了首尾两幅地杆的外侧加装轴头外，其他均为平头，用宋锦来包装，而大多数的通景屏地杆是不安装轴头的。通景屏均为一色装，其各部分名称与立轴一样。

清　朱偁《花鸟图四条》

通景屏

通景屏文字说明

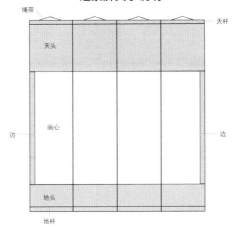

037
什么是"手卷"？

　　手卷又叫"长卷""横卷""卷子"，是最早出现的一类装裱形式，源于早期的简册和帛书。手卷适用于横长的画心，卷起时体积较小，一般放在工作台的尾端舒卷展阅，不用于展挂。最适宜将书画作品放在案头展示观赏，观看时自右向左慢慢展开，细细品赏。

　　相比立轴，手卷的结构复杂、形式多样，分类也不甚明晰。手卷的基本结构包括包首、天头、隔界、引首、画心、尾纸、签条、别子等。包首、天头、隔界、画心都与立轴差不太多。而引首、拖尾、别子却是手卷独有的组成部分。

　　引首也叫"迎首"，镶接在长卷画心前面的部分，多用古色宣纸或冷金笺制作，也有用绢制作的。用于题字、题跋、题诗等。尾纸也叫"拖尾"，就是手卷尾部的空白部分，供后人题画、撰跋用的。别子又称"签子"，是用牛骨等制成的，有 2 ~ 4 厘米等多种规格，是用于各种装饰盒上以及书装的封套和册页的外装盒等。一些规整色正的骨别子，也常用于手卷、横披等。特别是手卷和一些名贵的书画裱件，多选用象牙和玉石制成，要求做工非常精细，还有形如流云的，所以又称"玉别子"，起着裱件的约束和装饰作用。根据画心、引首上下是否有镶料可以分为大镶手卷和小镶手卷。

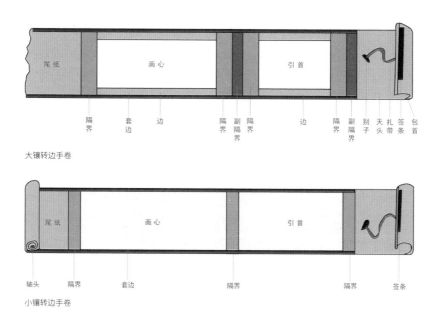

大镶转边手卷

小镶转边手卷

　　大镶手卷的引首、画心和拖尾四周用绢、绫镶嵌，然后与天头一同以隔水相连。非常适用于画心、引首、拖尾高度不同的情况。大镶手卷从明代才开始流行，而小镶手卷的出现早于大镶手卷，自古有之。小镶手卷的画心、引首和拖尾四周不加镶料，通过隔水直接连接在一起，这是区分大镶手卷和小镶手卷的唯一标准。

　　另外，根据手卷上下边缘的不同处理方法，手卷又可以分为转边卷、套边卷、撞边卷三种。转边卷可以将高低不等、规格各异的画心，同装裱成一卷。这种转边卷只有大镶手卷才有。做法是画心按顺序接镶隔水、引首、拖尾之后，上下通镶锦边，然后进行

转边，再镶天头。套边卷一般是小镶手卷。其引首、画心、拖尾上下不镶边，其中部分与转边卷结构比例一致。套边一般用普通宣纸包边，套边卷的天地头、引首、画心、拖尾之间，可只用三个隔界，分别边结成卷。撞边卷无论是大镶手卷还是小镶手卷都可以用。所谓撞边就是用古铜色的绢或纸，镶于裱件两边包折于画的边缘，对折粘牢，其所撞之边显露 0.2 ～ 0.4 厘米。此种装裱样式美观坚固，手卷装裱多用此法。

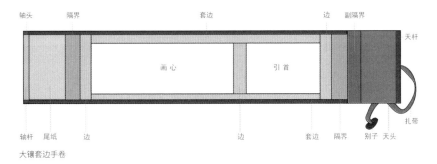

大镶套边手卷

038
什么是"横披"和"镜心"？

横披和镜心实际上都是由手卷形式演变而来的。

（1）横披

横披就是横向悬挂的裱件，一般适用于装裱较短的横向画心。始创于北宋米芾父子，一直沿袭至今。

横披一般有一色装和二色装。

一色装的横披，画心上下的裱件叫"边"，左右两边的裱件叫"立柱"。裱件的上下两边贴有绫条制的"边绊"。边绊的多少视裱件的长短而定，有相当长度的裱件边绊则相应多一些。边绊的作用是按图钉以固定上下两边。古时的横披两端都装有"月牙杆"，以利于裱件的卷裹和防止损坏裱件。横披的二色装主要用于横向较短的画心，也就是在一色装的基础上，在立柱和画心之间各加另一种颜色的隔界。现代的横披装裱，两端一般装天杆而不装半月杆，这就需要在卷裹裱件时不能卷得太紧，以免伤害裱件。

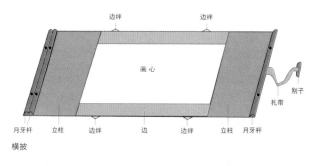

横披

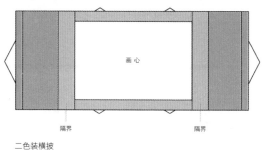

二色装横披

（2）镜心

镜心也叫"镜片"。现在非常流行把书画装裱成不加轴杆的样式，装在镜框内悬挂，以适应现代居室的变化。装裱镜心应该注意竖幅的镜心天头、地头都要比立轴短一些，横幅两边的耳也应比横披短一些，以便于装框。

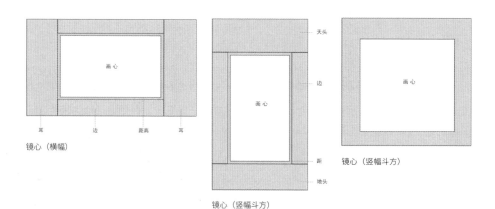

镜心（横幅）

镜心（竖幅斗方）

镜心（竖幅斗方）

039
什么是"册页"？

册页又称"册叶"，主要用来装裱小件字画、诗词、佛经及其他短文。册页有散装式、开版式两大规格。散装式册页就是以散装的裱件为主体，没有折连成册的"单页"。开版式册页就是完整的册页形式，以托好的背纸折连成册，然后将画心和题跋镶嵌于册内背纸之上。为有效保护好册内作品，整册前后还要加装护页，并装上木板或硬纸板包锦做成封面和封底。每本册页从 8 页到 20 余页不等，均为偶数。并且有"正页"和"副页"的区别，正页就是画面，副页是正页前后配的一页或两页的素纸，以便请名家作序或题词。

传统的册页每开分为两个部分，右边的是画心，左边的是对题，中间由分心隔开，画心与对题的上下分别叫天头和地头，左右为边。册页的制作也有"镶裱"与"挖裱"之分，在一块完整的材料上挖出画心和对题一样大小的地方，然后将画心和对题嵌入其中，就是镶裱。分别裁出天头、地头、两边条，然后再镶合在一起，这种装裱法就是挖裱。由于册页适用于不同形式的小件作品装裱，又可分门别类将山水、人物、花鸟、虫鱼等，组成各类不同的集锦，所以受到很多书画家、爱好者及收藏家的钟爱，至今盛传不衰。

册页出现在唐代，唐代的经济、文化事业发展较快，早在贞观年间，人们就感到镶入卷轴的文献及画查阅、收藏多有不便。当时就有人把装入卷轴内的经籍折叠成大约 12 厘米宽的长方形，并在卷首和卷尾装上木板或较硬的纸壳，用来保护册内作品。也有为使用和携带方便，将小幅或短篇作品装成单幅的。

册页的装裱形制可以分为蝴蝶装、推蓬装、经折装等若干款式。

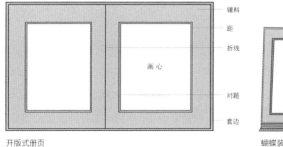

开版式册页

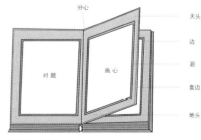

蝴蝶装（立体）

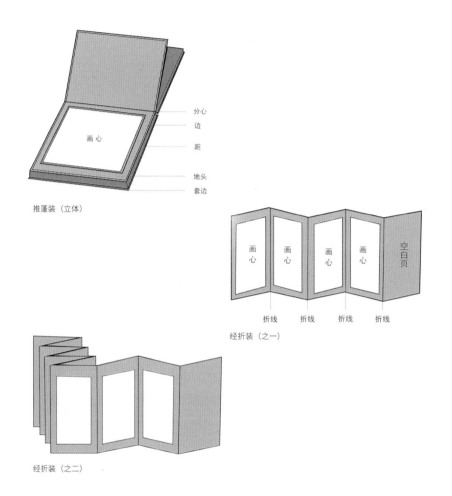

蝴蝶装是开版式册页的经典式样，就是把裱好的册页展开，从分心中间对折，翻动的时候两页翘起，好像一只展开双翅的蝴蝶，所以叫"蝴蝶装"，适用于竖幅书画及纨扇装裱。推蓬装的画心是呈横向的，大多装裱成上下翻阅的册页样式。推蓬式的画心放置在每开册页的下部，装裱方法与蝴蝶装一样，但封面签条一般放在中间靠上的位置。经折装也叫"折页"，原来是用来装裱佛经或碑帖的。折页的最大特点是可以将整个册页全部展开，而蝴蝶装和推蓬装则不能全部打开，只能一页一页地欣赏。现在的折式册页，大多只用宣纸装裱而成，不需要加任何装饰，先做成册页，然后在整开的册页上作画、写字，非常流行，也非常方便。

040
什么是"成扇"？

成扇是最具实用性的一种装裱样式，在古代叫作"箑"，按形式可以分为"纨扇"和"折扇"。

在纨扇上作画，大约流行于北宋末至元代初，多为圆形和椭圆形等式样，以后将画面拆下，装集成册。这类作品以南宋居多，北宋和元代的作品比较少。明代至清代中期，纨扇几乎绝迹，折扇则取而代之。折扇又称"折叠扇"，古称"聚头扇""撒手扇"。因多为文人所用，又称"雅扇"。

据载，折扇始出日本，原称"倭扇"，后传入朝鲜。宋代，由朝鲜人携来我国作为"私亲物"，也就是馈赠品。因为使用和收藏十分方便，当时就有很多折扇作坊来制作销售。明代，折扇为皇帝所重视并加以提倡，随即在全国流行。折扇多为文人所使用，且扇面多由白纸或绢制作，常引发诗人、书画家为之挥毫泼墨，其中有不少精品、神品。为使其传世，于是兴起了一种折扇的"扇面装"。明末清初一度流行"泥金折扇"，清中期又出现了"墨地折扇"，多用金粉书画。这种形式是前所未见的。清道光以来，书画纨扇再度流行，光绪年间以后便消失了。这一时期的纨扇有使用泥金绢的，中间的扇骨往往将书画隔成两半，这是晚清纨扇的特色。

明　程嘉燧《芦艇笛唱图》扇面

041

书画装裱的一般流程是什么?

书画的装裱是一个非常复杂的过程,在各种装裱的技法书上都描写得非常具体,而且装裱立轴、手卷、册页等均有不同的规范要求,如果没有实践操作是根本不可能理解的。为了方便记忆,这里把书画装裱的一般流程概括总结为托心、下料、镶嵌、覆背、砑背、装活六个大步骤。

(1) 托心

托心是书画装裱的第一道工序,也是最基本和最关键的工序,是指画心与托纸的黏合。

画心的托纸叫作"命纸",如果把画心的托纸揭掉,画心则减色无神了,就像没有了生命一样。无论画心是纸的还是绢的都有命纸。命纸的选配非常重要,一定要根据画心的用料来选择。画心若厚则要选配稍薄的命纸,画心若薄则要选配厚些的命纸。

通常情况下,刚刚完成的新作品,附在纸上的色和墨还不能完全稳定牢固,此时托裱极易出现跑墨、跑色的现象,使画面受到污染损坏。所以,在托心之前先要检查并进行处理。对于轻微的跑墨、跑色现象,在浆水中加入适量的矾水就行;对于严重的,一般采取喷胶矾水或者蒸的方法来处理。

托心的方法主要有湿托法、飞托法、复托法三种。

湿托法就是先在画心背面刷浆水,然后在其上托纸。这是最常用的一种托画心的方法,适用于不走墨、不脱色的画心。飞托法是将画心托在刷好浆糊的托纸上。这种方法可以有效地防止画心跑墨、跑色,适用于尺幅不大、轻微跑色的生宣纸、熟宣纸画心。但是,由于飞托法是直接拿棕刷接触画面,容易损及画心,所以一般较少使用。复托法有湿托法和飞托法两种重复的意思,对于技术要求更高一些,但更为安全可靠,更有利于保护画心。工笔重彩作品除了湿托法外,更适合用复托法,尤其是背面敷粉衬色的画心,更适合用这种方法。

(2) 下料

下料就是要准备装裱画心所用的镶料,这一步应该在托画心的时候就要策划好,同时要把镶料也要托好下墙。配料一般根据画心的大小、形状、颜色、宽窄决定装裱画心

的样式，以及镶料的颜色、长度、配边的宽度等。并且根据画心的简繁、空白的大小等决定是否使用锦牙、装饰线等。不同色样式有不同的要求，要根据具体情况或者收藏者的一些特别要求而定。

（3）镶嵌

把配好的材料与画心粘贴在一起，行话叫作"镶活"；把整挖的材料与画心粘贴在一起，叫作"嵌活"。镶料压在画心上面叫作"正镶"，画心压在镶料上面叫作"反镶"。镶活的顺序是从直接镶在画心上的镶料开始，由内往外依次展开。首先是距条、诗堂或锦牙。再镶两边，然后依次是正隔界、副隔界、小隔界、天头地头，裁切以后再镶通天边。惊燕要覆背时贴在天头上。

（4）覆背

画幅镶好后比较柔软，不平整，而且镶口容易断裂，夹口纸太薄，没有办法上天地杆。所以，必须在其背后黏合纸张，使其牢固平整，这道工序叫作"覆背"。覆背所用的纸张是生宣纸，叫作"覆背纸"，纸质柔软并且要有很强的附着力。覆背纸根据不同的做法来定。挂轴覆背要用棉料夹宣，棉料柔性好，有助于挂轴的平展；镜心可用单夹宣或双夹宣；巨幅镜心的覆背纸可用手托的双层覆背纸，以提高作品的韧度。覆背是将画幅与覆背纸黏合在一起的一道重要工序，覆背的好坏直接关系到画幅是否平整、卷轴是否整齐等质量问题。

覆背有湿覆法、干覆法、墙覆法，最常用的是湿覆法，又称"座覆""软覆"，一般中小型画幅多采用此法。覆背完成后，要将画件拿起，粘贴到墙面上撑平，这个工序称为"上墙"或"上壁"。画面向外的叫作"正贴"，画面向里的叫作"反贴"。

（5）砑背

当贴在绷子上的画件干透后从墙面上起下来之后，就要进行"砑光"。砑光就是在画件背面打上石蜡，然后用光滑的石子推砑。砑光的目的是去除画件的浆性，增加其韧性和密实度，不仅能使画件光亮柔软，方便手卷，还能防潮。

（6）装活

装活是装裱工艺的最后一道工序，就是在画件砑光之后，给其装杆、配轴、穿带，起到画龙点睛的作用。需要用到锯、锉、刀、钻、锥、钳、天杆、地杆、轴头、卷片、绳带、铜丝等工具和材料。

042
"机裱"和"手裱"有什么区别?

随着书画艺术的发展和新技术、新材料的大量运用,当今已经出现了书画装裱机。依靠装裱机装裱书画的方法被俗称为"机裱",而传统裱法被称为"手裱"。"机裱"和"手裱"的一个很大区别就是用"胶膜"取代了"浆糊"作为黏合剂。

装裱书画离不开黏合剂,传统的"手裱"黏合剂一般选用小麦粉去掉面筋后,用其淀粉制作成浆糊。这种浆糊对纸、绢、绫、锦都有非常好的黏合作用,也能很好地保护书画作品,对于装裱使用的材料不会产生任何损害。强度可以任意调整,稳定性好,稀浓厚薄调和灵活,使用起来非常方便。而且以浆糊为原料装裱后具有一种"可逆性",也就是说装裱好的书画可以随时重新揭开,而且可以反复多次都不会对书画作品造成损害。这对书画的揭裱最为重要,也是其他材料所难以达到的。

"机裱"使用的胶膜从根本上改变了传统手工装裱的工艺程序,从而降低了劳动强度。而且装裱周期更短,裱件的平整度、柔软度都与"手裱"不相上下。但是,"机裱"会受到胶膜质量的直接影响,其质量的高低直接决定裱件质量的好坏。劣质的胶膜会使裱件老化、开胶,不易揭裱和修复。

"机裱"还有一个好处就是不会跑墨和跑色,所以在装裱图片、长卷、大幅字画、剪纸等方面比"手裱"要好。最理想的方法是既能将装裱师从繁重的手工装裱中解脱出来,又能从机器使用胶膜的各种烦恼中解脱出来。目前普遍使用的方法是画心的部分用"手裱",其他部分用"机裱",这样既符合传统的审美要求、收藏要求以及书画的揭裱修复要求,又能使操作简单、速度快捷,大大降低劳动强度,实现了书画装裱的现代化。

043
古代书画装裱有几种流派风格?

古代书画的装裱为了适应不同地区、不同阶层的审美要求,在明清时期,相继出现了适应不同地区需要的装裱流派,但主要分为"南裱"和"北裱"两个体系。"南裱"

是以苏州的"苏裱"、扬州的"扬裱"和上海的"沪裱"等为代表，"北裱"则是北京的"京裱"。

（1）苏裱

苏裱是南方装裱艺术的主要流派，又称"吴裱"。裱出的作品平软舒挺，在配料、用色等方面有独到之处，装裱的作品给人以清新、典雅、稳重大方之感。明清时期出了不少装裱名师，如乾隆时期的苏派大师秦长年、徐名扬、张子元、戴汇昌等人皆名噪一时。

（2）扬裱

扬裱又称"扬州帮"，出现稍晚于苏裱，也是南方装裱艺术流派之一。扬裱和苏裱的主要区别是在用料和操作上。扬派善于做旧、仿古、补救古旧字画作品。无论如何陈旧，即使支离破碎不堪收拾，一经扬派高手修复后，也可天衣无缝、焕然一新。

（3）沪裱

沪裱的装裱风格介于苏、扬两派之间，吸收了两派的优点，并根据上海的地理气候环境及人们的审美趣味，加以综合概括而形成自己的特色。

（4）京裱

京裱是北方装裱艺术的主要流派。裱件比较厚重平直，色彩艳丽辉煌，款式潇洒大方，舒卷之间，当当作响。

乾隆年间，清廷内府藏有历代帝王像若干，急需装裱，向江苏征调装裱高手。江苏巡抚保送秦长年、徐名扬、张子元、戴汇昌四人赴京承担此事。秦长年等人根据北方气候、环境及人们的审美情趣，精心创造了独具一格的京裱款式，受到多方好评。秦长年等人因此成为"京裱"的创始人。

由于北方地区的书画以大幅为多，以斗方、扁方的样式最为流行。所以，京派在装裱各类卷轴裱件时多采用旗杆小边裱法，这种裱法不仅继承了宣和装的优良传统，而且又有所创新。同时，京派还兼收南方各派的长处，在不断实践的过程中形成了自己的独特风格。

此外，在我国各地也出现不同的装裱风格。如湖南的"湘裱"，其特点是用湘绣代替绫、锦装裱；广东的"岭南裱"，其特点是用色如岭南画派之风格，色彩隽秀而华丽；河南的"中原裱"吸收了南北各流派的优点并加以发展，形成了自己特有的装裱艺术风格，其装裱的画件不但平软舒坦，而且在用色配料等方面有独到之处，裱出的画件给人以清

新、典雅、稳重大方之感；还有安徽的"徽裱"、江西的"赣裱"等，流派纷呈，从而
使得装裱艺术不断向更高水平发展。

044
"日本裱"有什么讲究？

　　中国的书画装裱技术传到日本以后，名称发生了变化，有"表装""经师""装潢""表
具""表背衣"等称呼。其中，"表背"的说法最为流行。书画装裱在日本经历了上千
年的发展，在原有的中国书画装裱的基础上，形成了具有浓厚日本特色的装裱风格，主
要有挂轴、对幅、卷物等形式。

（1）挂轴

　　日本的挂轴出现大约是在两宋时期，因为中日两国的文化交流而传到日本，是日本
各种书画装裱形式中最具代表性的一种。

　　日本挂轴主要分为两种样式：一种是从中国直接传入的文人表具；另一种是在中国
宋代装裱形式的影响下发展而来的，带有明显日本特色的大和表具。大和表具是在宋代
由日本僧人将装裱技术带回日本，后来在日本人的审美观以及日本建筑特色的影响下逐
步发展起来的一种装裱风格。

　　大和表具分为真、行、草三大体系。

　　"真"的规格最高，被称为"裱褙表具"，用来装裱佛像、禅僧墨迹等与佛教有关
的书画作品。不仅仅用于鉴赏，而主要用于佛教的各种仪式及礼拜活动。"行"的规格
次之，叫"幢褙表具"，是日本最常用的一种装裱形式。"草"的规格最低，称为"轮
褙表具"，是在"行"的基础上将两边的中缘留得很细的一种裱法。文人表具主要用来
装饰日本南宗绘画文人画和中国诗词等，发展成为明朝式、丸表具、见切表具等不同形式。

（2）对幅

　　对幅在日本相当于中国的"条幅""通景屏"，是古代日本书院式建筑的一种常见
的装饰。日本的对幅分为二幅、三幅、四幅、五幅、八幅等组成。在日本书院式建筑中
常见三幅一对，这与中国书画装裱中的"中堂"形式差不多，但中间一幅被称为"本尊"

或"中尊"，两边的叫"两肋"或单称"左""右"。

（3）卷物

卷物在中国叫"卷轴""手卷"。最早的卷物多是装裱好的佛经和文书，这是日本最早的装裱形式。与中国现有的卷轴相比，日本的卷物还保留了比较原始的在卷轴末端安装轴头的做法。中国的卷轴在明代以前大多也是这种装法，而在明代以后卷轴上一般就没有了轴头。

045
古代书画如何进行揭裱修复？

传统的古旧书画由于存世时间太长，经过人为或自然的损坏，往往有污染残损的现象。一般来说，画件年代越久远，受到的损坏越严重。

装裱之后又出现损坏的画件，修复时，必须先要除去其原有的装饰材料，揭去背纸和托纸，进行洗涤去污、修补残缺后，再重新装裱成适宜的品式，这个过程称为"揭裱"。揭裱的目的是尽量恢复书画作品本来的面目，以利于收藏、观赏，更有利于延长书画作品的收藏寿命。但是，揭裱是书画装裱工艺中难度最大、要求最高的工作，最能代表装裱的技术水平。一般裱工难以胜任此项工作，必须要由技艺非常高超的装裱师来做，所以人们形象地称这样的装裱师为"画郎中"。

揭裱书画一般分为整理、去污、润揭、修补、托心、隐补、全色等步骤。

（1）整理

这个步骤就是将需要揭裱的画件，裁切掉废旧的镶料，将画心剪裁下来。比较完整或稍有破损的画心，可以先不做处理，留待去污润揭即可；对于破损比较严重，甚至因虫蛀等原因而粘在棒子上的画心，要进行整治。

（2）去污

古旧书画因为悬挂太久，总会出现尘垢、蝇屎、水渍、霉斑、油污、墨迹、返铅等现象，在揭裱前一定要把这些污迹去掉。去蝇屎的方法很简单，只需用刀尖轻轻挑去即可；其他污迹则需要分别采用一些特殊的方法。

去污的总原则是"先水后剂"，能用清水冲洗的就尽量用水洗，实在不行再用化学制剂；"先老后新"就是能用传统的老办法解决的就不选择化学药品，因为化学药品不但会破坏画心的质地，还会使画面多年形成的"包浆"毁于一旦。

（3）润揭

润揭画心是揭裱工作中最关键的环节，"揭"的水平如何，会给书画寿命带来决定性的影响。"润揭"分成"润"和"揭"两个步骤。

润画心就是在画心的正面刷水，使之略润。再翻过画心背面同样刷水闷润均匀，然后用排刷平刷在衬纸上，淋上较多的水加以浸泡。画心浸泡时间一般为 2 ~ 4 小时，比较难揭的画心要浸泡 24 小时甚至更长。"揭"的难度和风险都要更大一些，尤其是纸本画心要特别小心仔细。由于画心的残损程度不同，揭的具体方法也不尽相同，但基本步骤差不多，总要求也一样，既要干干净净地揭去旧纸，又要完整地保护好画心。

（4）修补

当画心被揭裱下来之后，如果上面有一些破洞，就要进行修补。破洞不多的纸本画心，可以采用修补的方法。要准备纹理、质地和画心接近的"补纸"，但补纸的颜色要比画心浅一些。如果纸本画心破损严重，就不用修补了，而是直接染配合意的托纸，等揭完画心后，直接上浆托心。

绢本画心的修补比较麻烦，通常有镶补、粗补、整补、细补等方法。

镶补的方法，画心不需要刮开口子，直接用刀裁切，按碰缝的方法黏补破洞，多用于稍有破损的绢本画心，或厚度较大的板绫、笺纸等。粗补的方法比较便捷，但是能看出补缀的痕迹，因此多用于艺术价值不是很高的绢本书画上。整补适用于残破非常严重的画心，这种补法对画心来说，并没有什么损害。细补则是补缀精密，几乎可以做到天衣无缝，所以多用于艺术价值很高但破损不是很严重的绢本书画。

（5）托心

修补完的画心需要再次进行托心，这种方法与装裱流程中的托心是一样的。但是托生宣纸的旧画心，要用五级浆糊（原浆糊 200 克加水 520 克）；矾纸或细补的绢本画心要用四级浆糊（原浆糊 200 克加水 240 克）；粗补的绢本画心用三级浆糊（原浆糊 200 克加水 100 克）。准备上浆的画心不要太湿，浆水也不要太多，刷浆用力不要太大，

刷的次数也不要太多。否则，容易刷跑画心，刷跑补缀，严重时还会将画心刷作一团而不可收拾。

（6）隐补

整托的画心，破洞处没有加补缀的，只有一层托纸，这明显薄于周围的底子。在这种情况下，为了取得厚度一致的效果，也是为了保护画心，在破洞背面的托纸上贴上与画心厚薄相同、面积略大于破洞的一层宣纸。

有的画心托好后，有的断裂缝没有加补缀的，也要在矾画心前进行加固。用薄而柔韧结实的皮纸，裁成 4 ～ 5 毫米的细条，贴在画心破口或折纹相对的托纸上，然后用手掌按实。这种方法叫作"贴折条"。无论是宣纸还是折条，都是夹在托纸与背纸之间，从外面是看不到的，所以叫作"隐补"。

（7）全色

古书画经过各种修补，画心上的颜色有的被洗淡、有的被挖掉，还有一些破洞，都失去了原来的颜色。为了恢复画心的原貌，需要用色、墨补齐损失的原作色墨，这一补色的过程叫作"全色"。全色时所用的颜色，一定要与画心上的色质一样。否则，补笔与原画色调不一，很容易显露出补全的痕迹。这一工序在整个书画修复过程中，起到的正是"画龙点睛"的作用，也就是老师傅们常说的"醒画"。

根据画面缺损情况的不同，很多时候在全色的同时还会涉及"接笔"，即在缺失处四周均有依据的情况下，根据原作设计填补上残缺的画意，使画面内容连续而完整。接笔的难点在于笔墨要非常准确，风格要非常接近。所以相比于全色，接笔有更大的难度。操作者不仅要有很深的绘画功底，还要具备艺术鉴赏与审美上的造诣，熟谙各时期画家的绘画手法，能准确判断出所修补画作的艺术风格、用笔习惯等，才能胜任这项工作。

▌ 本章思维导图

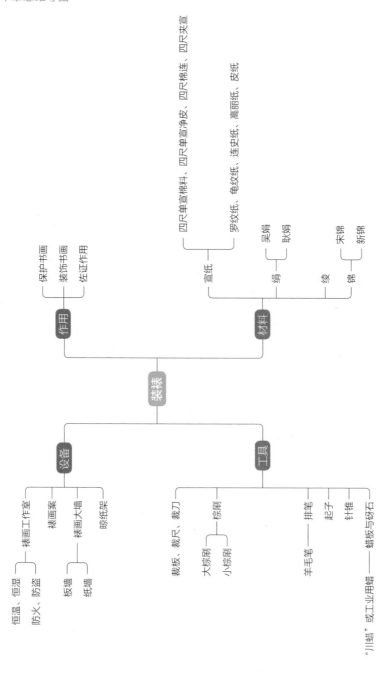

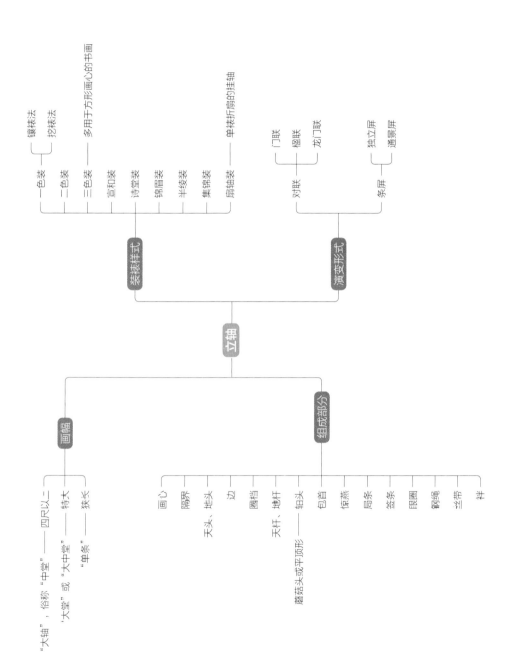

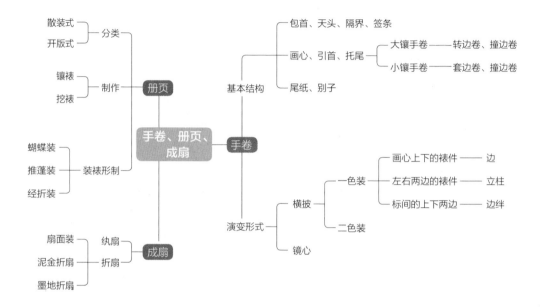

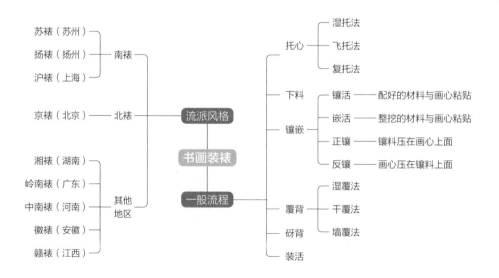

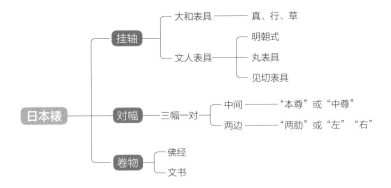

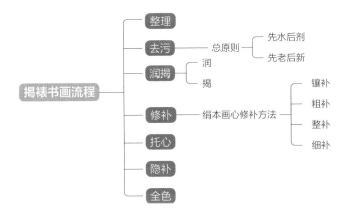

第四章

笔墨与技法

046
毛笔的正确执笔姿势是什么?

　　毛笔的执笔方法常用的是"五指执笔法",古人用五个汉字来概括每根手指的具体执笔动作,分别是"撅""押""钩""格""抵"。

执笔姿势

　　"撅"是指大拇指的指肚紧贴在笔杆的左侧;"押"是指食指的指肚紧贴在笔杆的右侧,与拇指相对夹住笔杆;"钩"是指中指靠在食指下方,第一关节弯曲为钩,钩住笔管外部;"格"是指无名指紧贴笔杆,把中指钩向内的笔杆挡住,防止笔杆歪斜;"抵"是垫托的意思,指小指垫托在无名指的下面,以增加无名指"格"的力量,不接触笔杆。

　　通过五指的协调运动,笔有压、捺、钩、揭、抵、拖、导、送八种运动方式可以表现出不同形态的线条来。并且要掌握指实、掌虚、腕平、五指齐力的要领,作画较之书法用笔更为灵活。执笔位置是指手指执笔的具体位置,也称"笔位"。一般作画时手指执笔杆中部以下的位置,但也不要过于靠近笔根。这时笔锋比较容易控制,画出的点、线墨迹也比较沉稳有力。如果要画较长的线条就要调整笔位,手指执笔杆中部以上的位置,从而增加用笔的灵活性。

047
中国绘画有哪些用笔方法？

想要了解中国绘画的用笔方法，先要了解毛笔的构成。毛笔的笔头共分三段，最关键的部位是笔尖，中部是笔腹，与笔管相接的为笔根。通常绘画使用的是笔根以外具有弹性的部位，一切技法的变化都是笔尖与笔腹作用于纸上的结果。

中国绘画的用笔方法有很多讲究，我将它们两两结合，概括为中锋与侧锋、顺锋与逆锋、藏锋与露锋、裹锋与散锋、转笔和折笔、顿笔与挫笔、点笔与乱笔、皴笔与擦笔、掠笔与撇笔、揉笔与簇笔、剔笔与斫笔、战笔与摔笔、枯笔与飞白等。

（1）中锋与侧锋

中锋又叫"正锋"，是书画中最重要的笔法。它的执笔要求比较端正，笔锋平铺纸上，保持在线条的中间，画出的线条圆浑、匀整、厚重、含蓄而具有弹性。中锋常用来勾勒花卉的轮廓，叶子的脉络，禽鸟的眼、嘴、腿、爪等结构严谨、劲健的形象。

侧锋的执笔略倾斜，笔锋在线条一侧运行。所画线条不如中锋圆浑，但变化丰富，显得生动活泼，在写意画中具有重要作用，适于表现大型禽鸟的尾羽及花瓣、叶子、石头等。山水画在皴、擦部位上多用侧锋，画出的线有厚、重、毛的感觉，但在轮廓部位上多使用中锋。

除了白描以外，一幅画常要中锋、侧锋合用。比如疏放潇洒的写意花鸟，仅用中锋是不够的，必须"中侧结合"，才能做到横涂竖写、挥洒自如。

（2）顺锋与逆锋

顺锋就是按照自然书写习惯的顺序行笔。比如画一条线，一般习惯都是由左往右拉。要是画竖线，一般则由上至下拉，这样的笔锋则呈顺势。

如果采用相反的方向，把笔锋逆转来画，笔锋也采用逆势，这就是逆锋用笔。凡表达光滑平整物体的质感，可以用顺锋，会有圆润、流畅的效果。凡表达一些粗糙物体的质感，以逆锋的效果为佳。当然也要斟酌内容的需要，使顺锋、逆锋交互使用。

（3）藏锋与露锋

藏锋是为了使笔线含蓄而不露火气，有意不露锋芒，以强调某些物体的质感，用笔有钝拙的意味。

露锋用笔是在笔画首尾处都留下明显的笔痕，看起来锋芒毕露。

藏锋和露锋，吸取了书法上的许多经验。藏锋采用了书法的笔法，就是在落笔时，线条当往右行的笔先往左行，收笔时再向左缩回，于是头和尾的锋芒裹藏在内了。

（4）裹锋与散锋

裹锋就是将笔锋裹束在一起。有两种方法，一种是捻动笔杆裹锋，一种是腕转笔裹锋。裹锋是运行中的瞬间状态，锋还会散开，再重新裹束。所画的线有缠捻的感觉，使墨色浓淡也交替变化，适于画藤蔓等。

散锋又称"破笔"，就是将笔锋破散开作画。可以在调墨时在调色盘上按一按，将锋散开，也可以在运笔时使锋自然散开。散锋线条松散、轻飘、零碎，适合表现羽毛、芦花、细草、破碎的叶子等。

（5）转笔与折笔

转笔是以腕发力，腕转笔提，笔杆随势倾斜，笔锋顺势转换方向。转笔需要注意轻重徐疾，这种笔法常与其他笔法配合使用，表现剑形长叶、枝干、藤蔓等。

折笔有两种表现方法：一种是在运笔过程中，通过顿、驻，稍一停笔，改变行笔方向；另一种是运笔稍一停，立即翻笔，用笔的另一侧触纸，改变行笔方向再运行。这种笔法主要表现平实、方硬、有棱角的形象，经常与转笔结合使用。

（6）顿笔与挫笔

笔身用力下按，根据需要按到不同的部位，下按轻者称为"顿笔"。顿笔使线条加粗成节状，或通过顿笔改变运行方向。适用于画竹节、藤节、鹤或鹭鸶的骨节、树疤等。

运笔行进中，稍一停顿，然后向后行笔，再从原路或略错开一些向前推进。这一停、一退、一进的用笔方法，就是"挫笔"。挫笔以加强线的节奏变化，同时进行蓄力，做再一次发力的准备。主要表现木本的枝干、石头的棱角转折。

（7）点笔与乱笔

点笔就是用笔锋触纸，笔杆垂直下按，或者略微倾斜一些，力量一般不是很大，触纸后立即抬起。用新笔点成尖点、用秃笔点成圆点。常用于点苔点、禽鸟身上的斑点等。

乱笔就是用笔锋、笔腹同时触纸，着力于笔腹，按的力量比较大一些。乱笔的效果是大点，可尖可圆，有时也和揉笔结合使用，常用这种笔法点大苔点、点叶子、花瓣、禽鸟羽毛等。

（8）皴笔与擦笔

笔杆略倾斜，笔锋、笔腹触纸，以线或面的各种笔法的组合，称之为"皴笔"。写意花鸟画不像山水画那么多具体皴法，皴笔也比较概括，大体可分为：拖笔线皴、竖画横皴、侧锋面皴、掠笔面皴、横笔点皴、散笔线皴等。皴笔一般用来表现树干、石头的阴阳、凹凸、纹理，以突出物象的立体感、重量感和质感。

擦笔就是笔杆倾斜，侧锋枯笔平躺于纸上，指腕放松，手腕轻轻摆，触纸轻轻摩擦，向笔身两侧运动，力量比较均匀，在纸上不留明显的笔痕。擦笔常与皴笔结合使用，以加强中间色调与图像的立体感、粗糙感、模糊感，是皴法的辅助用笔。

（9）掠笔与撇笔

掠笔就是笔身倾斜，笔锋轻触纸面，渐按至笔腹，然后侧锋迅速挑起，这些动作要连贯，速度较快，一掠而过。掠笔多用于处理较虚或飘动的形象，如被风吹拂的树叶、小块剥落的石纹等。

撇笔就是笔锋或中或侧，轻入纸再渐按重，最后撇出，动作连贯迅速，如行书写"撇"的动作。撇笔与掠笔相似，但掠笔较虚，撇笔较实。常用于画小叶子、石头纹理，尤其是多用它表现风中的小长叶。

（10）揉笔与簇笔

揉笔就是笔腹着纸，向笔根处用力，力量可大可小，或顺时针，或逆时针，以笔端为圆心，旋转运行。这种笔法能产生柔和、润光的效果，多表现圆的形象，如葡萄、荔枝、枇杷、圆形叶子、小鸡、花瓣等。

簇笔很像散锋，笔不倾斜，垂直下落，锋散开，触纸后笔毫都向外弯曲，然后立即离纸，　笔下去形成许多碎点，形态人小不匀，取得笔少意繁的效果。这种笔法常用于画树叶。

（11）剔笔与斫笔

剔笔就是以笔端或笔腹用力，重按于纸上，欲放先收，然后迅速挑起出锋，用笔要果断不可重复，这种笔法表现一种犀利的形象，如画剑形短草、枝上的硬刺等。

斫是砍的意思。斫笔就是笔锋斜倾迅速从空中向纸面斜着砍下，触纸后仍运行一段，形成"起笔虚，收笔实"的意韵，如刀斧劈木板状。但是，与斧劈皴法的用笔正相反，常用这种笔法画坡石、树木的皴纹等。

（12）战笔与摔笔

战笔也叫"颤笔"。战笔的笔锋或正或方，用笔锋至笔腹之间接触纸面，自然颤动着运行，使线条忽实忽虚，或连或断，形成苍老毛涩的效果。战笔一般表现硬质粗糙、厚重干枯的形象，如枯木、坚硬的石头。或者也可以利用小笔锋颤动，画花草，也能出现一种特殊的效果。

摔笔就是笔身平躺，卧锋上下运动，拍打成长点。起落笔要果断、有弹性，触纸后立即抬起，可实可虚，多表现苔草或坡石皴纹。

（13）枯笔与飞白

枯笔是当笔蘸墨后笔锋经过连续运笔，呈现不整齐的笔毛。可以画出干枯的笔意，如树皮、石头表面等。

飞白是中国传统书画中常用的一种用笔方法。相传，由汉代著名书法家蔡邕见到工匠在墙上用刷粉灰的扫帚写字受到启发而创造出来的。其用笔时笔毫中所含的墨色较为浓黑，而且量不要太多。运笔的时候多以侧锋快速地直拖，气势奔放，于是会在纸上留有丝丝的白痕。

048
中国画的用笔有什么讲究？

中国画的用笔方法有很多，但是在用笔时需要注意很多问题。简单来说，就是要注重"五笔"，避免"三病"。近代绘画大师黄宾虹精于用笔，娴于施墨，晚年总结作画经验，提出"五笔七墨"之说。其中的"五笔"就是对于书画用笔的讲究，分为"平""圆""留""重""变"五个方面。

"平"是用笔最根本的要求。要力量匀，起止分明，笔笔送到，既不柔弱，也不挑剔轻浮，要藏锋圆浑有力，如"锥画沙"。"圆"是指线条丰腴、圆润、富有弹性，如"折钗股"。钗是古代妇女的头饰，金银制成，光滑圆润，富于弹性。形容好的字、好的线条像钗股一样，不枯不楞，转折自如，刚柔相济，有弹性又有力量。"留"就是用笔要控制得力，收得住，如"屋漏痕"。"屋漏痕"是借旧房漏雨，常年渗滴，沿边而

下，积点成线，像刻进墙皮，沉稳有力。"重"是指用笔要沉着有力，浑厚坚实，如高山落石，力透纸背，入木三分，不能像风吹落叶。前人评价王蒙"笔力能扛鼎"、王原祁的"笔底金刚杵"都指此而言。用笔忌飘、浮，从纸上溜过，像蜻蜓点水，不痛不痒，没有力量。"变"是在平、圆、留、重基础之上的综合变化和相互混用，得古法而超古法，如轻重、提按、顿挫、方圆、缓急等，在变化中表达自己的情感。如"百川归海"，极力变化，复归统一。可以这么理解，如果一幅书画作品中的用笔能达到"平圆留重变"的标准，就是一幅好的作品。

但是，在书画作品中，如果出现了"三病"则会降低整体的水平。用笔的"三病"是指"板""刻""结"。

北宋郭若虚《图画见闻志》卷一《论用笔得失》中提出："画有三病，皆系用笔，所谓三者：一曰板，二曰刻，三曰结。板者，腕弱笔痴，全亏取与，状物平褊，不能圆浑也；刻者，运笔中疑，心手相戾，钩画之际，妄生圭角也；结者，欲行不行，当散不散，似物凝碍，不能流畅也。"这其中的"板"就是指没有腕力，笔法不活，线条呆板无力；"刻"是指笔画显露过甚，不自然而缺乏生气；而"结"是指笔画落笔僵滞、驻而少韵。

049
什么是"勾勒"？

"勾勒"就是用线条勾绘对象的轮廓，顺势用笔称为"勾"，逆势用笔称为"勒"。在人物画与花鸟画中，也有的以单笔为"勾"，复笔为"勒"；还有的称"左为勾，右为勒"。而用线条勾描物象的轮廓时不分顺逆、单复、左右的，称为"双钩"，这种多用于工笔花鸟画。其描绘对象时，因基本上是用左右或上下两笔线条来勾描和合拢轮廓，所以叫作"双钩"。宋代的院体工笔花鸟画就以双钩出名，精致细微，刻画入神，意态动人。此外，古代临摹书法时，也用双钩法勾出字迹的形模，如再填墨色的称为"双钩廓填"。

复勾常用于工笔重彩绘画中，因为中国传统绘画的设色颜料中的矿物性颜料覆盖能力强，多次罩染后，原来用于描绘轮廓的墨线就会变得模糊不清，必须再用同类色重新勾描一遍，以达到提携精神，整新如初的目的，所以叫作"复勾"。勾斫一般用于山水

画中。在画山石时用线条勾画出对象的大致轮廓称为"勾"，而以用笔较为粗重的皴笔刻画出山石纹路凹凸的笔法称为"斫"，用以表现山石的质地，具有痛快沉着的表现特点。隐线是没骨画法中一种用以表现墨、色、线浑然一体之效果的用笔方法。作者趁着渲染涂抹之色没有干透，迅速加画线条，使墨线隐于水墨色块之中，达到水墨交融的效果。露线也是没骨画法中的一种用线方法，和隐线相对，其先勾画出线条之后，快速用笔沿线渲染出浓淡深浅，使线条感觉突出，与工笔画中的复勾有异曲同工之妙。

唐 吴道子《送子天王图》（局部）

050
什么是"线描"？

描是中国画用笔技法之一，指依样摹写或绘画，如描红、描花、素描等。线描也就是用线条勾描物体的形象，有单线描、双线描、色线描、墨线描等。

单以墨线描称之为"白描"，又称"白画""墨踪"。白描就是指描绘对象时，用墨线勾画物象而不施色彩的方法，有时也泛指略施淡墨渲染的画法，多用于人物画和花鸟画中。白描艺术效果简洁明快、朴实无华，是中国传统绘画中一门独立的画科。北宋的李公麟就擅长白描，人称白描大师，画史称"不施丹青而光彩照人"。

照着范本临摹的描绘方法叫作"临描"，也就是我们通常说的"照葫芦画瓢"。将画纸覆在画稿上，根据其透出的轮廓，用笔勾描的方法叫作"摹描"，有点像拷贝。

唐 吴道子《八十七神仙卷》（局部）

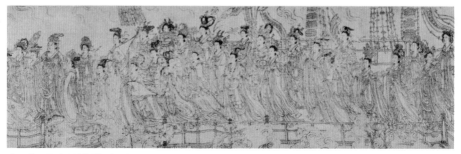

唐 吴道子《八十七神仙卷》（局部）

051
中国传统绘画中的"十八描"指什么？

在中国传统人物绘画中，以各种类型的线条来描绘表现古代人物不同质地的衣纹变化。明代汪珂玉《珊瑚网》中将其分为高古游丝描、琴弦描、铁线描、行云流水描、蚂蟥描、钉头鼠尾描、混描、橛头描、曹衣描、折芦描、橄榄描、枣核描、柳叶描、竹叶描、战笔水纹描、减笔描、柴笔描、蚯蚓描十八种样式，后人称之为"十八描"。

（1）高古游丝描

高古游丝描又叫"游丝描"，其线条纯用尖圆匀齐的中锋笔尖画出，有起有收，流畅自如，显得细密绵长，富有流动性，画人物如"春蚕吐丝"，所以后人也称之为"春蚕吐丝描"。这种平滑圆润、流畅舒展的描法，非常适合于表现文人学士、贵族妇女、仕女等形象。顾恺之的《洛神赋图》《女史箴图》所运用的线条，连绵不断，悠缓自然，具有非常均和的节奏感，被认为是典型的游丝描。

（2）琴弦描

琴弦描与高古游丝描属同一类型的描法，中锋悬腕用笔，画出的线条比高古游丝描更为粗劲而有韧性，宛若中国古代弹拨乐器的丝弦，五代周文矩擅用此法。为了强调柔软的丝绸质地的衣纹和垂直飘逸时的姿态，在行笔过程中运用中锋缓慢画出，其线形平直、挺拔，其目的是比较写实地表现出丝裙的衣褶。如张萱的《捣练图》、周昉的《挥扇仕女图》中的衣纹裙带的线条，正是琴弦描的典范。

（3）铁线描

铁线描就是用中锋圆劲的笔法描写，丝毫不见柔弱之迹，起笔转折时稍微有回顿方折之意，如同将铁丝环弯，圆匀中略显有刻画的痕迹。铁线描体现了书法用笔中的遒劲骨力，是古代画家表现硬质衣料的重要技法。在阎立本、李公麟、武宗元等人的作品中，都有"铁线描"的特征。如阎立本的《历代帝王图》。

（4）行云流水描

行云流水描顾名思义，就是使用中锋用笔，笔法如行云流水，活泼飞动。此法以李公麟的描法最为典型。他的《维摩演教图》中所画人物的衣纹线条就如行云流水，加上画中墨色浓淡的变化，使画中人物表现出圣洁出尘的风采。

(5) 蚂蟥描

蚂蟥描又称"兰叶描"，是唐代著名人物画家吴道子所创，线条有非常明显的粗细变化，是他在"铁线描"的"密体"风格基础上实现的独特创造。吴道子把狂草的用笔变为人物画造型的新方法，在轻重提按中体现线条的变化，在疏密随意中显生动，有如飘曳的兰叶一般，表现人物的风姿飘逸，世称"吴带当风"。他的作品《送子天王图》就是其代表。

(6) 钉头鼠尾描

钉头鼠尾描就是笔的落笔处如铁钉的头，线条呈钉头状；行笔收笔，一气拖长，如鼠之尾，所谓"头秃尾尖，头重尾轻"。比如宋代李嵩的《货郎图》、武宗元的《朝元仙仗图》，以及清代画家任伯年也非常喜欢用这种描法。

(7) 混描

混描就是在描绘对象的衣纹时，先用淡墨劲笔勾画出衣服的纹路轮廓，再用较深的墨色结合线面来皴染，形成墨色层次的变化。实际上要表现的已经是色块和线条之间的处理关系，而不是单纯的线条用笔问题。有时，先用淡墨勾线成形，然后用浓墨醒之，最后用赭石在原来墨线或周围进行醒笔，这样既加强了线的随意性，也增添了线的浑厚感和形式美感。

(8) 橛头描

橛头描的运笔刚劲有致、质朴简率，这种秃苍老硬、强调骨力的表现，犹如钉在地上的细木桩。与"钉头鼠尾描"有相近之处，但是比较短粗。这种线描技法，在宋代已很流行，当时的马远等人都善用此法，并一度成为当时画家表现文人隐士所惯用的技法程式。

(9) 曹衣描

相传，曹衣描是北朝著名画家曹仲达受到当时传入的印度美术风格的影响而创造出的。其线条以直挺的用笔为主，质感沉着圆浑，线条细密工致，紧贴身躯，宛如刚从水中湿淋淋地走上来一样，所以又被称为"曹衣出水"。与吴道子风格的"吴带当风"相辉映，丰富了中国画的线描技法。明代陈洪绶、丁云鹏、吴彬等人的作品多有体现。

(10) 折芦描

折芦描所画衣纹线条起止部分较为尖细，行笔至中间转折时由于压力增强，而形如

折断的芦叶，所以叫"折芦描"。画折芦描时行笔速度不宜过快，过快易流于粗率。但也不宜过慢，过慢则易笔势涩滞。在勾描的同时辅以淡墨进行渲染，一方面有利于增强衣纹的立体感，另一方面也可以缓解由于用笔激烈转折而带来的紧张生硬之感。比如宋代李唐的《采薇图》就是折芦描的代表。

（11）橄榄描

橄榄描的用笔起讫都非常轻，头尾尖细，中间沉着粗重，好像橄榄的形状。画史认为此法为元代画家颜辉所创，他的《铁拐仙人像》就是其代表之作。

（12）枣核描

枣核描就是用尖的大笔绘就，中间转折顿挫圆浑，呈枣核形状。虽然与橄榄描相似，但线条节奏较之更柔和，线条更显自由。由于线的转折剧烈，中段自然鼓起，再加上线条短促，所以枣核描较适宜表现麻布的质感。如清代金农的《钟馗图》就具有典型的枣核描法。

（13）柳叶描

柳叶描顾名思义，就是所画线条状如柳叶，比兰叶描略短，轻盈灵动，婀娜多姿。柳叶描适宜用来表现质地轻而软的衣服。如明代朱瞻基的《武侯高卧图》，人物的衣纹多用柳叶描，偶尔也用兰叶描画些较长的线，使整个画面呈现出一种清新、灵动、轻盈的美感。

（14）竹叶描

竹叶描是由宋时墨竹画技法演变而来，因线条状如竹叶而得名。在人物衣纹的描法上，竹叶、柳叶、芦叶这三者叶子从外形上看都很相似，只有依靠描绘时手腕下笔的轻重、刚柔与长短等变化来加以区分。

（15）战笔水纹描

战笔水纹描又叫"战笔描"，《宣和画谱》上记载：周文矩行笔"瘦硬战掣"。所以，把这句话视为战笔水纹描的原始依据。周文矩的《重屏会棋图》画当时文人士大夫弈棋聚会的情景，画中人物笔法简细流利，衣纹线条呈现出曲折战掣之感，与画谱上的记载基本相符。

（16）减笔描

减笔描是一种行笔速度快，线条简约的画法。其特点是侧锋行笔，画出的线条既概

括简练，又富于变化，行笔速度快时尤显其笔力强劲。较为典型的作品是梁楷的《太白行吟图》，之后启发了一部分文人画家，对日本的绘画也产生了深远的影响。

（17）柴笔描

柴笔描也叫"枯柴描"，其实与减笔描在用笔上并没有太大的区别。只是减笔描是干湿并用的，而柴笔描则是渴笔比较多。明代画家多采用这种描法，如吴伟、张路、周臣等画中人物服饰中的线条基本上属于这一类型。

（18）蚯蚓描

蚯蚓描是把篆书笔法融于画法之中，笔法好像篆书一样圆匀遒劲，以外柔内刚的线条来表现人物的衣纹。明代丁云鹏曾使用过蚯蚓描。

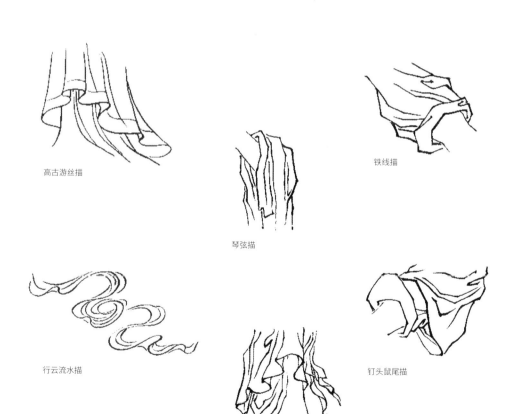

高古游丝描

琴弦描

铁线描

行云流水描

蚂蟥描

钉头鼠尾描

混描

曹衣描

橛头描

折芦描

枣核描

橄榄描

柳叶描

战笔水纹描

竹叶描

减笔描

蚯蚓描

柴笔描

052
什么是"皴擦法"？

皴法就是指用于表现山石的纹理、脉络、阴阳、向背、凹凸等物象结构的画法。其用笔以中锋或侧锋将浓淡深浅的墨色干湿并用，比较讲究点线的结合。皴法有明显的笔迹，如果没有笔迹的叫作"擦"，用笔的侧锋把色或墨拂拭于纸面，用笔干而碎。有干擦、湿擦、连皴带擦等。

历代画家为了表现中华名山峻岭独特的形貌特征而创造了许多风姿独特的皴法，衍变为富有情趣的艺术程式。清代郑绩的《梦幻居画学简明》总结为十六种皴法：披麻皴、云头皴、芝麻皴、乱麻皴、折带皴、马牙皴、斧劈皴、雨点皴、弹涡皴、荷叶皴、矾头皴、骷髅皴、牛毛皴、解索皴、鬼皮皴、乱柴皴。当然除此之外，还有很多其他皴法，主要分为点型皴、线型皴、面型皴三种类型。

（1）点型皴法

① 雨点皴

雨点皴就是先用硬笔勾画出山石的轮廓后，再用竖直而极少带弧线的密集点线组合而成，像下骤雨一样。又因用笔方且硬，所以又称"豆瓣皴"。雨点皴多用来表达北方雄壮的大山，极具魅力气势，深得山之骨气。北宋画家范宽善用这种皴法。

另外有一种点型皴法和雨点皴差不多，只是竖点的用笔比较圆浑短小，叫作"芝麻皴"，是雨点皴的变体，北宋画家燕文贵善用。雨点皴的变体还有"刺梨皴"，因形状如刺梨而得名。

② 米点皴

米点皴也叫"落茄皴"，是北宋著名的文人书画家米芾父子在董源披麻皴的基础上改进所创。其先用披麻皴画出山的大致轮廓，然后以大小浓湿的侧笔横点覆于皴笔之上，再加以大面积的渲染，使皴笔混点浑然一体，画面效果烟雨朦胧、云雾弥漫。米点皴因混点的大小，有大米点皴、小米点皴之分。

（2）线型皴法

① 披麻皴

披麻皴也叫"麻皮皴"，是五代著名画家董源所创，因如麻皮下挂而得名。这种皴

法多用于表现江南平坦的土质山坡，不作奇峭之笔，一派平淡天真。皴笔以短促而略带弧度的线条由上而下疏密相间而成，皴笔与皴笔之间要连贯不断、错落有致、密而透气，不能平行紧挨，要为点染留下余地，笔致最好是以松浑自然为佳。

披麻皴又有长短之分，北宋画僧巨然在董源皴法的基础上，变为长披麻皴。其皴笔的线条比董源的短披麻皴显得劲长，交织更为繁密。其山头多做矾头状，适合表现质感介于江南土山与关西石山之间较高的峰峦。

披麻皴有一种变体叫作"乱麻皴"，用笔较为奔放，节奏跳跃感较为强烈。笔致多以破笔组成，疏散有致，适合用于质地较为"生"的画纸。用笔用墨应以干笔淡墨为主，画的时候要放松，在乱中要有条理，如行草中的大草，捷而不乱，一气不断。

② 荷叶皴

荷叶皴的画法主要是来表现坚硬的石质山峰，特别是一些大的石壁，西岳华山的特征尤为明显。相传是唐代画家王维所创，其用于表现山石的脉络纹理，笔法线条讲究苍茫浑厚，表现山之立体多和青绿设色配合使用，气质古朴雅拙。赵孟頫的《鹊华秋色图》就是此种皴法的典型代表。

③ 折带皴

折带皴又叫"叠糕皴"，由元代画家倪瓒在披麻皴的基础上，加入关仝的直接擦皴笔意而成。折带皴在传统山水画中多是表现山脚坡岸及水池的岩石，也就是方解石和水层岩的结构，在实际的自然山石及岩壁中有横纹竖皴的结构都可以用这种画法来表现。

④ 卷云皴

卷云皴又称"云头皴"，宋代著名画家郭熙善用这种皴法。卷云皴一般和披麻皴混合使用，主要用于山体的坡脚等处。上部画法类似披麻皴，下部皴笔则以中锋运笔向内卷曲而成，层层交叠，刚柔并济，圆中带方，体现了山石的厚重稳健之态。

⑤ 牛毛皴

牛毛皴是由披麻皴演变而来，用笔则显得较为纤柔细长、分散披离。用途上与荷叶皴相似，多和青绿设色混合使用，因状如牛毛而得名。

⑥ 解索皴

解索皴是元代画家王蒙在披麻皴、牛毛皴的基础上创立的。基本上是用变化丰富的线条表现出山石峰峦的苍浑厚重效果，要比披麻皴画得更轻松细密，效果也更厚重。

⑦ 乱柴皴

乱柴皴是从解索皴、荷叶皴等皴法演变出来的，这种皴法适合表现江南山峦经雨水冲刷而裸露的山脊的感觉。元代及明代画家多用这种方法，如沈周、吴伟、蓝瑛等。

⑧ 骷髅皴

骷髅皴又叫"鬼面皴""鬼脸皴""鬼皮皴"，这类皴法主要描绘长期受到酸碱性水源腐蚀而形成表面支离斑驳的石灰质岩石，并因此得名。骷髅皴多用于工笔人物画和工笔花鸟画的布景中，清代袁江、袁耀、赵之谦等画家善用此法。

⑨ 破网皴

破网皴是从披麻皴、解索皴形式变化而来，形状如破渔网而得名。

⑩ 矾头皴

矾头指山顶上的小石堆，形如矾石。因此，形若矾头的皴法被称为"矾头皴"。

⑪ 弹涡皴

弹涡皴以描绘山石表面多状如弹击孔洞坑窝的石灰质岩石，其笔法主要讲究勾画渲染为主，也多用于工笔人物画和工笔花鸟画的布景中。

⑫ 泥里拔钉皴

泥里拔钉皴是一种干湿结合的画法。古人将下笔前重后轻、前秃后尖的笔法俗称为"钉头"，而将拖尾较长的称为"泥里拔钉"。

（3）面型皴法

① 斧劈皴

顾名思义，斧劈皴就是像用斧头劈出来的。用笔结合线条勾勒，侧锋用笔肚拖下横扫，笔致较刮铁皴更为硬挺阔方，所作的山石如神工鬼斧分离劈开，轮廓分明，棱角硬挺。按照用笔的大小轻重，又可以分为大斧劈皴和小斧劈皴。

② 刮铁皴

刮铁皴应属于斧劈皴的雏形，大斧劈皴即由此衍化而来。刮铁皴的特点是山石结构严整，骨体方硬，皴笔沿石纹自上而下横向切割，好像锐器在铁板上刮行，颇有力度。画时用中锋重墨勾出山石的外轮廓及轮廓内的石纹纹路，然后用不干不湿的笔墨卧锋从线纹边缘向下刮着画。出笔重，收笔轻，每道横纹间要留出空隙，以显凹凸感。刮铁皴

的效果与一般的斧劈皴相比用墨含水量较少，笔触以竖向为主，用笔沉着有力。

③ 马牙皴

马牙皴是小斧劈皴的一个变体，是一种用方笔勾勒、分割石块结构的方法。因其形奇古多方，且大方块中套小方块，像马龇着牙，所以叫"马牙皴"。小方块聚集得较密者略似残垣断壁，俗称"败墙皴"。

④ 拖泥带水皴

拖泥带水皴是南宋画家夏圭的首创。这种画法实际上是将斧劈皴与渲染的技法巧妙结合起来。它除了具备斧劈皴的特点之外，在用墨上更能体现出变化多端的特点。在用笔用墨上要求浓淡干湿，勾皴擦染，一气呵成。

⑤ 雨淋墙头皴

所谓雨淋墙头就是形容雨从墙头淋下来，任意纵横氤氲。有些地方特别湿而浓重，有些地方可能留下干处而发白，而顺墙留下的条条水道都是"屋漏痕"。主要突出强调中国山水画的用笔要有枯涩与苍润并举的斑驳感觉，是纵向大斧劈的一个变种，其特点是"浓湿墨、大笔触"。

雨点皴

米点皴

披麻皴

乱麻皴

荷叶皴

折带皴

卷云皴

牛毛皴

解索皴

乱柴皴

骷髅皴

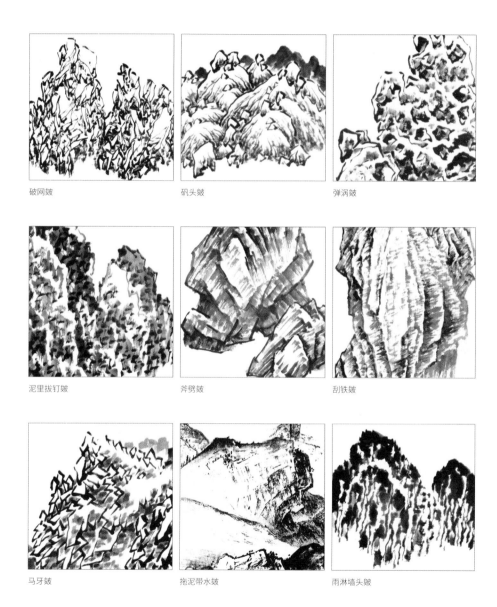

破网皴　　　　　　　　矾头皴　　　　　　　　弹涡皴

泥里拔钉皴　　　　　　斧劈皴　　　　　　　　刮铁皴

马牙皴　　　　　　　　拖泥带水皴　　　　　　雨淋墙头皴

053

什么是"点染法"？

中国画中的"点染法"可以分为点垛和点苔等技法。

（1）点垛

点垛，古称"点簇"，原指用笔作点画，簇聚而成物象的画法。后来指写意花卉画的一种技法。也就是不用勾勒，直接用笔尖蘸墨或者颜色，在笔毫落纸时用力铺开，一笔下去就分出浓淡；或者先蘸一种颜色，再蘸另一种颜色，下笔点垛就出现了具有两种混合的颜色。点垛主要用来表现花卉的叶和花瓣，"点垛"是江南一带的方言，也有称为"点乱"。

（2）点苔

点苔是山水画形式构成中不可或缺的环节，是山水画重要的表现技法之一。是用毛笔作出直横、圆尖、破笔或"介""个"等字形的墨点。点苔可以用来描绘近石、坡脚、浅滩、苔草、小树和远山上的植被、碎石之类，使得画面更加丰富而焕发生机。它可以加强层次关系，起到醒目提神的作用，甚至可以遮盖败笔及稍乱的皴迹。如果画中的某一部分缺少分量，还可以用点苔来补盖。

点苔看似简单，实则难度很大，所以前人有"画山容易点苔难"之说。苔点好了能起到"画龙点睛"的作用，点不好就会"画蛇添足"。点苔的类型很多，有渴苔点、湿苔点、嵌色点等。

① 渴苔点

渴苔点就是先以浓墨或者淡墨皴山石，笔中的水墨含量要少，要显得干枯。落笔后的点苔就会有一种毛茸茸的感觉。元代画家王蒙就善用此法。

② 湿苔点

湿苔点的笔法不用先皴擦，笔中的水墨含量要大，笔致丰腴，落笔要厚重。这样的点苔就有一种滋润醒目的效果。清代画家石涛善用此法。

③ 嵌色点

嵌色点也叫"嵌宝点"，主要用于设色的工笔画之中，画的时候先用浓墨作点状，然后在上面点上颜色，留出四边的墨迹。

054
中国画的用墨有哪些方法？

中国传统绘画非常重视墨的使用，五代荆浩的《笔法记》将"墨"列入"六要"中，使用墨上升到"墨法"的高度，奠定了其初步的理论基础。唐代张彦远的《历代名画记》就提出"墨分五色"的概念。但是，历代对于"五色"的说法不一。有的指"焦、浓、重、淡、清"；有的指"浓、淡、干、湿、黑"。清代唐岱的《绘事发微》中在"浓、淡、干、湿、黑"的基础上又加上"白"，合称"六彩"。实际上都是泛指墨色在运用时候的丰富变化。

近代国画大师黄宾虹晚年总结绘画经验，提出了"五笔七墨"的说法。其中"七墨"是指：浓墨法、淡墨法、破墨法、泼墨法、积墨法、焦墨法、宿墨法。

（1）浓墨法

浓墨法就是墨色中所掺的水分比较少，色度较深。往往用浓墨勾勒事物的轮廓，进而表现物象的阴暗面、背凹处或相距较近的景物。浓墨不能过量，因为墨越浓，胶就会越多，胶多就容易板滞、不生动。所以，用浓墨必须沉着洗练，要"浓不凝滞"才好。

（2）淡墨法

淡墨法就是墨色中所掺的水分较多，色度较浅。往往用淡墨勾勒事物的轮廓，进而表现物象的向阳面、凹凸处或相距较远的朦胧景物。淡墨容易产生软弱无神的感觉，所以用淡墨要明净无渣、"淡不浮薄"才好。

（3）破墨法

破墨法就是作画时趁着第一遍墨迹未干之际，复施以一些浓墨或淡墨，使前后墨色交融，以求得水墨浓淡互相渗透掩映而形成的滋润鲜活的效果。破墨法可以演化成墨破色、色破墨等变法。

（4）泼墨法

古代的泼墨法，是指把水墨泼在绢素上，然后根据深浅不同的水墨痕迹，用笔皴或点成山水树石等种种物象。后世的泼墨法，是用笔头蘸满水墨，阔笔大写，或点或刷，墨酣笔畅，一气呵成，以求具有气势磅礴、墨彩生动的艺术效果，多用于写意画中。泼墨法要大胆落笔、细心收拾，要在墨中见笔，不要浮烟胀墨，否则成为"墨猪"。

（5）积墨法

积墨法是一种用不同墨色，一遍遍地加上去的画法。一般先淡后浓，前一遍干后再加第二遍，层层积染，以达到层次丰富、浑厚华滋的效果。

（6）焦墨法

焦墨就是墨色浓到一定程度，能表现物质的厚重。多用于水墨花卉的蕊、蒂、苔点及人物禽鸟的眼睛或毛发之处，特点为凝重醒目。使用焦墨落笔要清灵，不要刻板，运用巧妙的焦墨有"干裂秋风，润含春雨"之妙。

（7）宿墨法

宿墨就是不新鲜的隔夜墨。当宿墨开始脱胶的时候，既黏又浓又黑，而且有渣滓存留，用不好容易枯硬污浊。通过施抹挥洒手法的巧妙运用，则能使墨色中的渣滓自然化解，自有一种朦胧的异样效果。如果在浓墨中点上极浓的宿墨，使黑中更黑、黑中见亮，加强黑白对比，使画面更加神采焕发，所以也称"亮墨"。

破墨（淡破浓）

破墨（浓破淡）

泼墨

积墨

焦墨

宿墨

055
中国画的"设色"有哪些分类？

中国绘画中的设色，是指创作者根据艺术和感情的需要，对画面进行色彩安排及处理的过程。南朝谢赫"六法"中的"随类赋彩"，就是对古代绘画设色的总结。中国绘画中的设色种类主要有重彩、淡彩、粉彩、泼彩、青绿、金碧、浅绛、撞水、撞粉、沥粉堆金等。

（1）重彩

重彩就是比较厚实的色彩调配法，多用于工笔花卉和工笔人物，所以称为"工笔重彩"。工笔重彩是中国画发端最早、成熟也最早的画种。它最主要的特征是工整、谨细，并以线为造型手段，具有崇尚色彩的表现，在创作中使用天然矿物色和金属色，注重技法与制作，从而形成了独特的面貌和风格。宋代工笔花鸟画以矿物质颜料为主，经勾染形成较为厚重的色地，富丽堂皇，装饰性很强。

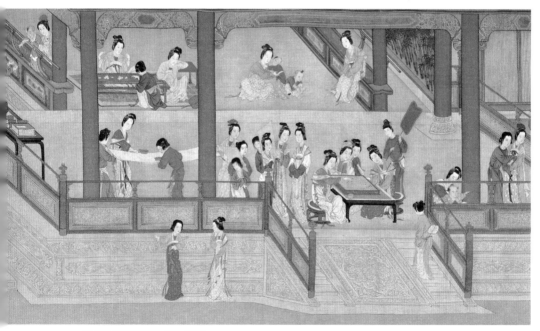

明 仇英《汉宫春晓图》局部（重彩）

（2）淡彩

　　淡彩就是较为稀薄的色彩调配法，特点就是浅淡明快，透明度强，常用于工笔和写意，也用于水墨画。用于工笔，称之为"工笔淡彩"；用于写意或水墨，称之为"写意淡彩"或"水墨淡彩"。淡彩的主要特点是：以水墨为主，色彩只起到辅助的作用。使用淡彩法，水墨的底子很重要。只要把水墨底子画好画足，使物象在画面上呈现出立体的效果，这时只要轻轻地染上一层淡彩，就能增强作品的神采韵味，使用淡彩的一般原则是"色不碍墨，墨不碍色"。

北宋 赵昌《写生蛱蝶图》（淡彩）

（3）粉彩

　　粉彩就是加了白粉的色彩调配法，多用于工笔花鸟画，也用于写意人物或花卉，比如仕女面部的颜色等。用"粉"是粉彩法的关键，粉与色要干净而滋润，发挥其鲜明亮丽的特点。粉彩工笔忌用浓重的墨色勾线，调粉的颜色也不要太厚或太薄，而过淡则无神，最好做到"薄中见厚"。

元 钱选《山居图》（粉彩）

（4）泼彩

　　泼彩是由泼墨发展而来的，是以色代墨将大量的色彩泼施于画面的方法。泼彩也有先泼墨，趁墨色未干或干后施以泼彩，使墨色相互渗化的画法。

（5）青绿

　　青绿是指中国画颜料中的石青和石绿，也指以这两种颜色为主的着色方法，一般用在山水画中。青绿设色法又分大青绿和小青绿。大青绿多勾廓，少皴笔，着色浓厚，装饰性强；小青绿在水墨勾皴的基础上薄罩青绿。青绿山水一般在青绿山头的下方先敷染赭石，使色彩呈现出冷暖的变化。青绿山水从六朝开始，发展到唐代，才逐步确立了青绿山水创作的基本特色，两宋之交又形成了金碧山水、大青绿山水、小青绿山水三个门类。在元明清时期，三个门类各自发展并互为影响，其中以小青绿山水为主。唐代李思训、李昭道父子，南宋赵伯驹、赵伯骕兄弟都以擅画青绿山水著称。

明　仇英《桃源仙境图》（青绿）

（6）金碧

金碧是指中国画颜料中的泥金、石青和石绿，也指以这三种颜料为主的山水画设色方法，也被称为"金碧山水"。金碧山水就是在青绿山水的墨线轮廓上复勾一层泥金。泥金一般用于勾染山廓、石纹、坡脚、沙嘴、彩霞，以及宫室、楼阁等建筑物，与石青、石绿交相辉映，形成典雅华贵、金碧辉煌的艺术效果。唐代至北宋时期非常流行这种设色方法。

（7）浅绛

浅绛是中国山水画中的一种设色技巧，是指在水墨勾勒皴染的基础上，敷设以赭石为主色的淡彩山水画。凡是以淡红青色渲染为主的山水画，统称为"浅绛山水"。浅绛山水的绘制方法是先用浓淡、干湿变化的墨线勾勒出轮廓及结构，再施以淡赭石渲染山石和树木的结构处，最后用淡花青渲染而成。这种设色特点，始于五代董源，盛于元代黄公望、王蒙，明代董其昌和清代的"四王"均擅长浅绛山水。

清 王鉴《富春山居图》（浅绛）

（8）撞水、撞粉

撞水和撞粉技法是中国花鸟画的一种常用技法，是由晚清岭南画派画家居巢、居廉兄弟创立。撞水法是指在画枝叶花时，趁其颜色还湿润的时候，用净笔蘸水从形象的向光面注入，使颜色凝聚于一端或沉积于边上，注水的地方淡而白，成为受光部，冲击到一起的颜色形成背光部，这种颜色的变化，使花枝叶具有湿润而光泽的效果。待不均匀的撞水干了后，形成深浅不一的多层次，以及其天然的轮廓线，自然表达出阴阳凹凸的变化。此法用于赭、褐等色为多，也见用于草绿、石绿等色。撞水法在操作中不完全受线质墨法的困扰，而且材料的选用如水、墨、石色等较之工笔写意有更大的自由度。

撞粉法多用于画花卉蔬果，就是在颜色未干时以粉撞入，使粉浮于色上，形成一种自然和谐、鲜润亮泽的变化，使画面一直保持湿润感。此法多用于表现花瓣圆润卷曲的自然性质与昆虫躯体吹弹可破的轻灵质感，在紫、黄、红等色中用得最多。

（9）沥粉堆金

沥粉堆金是指用沥粉堆集，然后上金的设色方法。"沥"是指液体的点滴，"粉"是指用粉调制成液体，将其一滴一滴的滴落在物面上。有时用特制的工具把沥的点滴加长，形成一种有规律的、人为的线，这种方法叫作"沥粉"。沥粉工艺的特殊之处在于高出物面，并在它的上面贴金、银箔及上色等，所以也叫"沥粉贴金"。多用于工笔重彩的人物画设色，因为沥粉高出画面，所以会形成富丽堂皇的立体装饰效果。也常用于传统壁画、彩雕以及建筑装饰，如表现帝王将相的车饰、伞盖、朝服、盔甲以及贵妇人的头饰。此法也有用金、银粉加胶矾水，或加桐油，像挤牙膏一样将其施于画面。

明 《法海寺水月观音》（沥粉堆金）

056

中国画的"渲染"有哪些技法？

渲染是中国绘画技法的一种，属于辅助性用笔。是通过水墨或淡彩涂染烘染画面物象，以此分出深浅和阴阳向背，增强质感、立体感和艺术效果。所谓的"渲"就是指在皴擦处稍微敷水墨或颜色；所谓"染"是指用大面积的湿笔在物象的外围着色或着墨，来烘托原来画面形象。渲染的技法有很多种，主要的有平涂、接染、点染、烘染、套染、衬染、罩染、铺染、弹染等。

（1）平涂

平涂就是不分明暗和浓淡，将色均匀平整地涂于画面的着色方法。此法多用于勾填法，如工笔重彩、民间年画、界画等。

（2）接染

接染是指直接把所需颜色依次交错排在画面上，然后用清水笔接刷，使之形成自然过渡、变化的方法。接染多用于工笔花鸟画设色，尤其近似色的搭配。

（3）点染

点染是指用墨或色直接点染的方法，工笔花鸟或草虫多用此法。因为花鸟、草虫形象细小，不容易勾染，用点染法效果最好。

（4）烘染

烘染也叫"烘晕"或"烘托法"，是一种"烘云托月"的方法。把一种颜色渲染在物象周围，渐近渐淡，把物象的颜色衬托得分外明显。如白色的花，周围烘托淡青色，则白花更显洁白。

（5）套染

套染也叫"分染"，是用两支笔，一支着色，一支着水，交替使用的着色方法。其方法是先用色笔着色，然后用水笔向外晕染开，使小面积变成大面积。套染法用色要薄，用水要清，用笔要顺，要做到薄中见厚。

（6）衬染

衬染也叫"衬托"或"反衬托"，是在绢和纸的背面涂上一层与正面相应的颜色，使正面的颜色更厚重、更鲜艳。如以汁绿画叶，可在背面相应处涂上一层石绿或石青，以衬托正面的绿色。

南宋 吴炳《出水芙蓉图》

（7）罩染

罩染是指在染的基础上，再薄薄地罩上一层颜色。罩染用色要薄、运笔要匀，一般采用透明度强的颜料。

（8）铺染

铺染就是为了加强画面的装饰效果，以石青、朱砂、墨或金银等平铺作地。

（9）弹染

弹染是指用笔蘸色，并弹洒于画面，使其自然晕化的染色方法。多用于水墨写意山水、花鸟画。

057
中国画的位置布局有哪些讲究？

南朝谢赫"六法"中的"经营位置"，也就是说书画家要根据创作意图和审美要求，安排、布局艺术形象的位置。所以，中国画对于位置布局有很多讲究，主要体现在疏密、虚实、开合、呼应、宾主、朝揖、取舍、藏露、奇偶、黑白、纵横、造险等方面。

（1）疏密

疏密是指画面上的形象、线条，在空间位置中的聚散、紧松的对立统一关系。所谓"疏可走马，密不透风"，是要求在章法处理上要有疏有密、有聚有散。

（2）虚实

虚实是自然物象变化规律在画面上的反映。在画面上，物象是实，空白是虚；黑是实，白是虚；有色是实，无色是虚；密是实，疏是虚；繁是实，简是虚；细致是实，粗略是虚。虚与实是对立统一、相辅相成的关系，因此在构图中应做到"实则虚之，虚则实之，虚实相生"。

（3）开合

诗文创作在章法上有"起承转合"，绘画创作在章法上也要有"聚敛开合"。山水画主体物向远处开展，是为"开"；远景淡山一抹，就是"合"。

（4）呼应

呼应也称"顾盼"，画中一切物象的前后左右都要互相关联、有呼有应。人物与人物之间，形态上要顾盼有情，山水树木之间也要相互照应。所谓"远岫与云容交接，遥天共水色交光"，就是说山水之间的呼应。此外，呼应还表现在题款和钤印与画面的配合之中。

（5）宾主

宾主是说每幅画都要有重点，不能主次不分。主是主体，宾是陪衬。有主无宾则孤，有宾无主则散。主题要突出，不能"喧宾夺主"，宾主要互相照应。

（6）朝揖

朝揖是指山水画主峰与山峦之间的呼应关系。群峰与主峰如"群臣朝主，众星拱月"。

（7）取舍

取舍也称"剪裁"，画家可以根据写生或创作的需要，对对象加以选择、剪裁或提炼。

（8）藏露

中国画贵在含蓄，藏与露是画家常用的手法。露是为了表现藏，无露则无所谓藏。中国山水画常借烟云掩映，隐去山间水涯许多景物，使人觉得江山无尽、气象万千。

（9）奇偶

奇偶就是单数和双数的意思。在画面形象排列中的单与双要富有变化感和审美感，中国画中的山石、树果、花鸟、草虫等形象的组合排列都要重视奇偶变化。

（10）黑白

黑白也叫"知白守黑"，指的就是黑白关系的处理方法。中国画留白较多，在布局中既要注意有画的黑的部分处理，又要注意无画的白的部分处理。无论黑处还是白处都要体现外形变化，并相互照应，避免构图太实、太虚或杂乱无章。

（11）纵横

纵横就是指画面构图的纵横关系。纵横关系不能机械地理解为十字交叉的关系，而是一种富有变化的构图形式，在构图中忌讳平行和十字交叉现象。

（12）造险

构图最忌讳"四平八稳、不偏不倚"，为打破这种四平八稳的构图局面就得"造险"。所谓造险可简单地理解为"造势"，也就是先要造成一种偏倚或不平衡的态势，然后在不平衡中求平衡、在偏倚当中求平稳。

北宋 崔白《寒雀图》

058
中国画的构图有哪些程式？

中国画艺术家为了表现作品的主体思想和审美效果，在一定的空间安排或处理人、物的关系和位置，把个别或局部的形象组成艺术的整体的过程称为构图。这就是通常所说的章法、布局、布置、布势、位置等。构图方法大致有方构图、三角形构图、圆构图、波形构图等。

（1）方构图

方构图指中国画小品、镜心等画幅呈方块形的构图方法。这种构图形式布局呈方形，或稍留一角为空间，具有主体突出、形象厚重、视觉宽大的特点。

北宋 赵佶《瑞鹤图》（方构图）

（2）三角形构图

三角形构图就是指布局呈三角形的构图方法。有人称三角形为"力"的象征，比如古埃及金字塔显得特别庄重，富有力量感，因此中国画山水常出现三角形构图。

（3）圆构图

　　圆构图是指中国画团扇等画幅呈圆或圆圈形的构图形式。这种构图形式布局呈圆形，四周留有空间，具有主题突出、醒目、庄重的特点。古代一些年画或民间剪纸常采用此种构图方法。

南宋　李安忠《晴春蝶戏图》（圆构图）　　　　　　　　　宋　佚名《枯树鹡鸰图》（圆构图）

（4）波形构图

　　波形具有起伏、连绵、叠嶂等变化之感，富有审美意义。所以，古画长卷采用这种构图方法，尤其山水画长卷用波形起伏的布局方法显得气势宏伟壮观、峰峦叠嶂有韵。

北宋　王诜《渔村小雪图》（波形构图）

（5）对角构图

　　对角构图就是把物象布局于画面相对两角的构图方法。对角构图形成明显的呼应关系，所以也称"对应"或"效应"。用这种构图方法画山水流云能形成一种动势感，画花卉则可形成一种互补、对应或效应感。

（6）凹形构图

　　凹形构图是指物象布局呈"凹"字形的构图方法。凹形构图有一种变异感，常用于花卉画。

（7）"T"形构图

　　"T"形构图给人以装饰性的感觉。这种构图由来已久，早于汉帛画便可以看见，比如马王堆出土的两幅"T"字形衣帛画，就是以地下、人间、天上三部分组成的，整幅画布局是"T"字形，内容连续。

（8）井字格

　　井字格构图富有装饰感，适用于表现带经纬体态的对象，比如布纹、建筑物等。

（9）长构图

　　长构图是指中国画手卷、立轴等画幅的纵横式构图方法。

　　长构图也可以称为"条形构图"，这种构图形式的布局呈长方形，或纵或横形成自上而下或自右而左的趋势舒展、连绵不断的布局。如花卉毛竹以及长卷山水常用这种方法。

北宋 赵佶《池塘秋晚图》（长构图）

（10）"S"形构图

"S"形构图又称"之"字形构图，是中国古代画家常用的构图形式。

古人画河流以"蜿蜒曲回"为远，画山水以"靠右让左"为法，画花卉或人物舞姿以"S"形为美。无论蜿蜒曲回、靠右让左等形态皆形成"S"或"之"格律，这种格律具有辗转、曲柔的美感，因为它形成了一种曲线美。

北宋 赵佶《芙蓉锦鸡图》（"S"形构图）

▌本章思维导图

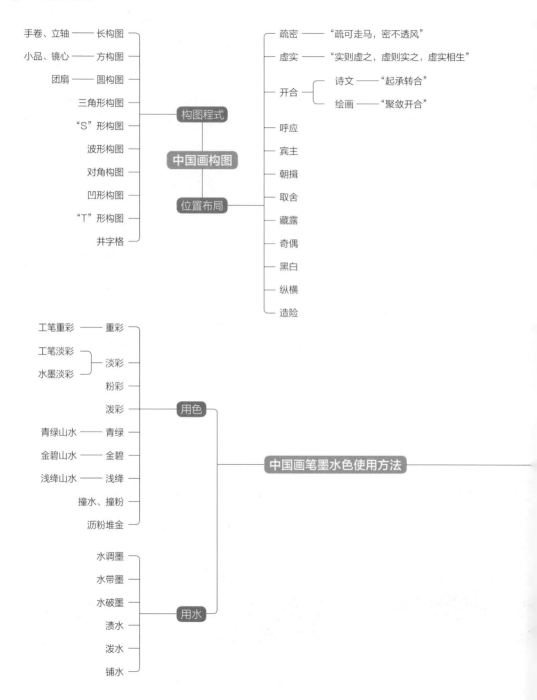

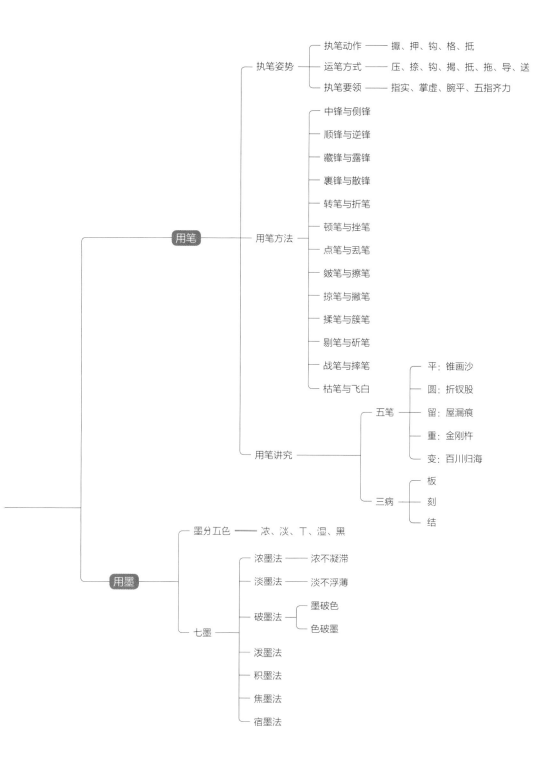

执笔姿势 ── 执笔动作 ── 撅、押、钩、格、抵
运笔方式 ── 压、捺、钩、揭、抵、拖、导、送
执笔要领 ── 指实、掌虚、腕平、五指齐力

用笔 ── 用笔方法 ── 中锋与侧锋
顺锋与逆锋
藏锋与露锋
裹锋与散锋
转笔与折笔
顿笔与挫笔
点笔与乩笔
皴笔与擦笔
掠笔与撇笔
揉笔与簇笔
剔笔与斫笔
战笔与捽笔
枯笔与飞白

用笔讲究 ── 五笔 ── 平：锥画沙
圆：折钗股
留：屋漏痕
重：金刚杵
变：百川归海

三病 ── 板
刻
结

用墨 ── 墨分五色 ── 浓、淡、干、湿、黑

浓墨法 ── 浓不凝滞
淡墨法 ── 淡不浮薄
破墨法 ── 墨破色
色破墨
七墨 ── 泼墨法
积墨法
焦墨法
宿墨法

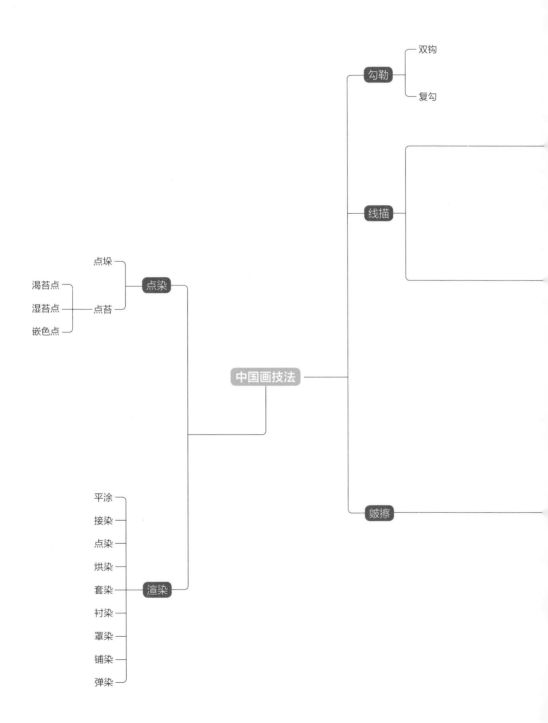

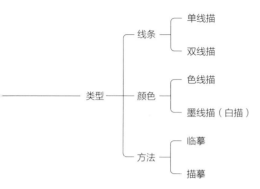

十八描 ——— 高古游丝描、琴弦描、铁线描、行云流水描、蚂蟥描、钉头鼠尾描、
混描、橛头描、曹衣描、折芦描、橄榄描、枣核描、柳叶描、竹叶描、
战笔水纹描、减笔描、柴笔描、蚯蚓描

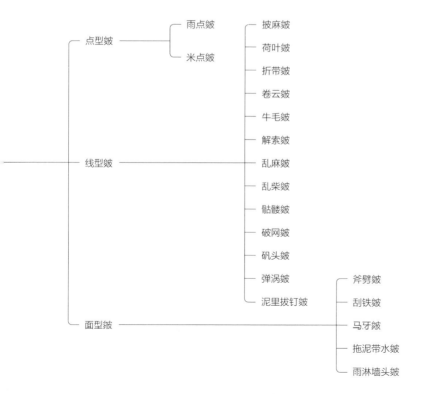

第五章

题款与钤印

059
什么是"题款"?

题款又称"落款""款题""题画""题字",或称为"款识",主要是指在书画作品中落下的文字。

所谓"题"便是在画上题写诗文,有"画题"和"画记"之分。画题就是画家给自己的作品起的题目,画记就是用诗或文的形式对画题加以说明、补充和阐释,或记事,或在画题之外另发一番议论。所谓"款",也叫"落款",是指在画上写的年月、签署的姓名和别号以及画上的钤印和盖章等。题款是由钟鼎彝器上的铸刻款识引申而来的。题款又叫"款识",根据《汉书》记载关于"款"和"识"有多种解释,第一种解释是所谓"款"是凹入的阴文,"识"是突出的阳文;第二种说法是"款"在外,"识"在内;第三种说法中的"款"是指花纹,"识"是指篆刻。需要注意的是:这里的"识"不读 shí,而是要读 zhì。

题款的出现不仅使中国传统绘画有了自己独特的魅力,同时也反映了中国书画中"书画同源"的美学思想。题款在汉代就初具雏形,但是仅仅在一些壁画和画像石上出现,魏晋南北朝时期随着纸的广泛应用,题款也得到了进一步发展。隋唐五代有画家开始作题跋,尤其是杜甫和李白等人非常热衷绘画,因此常作赞咏绘画的诗词。但是,这时期的画家很少在作品上留下自己的名字。题款和署名有时会写在类似树枝这样不显眼的地方,也会写在画面以外或者是画的背面。

两宋时期文人画的兴起将中国绘画艺术推向高峰。中国画中诗词元素不断增加,教化作用逐渐减弱,更加注重文化修养,作画题诗成为一件附庸风雅的事情。此时期的文人例如苏轼、文同、米芾等人都是诗书画集一身的才子,他们喜欢在绘画作品上题写长跋、诗文或是关于画的信息,书法与绘画相得益彰。

两宋之后,画家在作品上题款就已经成了普遍现象,甚至成为判断一幅作品是否完整的关键因素。因此,发展到元代已经非常重视题款了,而且文人气息很浓郁,绘画逐渐开始重视笔墨味道,题款作为一门学问得到了较大的发展。赵孟頫"以书入画"的观念对中国题款文化提供了理论支撑,一直影响至明清以及现当代的艺术创作中。

明清时期,题款的艺术在前人的基础上迅速发展,题款的形制也与元代相仿。有些

写两行，一行书写画名，另一行书写本人名款。少数画家会在作品上题诗题记，宫廷画家所画作品一般不写诗文，仅落姓名字号款。落款的地方不会选择山石的缝隙中，而是放在画面比较显眼的地方，作为画面的一部分出现。明代中期绘画团体的兴起，使诗文、绘画和书法结合得更加紧密。作品的题款除名款外还会题写诗文，或长或短，用来配合书画平衡构图，这些都是明代款识不同于其他朝代的特色。清代款识不仅更加讲究艺术性，内容也更加丰富，尤其是在康熙之后的书画作品没有不署名的，而且名款不仅会写姓名、字号、年月和年龄之外，还有押的款字。通过这些款识，可以使款识内容与画面主题相连接，更能起到丰富画面的作用。到清代后期，甚至还有一些画家将平时题的诗文汇集成书的，例如《南田画跋》《麓台画跋》等。

060
题款在绘画中有什么作用？

关于题款在中国画中的作用，可以归纳总结为六点：深化主题、增加情感、营造意境、提升品位、协调布局、体现本质。

（1）深化主题

有些绘画，如果单看画面，看不懂画家想要表达什么意思，更不了解它的主题。但是，一旦在画上题了款，主题思想就显露出来了。

（2）增加情感

题款不仅可以最直接地指出画面的中心思想，补充画面不便表达的意思，还可以记载画家作画时的思想情怀和艺术见解，增强绘画作品自身的感情色彩。有时候画家画的并不是事物本身，而是背后所代表和承载的思想。画面和画家不便表达的，题款却可"题以发之"，将思想深处的喜怒爱憎乃至热烈的激情、超然的心态表现得淋漓尽致。

（3）营造意境

题款题得好，不只是锦上添花，还可借以营造绘画意境，使平凡的绘画题材成为出色的艺术作品。题款的内容不同，整体画作的意境便也不同，观者获得的审美体验也不同。

（4）提升品位

题款是知识素养和艺术功底的体现，具有很深的人文内涵。题款题得好，不仅反映画家的水平，展示其才华，折射其性格与精神品格，还可以提升绘画作品的文化艺术品位。在画上恰到好处地题写画理画法，也能使作品格调得以升华。

（5）协调布局

题款也是中国画章法的组成部分，与画面上的景物呈现一种相互依存与互补的关系。题款的字数有多有少，但是在画面上的分量却能起到"四两压千斤"的杠杆功能。款不论题在何处，只要得体，落在最恰当的位置，而且与画面和谐一致，都有助于协调画面的布局。

（6）体现本质

中国画以"诗书画印，相得益彰"为主要特点，以"传神写意，墨线造型"为表现手法。题款在构成中国画的形式美上不可或缺，对诗书画印的协调作用毋庸置疑。

061
古画中的题款一般都有什么形式？

在一幅书画作品中，一般有可能出现两个人的名字，一个是画家自己的名字，另一个是画赠予人的名字。一般来讲，赠予人的名字在上，画家自己的名字在下，所以也分别叫"上款"和"下款"。只有画家自己名字的叫"单款"，两个名字同时都有的才叫"双款"。在古画的题款中，一般有临摹款、宗师款、写作款、戏作款、画制款、笔字款、题字款、识字款、记字款、跋字款、身份信息款、位置场所款等。

（1）临摹款

画家在款文中除了记写年月、签署姓名字号之外，往往还会记写绘画方法，如临摹前人作品，款文中多记以"临某某""摹某某""仿某某""抚某某"等。

（2）宗师款

如果不是纯粹的模仿，而是取照前人作品中的意境或笔法，并且发挥了自己主观能动性而创作的作品，款中则往往记写"拟某某""师某某""宗某某"等。

（3）写作款

画家创作的作品，款文中往往记以"写""作""图"等字，以区别于摹古之作。

（4）戏作款

画家在某些风格粗放的大写意作品中，款文往往记以"戏作""戏笔""戏图""戏墨"等。

（5）画制款

款文中记写"画""制"，虽在写意或工笔作品中均有所见，但总多见于工致一路的作品，不太合适记入大写意一类作品的款文。

（6）笔字款

款文中记写"笔"字，无论在创作作品中还是临摹作品中，都可以应用。

（7）题字款

在款前题诗，款文中可以用"题"，或不题诗，而题以题记之类的短文，款文中也可以用"题"。

（8）识字款

题画的内容对作品的创作情况有所交代或评论时，款文中可应用"识"字。"识"字也有记写的意思，也有评论的成分。

（9）记字款

题画内容中，记写作品的创作以及与作品有关的情况，款文中应用"记"，这类题款内容记述成分多，评论成分少。

（10）跋字款

"跋"有评论和介绍的意思，题画内容对作品有所品评和介绍时，款文中应用"跋"。画家题自己作品款中用"跋"字虽偶有所见，但不像在题他人作品款中用"跋"字比较多见。

（11）身份信息款

画家在画款中，有时还将年龄、籍贯、职衔等内容记入款文中。常见的有年龄款、籍贯款、职衔款等身份信息款。

（12）位置场所款

画家作画有时喜欢题写自己所在的位置或场所。如在自己的书斋之中，或在旅舍、客居地、舟船、寺庙等各种场所。他们把这些场所或系于署名前，或缀于署名后。常见

的场所环境款主要为书斋款、客舍款、客居地款、舟中款、避暑地款等。常用的句式一般为"于某处""作于某处""画于某处"等。

062
题款中的"称谓语"该怎样表达？

画家为赠予人题写上款可以表示对其亲切和恭敬，同时也明确了此画的归宿。题上款时，为了表示对藏画人的尊敬，必须另起一行或空格。上款除了题写藏画者的姓名外，还要写出对于藏画者的称谓。上款中的称谓语，是对藏画者的尊敬和友好的表示，也是作者与藏画者之间关系与友谊深浅的反映。比如亲属、师生、世交、同学、朋友等，作者有时也会在下款中标明自己与上款称谓的相应关系。

（1）先生称谓款

我们今天理解的"先生"，就是老师的意思。但是，在古代，除了老师的意思之外，还可以泛称年长的有学之士。对年长位高的人称为"老先生"。旧时还有"年先生"之称，科举同登科称"同年"或"同岁"，互称"年兄"或"年先生"；父辈的同年称"年伯"，自称"年侄"。

（2）同辈称谓款

同辈人的称谓一般都称为"兄"，尤其是同胞男性长者，就是"兄"。旧时科举同时登科为"同年"，互称"年兄"，同学间称"学兄""同学兄"。有共同爱好者可称"道兄"，有世谊的同辈间互称"世兄"。一般朋友间称"仁兄""尊兄"。

（3）亲属称谓款

亲属分为"宗亲"与"姻亲"。宗亲就是有血缘关系的亲人，如祖、父、子、女、孙、叔、伯、兄、弟、姐、妹、侄等；姻亲就是通过婚姻关系成为的亲人，如亲翁、岳丈、姑丈、姨丈、舅翁、内兄、连襟、甥等。

（4）前辈称谓款

对一些前辈或年长有道者，可以称"丈""老丈""老词长""老宗台""老父台"等。

（5）门人称谓款

门人，就是师门内的学生。老师一般会称门人为"弟子""老弟""仁弟""门生"等。

（6）臣属称谓款

古代为帝王所画之作，名款前须冠以"臣"，名款后或系以"恭画"等语。

（7）信徒称谓款

信奉佛教的画家，所画佛像的款文自称"弟子"，名款后有时还系以"薰沐拜画"等词句，以示虔诚。

（8）盟友称谓款

古时异姓结拜为兄弟者，互称"盟兄""盟弟"。

063
题款中的"应酬语"该怎样题写？

双款中一般都会题写应酬语，可以表达赠画的性质，还可以增加作品的雅致气氛，而且还能反映作者与收藏者之前交情的深浅。在应酬语中一般会用到很多"谦词"，不仅可以体现作者的谦虚有礼，还可以增强款文的雅致，最重要的是间接反映作者对于藏画者艺术鉴赏水平的评价。

（1）应属款

画家应求画者之请作画赠人，款文中记以"某某属"之类词句。这里的"属"其实是"嘱咐"的"嘱"，读音是 zhǔ，不读 shǔ。"属画""雅属""清属"就是应对方要求完成此作品或者请对方对自己的作品提出意见两个意思，而不是"属于"的意思。

（2）赠予款

画家主动以画赠人，款文中记以"赠某某""与某某"，还可以题写"为赠""画赠""寄赠"等词句。

（3）为画款

画款中记以"为某某"，可用于他人求画之款内，亦可用于主动赠画之款文内。

（4）应命款

画家应求画者之请作画，如求画者与画家关系亲密，或系画家长辈，为了表示恭敬，款文中则记以"应某某命"之类词句。

（5）赏鉴款

画家以画赠人，在款文中请受赠者赏鉴，以示画家的谦虚。这类谦词多用"雅赏""雅鉴""鉴正""法鉴""清赏""清鉴"等。

（6）教正款

在教正款中，多系以"请某某正""某某教正""政之""法正""祈正""雅教"等谦词。教正款中还可以有一类"似正款"。"似"者，"给"也，"似某某"，意即"给某某"。多出现"似某某正""似某某鉴"等词句。

（7）博笑款

博笑款就是博得某人一笑的意思，让人觉得自己画得不好，取乐一下，属于自谦。多系以"某某博笑""某某发笑""某某一哂"等词句。"哂"，就是"笑"的意思，也有写成异体字"咲"的。

（8）祝寿款

以画祝寿，款文中祝贺语用"奉祝""恭祝""写祝""写为寿"等词句，并写明受贺者年龄，如"五十寿""六十寿""七十寿""八十寿"，或写"花甲""七秩""耄耋""期颐"等。或不写具体年龄，或写"眉寿""华寿""荣寿""华诞"等。

064
什么是"长款""穷款""藏款""多款"？

古人在书画作品的题款中，除了"单款"与"双款"的区别，还出现了不同的样式，主要有"长款""穷款""藏款""多款"等。

（1）长款

不论单款还是双款，题写诗文比较长的，都叫作"长款"，也叫"富款"，顾名思义就是落款内容很多甚至洋洋洒洒一大篇，内容不一，丰富多变。

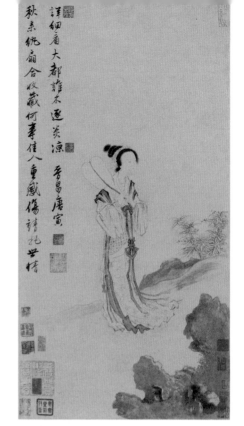

长款可以是题写诗文，也可以题写作画时的所见所闻或者是心情，甚至可以是画家对画面的领会，内容涉及天文地理、人物风俗、景观哲理等。题写长款往往需要较大面积的空间，因此画家想要题写长款，需要在创作之前就构思好题款的位置。但是，写长款有一点需要注意，那就是不要画蛇添足。长款与画面相辅相成是最佳效果，切不可为落款无病呻吟，否则会更加累赘。

（2）穷款

穷款就是不题诗文、不写年月，只是署上姓名或者只钤盖画家的名章当作款，显得非常"穷"。

明 唐寅《秋风纨扇图》（长款）

这种形式是从宋元时期的小字短款发展而来的，一般情况画家只题几个字即可，或者是写一个名号再加一个"写"字，如"某某写""某某作""某某制"。一般来说，题穷款有两种情况：一种是画面画得比较满的会题穷款；另一种是画家的字写得不太好，避免写多字露怯。虽然穷款很短，但是也是要非常慎重的，要审定适当位置。

明 仇英《汉宫春晓图》局部（分款）

明 仇英《明妃出塞图》（穷款）

（3）藏款

藏款也叫"隐款"，其实也属于穷款，只是所题的位置不是一目了然，而是隐藏在树干上、山石间，不是很明显。这是唐宋时期流传下来的一种题款方式，在绘画初期不署名款，若要落款便会选择隐蔽地方藏起来。

现当代画家很少使用藏款这种方式，但若画面安排非常饱满没有合适的位置留给题款，那么就会选取藏款的方式进行题款。有的画家干脆不题款，只在画面中钤盖印章，这种情况称为"无款"或"无题"。

（4）多款

多款就是在绘画作品上的多处都题款，一般都是比较大幅的作品。

多款包括"一人多题"和"数人多题"两种："一人多题"是指画家本人为求多变丰富的艺术效果，在画面多处进行题款，但是会有变化；"数人多题"是指不同的人在画面上题款，有时是文人雅集时好友赠题，也有可能是藏家后题。古代文人在雅集时会合作一幅作品，然后在自己落笔的旁边题上自己的款，这样的方式叫作"散题""碎题"或"落花式"。采用多题方式的作品气势恢宏，集各家书法于一身，不仅具有艺术价值，同时也有一定的收藏价值。

明 沈周《魏园雅集图》（多款）

065
画款中记写年月日期有什么讲究？

画款中记写年月日期，是作者对于自己创作时间的记录，可以方便自己检查，也便于收藏者识别作者不同时期的艺术特点，更便于研究者鉴别作品的真伪。记写日期可以分为记写年款、记写月款、记写日款、记写时款。

（1）记写年款

画款纪年的方式，前人用干支或帝王年号，现在用公元或干支纪年。前人也有用太岁纪年的。

① 干支纪年

干支，就是天干和地支的合称。天干又称"十干"，甲、乙、丙、丁、戊、己、庚、辛、壬、癸；地支又称"十二支"，子、丑、寅、卯、辰、巳、午、未、申、酉、戌、亥。以十干和十二支循环相配，六十年一转，称作"六十甲子"，周而复始，循环使用。题款中纪年，或记于姓名前，亦可记于署名后。

六十甲子表

甲子	乙丑	丙寅	丁卯	戊辰	己巳	庚午	辛未	壬申	癸酉
甲戌	乙亥	丙子	丁丑	戊寅	己卯	庚辰	辛巳	壬午	癸未
甲申	乙酉	丙戌	丁亥	戊子	己丑	庚寅	辛卯	壬辰	癸巳
甲午	乙未	丙申	丁酉	戊戌	己亥	庚子	辛丑	壬寅	癸卯
甲辰	乙巳	丙午	丁未	戊申	己酉	庚戌	辛亥	壬子	癸丑
甲寅	乙卯	丙辰	丁巳	戊午	己未	庚申	辛酉	壬戌	癸亥

② 太岁纪年

除了干支纪年法之外，还有一种太岁纪年法。这种太岁纪年法出自《尔雅·释天》，也称为"古干支"。具体对照表如下：

天干	甲	乙	丙	丁	戊	己	庚	辛	壬	癸
岁阳	阏逢	旃蒙	柔兆	强圉	著雍	屠维	上章	重光	玄黓	昭阳
读音	yān féng	zhān méng	róu zhào	qiáng yǔ	zhù yōng	tú wéi	shàng zhāng	chóng guāng	xuán yì	zhāo yáng

地支	子	丑	寅	卯	辰	巳	午	未	申	酉	戌	亥
太岁年名	困敦	赤奋若	摄提格	单阏	执徐	大荒落	敦牂	协洽	涒滩	作噩	阉茂	大渊献
读音	kùn dùn	chì fèn ruò	shè tí gé	chán yān	zhí xú	dà huāng luò	dūn zāng	xié qià	tūn tān	zuò è	yān mào	dà yuān xiàn

③ 年号纪年

我国以年号纪年，始于西周"共和"元年。自汉武帝立"建元"为年号后，历代帝王均立年号纪年，也有中途改立年号的。画家以年号纪年入款时，可以单独署上年号，也可以与干支一起署上。

④ 公元纪年

当代画家一般用干支或公元纪年。用公元纪年，大多略去"公元"二字，又因为公元纪年字数比较多，所以多用简写。

（2）记写月款

画家除了要记写年份之外，还要记写月份。但是古代画家记写月份，不是像今天这么简单，他们往往以十二月律或以异称纪月。

① 十二月律纪月

十二月律是采用我国乐器的音律来纪月，对照表如下：

十二月律表

月份	一月	二月	三月	四月	五月	六月	七月	八月	九月	十月	十一	十二
音名	太簇	夹钟	姑洗	仲吕	蕤宾	林钟	夷则	南吕	无射	应钟	黄钟	大吕

② 异称纪月

月份的异称，多从节气、民俗、农时演变而成。以异称纪月入款，不仅可以避开单调的数字，而且还可以使款文更具文采。月的异称很多，现将前人题款中常用的异称进行梳理，列表如下：

月份异称表

月份	异称
一月	陬月、正月、元春、新春、月正、始春、初岁、太簇、春首、岁始、王月、开岁、端月、孟春、谨月、孟陬、孟阳、上春、肇岁、泰月、初月、新阳、春王、肇春、新正、端春、早春、初春、献岁、征月、三正、芳岁、华岁、春阳、初阳、岁岁、首阳、杨月、寅月、寅孟月、三阳月、王正月、三微月、三之日、十三月
二月	如月、夹钟、跳月、令月、仲春、丽月、春中、酣春、婚月、媒月、仲阳、杏月、中春、酣春、花朝、卯月、仲钟、大壮、四阳月、冰泮月、中和月、四之日
三月	姑洗、蚕月、禊月、暮春、季春、嘉月、竹秋、花月、桃月、晚春、末春、杪春、桐月、桃浪、雩月、辰月、樱笋时、小清明、五阳月、桃李月
四月	余月、首夏、初夏、维夏、槐夏、仲月、阴月、槐月、正阴、纯阴、麦月、麦候、己月、仲吕、乏月、梅月、夏首、始夏、雩月、阳月、孟夏、畏月、乾月、农月、六阳、朱明、正阳月、麦秋月、清和月
五月	皋月、蕤月、蒲月、榴月、仲夏、鹑月、鸣蜩、午月、超夏、恶月、天中、郁蒸、小刑、端阳月
六月	且月、林钟、焦月、伏月、未月、遁月、晚夏、季夏、暮夏、荷月、季月、暑月、极暑、精阳、组暑、溽暑、二阴月
七月	相月、夷则、瓜月、申月、兰月、凉月、孟秋、肇秋、兰秋、孟商、初秋、新秋、上秋、首秋、早秋、瓜时、巧月、霜月、初商、三阴月

月份	异称
八月	壮月、南吕、桂月、柘月、酉月、清秋、中律、仲秋、仲商、正秋、获月、竹小春、大清明、四阴月、雁来月
九月	玄月、无射、菊月、霜月、季商、戌月、朽月、季秋、杪秋、晚秋、暮秋、凉秋、穷秋、咏月、抄商、季白、霜序、暮商、五阴月
十月	阳月、应钟、良月、吉月、亥月、孟冬、小春、玄冬、上冬、初冬、开冬、坤月、正阳月、小阳春
十一月	辜月、黄钟、畅月、复月、子月、纸月、仲冬、中冬、葭月、龙潜月、天正月、一阳月
十二月	涂月、大吕、腊月、余月、除月、严月、冰月、季冬、杪冬、严冬、残冬、末冬、穷冬、暮冬、腊冬、荼月、丑月、穷节、嘉平月、二阳月、地正月、星回节

（3）记写日款

中国画题款中纪日与纪月相似，异称颇多。有以天文日纪日的，有沿袭旧制纪日的，有以节气纪日的，有用民俗节日纪日的。

①天文日纪日

以天文日纪日的有朔日、望日、既望、晦日、朏日等。

朔日：夏历每月初一日。月球和太阳黄经相等时称朔，这天月球运行到地球和太阳之间，与太阳同时出没，呈现新月的月相。

望日：夏历每月十五日。月球和太阳黄经相差180°时称望，这时总在夏历每月十五日前后。

既望：夏历每月十六日。殷周时以每月十五、十六日至二十二、二十三日为既望。后世因此每月十五日为"望日"，故以十六日为"既望"。

晦日：夏历每月最后一日。《说文解字》释"晦"："月尽也。"

朏日：新月开始生明时称朏。《汉书·律历志下》引古文《月采篇》曰："三日曰朏。"

② 二十四节气纪月

以二十四节气纪日，是指以节气和中气纪日。节气从小寒起，太阳黄经每增加30°，便是另一个节气。计有小寒、立春、惊蛰、清明、立夏、芒种、小暑、立秋、白

露、寒露、立冬、大雪十二个节气。中气从冬至起，太阳黄经每增加 30°，便是另一个中气。计有冬至、大寒、雨水、春分、谷雨、小满、夏至、大暑、处暑、秋分、霜降、小雪十二个中气，和十二个节气总称为"二十四节气"。

二十四节气表

立春	雨水	惊蛰	春分	清明	谷雨	立夏	小满	芒种	夏至	小暑	大暑
立秋	处暑	白露	秋分	寒露	霜降	立冬	小雪	大雪	冬至	小寒	大寒

③ 民俗节日纪日

我国民俗节日繁多，如元宵、端阳、中秋、重九等。有些民俗节日还有不同的异称。

民俗节日表

月	日	民俗节日	异称
正月	初一	春节	正朝、三朝、元春、元朔、元正、元旦、元辰、三元、改旦、履端、之始
	初七	人日	—
	初八	穀日	—
	初九	天日	—
	初十	地日	—
	十三	上灯	—
	十五	元宵	元夜、元夕、灯节
	十八	落灯	—
二月	初一	中和日	—
	十二	百花生日	花朝
三月	初三	禊日	修禊日
	重三		上巳、三巳、上除、令节
四月	初八	浴佛日	—
	十九	浣花天	浣花日
五月	初五	端阳节	端午、蒲节、午日、端节
六月	初六	天贶节	—

月	日	民俗节日	异称
七月	初七	乞巧节	七夕、星节
	十五	中元节	—
八月	初五	天长节	—
	十五	中秋节	—
	十八	潮头生日	—
九月	初九	重阳节	重九、菊花节
十月	十五	下元节	—
十一月	十七	弥佛生日	—
十二月	初八	腊八日	腊日
	廿三	祭灶日	交年
	三十	除夕	守岁

④沿袭旧制纪日

根据唐代制度，官吏每十天休息洗沐一次，后来称每个月的上旬叫作"上浣"，中旬为"中浣"，下旬为"下浣"。"浣"也有写成异体字的"澣"。

（4）记写时款

在古画作品中，记录时间不太多见，但也会有一些。

我国古代以地支与漏壶纪时，用地支的子、丑、寅、卯、辰、巳、午、未、申、酉、戌、亥来表示十二个时辰，每个时辰相当于今天的两个小时。

十二时辰

时辰	相当于时钟	时辰	相当于时钟
子时	23—1 时	午时	11—13 时
丑时	1—3 时	未时	13—15 时
寅时	3—5 时	申时	15—17 时
卯时	5—7 时	酉时	17—19 时
辰时	7—9 时	戌时	19—21 时
巳时	9—11 时	亥时	21 23 时

066
古画中的人名字号落款有什么讲究？

我们每个人都会有名字，但实际上，"名"和"字"还是有区别的。今天的人有的都是"名"，而古人不但有"名"，还有"字"。没有特殊情况，一般不会改"名"，但是"字"是多变的，可以在不同场合使用不同的字。

古人除了"名""字"外，还有"号"。"号"也叫"别号""自号"，在古代是成年后自己可以拟定的一种称谓。号的使用比较随意，数量不一，字数不定，也没有规矩的束缚。作用更多的是表达自己的志向，尤其是文人的号。一般来讲，号大多是画家自己起的，大体上都有一定的内涵，表达一定的志趣。从号的类型来分，大概可以分为七类。

（1）以称谓自号

如叟、老、翁、子、生、人、民、客、士、主、公、君、长、友、夫、臣、郎、史、父、儿、徒、卿、先生、公子等。

（2）以身份自号

如布衣、吏、尹、佣、奴、丐、侍者、尚书、太守、病夫、园丁、学者、门生、和尚、沙门、住持、头陀、尊者、居士、道人、道士、真人、隐逸、东床、儒、僧、仙、佛、衲、禅、客等。

（3）以百业自号

如渔者、钓徒、农夫、耕者、耘夫、樵夫、牧、药者、工、驿人、卒、航等。

（4）以山川自号

如山、峰、麓、壑、谷、川、溪、涧、潭、池、塘、岩、海、洲、岗、坡、田、隈、窟、洞等。

（5）以园林自号

如园、林、墅、别业、坞、榭、栏、堤、廯、石等。

（6）以器物自号

如舟、船、舫、艇、窗、衣、裘、龛、壶、瓢、桥、剑、罗、钢等。

（7）以村里自号

如村、里、廛、邻、巷、桃源等。

从号的内容风格分，大致可以分为 14 类，分别为：爱好、收藏、业绩、形貌、时年、生活、抒情、仰慕、境界、狂放、拆字、身世、籍贯、决心。画家在自己的作品上题名字号有很多种形式，可以选择单纯署名，也可以单纯署字，还可以名和字都署上。但如果都署的话，有的字在前名在后，有的名在前字在后。当然，还可以单纯署号，或者号加姓名，谁在前谁在后都可以。

067

古画中的室名和地名落款有什么讲究？

室名有广义和狭义的区别，广义是指自己的私家居室、房舍、园林，狭义是指文人为自己的书房、书斋所命之名，因而又叫"斋号"。古今不少画家都有室名斋号，有的还题写在自己的绘画作品上，成为落款的一个组成部分。

室名都是以居处起名，包括斋、堂、室、房、阁、屋、馆、轩、庐、舍、庄、宅、寮、库、筑、楼、亭、台、所、处、居、厦、榭、窝、巢、墅、塾、庑、庼、巷、厂、园、林、坞、廛、溪、栏、塘、堤、廨、村、里、邻、别业、精舍等。从内容风格上，室名与人的字号差不多，可以分成十类，包括：爱好、收藏、业绩、生活、胸臆、仰慕、境界、狂放、身世、决心。

地名有时也在款里出现，主要有两种情况：一种是题写作者的籍贯，一般是写在姓名或者字号的前头，如"蜀郡张大千"；另一种是题写作品的创作地，一般是写在姓名或字号的后头，两者之间有"于""时客"之类字眼，此表明不是当地人。对于一些地名古今叫法不一，题写地名可用今称，也可用古称、旧称。使用古称或旧称会显得更有文化，但是不要使用俗称。

068
题款的位置与样式都有哪些？

　　题款在画面上占据不同的位置，并有不同的排列方式。款字如何安排主要是根据作品的构图和实际效果来确定，并没有统一的标准。而且，每个画家都有各自的审美要求和题写习惯，不可强求一致。

（1）题款位置

　　题款的位置关系到画面的构图，所以在题款的位置选择上还是有一定的原则，可以概括为补空、通气、呼应、平衡四大原则。

　　① 补空

　　一幅画面在完成时候会留有大面积的空白，题款是正好弥补这些空白的方式。字画结合会使整个画面看起来更加和谐统一。比如齐白石的很多作品，画面都有大面积留白，都靠题款来呼应。

　　② 通气

　　一幅画好不好，先看气足不足、通不通，因此在题款时也要留出画面"呼吸"的地方，不能全部堵死，影响"气"的流动。

　　③ 呼应

　　呼应是要求画家要考虑到整个画面与各个物体之间的联系，要彼此呼应，相互连接，因此不要让画面形成"死空白"。如果发现画面中缺乏"呼应感"，可以添上几笔，令其笔势朝空白的方向，造成一种"势"的冲击和占领。但更简单的办法就是用题款及印章使之发生联系，使景物呼应。

　　④ 平衡

　　平衡主要是指构图不可以有偏颇，避免分量不平衡。或重心在左，右边过轻；或重心在右，左边过轻；或重心在上，下边过轻；或重心在下，上边过轻。题款就像是"秤砣"，可以起到平衡作用。

（2）题款样式

　　题款的样式有很多种，大体可以分为直题式、横题式、方题式、穿插式、随形式、借景式等。当然，采取什么样的方式，也像绘画的章法一样，要看具体情况。

① 直题式

直题式是使用最广泛的一种题款形式，可以分为单行和多行两种。

单行的题款方式源于古代"一炷香款"，这种款一般用小楷书写，从上到下题写。多行的题款方式就是书写时竖着排列两行或者多行，题款内容是将画家姓名、字号、地点、诗文以及作画的时间等写在款识中。直题有时候也会被安排在画面的一角中，这样的方式叫作"封角"。直题式在元代特别流行，到明清时期成为画家题款的一种重要形式。

② 横题式

横题式是指横向书写的题款形式，也分为两种形式。

一种是把摘句或短诗横着写，每行一个字。一般情况下写画题的字用篆书或者是隶书，要稍微大一些，写落款的字要稍微小一些，用行书或楷书。另一种就是以两字或三字为一行，错落有致地书写。横题式在横幅作品中可以起到"拦边"的作用。

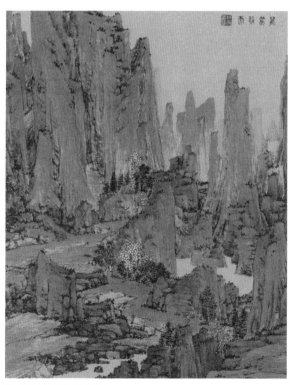

清　任熊《十万图》册（横题）

③ 方题式

所谓的方题式就是题款的字聚在一起大体呈一个方形。其实，方题式是横题式的另一种版本，主要区别是方题式的字比横题式多。

方题式主要有"齐头齐脚""头齐脚不齐""头脚都不齐"三种形式。"齐头齐脚"就是每行的字头要齐、尾也要齐，要比较工整地写在画的上方或者下方；"头齐脚不齐"就是每行的字头要对齐，尾可以不齐；"头脚都不齐"就是字的头尾都不需要对齐，多用于潇洒酣畅的款题。方题式虽然有三种方式，但是一般都会用"头齐脚不齐"这种方式书写。当然，还是要看画面构图与风格的具体需求而定。

④ 穿插式

穿插式又叫"隔形式"或"夹画款"，就是在画面中间穿插着写款识，款与画中的形象互相穿插，题不碍形，形不碍字，形成一种特殊的画面效果和形式感。清代扬州画派的郑燮、黄慎经常使用这种形式。

穿插式一般有横穿插式和纵穿插式两种格局。横穿插式也就是横式题款，款字越过树干枝条，字隔气连。纵穿插式也就是直式题款，款字要跳过枝叶花朵，竖题而下，形隔意连。

⑤ 随形式

随形式就是随着画面的景物和主要艺术形象的走势而书写款字，带有随形取势之意。景物和艺术形象在画面上并非都是居于正中的位置，有偏右有偏左。在这种情况下，出现了一面随形的款式格局。例如画面中款识会跟着山的起伏来题字，非常灵活而且富有变化，为画面增加了很多乐趣。这种题字方式在山水、人物和花鸟题材画中都有使用。

⑥ 借景式

借景式是直接将款识写在画面内容上，或者用款识取代山石、器物的位置，使款识与画面融为一体。在山水画中若使用借景式，往往会在山崖等空白较多的地方题字，或者是款字与山石皴擦互为替代。另一种方式是在器物上题款的形式，有人称这种款为"器物款"。

069
"题跋"的形式和内容是什么?

我们总说题跋,实际上"题"与"跋"是两个不同的概念。"题"是写在书籍、字画、碑帖前面的文字, "跋"是写在后面的文字。

画家在自己画作上写字被称为"自题款",而真正的题跋一般是指为他人作品题写的文字。为他人作品题跋主要有两种情况:一种是为同代人的作品题跋;另一种是为古人或前代人写题跋。一般情况下,同时代人的题诗、题记多写在本幅自题附近,也有书于拖尾上的。古画题跋多写于尾纸、隔水、裱边和副页上,这要根据画的样式而定。

题跋在明清时期的绘画作品中较为常见,石涛、八大山人、"扬州八怪"的画中常常有长篇的文字,有的甚至整幅作品一半以上都是题跋。题跋可以用诗词的形式,也可以写成散文。可以用旧体诗,也可以用自由诗;可以用文言文,也可以用白话文。

在一幅作品上,可以有一个人的题跋,也可以有多人题跋。多人题跋如采用诗词形式,常有一种叫"和韵"的做法,就是后者依照前者诗词中用过的韵再做一首或数首。"和"在这里应该读 hè,和韵有"次韵""用韵""依韵""叠韵"四种情况。"次韵"又叫"步韵",是和韵中要求最严格的一种,不仅限用别人诗词中的原韵原字,而且连所用韵字的先后次序也不能改动。"用韵"就是要求使用别人原诗的韵字,但不必按照原用韵字次序的先后。"依韵"只需依照别人原诗所用韵的一韵部的字,不一定使用原韵的原字。"叠韵"指的是自作自和,也就是依照自己前诗用过的韵再作一首或数首。

题跋应包括标题、品评、考订、记事等。可以评价作品的优劣,表达观后的感悟,也可以记录题跋者与画者的关系。如果是古代作品,则可以阐述对于作品鉴定的依据、考证年代及流传经过等。所以题跋的内容,主要包括"记画""观感""论理""叙旧""申发"五个方面。"记画"就是描述作品,用优美的语言表达出作品的神采和意境。"观感"就是写观看绘画后的审美感受、艺术见解、美学思想和主观体验。"论理"就是讲出作品中的一些绘画理论和艺术规律。"叙旧"就是谈论画家的人生经历、道德情操和与自己的关系。"申发"就是通过作品本身引发相关事物、道理和观念。

070
什么是"钤印"？

"钤印"就是盖印，绘画钤印就是在绘画作品上钤盖印章。画家盖自己的印章是为了表示这件作品是自己创作的，收藏家盖印是为了证明这件作品是自己收藏的。

中国画是诗书画印相结合的艺术。印章钤在画上可以起到互为补充、相得益彰的效果，使绘画作品的章法和内涵更加完善。钤印在绘画中的作用主要表现在归属凭证、调节构图、增加色彩、提高品位四个方面。

首先，钤印是落款和题识的配套，也是证明绘画归属的一个重要凭证。其次，钤印可以调节构图。画面物体位置的经营需要画面内容、题款和钤印等共同构成，因此钤印可以起到平衡作用。再次，钤印可以调节作品的色彩关系。若一幅作品以墨色为主，那么可以通过钤印来增加色彩，如果赋色的作品过"火"或者是"冷"了，也可以通过钤印的颜色做调解。最后，钤印可以提高作品的艺术境界和画作品位，进一步突出画面中心思想以及画家的艺术修养，钤印有时可以成为画面和画家的"画外音"。

印章的起源有很多说法，暂时没有具体的定论。但是，根据史料记载在春秋时期就已经出现了，战国时期被广泛使用。印章一开始作为商界流通货物时的凭证，后来被当作官方用印，用来象征权贵的身份和地位，同时也作为交流的凭证，还会通过印章寄托愿望。先秦时期的印章通称为"古玺"，文字以大篆为主；秦时期印章使用的文字叫"秦篆"；汉代的印以白文较多；唐代印章常用九叠文；宋元明时期也有用朱文小篆的；到了明清时期，印学成为一门学问，人们对制印和用印的研究非常深入。从印章的材质上看，春秋战国时期到宋元时期的印以铜质居多，上流社会的人会用玉，甚至是金银来制印，更有富贵的人会用象牙、犀角、水晶制作。

但是广泛使用印的群体是文人，他们的资金并不充裕，因此明清时期文人群体开始用石制印，使石印成为一种传承，一直到现在。明代之后印章文字的内容除了姓名字号外，包含各种形式、各种文字内容的闲章逐渐增加。画家们在文人群体的影响下纷纷效仿，在制印尤其是对于使用闲章非常重视。闲章的内容不受限制，非常广泛。清代中后期，印章在绘画上普遍使用，画家在他们的作品上大都是"款印并用"，很少有不钤印的。有的即使不署名，也必钤印章，尤其是收藏印的使用更为广泛。

071
印章都有什么类型？

印章有很多种类型，可以按照不同的分类方式划分。大致可以按照印章的内容、印章的形态、印文的安排、钤盖的位置等方面分类。

按照印章的内容分，可以分为名字印、别号印、地名印、斋馆印、鉴藏印、书简印、吉语印、闲文印、肖形印等；按照印章的形态分，可以分为子母印、带钩印、二面印、多面印、连珠印、花押印等；按照印文的安排分，可以分为白文印、朱文印、朱白相间印等；按照钤盖的位置分，可以分为引首印、压角印、边印等。

（1）按照印章的内容分

① 名字印

名字印是姓名印和字印合在一起的称呼。姓名印是以姓名作印文入印，或只著姓名，或姓名加"印"，或加"之印""私印""印信""之印章"等。其文字的排列大体有"姓名""姓名印""姓名名印""姓名之印""姓名印信""姓名信印""姓名印章""姓名唯印""姓名私印"等几种形式。

姓名印一般是回文印，也就是"姓"在右上，"印"字在姓下，回环读之，应读作"姓名名印"，而不能读成"姓印名名"。姓名印的使用频率最高，范围最广，无论是日常办公还是写字绘画一般都会用姓名印。

字印是指用表字作印，以前叫"表德印"。

字印是从唐代以后才开始使用的，古人习惯用两个字的朱文字印。字印的印文不能刻有"印"这个字，只有姓名印的印文才能刻上"印"字。在字印中，也有加"姓"的，作"姓某某"；也有姓的下面加"氏"字，作"姓氏某某"；也有姓的下面加"氏"字，作"某某氏"；或在字下加"父"，作"某某父"。"父"在这里读 fǔ，就是"甫"的异体字。

② 别号印

别号印是用别号做印。

相传别号印之称始于唐代，以别号入印始于宋代。文人一般将别号印与斋馆印都用于书画作品中，别号印常与名字印配合使用。

别号印与姓名印、字印相关，印文是主人的别号，如"某山人""某居士""某道人"

等。也有将斋馆名加上"主人"二字和"主"字作别号用的。还有将字与别号合作一印的。明清以来，别号印在文人和画家中颇为盛行，有的人甚至用过数十方。通常用来表达主人人生态度和感慨。

③ 地名印

地名印就是刻有地名的印章，也是书画家的常用印。

地名印一般与姓名印相配，钤盖在书画作品上，表示作者的籍贯。内容一般为地、市、县或区域，用旧称和别称的较多，如上海作"海上"，苏州称"吴郡""吴门"。还有些书画家喜把姓名与地名同刻一印。

④ 斋馆印

读书人和书画家大都有斋号，将斋号治印为记，称为"斋馆印"。

斋馆印的称呼有斋、馆、轩、堂、楼、室、阁、筑、顾、庐、亭、巢、院等，有时还用来表达自己的理想抱负。

唐人自题斋馆名的并不多，到了宋代，这一风气已相当普遍。自此，斋馆印大兴，以至连无斋馆者也刻起斋馆印。在绘画中，斋馆印多用于压角、引首，也有钤在名字印之下的。

⑤ 鉴藏印

鉴藏印是用来鉴赏、审定、收藏的，在品鉴之后钤盖于书画和图书上的印章。鉴藏印有鉴赏、审定和收藏的区分。鉴赏类，可称鉴赏、真赏、珍赏、心赏、清赏、经眼、眼福、曾读、曾阅、曾归等。审定类，可称审定、考订、校订等。收藏类，可称收藏、珍藏、鉴藏、考藏、藏书、藏画、秘玩、珍玩、秘笈、图书、珍秘等。

历代皇帝都有鉴藏印，会在品评作品后盖上自己的印章，到明清后鉴藏印逐渐兴盛。鉴藏印多为细朱文，为的是钤在绘画作品上保持清晰雅致。有一种"圆朱文印"，用作鉴藏印颇为适合。圆朱文指具有圆转妩媚意韵的细朱文，在篆刻艺术上别具风格。在绘画藏品上钤盖鉴藏印要特别小心谨慎，不要颠倒或错位。钤印的位置应选取作品边缘的适当地方，不可损坏原作本身的面目而影响画作的艺术效果。

⑥ 书简印

所谓的书简印，就是古人们在写完书简之后，加盖在书简上的私印。那时的书简，其实就是现在的书信。写完一封信，在书信上加盖一方自己的私章，既表示信用，又表

示庄重，更显身份。

在秦汉时期，人们没有专门的书简印，加盖在书简上的书简用印实际上就是姓名印。到了汉魏时期，人们开始制作专门的书简印，这一类印，内容大多为"某某启事""白事""白疏""白笺""言疏""言事"等，多见于六面印及套印中，也有作长篇韵语的多字印。此外，还有仅写"封完""白记""信印"等字的，多与姓名印并用。也有直接加上姓名，刻"某某启事""某某言事"的。

⑦ 吉语印

吉语印就是印文刻吉祥的语言。起源于春秋战国，盛行于秦汉。

汉印中常见的内容为"大利""日利""大幸""长乐""长幸""长富""宜子孙""长康寿""永安宁""日入千万""出入大吉"等。人们把吉语印佩带在身上，一是作为雅玩，二是为了吉祥、避邪，寄托美好的愿望。吉语印是闲文印的起源。

⑧ 闲文印

闲文印是从战国秦汉时代的吉语印演化而来的印章类别，内容包括诗词、成语、格言、名言、谑言、书画论、骚语等，用来表达主人的人生理想、情感与趣味。

自明清文人墨客盛用闲文印以来，至今更加丰富多样，书画家一般多备数十方至百方。

闲文印的内容大致可以分为艺术见解、抒情感怀、哲理思想、励志自勉和吉祥祝愿五类。闲文印在绘画作品中多作为引首、压角、边印之用，也有与名字印配合连带使用的。闲文印虽可属文字游戏之作，但也要高雅，不能过于粗俗。

⑨ 肖形印

肖形印又称"画印"，是刻有图案的印章的统称。

在汉魏时期最为流行，与汉画像砖、画像石的风格相似。内容丰富，包括人物、车骑、搏击、舞蹈、龙、虎、龟、凤、犬、马、牛、鱼、鹤、雁等，也有将两种或两种以上物形合刻一印的。其形制作有浮雕、有线条造型、有凹凸面，甚至有动态的肖像印。

赵之谦印　　　　六如居士　　　　知足知不足，有为有弗为　　紫霞碧月翁
（名字印）　　　（别号印）　　　　　　（闲文印）　　　　　　　（肖形印）

（2）按照印章的形态分

① 子母印

在传世的私印中，有一种大印套小印，小印中再套更小的印，好像层层抽屉的套印，叫作"子母印"或"母子印"。子母印源于东汉，兴盛于魏晋，制作精良，工艺考究。大印空腹，腹内套进大小合适的小印。有两层套一组，也有三层套一组的。

② 带钩印

带钩印就是将印文镌刻于带钩的钮上，多为圆形。多见于战国、秦汉时期。

带钩印的钩首一端较细，作弯曲状，常见雕刻兽首的形状。钩身延缓逐渐变粗，至另一端呈半球形，在半球形的截面上链接有外凸的扁圆形印面，其上刻有文字或图形，从而形成了古代印章形制。汉代亦有带钩印传世，钩首短小，钩身截面作圆柱形，整体细长，于钩身中间弯曲部位连接有圆形印面并刻字。

③ 两面印

两面印就是在印的两面都刻上印文。始于先秦，盛于汉晋。

两个印面上的印语相互配合，可以分为姓名与姓、姓名与姓名、姓名与名、姓名与表字、姓名与谦称、姓名与吉语、姓名与肖形、吉语与吉语、吉语与肖形、肖形与肖形等组合方式。

④ 六面印

六面印就是六面都刻有印文，是一种特殊形状的印章。整体像一个"凸"字形，上为印鼻，有孔可穿带，鼻端刻一小印。其余五面也刻有印文，所以称为"六面印"。流行于南北朝。明清以来，正方或长方印六面都刻有印文的也称六面印。

⑤ 连珠印

所谓连珠印，就是将一方印章中间铲去一部分，使之成为几个小印，刻以姓名别号或者连成相应的词句。

连珠印有二连珠、三连珠、四连珠等。三连珠、四连珠始于秦汉，二连珠始于唐代。如唐太宗"贞观"二字印、宋徽宗"宣和"二字玉印，都是连珠印。连珠印的形式有方形、圆形、椭圆形、三角形等，方形上下两印的最常见。连珠印的优点在于比较方便，可以一次就能钤盖多个印章。而且能够规范钤印时的位置，避免歪斜或左右不齐、距离不当等问题。

⑥ 花押印

花押印，也称"署押""押字印"，是一种刻有花押样式的特殊格式的印章。兴于宋代，盛于元代，故又有"元押印"之称。

所谓花押，就是"用名字稍花之"，它是将个人姓名或字号经过草写，改变成类似于图案的符号。其最初的形态是南北朝时期的凤尾书，又名"花书"。这种印除具有一般印章的功能外，还有使局外人不易识别和难以模仿的作用。元代盛行花押印的原因，是因为做官的蒙古人、色目人很多不识文字，也不擅执笔签字画押，于是就在象牙或木头上刻上花押来代替执笔签字。此外，元代还有用蒙文刻成古代符节形式的印，从中剖开，双方各执一半，以为"持信"，称为"合同印"，亦属于花押印一类。

（3）按照印文的安排分

① 白文印

白文印也叫"阴文印"，也就是印文在印章表面上呈现凹陷状的印章。蘸印泥钤盖在白纸上，印文线条呈现红底白字，所以叫"白文"。

根据白文的粗细程度不同，白文印可以分为两类：一类是白文线条较细，间隙较大，印章总体来说，看起来还是红色的部分较多，称为"细白文"印；另一类就是白文线条较粗，间隙较小，印章总体看起来白色部分较多，而红色部分较少的，称为"满白文"印。

② 朱文印

朱文印也叫"阳文印"，与阴文印相对，也就是在印章表面上印文呈凸起状的印章。蘸红色印泥钤盖在白纸上，印文线条是红色的，所以叫"朱文"。朱文印的种类比较多，如圆朱文印、粗朱文印、阔边细朱文印、宽边细朱义印、无边朱文印等。

③ 朱白相间印

朱白相间印就是在一方印章上，既有朱文，又有白文。一般情况下，往往笔画多的字用白文，笔画少的字用朱文。

（4）按照钤盖的位置分

① 起首印

起首印也叫"引首印""迎首印"，印面形状多为长方形、椭圆形、圆形、葫芦形等，一般用于书法和绘画题款开头一二字的旁边，与款识末端所钤名号印相呼应。印文内容

包括斋馆名、籍贯地名、年代、生年、格言、吉祥语及其他闲文，通常用于书法作品中。

　　② 压角印

　　压角印也叫作"押角印""押脚印""画角章"，用于画幅的左下角或右下角。

　　内容多是诗文警句，或作者信奉的格言，也就是所谓的"闲文"，用来表示画家的审美观点和个人追求。也有刻别号印和斋馆印的。压角印要大于名号印和起首印，多为方形，也有长方形和其他形状的，盖在画幅的下角，具有调节作品重心的作用。绘画作品一般只钤一方压角印，只有少数作品钤两方。

　　③ 边印

　　边印也叫"腰章""边章"，是在书画作品的左边或右边中间部位钤盖的词句、闲文、肖形印等。

　　绘画作品中，边印不可左右两边同时使用，而且面积要小于压角印。有的画幅钤用边印，就可以省去压角印，也可与压角印配合使用。边印可以补空、拦边，与绘画相映衬，具有协调画面的作用。字号印、地名印、花押印也可作边印用。

072

钤印有什么讲究？

　　画上的钤印和题款一样，是整个画面的一个有机组成部分。用得好，可以提神醒目；用得不好，就会破坏画面的精彩。绘画用印的大小、多少、形状、位置及排列方式等虽然没有硬性规定，但是也不能胡乱盖章，而要必须服从于整个画面的需要，必须符合艺术规范和审美要求。

（1）印章大小

　　印章的大小要与画幅相匹配，不可过大或过小。

　　一般情况下，幅式大的作品，要题较大的款字，也可配以较大的印章。如果作品的幅式大、落款小，那么用于款字正下方或两侧的印章，应比款字略小或等大。清代孔衍栻在《石村画诀》中说："用图章，宁小勿大。"小了显得精巧，大了显得笨拙。如果

画幅和款字较小，则当钤盖同款字相应的小印。如果用小连珠印，就会显得精巧别致。如果是数人合作的画幅，数人的用印大小要相仿，这样才会显得协调统一。

鉴赏印的钤盖也应该视作品幅式的大小而定，大幅作品，鉴藏印可以大一些，字数也可以多一些，可将姓名字号等合成一个印章上。小的作品用小印，一般可采用"某某珍藏"等类式，也可以用姓名印代替。

（2）印章数量

一幅绘画作品中的印章的数量也很有讲究，要做到统一中求变化。但具体盖几方印要根据作品的章法格局和幅式大小，着眼于美观得体，切忌繁杂无序。名号印通常是"一对"或"一方"。"一对"多是一方名印一方字号印、一方白文印一方朱文印。

钤用多枚印章最好取奇数。在画面上钤盖一方还是两方，也要视章法而定。今人多一名制，只有一方姓名印。如果需要钤盖两方，可加一方同样大小的闲章。或一章为姓，一章为名，一朱一白，配合使用。也可以只钤一方姓印，或只钤一方名印。还有个别的只钤一印，将印钤在名款的上面，其作用如同画押，使印文与款字叠加后层次更加丰富。

起首印、压角印和边印更得钤印得当，尽量不要过杂过滥，更不要钤盖两方或数方印文重复的印章。为了求得变化，如果用稍微大一些的正方形白文印作压角印，起首印可以用长方形或自然形朱文印。如果用长方形的白文印作压角印，起首印可以用椭圆形、圆形、葫芦形、自然形的朱文印。但无论是什么情况，都要竖横成行、朱白相参、大小错落。

（3）钤印排列

钤印的排列位置也要恰到好处，要本着"一气贯穿"的原则，与绘画和款字互为依傍。

姓名、字、号印一般钤在款字正下方，有时为了调整落款的位置，钤在款字下方的稍偏处。有时因章法上的需要，钤在款字的左侧。起首印一般钤于题款之起首的右上，但也有钤于画幅的右上角或左上角的，这也得根据章法的需要。起首印在一幅画上最多只能用一方。如果题款上已钤有起首印，画幅的右上角就不要再钤起首印，以免重复。

画幅上钤盖压角印不得与姓名、字号印置于同一水平线上，也就是说左右要有参差。压角印也不能在左右两角同时钤用。如果在一幅画上既钤压角印又钤起首印，两者应上下斜角呼应。边印位置在画幅中的安排也要根据构图的需要而定，可以钤于左边或右边

的偏下处，也可以钤在中部的偏上或偏下处。起首印与压角印也有钤于紧靠边角的，就不能剪裁画面了。

（4）印章颜色

印章的颜色一般来说是以朱砂为主的大红印、朱红印，但古代也有深红印、古色印和紫色、黑色印，个别的黄色印、绿色印也有。但是当逢丧白守制之时，当钤用青色印、蓝色印或黑色印，以表示哀悼。如果是用红色笺纸作画，钤印时最好先盖在白纸上，然后随形剪下，再贴在画面的落款处。

（5）钤印方法

绘画钤印不仅要用印适当得体，还要注重钤盖的方法。钤印的步骤是：先看好位置，确定用哪方印合适；印章选定后，用小刷子将印章的印面擦干净，使之不留任何污垢；随后用印箸将印泥拨成"面包样"。印箸也就是用于翻调印泥的工具，以象牙、竹、角所制，也可以用旧牙刷柄代替，但不要用金属棒翻调印泥。

钤盖前，在钤印位置的底下垫纸，纸不要垫得太厚，也不可以太薄。将印章的印面在调好的印泥上轻轻蘸涂，需四处都要蘸匀后再轻轻盖下，盖的时候不要用大力摇动。钤盖精巧的小印更要细心，如果有字画不清，可以按照原位补盖，千万不要错位。

073
钤印的印泥有什么讲究？

有好的印章，还要用好的印泥。印泥是我国独有的钤印涂料。它的历史可以追溯到春秋战国及秦汉时期，那时均在封发简牍的泥块上钤印，以作凭证，由此而称"印泥"。

隋唐以后，公私书信一律改用纸帛，印章的使用方法也随之改变，多以有色颜料钤于纸帛，这类钤印用的涂料制品称之为"印色"。今天使用的印泥大约在五代时期出现，元代以来又有了所谓的"油泥"，主要用朱砂、艾绒、蓖麻油、麝香、冰片等原料调剂而成。

现在市面上销售的印泥从使用上分主要有两大类：一类是书画印泥；另一类是办公印泥。书画印泥，是以红色颜料、油剂、艾绒为主要原料，经过精致制作混合而成。状似面团，色如丝绒，富有弹性。颜料可以在纸上呈现颜色；油剂可以将颜料黏结在纸上，

使之永不脱落；艾绒可以控制油剂和颜料的用量，使印文保持清晰而不失真。而办公印泥，要求仅显示印文，清晰度高就行。原料一般用棉纤维或海绵、泡沫塑料做胎骨。将颜料和油剂混合后，倒入纤维内，略加搅拌而成，因此颜色很难持久不变，而且走油厉害。

对印泥的品评，前人有十条标准，被称为"十珍"。分别是：一明、二爽、三润、四洁、五易干、六不落、七不泞、八不黏、九不霾、十不冻。我国有一些著名的印泥品牌，如漳州八宝印泥、潜泉印泥、鲁庵印泥，一得阁印泥等。

印泥的保护也要有一定的学问，清代王镐京《红术轩紫泥法》有"用印泥八法"：慎收贮、养色泽、勤翻调、戒动摇、宜拭净、宜薄垫、宜翻晒、慎霾湿。也就是说装印泥的容器最好选择瓷器或玉器，尽量避开使用金属和漆器类的容器。放置时间久了要将印泥翻调一次，否则朱砂与油脂就会分离，朱砂下沉，油脂上浮，时间长了，朱砂就会板结成块，而浮上来的油则使印泥变质，故印泥使用前需用骨质、竹质或牙质的印箸上下搅拌。搅拌好的印泥要呈"馒头状"，中间高四周低，这样蘸印泥时才能均匀。

在使用钤印时要垂直于纸面，不要来回摇动，用完之后要擦拭干净，保持整洁，而且在钤印时垫的纸不要太厚。想要晒印泥的时候，要根据时节的不同把握时间，春冬时节晒一时、夏秋时节阳光充足晒一刻就可，不要使印泥沾染过多的水分。

▌ 本章思维导图

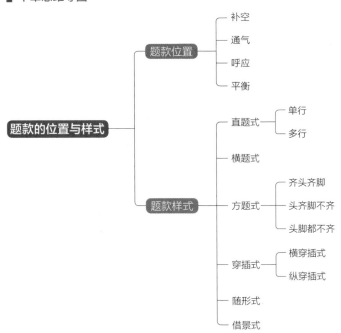

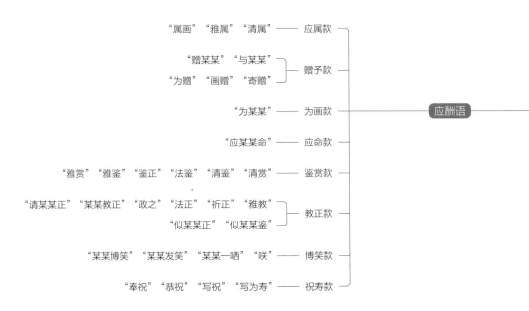

先生称谓款 ——— "先生""老先生""年先生""同年""年伯"

同辈称谓款 ——— "兄""学兄""同学兄""仁兄""尊兄"

亲属称谓款
- "宗亲"——— 祖、父、子、女、孙、叔、伯、兄、弟、姐、妹、侄
- "姻亲"——— 亲翁、岳丈、姑丈、姨丈、舅翁、贤婿、内兄、连襟、甥

前辈称谓款 ——— "丈""老丈""老词长""老宗台""老父台"

门人称谓款 ——— "弟子""老弟""仁弟""门生"

臣属称谓款 ——— "臣""恭画"

信徒称谓款 ——— "弟子""熏沐拜画"

盟友称谓款 ——— "盟兄""盟弟"

称谓语

题款的表达

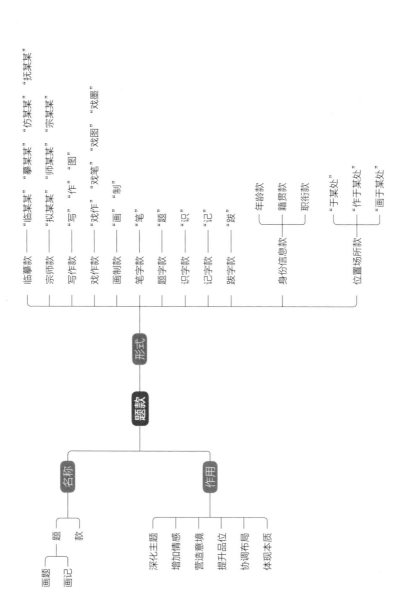

题款

形式

临摹款 ——「临某某」「摹某某」「仿某某」「抚某某」

宗师款 ——「拟某某」「师某某」「宗某某」

写作款 ——「写」「作」「图」

戏作款 ——「戏作」「戏笔」「戏图」「戏墨」

画制款 ——「画」「制」

笔字款 ——「笔」

题字款 ——「题」

识字款 ——「识」

记字款 ——「记」

跋字款 ——「跋」

身份信息款 ——┌ 年龄款
　　　　　　　├ 籍贯款
　　　　　　　└ 职衔款

位置场所款 ——┌「于某处」
　　　　　　　├「作于某处」
　　　　　　　└「画于某处」

名称 ——┌ 画题 —— 题
　　　　└ 画记 —— 款

作用 ——┌ 深化主题
　　　　├ 增加情感
　　　　├ 营造意境
　　　　├ 提升品位
　　　　├ 协调布局
　　　　└ 体现本质

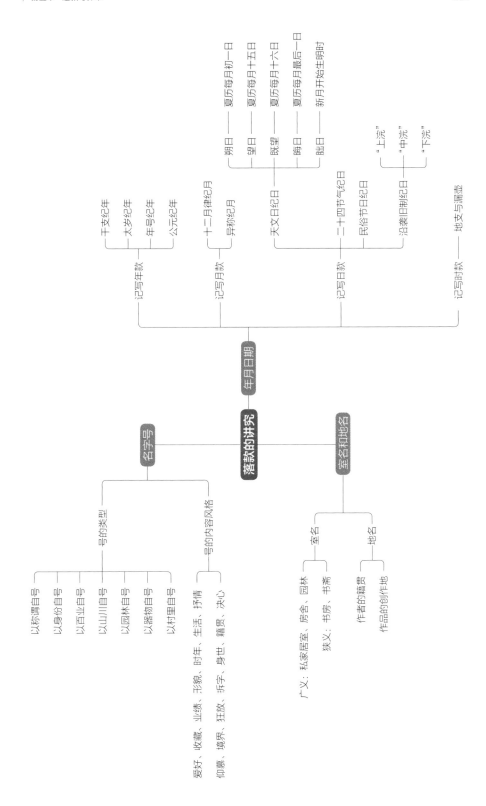

落款的讲究

年月日期

记写年款
— 干支纪年
— 太岁纪年
— 年号纪年
— 公元纪年

记写月款
— 十二月律纪月
— 异称纪月

记写日款
— 天文纪日
— 二十四气纪日
— 民俗节日纪日
— 沿袭旧制纪日
— 朔日——夏历每月初一日
— 望日——夏历每月十五日
— 既望——夏历每月十六日
— 晦日——夏历每月最后一日
— 胐日——新月开始生明时
— "上浣"
— "中浣"
— "下浣"

记写时款——地支与漏壶

名字号

号的类型
— 以称谓自号
— 以身份自号
— 以营业自号
— 以山川自号
— 以园林自号
— 以器物自号
— 以村里自号

号的内容风格
— 爱好、收藏、业绩、形貌、时年、生活、抒情
— 仰慕、境界、身世、拆字、籍贯、决心、狂放

室名和地名

室名
— 广义：私家居室、房舍、园林
— 狭义：书房、书斋

地名
— 作者的籍贯
— 作品的创作地

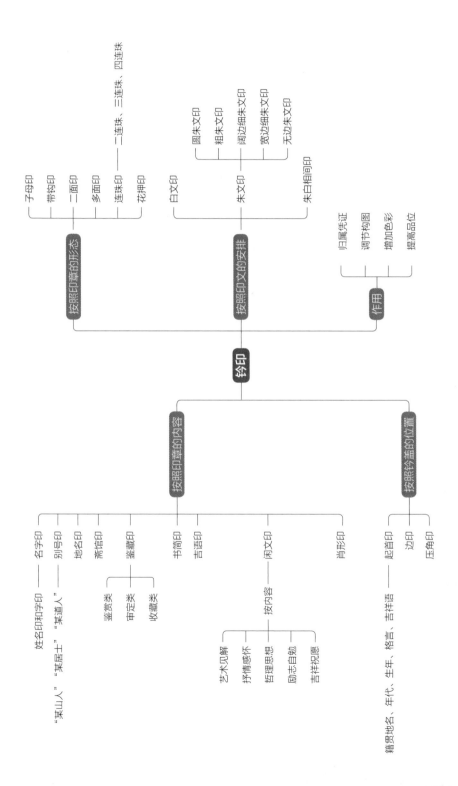

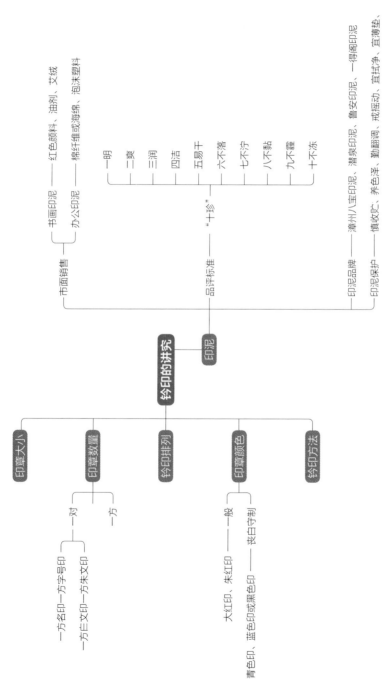

钤印的讲究

印章大小
　一方名印—一方字号印
　一方白文印—一方朱文印

印章数量
　一对
　一方

钤印排列

印章颜色
　大红印、朱红印——一般
　青色印、蓝色印或黑色印——丧白守制

钤印方法

印泥

市面销售
　书画印泥——红色颜料、油剂、艾绒
　办公印泥——棉纤维或海绵、泡沫塑料

品评标准
　"十珍"
　　一明
　　二爽
　　三润
　　四洁
　　五易干
　　六不落
　　七不汙
　　八不黏
　　九不霾
　　十不冻

印泥品牌——漳州八宝印泥、潜泉印泥、鲁安印泥、一得阁印泥

印泥保护——慎收贮、养色泽、勤翻调、戒摇动、宜找净、宜薄垫、宜翻晒、慎霾湿

第六章

鉴定与作伪

074
怎样鉴定一幅书画作品的真伪？

中国书画鉴定，从有记载的魏晋南北朝开始，已经走过了 1000 多年的漫长历程，尽管鉴定方法多种多样，但归结起来就是"目鉴"和"考证"两个方面。而在这两个之中，又以"目鉴"为主，"考证"为辅。

"目鉴"顾名思义就是用眼睛看，通过眼睛来判断作品的真伪好坏。这个看似很简单的方法却是最不容易的，因为鉴定家一定要看过很多该画家的真迹，要对这个书画家有深入的研究，包括他的人生经历与每个时期的艺术风格，还有他的题款习惯、常用印章等。看得多了，自然在心里就能形成一个"标准器"，然后再对比作品，就会有大致的判断。

中国自古至今这么多书画家，如果把每一位书画家都能研究透彻，是非常不容易的事。所以，很多鉴定家一般只选择一位或几位画家进行研究，把所有的精力都放在一个人身上，经常看他的真迹，把他的风格熟记于心，这样再看到赝品就能察觉出来。但是，这种"目鉴"的方法过于主观，而且需要长期的知识积累，不容易实现。

而"考证"则相对来讲客观一些，它会借助书画家的传记、著录书、衣冠制度、建筑器物、有关的诗文、相关的历史常识等做必要的考证。如果在画面中出现与客观事实不符的情况，比如一幅明代的绘画中出现了清代才有的服饰或器物，这件作品就不对了。即使它的风格再像，也没有用。所以，一般来讲，鉴定古书画需要目鉴与考证相结合。

075
书画鉴定的依据是什么？

书画鉴定的依据，分为主要依据与辅助依据。

（1）主要依据

我国著名书画鉴定家张珩先生在《怎样鉴定书画》一书中提出：时代风格和个人风格是鉴定书画的主要依据。

① 时代风格

时代风格并不只是单指某一个历史朝代的风格，而是在书画发展演变中呈现出的阶段性的统一的基本特征，包括作品本身的题材构思、思想内容、构图造型、笔墨形式、风貌格调等。

时代风格包括两个方面的内容：一是某个时代的政治、经济、文化等在书画创作中所留下的特征及痕迹，它包括每个时代的风土人情、衣着打扮、建筑样式和审美倾向；二是在同一时代特殊形式的书体或画风，都有它的来源和基础，也就是通过其师承与彼此间的影响等所产生的某些相通之处。

需要注意的是：时代风格是具有共性的，因此某一个画家或某一件作品不能代表时代风格。比如魏晋的人物绘画都是以清癯为美的，而盛唐则是以丰腴为美。山水画也是，在北宋时期都是大山大水的"全景山水"，而到了南宋马远和夏圭之后，出现了边角构图，成了"残景山水"。所以，在书画鉴定中，先要看时代风格对不对，如果时代风格都不对，即使有名款，这幅画也有问题。

② 个人风格

个人风格就是指书画家在艺术上独特个性的发挥。即使有很多师承关系或者同门关系，书画家之间还是会有一些细微的差别。个人风格比时代风格更具体，书画家由于思想、性格、审美情趣、习惯及使用工具、方法的不同，书画作品的面目风情也就各异。具体表现在运笔、用墨、敷色、章法结构等方面。

在中国古代的画论中，大多是以个人风格作为品评书画的依据。东晋顾恺之《魏晋胜流画赞》，南齐谢赫《古画品录》、陈朝姚最《续画品》，唐代张彦远《历代名画记》、刘道醇《圣朝名画评》，宋代米芾《画史》与《书史》、黄休复《益州名画录》、邓椿《画继》，元代汤垕《画鉴》，以及明清的书画理论著作，多着眼于个人风格的品评。

所以，书画作品的个人风格，是书画鉴定的关键。

（2）辅助依据

除了主要依据，还有辅助依据。

辅助依据包括款识、印章、题跋、纸绢、装裱等，它们是书画作品本身的外围材料，对鉴定有辅助的作用。

款识和印章是鉴别书画真伪的重要依据，有时也把它归入主要依据范畴，许多伪作

就是在署款的笔法、习性、年代、内容及印章的艺术水平方面露出了破绽。但个别假画或代笔也有原作者的真款印，应该区别对待。书画的题跋可以分为同时代人题跋、后代人题跋以及题签、观款等，这对于书画鉴定也具有辅助作用。纸绢也有助于书画鉴定，但古代的纸绢可以流传到后世为人所用，所以通过纸绢断定年代，只能断前，不能断后。书画作品由于时代早晚不同，其装潢所用的质料、纹饰、色泽及装裱的格式也有差异，这些因素就是利用装潢进行鉴定的依据，了解各个时代书画装裱的特点，对于书画鉴定也能起到一定的辅助作用。

鉴藏印对鉴别古代书画具有辅证作用，尤其是孤本或年代久远的书画，鉴藏印就显得更为重要了。历史上著名的收藏家钤盖鉴藏印的书画作品，大多是真迹。而有些收藏者由于缺乏鉴定经验，其印记作为鉴定辅证所引起的作用就很小，有的只能确定作品的时代下限。当主要依据已经能断定作品是真迹，如果辅助依据也可靠，则可进一步证实。但如果辅助依据不可靠，也不能认定主要依据的判断，就是假的。所以，主要依据在鉴定过程中还是最重要的。

此外，书画鉴定中还有一些旁证材料，也就是作品以外有助于鉴定的资料。主要有影印本、画册和书画著录书。影印本和画册可以为"目鉴"提供旁证，著录书可以为"考证"提供依据。它们对于古代书画的鉴别，也具有一定的辅助作用。

076
书画鉴定有哪些流派与鉴定大家？

在 20 世纪 50 年代，书画鉴定家和收藏家们往往依靠自己的视觉经验，或专靠某一方面的依据进行真伪鉴定，逐渐形成了一些重要的鉴定流派，主要有"望气派""款印派""著录派"等。

"望气派"就是鉴定家紧紧把握住"气韵"这一中国绘画创作的独特内涵，深入作品的创作情境之中，凭借记忆中的印象和现场感受，通过把握作品的气韵来判定真伪。望气派虽然没有形成一套实证的方法论，但不可否认它在实践中发挥的作用。"款印派"就是鉴定家经过查对作品中的款识、印章的真伪来做出判断。虽然持之有据，但似乎过

于注重"真伪"而忽略了"优劣"。另外，不能忽略的一点是：印章是可以流传后世的，也会被作伪者盗用，而且不能以此来辨识代笔书画。"著录派"是根据作品上鉴藏家的印记与题跋，找出该鉴藏家记录这一作品的著录书进行核对，实质上是借助前代著录者或鉴藏家的眼力判断作品的真伪优劣。著录派虽然可以淘汰一些凭空作伪的作品，但是著录书的文字记述比较抽象，以此很难辨别依托于著录的伪作。况且，著录者未必水平都很高，有的时候也难免会出错。

除了各种鉴定流派之外，在我国 20 世纪，曾出现了几位著名的书画鉴定专家，他们的理念与成果，至今还有非常大的影响。

20 世纪五六十年代，书画鉴藏家张珩先生在总结前人经验的基础上，在比较的依据上引进了美术史学中的风格概念；同时，把书画风格、钤印题跋、收藏著录、材质装裱等与书画密切相关的因素统统纳入中国书画鉴定的工作实践中，形成了持之有故的理论与行之有效的方法。张珩先生在 1964 年的著作《怎样鉴定书画》中，对书画鉴定理论做了概论式的系统阐述，首次提出时代风格和个人风格是中国书画鉴定的主要依据，这是第一部从随笔、札记的体例走向现代意义上的鉴定理论形态的专著，可以说是当代中国书画鉴定理论独立的标志。作品各具特色的鉴定思想进一步完善了张珩先生的风格辨识理论体系，标志着我国书画鉴定逐渐由辨识真伪近于技术性的工作，上升到学术研究水平，也表明中国书画鉴定观念的转型。

20 世纪 80 年代，国家文物局聘请启功、谢稚柳、徐邦达、傅熹年、杨仁恺、刘九庵、谢辰生七位专家组成中国古代书画鉴定组，进行全国巡回书画鉴定，不仅树立了国内鉴定界的顶级权威人物形象，也使各大权威鉴定家对古书画作品的专题争论有了充分展开的契机。在学术争论中，突显出几大特色鲜明的鉴定思想，丰富和完善了张珩先生的风格辨识理论体系。

启功先生的书画鉴定别具特色，他以学问支撑鉴定，文献考据是其长项。他的考据范围广泛，除了书画著录外，还广取各种文献史料。他运用学术研究的功底，进行书画鉴定理论的实践。启功的著作有《启功丛稿》，是一本论书画碑帖史论和鉴定的文集，其中许多文章是中国书画鉴定的重要成果，如《董其昌书画代笔人考》等。

谢稚柳先生历任上海市文物保护委员会编纂、副主任，上海市博物馆顾问，国家文物局全国古代书画鉴定小组组长，国家文物鉴定委员会委员。谢稚柳与张珩先生齐名，

世有"北张南谢"之说。在书画鉴定中，谢老突出强调作品风格辨识的头等重要的意义，他认为只有对书画本身做出了判定后，才可以再让"旁证"起些辅助作用。他的主要著作有《鉴余杂稿》等。

徐邦达先生虽然也非常重视首先对书画作品风格的把握，但他在实际操作中，却更强调"目鉴""考订"的互补性。徐邦达先生的鉴定手法具有系统性、操作性和可传授性。事实上，徐邦达的鉴定思想与张珩和谢稚柳的鉴定思想是一脉相承的关系，只是更加具体化、条理化和系统化。在当代书画鉴定家中，徐邦达的鉴定著作最多，如《古书画鉴定概论》《古书画伪讹考辨》《古书画过眼要录》《历代流传绘画编年表》《历代书画家传记考辨》《重订清宫旧藏书画录》等。

傅熹年先生是清华大学建筑系毕业，祖父为著名收藏家傅增湘。长期从事中国古代建筑史研究，重点研究中国古代城市和宫殿、坛庙等大型建筑群的规划、布局手法及建筑物的设计规律。所以，傅先生把图像器物考证的方法运用于中国书画鉴定，为中国书画鉴定引入了新的鉴定方法。

杨仁恺先生是辽宁省博物馆的荣誉馆长，对故宫流失国宝书画做了大量深入细致的研究工作，仅在 20 世纪 50 年代追查伪满流失国宝期间，就清查收回伪满清宫散佚文

明 仇英《清明上河图》（局部）

物 170 种 319 件，其中大多是我国美术史上具有代表性的经典作品，如《清明上河图》
《行书苕溪诗卷》《簪花仕女图》等。整个追寻过程与考鉴，记录于巨著《国宝沉浮录：
故宫流失佚目考》中。

　　刘九庵先生自小在北京琉璃厂字画店当学徒，后曾独自营销、代售古旧字画。1956
年入北京故宫博物院，专门从事古书画的征集、鉴定和研究工作。刘先生对所见字画勤
于笔记，又善于总结。在书画和明清书札的鉴定上颇有独到之处，既熟悉"小名头"的
书画，又能从细微处发现问题、解决问题。他编著的《宋元明清书画家传世作品年表》
一书，集其毕生鉴定经验之大成，虽是在他人研究成果的基础上加以勘误、增补而成，
却有重大突破，该书汇集了作者亲自过目和审慎鉴别的大量实物资料，是美术史研究和
书画鉴定研究方面的重要参考文献。

　　谢辰生先生曾是郑振铎的业务秘书，曾主持起草 1982 年《中华人民共和国文物保
护法》、撰写《中国大百科全书·文物卷》前言，第一次明确提出文物的定义。1983 年，
国家文物局经中共中央宣传部批准，组成"中国古代书画鉴定组"，普查、鉴定全国各
地文博单位所藏书画，谢辰生先生负责组织协调。

077
常用的书画鉴定术语有哪些？

眼力：指看东西的能力，也就是鉴定、估价的能力。也指对藏品中艺术价值和市场情况的综合判断力。

掌眼：请专家帮助鉴定、把关、咨询、估价、顾问和参谋叫"掌眼"。

过眼：请人帮助鉴定文物，叫"过眼"。

眼毒：形容鉴定水平很高，估价十分准确。

眼富：指见多识广，经验丰富及判断力强。

栽了：买进鉴定或估价失误的藏品叫"栽了"。

走眼、打眼：鉴定错误或估价失误叫"走眼"，也叫"打眼"。

有一眼：通过初级鉴定、简单鉴定或直观判断可以初步通过的，尚有一定投资收藏、鉴赏价值的藏品就是"有一眼"。

开门儿假：一看就是假货，没有任何真的可能性。

大开门儿：对藏品质量的评价和结论，千真万确，绝对保真，别无异议。

吃药：买了假东西，心里难受。

精品：指真迹中的上乘之作。

绝品：指独一无二，或历史、艺术价值极高的书画珍品。

亲家货：原是两件作品或并非一套的作品，后人将其拼凑成一件或一套，或两位作者的一书一画，原不相干，勉强凑在一起。

捌饬货：指赝品书画。

老充头：是指年代较久的书画赝品，俗称"老倒""老假"。

虎相货：外观装潢很考究，既有硬木匣，又有囊套，貌似真品，实际上是假货。

蓑衣裱：将字卷、字册裁成条或者片状装为立幅，或把立幅改成卷册、对联、横披等。

还旧裱：将旧画心揭裱后仍用原配的绫绢装裱。

怯裱：又名"俗裱"，指不讲究的书画装裱。

伤了：书画质地因虫蛀、水湿或外力摩擦而损伤。如果地子缺损，就叫"残了""缺肉"。

漂了：书画装裱时为了使质地洁白干净，就用漂白粉漂洗，虽然一时好看，但过一段时间往往质地变得发灰，这叫地子漂过了，它往往使墨色伤神。

霉了：书画质地因潮湿而发霉，也叫"起霜了"，根据霉色则有黑霉、白霉、红霉之别。

朽了：指书画质地酥脆，既无韧性又无筋骨，也称"糟朽"。

失群：成套、成对、成堂的藏品遗失了其他藏品，变成单只。比如四条屏，只剩其中一条，就叫"失群"。

返铅：在古代的设色画中，用含铅白粉作垫色的部位，比如人的面庞、花瓣等部位因年久铅粉氧化而变成灰黑色，俗称"返铅"。

明 蓝瑛《仿黄鹤山樵山水图》

078
如何根据书画的质地来判断作品年代？

中国书画所用的纸绢有着明确的历史轨迹。隋唐至两宋，绘画基本用绢，书法多用熟纸。元代以后，文人画家增多，偏重皴擦，素绢已经不能满足需要，于是宣纸便逐渐取代了丝绢。到了明代，绢本书画减少，开始了以纸本为主的新时期。

（1）绢绫本的时代特征

北宋初期，素绢多为单经单纬，但纬线比较宽，经线比较细，纬线状似双丝。到了宋代中期，虽然仍是单经单纬，但经纬的宽度趋于一致。元代仍保持单经单纬，然而丝细而稀疏。明代出现了双纬单经的织法，丝质均匀，质量也大大提高了。值得注意的是：明代成化时期，沈周开创了用绫作画的先河。明代书画用绫主要有两种：一种是无花的素绫；另一种是织有细致花果纹饰的花绫，有的只略带暗花，显得精美名贵。除了沈周之外，在成化、弘治年间的绫本书画不多见了，到了明末的天启、崇祯时期才广泛流行起来，多见于张瑞图、米万钟、王铎、傅山、倪元璐等人的书法作品。清代康熙中期以后绫本不多见，直到晚清时期又出现了，只是此时的绫本质地较前期薄疏且呈浅淡的黄色，常见于手卷，但始终没有兴盛起来。

明 仇英《赤壁图》（局部）

（2）纸本的时代特征

关于书画的用纸，主要是在元代之后开始兴盛起来。元代以后的书画用纸，通过扫描电镜观察可知是以檀、楮、桑树皮为主料制成其纤维，随年代的推移而逐渐老化。纸面色泽也随之由白至炒米色，再泛淡黄色。清康熙、乾隆朝以后因檀皮原料紧缺，有些作坊便掺入少量稻草浆，以致纸张屡经揭裱冲洗而呈现灰色或淡黄色。

明初还出现了大幅面宣纸，而明以前的画家创作大幅书画只能采取小张宣纸拼接粘连的方法。明代书画种类较宋、元有所发展，虽然仍沿袭前代旧习，多使用半熟纸。但明中叶以后出现"云母笺"，最多见于折扇中。云母笺质地全熟，康熙中期以后的折扇多用此笺，至清末改刷"轻矾"来代替"云母"，成为地道的"矾纸"。宣德年间朱瞻基定制一种加工纸，名"宣德笺"，纸质精良，洁白细腻，能充分表现笔墨的神采。此笺原专供内府使用，其上有"宣德五年造素馨纸"朱印。后来传入民间，明末清初时尚有人使用。王原祁就用过宣德笺作山水画。

以金笺作书画，则始于明初。当时只有一种"洒金笺"，成化时期发展为大片洒金，呈鱼鳞状，多见于吴宽、祝允明等人所书折扇面中。在这以后则不多见，取而代之的是明代中后期产生的小片洒金纸和金星纸，明清之际又发展为"泥金纸"。天启、崇祯年间出现的泥金纸，一直沿袭到清中期，呈赤金色，经久不变。道光以后渐渐呈现出亮黄色，泥金中含有银粉，容易氧化变成铅灰色，质量不如前期。这种质料多见于对联和扇面。道光、咸丰时期还有一种"虚白斋纸"，颜色多样，且洒上细密的小金片，有的已经氧化变黑，纸角上有"虚白斋制"印记。

粉笺和蜡笺纸，在清康熙朝至嘉庆朝大量出现，既有素笺，也有描金银图案的。刘墉、梁同书等书法家多用此纸写字。此外，民间尚有薄而柔韧的蝉翼笺、交织着斜纹的厚纸及由欧美俄日输入中国的洋纸等。在乾隆、嘉庆年间，金农、罗聘还用一种红色的半熟制纸作画，极为稀见。

生纸自明正德、嘉靖至清康熙年间随着徐渭、朱耷等人的写意泼墨画的兴起而逐渐流行。乾隆朝以后则成为时尚，不仅大量出现在"扬州八怪"等粗笔写意画中，而且张宗苍、王宸等人的干皴山水画也往往用生纸挥写。到了清末民初，画家几乎都用生纸创作书画。

由于生产质量和收藏状况的差别，传世书画的质地现状也不同。保存良好的纸绢，质地洁白匀净。如果保存不好，就会变色或残损破裂。所以，绝不能仅仅凭借纸绢颜色和破损程度来判断年代的远近。年代久远的绢本书画，由于屡次揭裱加胶矾辗扎，绢的表面往往浮现一种光泽，俗称"葆光"，自然而醇厚，与新绢丝光不同，年代浅近的绢本书画是看不到葆光的。

相反，揭裱时如果过分冲洗而使葆光消失，也不要误旧为新，以致对书画的真伪产生疑惑。纸绢在其新品种、新工艺出现后，可以无期限地保存下来，前代的纸绢可以流传到后世，后人可以用。所以，通过纸绢断年代，只能断前，不能断后。

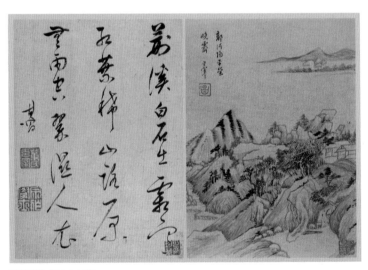

明 董其昌《仿古山水册》

079
我国历史上古书画作伪有几次高潮？

我国古书画作伪由来已久，根深蒂固，远在魏晋南北朝时期就已经出现。至今为止，书画作伪已经出现了四次高潮。

（1）北宋后期

书画作伪的第一次高潮是在北宋后期。当时，城市商业经济有了比较大的发展，市民及商家富户都有购买书画珍玩的风气，宋代都城汴梁正式出现了书画交易市场。在这一时期的画史资料中，也记载了书画作伪的事实。但是，宋代的作伪并非都是出自私利，有的也是为了保护原件使之延年益寿。比如：宋代画院的宫廷画师们，创作之外，重要的任务就是把内库所藏书画加以临摹，特别是时代久远、保存状况不佳、濒于绝迹的珍贵作品。

宋代作伪的手法很多，除了临摹之外，还有仿作、伪造、利用原作加以技术性改动等多种作伪手法。此外，"代笔"在宋元时期也很盛行。一直到了元代，由于社会经济的衰败，画家多数隐居于山林或民间，客观上限制了作伪的可能，所以作伪之风呈下降的势头。

（2）明代中后期

明代以后，经济文化复苏，资本主义经济开始萌芽，城市更加发达繁荣，商品生产和交换打开新局面，商业经济已渗入社会各个领域，主要在淮扬和苏杭一带较为明显，并出现了一批工商富户。他们的出现，不仅为艺术市场的繁荣提供了良好的物质基础，同时也成了书画伪作的主要销售对象。很多富商对于书画不论真伪、不计贵贱、疯狂争购，这就给制造伪书画者提供了骗人牟利的机会。

到了明朝中后期，作伪地区分布之广，作伪人数之众，作伪方法和手段之多，以及赝品流传之广，均远远超过了以往的任何时期，形成了古书画作伪的第二次高潮。一些无名书画家或画工，以伪造假书画卖钱糊口，有些出名的文人书画家也参与进来。明代书画作伪比前代在手法和形式上又有新的发展，比如挖掉旧款改署新款、在本无款的作品上添上名人款、假作配真题跋等。

作伪者大多分布在工商业发达、人文荟萃的几个江南重要城市，比如苏州、扬州、松江、嘉兴等地，并出现了像詹喜、王涞、逐浪、王彪、圆孔彰、吴颖卯、温葆光、朱生、李著等一批作伪高手和专门摹绘古代书画的手工坊。尤其是苏州地区，明万历前后到清代中期，苏州地区有一部分工匠具有一定绘画技巧，专门以制造假画为生，所造伪品，后来被称为"苏州片"。

（3）清代中后期至民国

清代的中后期至民国，是古书画作伪的第三次高潮。

原因之一是商品经济的繁荣，使书画古玩业的分工越来越细、店铺越来越多，形成了不少专门经营字画的古玩市场，比如北京的琉璃厂、上海的城隍庙、南京的夫子庙等，出现了带有地区性特色的作假，主要有苏州片、扬州片、湖南造、广东造、北京后门造等。原因之二是书画收藏鉴赏家激增，他们把购置字画作为财富储存的一种方式。比如梁清标、安岐、高士奇、庞莱臣等。原因之三是巨贾富商为附庸风雅，也大量争购名人字画。原因之四是鸦片战争以后，外国资本流入中国，一些西方国家和外商对中国书画倍感兴趣，也抢购名人字画，客观上助长了书画作伪新高潮的到来。

这一时期的书画伪作大都以明清时的文人书画为主，如"四王""四僧""扬州画派""海上画派"的名家作品。清代的作伪书画也更加专业化，书画商们从小就培养学徒，令其专门模仿古代名人书画，所以造就了不少擅仿某家的作伪高手。另外，这个时期的作伪手法也十分完备，几乎包括了我们现今所知的作伪书画的种种方法和手段，如完全造假、部分造假等。

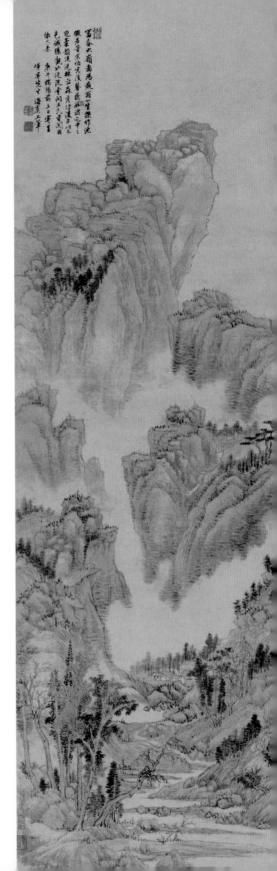

清 王翚《富春大岭图》

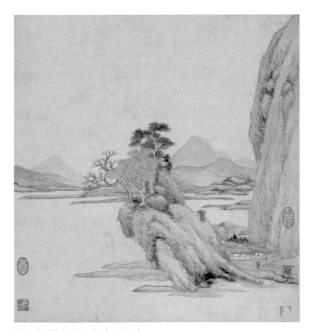

清　王鉴《湘碧居士仿古册》（之一）

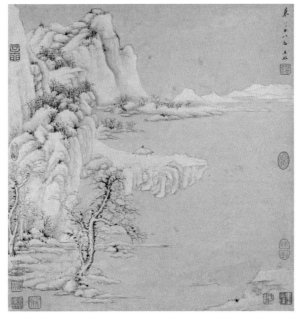

清　王鉴《湘碧居士仿古册》（之二）

（4）当代

当代是书画艺术品市场有史以来最繁荣的时期，也是赝品泛滥的最盛时期。当代书画作伪使用了许多高科技手段和技术，比如运用仿真技术印刷书画、刻印章等。这个时期，作伪已经不再是过去的单门独户式的个人行为，而是分工协作、公司流水式的群体行为。

080
古书画作伪有哪些地域特征？

明清以来的书画作伪，在内容、方法、水平、装裱上，都带有明显的地域特征。主要有苏州片、河南造、湖南造、广东造、后门造、扬州片、江西造、松江造等。

（1）苏州片

明代万历时期到清代乾隆时期，江苏苏州地区有一批专门从事制作假画的人，他们具备熟练的绘画技能，其所造的假画，被后人称为"苏州造"，俗称"苏州片"。苏州的专诸巷和桃花坞是"苏州片"的两大聚集地。画工们采用作坊的形式，或线描、皴染、设色，或写款、题跋、刻印，一条龙作业，既分工又合作。

苏州片的特点是采用绢本，青绿设色，山水画门类居多，也有工笔、花卉、人物等。画法工细，设色艳丽，大多伪造古代书画名家作品。如唐代李思训、李昭道，宋代赵伯驹、赵伯骕，明代文徵明、仇英等。还有些画作在尾跋上伪造"南宋四大家""元四家""吴门画派"，如赵孟頫、鲜于枢、沈周、文徵明、董其昌等名人的题跋。

"苏州片"伪作较多，流传很广，其作伪水平高低不一，多数会显得板滞、软弱。作品千篇一律，缺乏创造，笔法虚弱无力，图式有明显的雷同感。伪作最多的，是仇英的青绿山水，构图繁密，画法工细。还有各种版本的《清明上河图》。

（2）河南造

河南造也叫"开封货"，主要以仿造书法为主。明末清初，河南开封地区有些人专门伪造唐、宋、元诸多名家书法，如伪造颜真卿、柳公权、"苏黄米蔡"、赵孟頫、鲜于枢等人作品。

河南造的手卷、字屏较多，一般使用绵纸、粉笺或蜡笺，也有粗绢或细绢。绵纸写好后加色，或用淡墨染做旧。粉笺或蜡笺写好后揉搓成满身不规则的类似冰裂的皱褶纹，墨迹脱落。河南造不注重仿临所造某家书法的面貌，而是凭空胡写，随意伪造了一大批历史上的节烈人士，如伪造岳飞、文天祥、包拯等人的书法作品。

（3）湖南造

湖南造略晚于河南造，又称"湖南刀""长沙造""长沙货"，是清康熙至道光年间湖南地区所造假书画俗称。作品质地大多为绫本，间用绢本或纸本。

湖南造多伪造何绍基、左宗棠、齐白石等湖南当地名家、名人字画，以及一些冷门名家的山水画和明末清初的节烈名人，如杨继盛、杨涟、周顺昌、杨文骢、史可法等。其画面松散，带有题诗，然而书体没有功力。作品往往将质地染色后用水冲刷，致使表面的色泽和破损痕迹很不自然，表面多呈暗黄色，有的略闪紫色，有的稍显绿色。

（4）广东造

广东造出现在晚清至近代，以做绢本设色人物画为主，兼做少量山水、花卉。多半伪造宋以前画史上的大名家，如吴道子、尉迟乙僧、张萱、周昉等人物画。并在画幅上伪作宋徽宗赵佶"瘦金书"标题，装裱仿"宣和装"样式，但多半是纵 120 厘米、横 60 厘米左右的绢本大轴或五六尺长的高头大卷。其题材内容有仕女、武士、道释人物等。

广东造的伪作往往胶矾过量，熟绢丝毫无骨力，容易掉粉末。通过做旧，显出貌似很古旧的深茶锈色。在重新揭裱时绢的背面是白色的，正面的墨色没有渗透到背面。又因其以水做旧，因此作品大多脱裱，即俗语说的"壳了"，就是画心和裱边、命纸等脱离。所以，作品开卷时有刺鼻的霉味，绢本表面有红斑。

（5）后门造

"后门造"的"后门"是指北京景山后街、地安门一带，所以也叫"北京造"，又称"后门倒"。后门造是专门仿制清代"臣字款"字画，特点是画面工整，多采用工笔设色手法，以绢本居多，也有纸本，题材广泛。题材内容多样，有山水、人物、花卉、翎毛、鞍马等。多仿郎世宁、邹一桂、焦秉贞、蒋廷锡、张宗苍、唐岱等宫廷画家的伪作。

作品上还有伪造的乾隆御笔、诸大臣题跋及清内府的鉴藏印，如乾隆五玺、八玺等，但钤印格式往往混乱。装潢与一般书画不同，多用重色锦缎装裱，色彩斑斓，外观极其富丽堂皇，典型的"虎相货""洋庄货"。

（6）扬州片

清代康熙至乾隆时期，江苏扬州地区专门有人专作石涛的假画，山水、花卉各种题材都有，画风奔放，字体特殊，因字的撇与捺好像皮匠刀的形式，所以也被称为"皮匠刀"。扬州片仿历代名家，以"扬州八怪"、王小某等作品较多。但是，作假的技巧水平比较低下，无论画或字都是固定的路子，变化很少，很好鉴别。

（7）江西造

所谓的"江西造"是指在江西地区一些人所伪造的一批作品，其影响不大，现存数量很少。所作多为清代罗牧的山水画，画法比较简单，用笔有元人气韵。

（8）松江造

松江就是现在的上海市，所以"松江造"的作伪者大都以制作董其昌的书画为主，也多学赵左、沈士充等松江派的画风。所作的董其昌伪作，一般多用湿笔，没有董其昌生拙秀雅的感觉。青绿设色比较俗艳，火气甚重，署款多为侧锋，行笔轻飘迅疾，阶梯不稳。

081
古书画作伪有什么常用手段？

中国画作伪，归纳起来不外乎两种情况：一种是完全作伪；另一种是部分作伪。

（1）完全作伪

完全作伪的方法有四种，分别是"摹""临""仿""造"。

① 摹

"摹"是完全依照原本的真迹来勾摹，一般用于工笔花鸟、人物及早期的山水画。

它先用透明隔水纸覆在真迹上，再覆以宣纸勾描，也有通过拷贝后利用灯光投影描绘的，"苏州片"经常用这种手段。

② 临

"临"就是按照原本真迹进行临写，一般用于写意画和行草书法。

对临书画一般不像照摹那样受到约束，可以生动有神，但在形似上会差一些。

③ 仿

"仿"就是仿效某书画艺术家艺术风格的作品，有同代人的仿作，也有后人的仿作。仿作没有真本，而是仿照某位画家的笔法和墨法而仿制出来的作品。仿作的内容不一定与真迹相同，但是风格和用笔、用墨方法与真作近似。

一般来说，同一时代人的仿作比较难以鉴别。

④ 造

"造"也就是"臆造"，就是毫无根据的凭空乱造。既不依照某家真迹，也不根据某家风格，而是无中生有。比如张飞画的仕女、张飞写的草书等都是托大人物的名头，凭空造出来的书画。这种书画没有任何笔墨根据，而是瞎涂乱写，很容易鉴别。

（2）部分作伪

部分作伪也叫"真迹作伪"，就是利用前人的真迹，进行"挖款""改款""添款"等手段作伪。

① 挖款

挖款也叫"去款"，是指将原款某部分挖去的作伪手段。比如在画款中常出现"师某某""法某某""临某某""仿某某"的题字，假如将"师、法、临、仿"字去掉，便就成了某名家的画了。又比如有些没有什么名气的作者画上有大名家的题跋，而这些题跋又没有点名原作者是谁，只赞扬画的意境，作伪者干脆就将原作的款去掉，这样题跋者就变成了作者，小名头的画就变成了大名头。

② 改款

改款就是指用偷梁换柱的方法改掉原来的款，它的方法是先将原款裁掉或者挖去，然后照着作品的风格，仿照某画家的字迹添上新款。这个方法可以把小名头改成大名头，把无名的改成有名的，把时代近的改成时代远的。

③ 添款

添款多见于明清时期，就是在没有款的画上面添上同时代或者异时代名画家的名款或印记，或者在小名头款前添上年号或者名家题跋，以提前年代，抬高身价。

④ 转山头

转山头也叫"移山头"，其实也是一种"改款"作伪的作伪手段。转山头作伪仅限于山水画题材，主要用于立轴或册页上。它的目的是将大名头的山水画上的真款移走，

接补到另一幅小名头或者无款的书画作品上。作伪者会沿着画面上山峰的轮廓将该画上部的纸本完全去掉，再补配相似的材质，并沿着山头的边缘衔接好再稍作处理点染，改添名家款印，或将一幅画的款题部分与另一幅作品的绘画部分相配补。

⑤ 揭二层

揭二层也叫"魂子造假"，一般见于晚清大笔墨的花卉画。通常是指将"夹宣"画的背层或绢画的命纸揭下，加以润饰，冒充原作。书画中常用的"夹宣"是用几张原漂单层纸合而为一制成的宣纸，特点是吸水性强、润墨性好。作伪者就利用夹宣的特点，将年代相对近的夹宣画浸湿闷透，揭下背层，再参照原来的真迹，将上层渗透过来的墨色痕迹加以添补润饰，最后钤印装裱。

"揭二层"出来的伪作纸面容易起浮毛，笔墨色彩也有异样，落笔处墨色比较重，行笔处墨色比较轻，星星点点，浓淡悬殊，而且笔墨颜色都是浮在表面上的，细看能辨认出后加的痕迹。

⑥ 雨夹雪

"雨夹雪"作伪一般用在册页中，就是将伪作掺入真迹之中，造成"真画假跋，假画真跋"的情况。

⑦ 金蝉脱壳

金蝉脱壳其实就是利用旧装裱作假。有些书画的四周装裱有名人鉴赏题识，也有些册页书画的装裱上有名人收藏的印章，还有些手卷的迎首和拖尾处有名人的题跋，作伪者就从原来的装裱中揭出画心，而将伪作嵌裱进去。这样假画就能和真跋成为一套，也就是"旧瓶装新酒"的意思。

⑧ 割裂分段

割裂分段一般都用于手卷，是把大幅的书画或长卷书画分割开，再在无款的部分添上伪款，使一幅作品变成多幅。有些古代书画，尤其是长卷，局部构图完整，割裂开能独立成画幅，因此作伪者就将其割裂开，重新装裱。这种作伪手段，被称为割裂分段法。

（3）代笔

书画的作伪除了完全作伪和部分作伪之外，还有一种比较特殊的情况，叫作"代笔"。所谓代笔，就是指请别人为自己代作书画而署上自己的名款印记。很多人认为代笔也是一种作伪。但是，实际上代笔与有意识地作伪是不同的，因为它是经过作者同意的。

代笔的原因主要有：一是画家为了满足求画者的需求，而请人代笔；二是因为画家不擅长画某种画，却又不能说自己不会画，所以请人代笔；三是画家年事已高，不便画工细的画，所以请人代笔；四是画家业务太多，画不过来，所以让学生代笔。

代笔依方式可以分为半真半代与完全代笔。半真半代是指一幅画既有本人亲笔，也有别人代笔。完全代笔则是书画作品全部由别人代笔，自己仅题款钤印，甚至有的名款也由代笔人书写。

从作者与代笔者的关系上可以分为单向代笔和相互代笔。单向代笔多是不能者为能者代笔，比如名家由于求画者众多、应接不暇，就会找子侄辈或学生代笔。或者就是皇帝的御笔与官僚的奏折、文书等多由词臣、书吏或幕僚代笔。相互代笔一般是同属于某一个群体的水平相当的书画家为了应酬或其他原因相互代作书画。比如清内府如意馆的画家相互代笔的现象就比较常见。

代笔按照艺术形式又可以分为书法代笔和绘画代笔。代笔的书法往往连名款都由代笔人书写，只钤盖本人印记。代笔画的名款有时由别人代书，但大多由本人亲自书写。

明 蓝瑛《仿宋元山水册》（之一）　　　　　　明 蓝瑛《仿宋元山水册》（之二）

082
当代书画作伪有什么新手段？

随着科技的发展，当代书画作伪也有了新的手段，比如印刷作伪、纸绢作伪、图章作伪、出处作伪等。

（1）印刷作伪

高科技印刷作伪是当代书画作伪中最为普遍的一种手段。所谓高科技印刷作伪，就是指利用高科技手段的书画仿真印刷作伪，同时也包括那些将印刷术与手绘相结合的作伪手段。印刷作伪分为完全印刷、不完全印刷两种情况。

① 完全印刷

完全印刷是指作伪者以最新的计算机全数字化高仿真制作工艺，将书画作品的造型尽可能原原本本、不做任何变动地仿制出来。这种作伪的手法由于应用了计算机全数字化的高科技手段，所以使得成品更加接近作品真迹。

日本"二玄社"自20世纪80年代开始从事古旧书画的高保真复制技术研究。但它仅仅采用近似于铜版纸的仿宣纸材料，并没有宣纸的吸水效果、纸纹效果、润色效果、厚重感等，而仿绢画的时候是采用涤纶布。这两种材料还是无法还原中国古代书画特有的艺术效果。20世纪90年代初期，我国出现了胶版印刷复制技术，虽然运用了机抄宣纸作为载体，采取了"四色加网点补色"的4～6色油性颜料胶印手法，但也无法采用水性中国画颜料，色彩还原度依旧不高，显得过于薄而不厚重，容易产生龟纹，还是没有达到国画颜料的润色效果。

目前，国内的一些公司在应用高科技和在中国画传统材质的技术上都有了突破，应用了先进的数字扫描流程，自主研发了在丝绢、宣纸上实现喷墨数字印刷的新技术，使高仿真书画作品从数字信号提取到色彩管理，达到了相当的高度，几乎可以乱真。

② 不完全印刷

不完全印刷是作伪者为了使书画赝品的仿制总体效果能更加接近真迹，在印刷的时候只是印刷一部分，比如画中的细笔部分、题款印章部分等，印刷的效果会比较好。但是，画面中的写意部分，比如大墨块、浓色块等气韵感很强的部分，还是手绘。

◀ 明 王鉴《黄鹤山樵》纸本

在不完全印刷中，还有一种情况叫作印刷后添墨，也就是在印刷部分手绘添加一些笔墨，这样可以修饰作伪的痕迹，增强画面仿真效果。所以说不完全印刷实际上是在完全印刷的基础上的技术改良，更加具有迷惑性。

但是，无论技术多么先进的印刷品，如果与真迹相比，还是存在某种程度的差别。点、线、面都会比真迹显得平、板、僵，这是印刷的客观局限性所致。所以，在印刷的成品中，很难看到原作者的创作灵感突然产生时偶然生成的笔墨效果。

（2）纸绢作伪

纸绢作旧与书画作伪几乎是同时产生的，传统作旧的手段很多，主要有染旧、熏旧、挂旧等。

① 染旧

染旧是纸绢作旧中最普通的方法。一般是先将纸绢染成旧色的基调，再进行局部加工。主要原料为栀子、红茶及橡树的果壳，分别加水煮沸，再根据需要添加花青、赭石、藤黄、朱标和墨。然后用长年熏蚀的顶棚纸、无价值的破字画、脏旧绫边等，煮水刷染。

其中，以橡树果壳煮水效果最佳，色暗气沉，较栀子、红茶染出的颜色更接近天然旧色。也有用酱油染旧的，适于表现旧绢质地的色调不均。

纸本质地有呈灰色的，俗称"香灰地"。仿制这种颜色的方法是先以极淡的朱砂色作底色，再刷上花青与墨的混合色即可。纸绢的"葆光"及酥脆也可以作伪。方法是先将纸绢以漂粉水浸透，用清水淋洗，然后吸干水分，刷上白浆和白芨水，晾干，经过反复卷搓就能产生"酥脆"和"葆光"。纸绢的断纹，可用刷漂、火烤或熨烫再反复搓卷的方法制作。

② 熏旧

熏旧是指烟熏火燎，油污熏制。有的时候为了使作品散发出古旧的书香气息，作伪者还将赝作置于放了樟脑丸的箱子里。

③ 挂旧

挂旧，一般需要较长的时间，多挂在油烟大的地方，或经过风吹、日晒、尘积，使之褪去原有色泽，变黑变黄。作伪者为了使纸绢上呈现出一层白霜或霉点，就将纸绢放在潮湿之处，或用"刷染法"来表现纸绢霉霜的轻重效果。

如果想要轻轻的一层霉，就将纸绢刷上白矾水，晾干后再用水淋洗，这样空白处的

矾点就消失了，而墨迹上的矾点不容易冲掉，干后自然显出"白霜"。如果想表现重霉霜的方法则是采用银箔烧灰，在钵中研细、水漂，取浮层的白浆刷在书画表面，然后用前面的方法冲洗，晾干后墨色上的白霜和霉点效果更明显。伪造虫眼蛀蚀的方法：一种是将蛀虫用酒盅倒扣在书画上，使之蛀坏伪作的画面；另一种方法是以星星之火在质地上烫出蛀蚀的痕迹，然后除去糊斑，手段并不高明。

（3）图章作伪

图章作伪其实自古就有，只是近几年达到了登峰造极的地步，这要归功于当代高科技发展的结果。图章作伪的常见方式是翻刻和锌版两种。

① 翻刻

翻刻非常容易走样，尤其是讲究刀法的浙派印和风格粗放的印更不容易仿。翻刻多是石印、铜印、牙印，用石印翻刻容易出现质感的不同。更重要的是翻刻因为一味地模仿，往往呆板无神。

② 锌版

锌版是现代照相技术发明后才有的作伪方法。这种作伪的印章，笔画容易毛而无力，有的再用力修改，则朱文变细、白文变粗，与原印也会有所差别。

近年来，随着计算机技术的提高与普及，许多作伪者利用电脑制版这一科技手段仿制印章，几乎达到真伪莫辨的程度，甚至借助放大镜也不容易看出。伪造印章在电脑的帮助下比过去简单，作伪者只要把某名家的某件真迹原作图的印章部位放在精度相对较高的复印机上，按照同样大小比例取得复印件或直接进行照相取样，接着再将原印章复印件扫描输入电脑，由电脑控制执行刻蚀程序，最后便能做出一块仿真锌版或铜版印章。整个制作过程通常只需要两三个小时。

作伪高手作伪时在印文四周圈上棉纱线，倒上酒精，点火一烧，用来脱掉新印的"火气"。但是，尽管如此，年代的印记是怎么也脱不掉的。印泥所盖年代的远近，色泽的变化也必然不同，年代越久远的印色，自然陈旧、色淡。

（4）出处作伪

利用出处作伪是近年来书画作伪者最热衷的举动。在书画鉴藏中有些人对书画的出处往往有着一定的依赖性，认为凡是有所出处的书画就是真迹。传统的"著录派"书画鉴定就是这样，仅凭著录为依据，如果某一件书画曾见于某一著录，就认为书画是真品。

所以，这就给作伪者提供了很大的利用空间。

出处作伪主要有利用出版物作伪与利用展览作伪两种情况。

① 出版物作伪

如今的书画收藏者特别钟爱购藏那些被书画册刊载过的名家作品，有些人形成一种定向思维，认为凡是出版过的书画作品就必定经过鉴定专家的严格把关和认真筛选，对这类作品已不用鉴定就可以放心购藏了。现在国内外各个出版机构出版的名家书画集很多，出版频率很快，周期很短，而社会上书画鉴定的力量又很薄弱，况且大多数画册和专业编辑人员并非书画鉴定专家。一些书画赝品被当作真迹混入名家书画集或者报纸杂志中。

在真画册上动手脚的例子也比比皆是，作伪者在权威出版物中抽掉一张或几张，将赝品拍摄制作后插入原来的位置，并故意制造因为被长期翻看而造成的破旧效果。

② 展览作伪

有些书画作伪者想方设法在有影响的书画展览会上以举办某藏家藏品展或某名家作品展的名义，让名家伪作公开露面，利用展览会获取公众对赝品的认同，再将赝品随同刊印的书画展览会宣传印刷品一起去兜售。或者利用将赝品先送往书画拍卖会，采用自送自买的方式，然后再随同拍卖成交后的交割单，与赝品一起拿去卖给不明就里的书画收藏者。

083
书画作品中的"避讳"指什么？

避讳是中国封建社会所特有的一种政治和文化现象，普遍存在于古代书画中，是书画鉴定中明确且过硬的辅助鉴定资料。因为古人在避讳问题上绝不会掉以轻心，错了就是大不敬，甚至有杀身之祸。作假的人，不敢不避本人时代的讳，不值也不敢为作假而冒这种险。避讳各个朝代都有严格的规定，所以根据避讳可以断代。

避讳分为避朝讳和避家讳。避朝讳就是避当朝皇帝及先帝的名讳，比较容易，因为皇帝就几个，只要排一排还是比较清楚的。避家讳是指避家里或家族长辈或先祖的名讳，这比较复杂，因为过去都是大家庭大家族，一代代下来，忌讳很多。

　　避讳在唐代和宋代都比较严格，不但相同的字要避讳，连同音字也要避讳，称为"嫌名"。元代皇帝是蒙古人，他们的名字是蒙古语的译音，所以不避讳。明代自然又恢复避讳，但不如唐宋时期严格。清世祖因为名为福临又是满族语的译音，所以又不避讳。康熙又开始避讳，而且极为严格。但明清两代都不再避同音字的讳了。

　　书画作品中涉及避讳字问题的，最普遍的就是大量兼有欣赏和收藏价值的文书、信札，书法作品中有时也可见到这一现象。绘画的款识、题跋中，也会有避讳字的现象。

　　避讳的方法主要有三种，分别是缺笔避讳、同义字或同音字避讳、完全避讳等。缺笔避讳就是指将要避讳的字缺写一两笔，但是缺在什么地方，也有严格的规定。宋代和清代一般都缺笔在字的最后一笔。同义字或同音字避讳，就是把避讳的字换个意思相近的替代字。比如晚清名家吴大澂，原先的名字为"吴大淳"，后来为了避同治皇帝载淳的讳，改名为"吴大澂"。明清时期还可以改为同音字，比如"元"改成"原"、"弘"改成"宏"。"清初四僧"之一的弘仁，就是在乾隆之后，将"弘"改成"宏"，就是避乾隆皇帝"弘历"的讳。完全避讳，就是将要避讳的字空格不写，或是将某尊者的姓名写成"某"字，或作空圈等。

084
古书画藏品应该如何保存？

　　中国古代书画的保存应从控制温度、湿度、光照、污染等方面入手，要给书画藏品营造一个理想的保存环境。

（1）温度控制

　　温度控制是古代书画保存的重要基础。温度的变化会使书画藏品的纤维之间、表层与内质之间、正反面之间、不同材质之间，因为收缩比不同而发生不同程度的热胀冷缩，从而产生龟裂、变现、起皮、开胶、开裂、变质、老化、腐朽。不当的储藏温度还会引起藏品发霉长虫。

　　为了确保藏品保存的安全，就应该把温度控制在一个特定的范围。纸质类书画藏品，秋夏季控制在 20℃ ~ 22℃，冬春季控制在 16℃ ~ 18℃，丝绢类书画藏品，夏秋季控

制在 18℃ ~ 22℃，冬春季控制在 16℃ ~ 20℃。

（2）湿度控制

书画藏品的保存也要关注湿度的控制，如果控制不当，藏品就会出现变质、老化、开裂、翘曲、变形、脱胶、变脆、变硬、变色、腐朽、受潮、发霉、长虫、泛浆等瑕疵，不利于藏品的安全保存。藏品保存中相对湿度应控制在 50% ~ 60%，一天内的湿度差别不宜过大，一般以小于 10% 为宜。

（3）光源控制

保存书画的库房储藏室内的照明，应使用日光灯型的冷光光源，禁止使用白炽灯的直接照明，以防光照产生的热量长时间、直接地照射在藏品的表面，而使藏品变色、干燥和龟裂。如有条件，应滤除光源之中的紫外线等有害射线。

（4）污染控制

空气中的灰尘、不良的工业气体、汽车尾气等，都会对书画藏品造成损伤和影响。书画藏品在保藏中应当有意识地使用污染防护设备加以防范和控制。空气中的灰尘含有霉菌、花粉孢子、油烟、沙粒，以及一些强氧化物、酸性物质、碱性物质、高分子物质等，它们会造成书画藏品表面的老化、划伤，令书画藏品出现变色、褪色、霉斑、水渍、粉点、虫眼、返铅、变黄、变灰、变黑，使书画藏品伤神散气。

（5）存放晾晒

书画藏品在保存中最好独立包装、分别放置，让每件藏品拥有各自独立的舒展空间。储藏室里的柜子最好有分层和分格，书画藏品一般分层分格放置，并且每层、每格存放最好不超过二至三轴，而且不要重叠，特别珍贵的书画藏品最好只放一轴。个人收藏可以用樟木箱、樟木画柜。每件书画藏品可以用布袋、透气性好的包装纸或纸盒装承，不能用塑料袋、塑料盒装承。

书画藏品入藏后，存放地或环境还应该注意防水、防火、防盗，确保书画藏品保藏安全无损。字画容易被虫蚀、鼠咬，所以保藏书画的场所，绝对不能丢放食物，以免引出虫鼠。对书画藏品每年应有一至两次的晾晒。晾晒时要特别注意避开梅雨季节、台风多发季节和多雨季节。一般选在农历重阳节前后进行晾晒比较适宜。

晾晒的主要目的：一是可以除去书画藏品的湿气，以防霉防蛀；二是可以定期检查书画藏品的品相状态有没有不良变化，便于及时发现补救；三是晾晒时也可以给书画藏

品一个"舒展筋骨"的机会。因为纸质、丝绢类书画藏品是处于"活"的状态下的藏品，需要定期舒展。书画藏品晾晒时要避免阳光对其直接照射，悬挂或铺展应在没有强对流空气吹袭的地方。

085
古书画藏品应该如何悬挂和展阅？

古代书画的悬挂和展阅有很多讲究，正确的取画手法姿势可以避免对书画造成伤害。

（1）书画藏品的悬挂

书画不能悬挂在潮湿、油污的墙壁上。挂画首先要注意挂钉的牢固。挂画的方法很有讲究，右手执画权，钩住书画绦带中心，左手托住画的中间部位，大、小指在内，中三指在外，随着画权的举高，托画左手指要松，慢慢展开，挂好后再离手。摘画时左右手与挂画姿势相同。摘下后应平放于案上，卷画时注意卷齐、卷紧。如果是两个人，其中一人牵住天杆，另一人握住两边轴头慢慢往上卷。

如果遇到画幅过宽的作品，两手难以握住，可一手半握画之中部，另一手转动轴头卷画。要注意牵天杆的人将画举高些，卷画人要低一点，以防止折坏画心。

（2）书画藏品的展阅

手卷展阅必须将手卷放置在桌案上，案面要求洁净，掸去灰尘擦掉秽物，水杯之类的物品应远离桌案。展阅时，绦带、别子要平顺地放在包首上，然后双手大拇指在内，四指在外，随展随卷。两手指不要接触画面，防止卷尾未展部分掉落地下。收卷时双手随时整理斜度，卷上之后，一手握住外杆，手卷垂直放在案子上，一手掌心按住侧面，顺势将画卷卷紧别好。翻阅册页时，将面子启开，四指插在两画页背面折叠处，慢慢上提翻阅。手避免接触画面页正面。如果是散页，要一开一开顺序翻阅，不要随便乱抽提拿。

书画藏品在悬挂、展阅时，要求带上细薄的棉白手套。说话、咳嗽切记避开画面。看画、取画，最忌讳吸烟。而且整个室内都要严禁烟火，不能在风口处看画，室外风大要及时将窗户关好。书画也不能长久悬挂，否则会变形。收藏者最好将收藏的作品轮换挂赏，不仅可以从欣赏的角度感到新鲜，还可以对书画起到保护作用。

▌ 本章思维导图

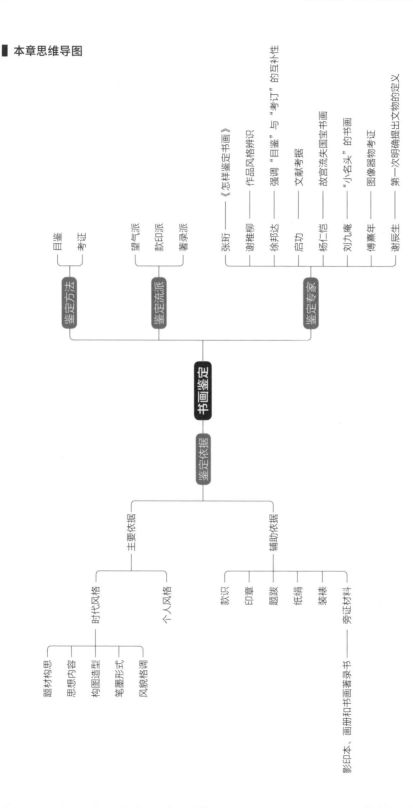

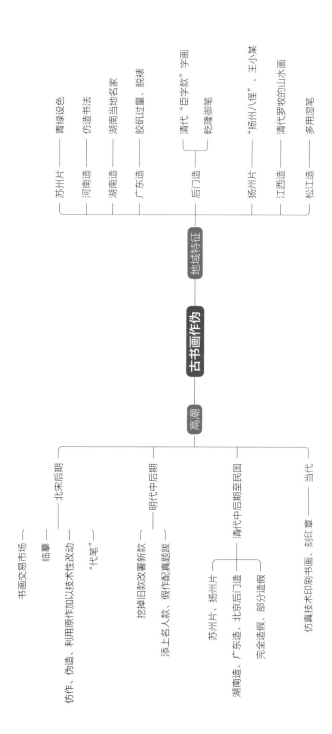

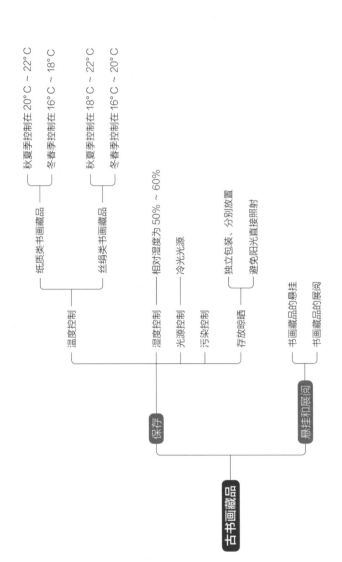

古书画藏品

保存

温度控制

纸质类书画藏品
秋夏季控制在 20°C ~ 22°C
冬春季控制在 16°C ~18°C

丝绢类书画藏品
秋夏季控制在 18°C ~ 22°C
冬春季控制在 16°C ~ 20°C

湿度控制——相对湿度为 50% ~ 60%

光源控制——冷光光源

污染控制

存放晾晒
独立包装、分别放置
避免阳光直接照射

悬挂和展阅

书画藏品的悬挂

书画藏品的展阅

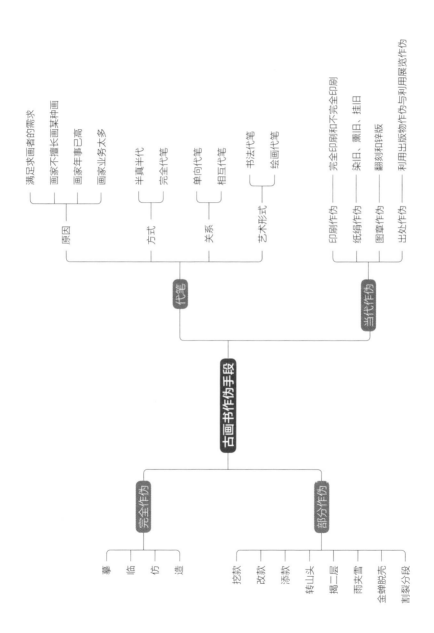

第七章

收藏与投资

086
什么是书画艺术市场？

中国书画艺术市场，是指中国书画作品通过一定的场所和领域，经过买卖双方共同协商确定成交价格，然后完成交易的整个贸易行为过程。它是书画作品从艺术的角度转换成商品的流通过程，是一种商品交换的商业经济活动，属商品市场学的范畴。

书画艺术品市场有一级市场与二级市场的区分，类似于股票市场的概念。一级市场是从艺术家手中直接取得艺术作品，通过代理或合作机制发掘艺术家，以展览的形式直接介绍给藏家，进行销售。属于一级市场的有画廊、艺术博览会与艺术经纪人。收藏家从一级市场买入作品后，如果再想出手，这件作品就会再度进入市场，进行二次流通，即进入了二级市场。二级市场主要有拍卖公司。

大部分的画廊与经纪人纯粹属于一级市场，但有的经纪人与画廊专门接受与出售藏家想出手的藏品。

拍卖公司向藏家征集作品，再公开拍卖，作品进行了二次流通，是标准的二级市场。但是，在中国，也有部分拍卖公司直接向艺术家与画廊征集作品，所以在国内一级市场与二级市场的区别，不像西方国家那么清晰。

中国书画作品作为商品流入市场，并成为一种商品经济活动，经过了一个漫长而缓慢的历史发展过程。它的正式产生和形成，最早应数唐代。当时的内府及私人收藏，已经从典藏转变成了"购求"，并已经开始形成风气。唐代已经有专门从事书画经营的商人，他们对繁荣书画市场起到了积极的促进作用。北宋时，由于经济的发展，公私收藏都达到了一个新的高潮。宋时内府的收藏是古代书画收藏的大集汇时期，尤其是宋徽宗时期，宋内府的书画收藏已经达到了历史的极盛期。宋代的私人收藏，在继唐代之后也有较快的发展，书画市场也逐渐形成规模。北宋京城汴京著名的大相国寺内和殿后资圣门前都开辟了书画市场，书画作为正式商品被推上了市场。元代的收藏总的来说是不及宋代的，但是朝廷对书画收藏还是较为重视，并由秘书监专门负责经营收藏书画，并内设辨验书画直长具体负责鉴别收藏书画的真伪工作。元代的私人收藏较之宫廷显得要活跃得多，一些文人士大夫和书画家都喜爱收藏鉴别书画，并以临安为中心，形成了一个文人士大夫鉴藏书画的集会之地。

清 任颐 《花鸟四条屏》

　　明清两代为我国书画收藏的又一高潮，并出现了一大批书画收藏行家。明代内府的收藏以宣宗、宪宗、孝宗三朝最为丰富，甚至可以与宋代的宣和、绍兴两朝收藏相比。其来源除了直接接受元内府和籍没大臣家的藏品、搜集散落民间的传世作品之外，还收有当代书画家创作的作品。但是，到了明中期以后，内府收藏又逐渐散落民间，致使明代私人收藏之富远胜于前代。尤其是一些富商巨贾的介入，不但活跃了市场，提升了作品价格，也使得不少书画家专以卖画为生，从而出现了大批的职业书画家群体。同时，也出现了大量制造假画而谋生发财的画商，致使假画泛滥、代笔成风。

　　清内府的收藏是中国古代书画收藏的又一次大集汇时期。不但藏品丰富，其数量也大大超过前朝，尤其是乾隆期间，几乎囊括了民间所有的珍品佳作。而到了嘉庆、道光时期，内府的藏品又一次流向民间，致使私人收藏重新兴旺起来，并出现了一批眼力极佳的大鉴赏家和大收藏家，如安岐等人。

　　北京的琉璃厂在清代开始兴起，由书市转化成为文化集市，后来又开始书画买卖的商业活动。不少文人高士在此开设古董商铺，同时也有经营书画的，使得琉璃厂成为全国书画经营的集散地。而清代最大的书画艺术市场还是扬州和上海，不但是当时全国的交通枢纽，而且商业经济活动十分繁荣。"扬州画派"和"海上画派"的形成发展，就充分说明了艺术与商品经济的密切关系，证实了书画家队伍职业化和艺术创作商品化的这一事实。

中华人民共和国刚成立时，我国的书画艺术市场尚处于一个较为封闭的状态。经营书画艺术品仅仅局限于国家指定的文物商店，较有影响的是北京的荣宝斋和上海的朵云轩。书画艺术品成为真正的商品走向市场，是在改革开放之后。1992 年，深圳率先举办了首届当代名家字画拍卖会，从此拉开了国内艺术品拍卖的序幕。此后，上海的朵云轩及北京的嘉德、瀚海也先后成功举办了艺术品拍卖会。从此，全国拍卖行云起，画廊林立，艺术博览会纷纷创办，民间古玩书画交易市场兴起。近几年，海外书画大量回流，企业投资者不断涌入，民间收藏队伍不断扩大，致使中国书画艺术市场出现了前所未有的繁荣景象。

087
书画艺术市场的运行机制和流通程序是什么？

书画艺术市场的运行机制，是指书画艺术品一旦作为商品进入市场，在其整个流通过程中的操作与规范。书画艺术市场的运营机制，一般来说，应由书画家、收藏家或投资者、批评家与经营者等组成。

（1）书画家

书画家是书画艺术作品的创造者。没有艺术品，书画艺术市场就不复存在，书画艺术市场的运作也就无从谈起。书画家角色在艺术市场的出现，仅仅限于当代书画艺术市场，也就是说书画家本人还在世，可以参与书画市场的经营活动。如果是古代或近代书画艺术市场，书画家已经故去，则不会有书画家的角色出现。

（2）收藏家或投资者

收藏家或投资者更是书画艺术市场的必要组成部分。没有收藏家，书画不可能成为消费品，只能在少数人的范围内流转。而收藏家或投资者是这少数人中的精英，他们对书画的投资既是为了欣赏，也是为了获利。但是，也有可能失败甚至破产，所以投资者必须具备一定的眼力和魄力，书画作品的投资也是一个风险极大的行业。

（3）批评家

在整个书画市场运行机制中，批评家的作用至关重要，他是书画家和投资者之间的

媒介和桥梁。批评家的作用：一方面起到了引导消费者与投资者的作用；另一方面又可以指导画家创作出具有较高艺术价值的作品。批评家在对书画家及书画作品的评价、介绍等方面应具有较强的权威性。他能依据艺术史的尺度标准，准确把握书画家的成败得失和书画作品的优劣。

（4）经营者

书画艺术品经营者是艺术市场运行机制中极为重要的角色，他们往往从书画家手中购得作品再进行转卖，或者从收藏家手中购得后再卖出以赚取一定的差价。经营者或开设画廊、艺术品公司代销书画作品，或者将书画作品推荐至拍卖会、艺术博览会进行展卖。有的还给书画家本人或收藏者提供某种服务或代理，以获取一定额度的费用。

当代书画艺术市场，还会有策展人、艺术媒体等角色出现。策展人一般与市场机构合作，选择艺术家及艺术作品，把艺术作品以展览形式呈现给公众。艺术媒体则担负着监督与宣传的作用。书画作品一旦成为艺术品，并流入市场，其间必有一个流通程序。书画市场的整个流通程序，是以书画艺术品为中心，并通过艺术市场中介中的拍卖行、艺术博览会、艺术经纪人，以及艺术宣传中介中的批评家、新闻媒体、出版商等的运行操作，最后由经营者（包括画廊、画商）、收藏家（包括投资者、企业家）购入，从而完成商品交易的最后归宿。

088
什么渠道可以购买到书画艺术品？

书画艺术品的购藏渠道主要有：从私人藏家手中购藏、从书画家手中购藏、从画廊画店购藏、从书画集市购藏、从拍卖行购藏、从艺术博览会购藏、从网上购藏等。

（1）从私人藏家手中购藏

在投资收藏中，私人之间书画买卖的现象比较多，也比较方便，可以省去很多麻烦和中介费用。但是，这类交易属于私下进行，机遇比较少，还很难受到法律保护。买受方一旦发现买入的书画自己不如意，或者在转手遇到困难时，就会以价格高或作品不可靠为由头向货主提出退货的要求，使买卖双方闹得不高兴。

所以，从私人藏家手里购买作品时，首先要仔细、反复观赏作品，不能急于求成；其次是多了解作品内涵及其市场行情，分析准备和考虑充分后再作决定。

（2）从书画家手中购藏

对于当代书画作品来讲，收藏者可以直接从书画家手中购藏。国内绝大多数书画家并不是按照国际艺术市场惯例由经纪人代理其艺术作品，而是产销合一的方式，身兼艺术创作者和销售商两种身份。对于书画家来说，购买者上门购画可以省去中介费用；对于购买者来讲，既可以保证买得放心，又可以买到自己喜爱的题材和一定大小规格的作品，甚至可以与艺术家合影留念。但是，从书画家手中购藏书画艺术品也存在很多不便之处，比如一些著名的艺术家不易接近，而小名气的艺术家有的漫天要价，同时也很难买到书画家的精品之作。

（3）从画廊画店购藏

画廊、画店、文物商店是陈列、出售书画艺术品的经营单位，是艺术家走向市场最直接的经营形式，也是目前艺术市场上最常见的、最普通的中介机构。画廊、画店的书画作品大多价格很高，一是因为画廊出售作品要加收中介费用，二是很多当代艺术家都是在画廊寄售，不肯降低身价。所以，画廊交易的实际成交量很少。到画廊、画店购买书画艺术品的时候，首先要看作品是否是真迹，如果自己看不准就应该请专家来掌眼。

（4）从书画集市购藏

全国各地都会有许多古玩字画集市，这些集市商贾云集，购买者人山人海，拥挤不堪。有时偶尔会购得一些珍品，但绝大多数是赝品，而且作伪水平可以乱真。所以，购买者一定要擦亮眼睛，不能心存"捡漏"的侥幸心态，以免上当受骗。

（5）从拍卖行购藏

拍卖行是购藏书画艺术品最主要的渠道。购藏者通过拍卖图录及拍卖预展，可以有足够的时间研究想要拍购的书画艺术品。在拍卖会上，也可以根据现场实际情况及时地调整自己的拍卖策略，拍到称心如意的书画艺术品。但是，拍卖会也会存在一些拍卖陷阱，书画艺术品的保真问题、买到赝品要退货问题等大多非常棘手。而且，拍卖会上的成交价通常都远高于市场行情，这些都应引起书画艺术品投资收藏者的重视。

（6）从艺术博览会购藏

艺术博览会就是书画艺术品的大超市，是集展览、展示、交流、交易于一体的艺术平台。在艺术博览会中，可以看到各种类型的艺术作品，而且杜绝假画、拒绝平庸、宁缺毋滥、

追求品牌效果。但也会有一些低档次的作品混进艺术博览会，所以很考验购买者的审美能力。

（7）从网上购藏

近年来国内涌现出大量书画艺术品交易网站，投资收藏者可以根据自己投资收藏的方向和规模在各类网上购得如意的作品。有些网站是全部交易书画艺术品的专业拍卖网站，以经营中高档书画艺术品为主。有些则是以经营普通书画艺术品为主的网上画廊。从网上购藏书画艺术品的好处是网上信息面比较广，上网购买不受时空的限制，节约购藏成本。但是，不足之处就是网站诚信度的高低，书画艺术品的真伪优劣以及结算、交割产生的问题等常常困扰收藏者。尤其是购买高档次的书画艺术品，最好还是看到实物，不能仅凭网上的照片为购买依据。

所以，想要从网上购藏书画艺术品，尽量要选择有信誉有品牌的专业实体网站，并且要多考察真伪及品相，最好能够亲赴实物所在地鉴定。购买贵重而有档次的或易损的书画艺术品，应亲自提取，以防意外发生。

溥儒《丛林遇雨图》

089
书画艺术市场中有哪些常用的行话术语？

书画艺术品投资收藏、交易中经常使用一些行话和术语，这些行话术语非常通俗、简明、幽默。有些是为了表达方便，有些是购销经营沟通所必需的。书画艺术品投资收藏者应该了解、熟悉并会使用这些常用行话术语。

匀：在古玩行中，向人家买书画不叫买，叫"匀"。

让：在书画艺术品投资或古玩圈里，管卖东西不叫卖，叫"让"。

玩儿：做书画生意的就叫"玩儿"书画的，收藏瓷器的也叫"玩儿"瓷器的。

坐商：有固定的经营场所，如有店面的书画经营者。

游商：没有固定经营场所的书画经营者或中间人。

快货、慢货、滞货："货"就是艺术品。热门流行的或投资人数多的、适销对路的就是"快货"。反之，就是"慢货"。冷门之中的冷门，或者真伪有疑问，不被大多投资者所了解和认同的叫作"滞货"。

焐着：主动持有藏品，等市场回暖后再出手。

收起来：交易用语，投资者决定不要某艺术品，请卖主放回去。

卷起来、包上：交易用语，投资者决定买下，请卖主将货包起来、卷起来。

调包：先给投资者看真品或高价值的藏品，然后乘机调换为赝品或低价品。

憋宝：找到理想的藏品，往往需要很长时间，有一定运气的成分。最后买到藏品的过程就叫"憋宝"。古玩商的上货或者投资者遛摊寻找藏品也叫"憋宝"。

漏儿：价钱、成色差距特别大的就叫"漏儿"，以很低的价钱买到极佳的藏品就叫"捡漏"，以很低的价钱卖出极佳的藏品就是"漏货"。

上拍：将艺术品送到拍卖会进行交易。

大拍：拍卖公司春秋两季拍卖会。

专场：某些特定主题的拍卖，如以收藏家或以艺术家为主题。

夜场：拍卖公司把受瞩目的精品在夜场拍卖会上拍出，价码有时要比在日间多出两成。

定金：拍卖会前办理竞拍投牌时所交纳的保证金。

落槌：拍卖师落下木槌，表示成交。

流拍：拍品没达到拍卖底价，没有成交。

成交率：成交拍品总数与上拍品总数的百分比。

委托人：将拍品送拍的个人或机构，就是卖家。

竞买人：参加竞拍的个人或机构。

买受人：以最高价购得作品的竞买人。竞买人、买受人统称"买家"。

应计费用：拍卖人根据保险、图录刊登、包装运输、鉴定估价等向委托人和买受人双方收取的相应费用。

成交价：又称"落槌价"，指拍卖会上拍卖师落槌的最终价格。

参考价：又称"预估价"，拍卖图录上对每件拍品的价格预估，不是最后确定的售价。因为预估价是拍卖公司根据类似作品的销售记录评估，或与卖家协调的结果。有些拍卖公司会刻意压低预估价以吸引买家竞价。

底价：又称"保留价"，指拍卖公司与委托人对委托拍品商定，并在委托书上标明的最低出售价格。如果拍卖现场喊价不过底价，则会流拍。

佣金：又称"代理费"或"酬金"，指拍卖人在成交后向委托人、买受人收取的服务费用。

拍卖收益：指拍卖人在拍卖成交后支付给委托人的出售拍品的款项净额，即成交价扣除佣金及委托人应付应计费用后的余额。

090
什么是"艺术经纪人"？

艺术经纪人就是在艺术市场上为艺术品交易双方充当中介而收取佣金的人。画廊画商和拍卖行法人实际也就是画廊经纪人和拍卖行经纪人，都是处于独立地位的中间人。他们不占有商品，主要作为买卖双方的媒介，促进供需双方交易成功以获取佣金。

经纪人是社会经济发展的产物，是商品交换的产物，在旧中国和西方国家都有。中华人民共和国成立后，经纪人在我国一度遭到取缔和禁止，在 20 世纪 80 年代商品经

济的大潮中，经纪人又悄然复生。

艺术经纪人的商业行为方式有经纪艺术品、经纪艺术家和开办艺术品经纪公司三种。

（1）经纪艺术品

所谓经纪艺术品，就是艺术经纪人与被代理人或委托人之间，就艺术品或艺术服务项目签订经纪合同，作为艺术品经纪活动的依据。经纪艺术品，要尽量选择艺术家的力作、代表作和精品之作以及珍贵的真品、真迹，品相完好、完整而价格又相对便宜的。

艺术经纪人与他所联系的艺术品交易双方可以保持长期的联系与合作，成为艺术品经营的长期合作者，代为招揽生意，或者成为艺术家的受托人。艺术经纪人与委托人之间也可以只限于在某一个合同涉及的交易中保持联系，随着合同的终结，经纪人与被代理人或委托人的关系也就结束了。

（2）经纪艺术家

经纪艺术家主要包括买卖代理、代销、风险代销、展销和长期代理。其真正意义是指长期代理或称作品垄断代理，也就是指经纪人在一定时期内充当某艺术家全部作品销售的独家代理人。经纪艺术家可以细分为两类：一类是经济利益全方位的全面代理知名艺术家；另一类是全面代理正在成长的、未来有前途的艺术家。

当经纪人选定合作的艺术家之后，经纪人与艺术家之间可以根据艺术市场行情和双方愿望意向，签订长期合同，明确双方权责。经纪人会对艺术家提供一定或全部的生活保证、创作保证，提供展览、出版、交流等展示艺术的机会和条件，并借助艺术批评、艺术舆论、艺术广告、艺术传播、艺术评论、艺术推介和新闻宣传等途径为艺术家扩大名气。

（3）艺术经纪公司

艺术经纪公司通过合同接受艺术品经营企业，如画廊、拍卖公司、文物商店、出版公司等的委托，联系买主，招引客户。也可以签订合同接受艺术家的委托，代理他们的艺术商业事物。收集整理艺术市场信息，建立稳固的艺术品供销渠道。

想要成为一名成功的艺术经纪人，必须具备必要的书画艺术品鉴赏知识，要有优秀的道德信誉和自觉的法治观念，还要有灵活的经济头脑、强烈的市场意识、敏锐的眼光、

果敢的魄力和优秀的公关能力。艺术经纪人属于艺术市场运作的关键环节，他能促成艺术品走向市场，促成艺术品所有权发生转移，使其所代理或推销的艺术家作品的商业价值得以实现。他是帮助艺术家获得商业成功的一种重要力量，使艺术品找到合适的买主，使艺术品投资收藏和消费者买到称心如意的艺术品。他更能帮助艺术品投资收藏消费者克服盲目性。

清　居廉《花卉四屏》

091
画廊的经营模式是什么？

"画廊"一词最早是从日本传入中国的，译自英文"gallery"，它的本意是指一条敞开的有顶的过道，就好像门廊或柱廊。画廊是艺术品交易的一级市场，也叫中间商市场或转卖者市场，是一种以营利为目的的企业。画廊是一种依托室内空间展览和销售美术作品的场所，它的功能首先是一种艺术的展示场所，同时允许经纪人或画商围绕这一展示空间从事各种中介性质的商业活动，除了画廊老板作为经纪人之外，也可以允许其他画商依托画廊从事各种经纪活动。

按照画廊的档次划分，可以分为一线画廊、二线画廊、三线画廊。一线画廊所经营的艺术品必须都是书画家的原创作品，应该拥有一定比例的知名的书画家和艺术批评家。画廊的场地，要具有一定规模，画的陈列布置非常艺术化，画廊的软硬环境以及运作资本都比较充裕。画廊信誉、服务和权威性都要非常高，并且要有自己的固定经营风格和艺术理念。二线画廊经营规模比较小，以经营原创绘画作品为主，注重选择有潜质的书画艺术家。这些书画艺术家虽然目前尚不具有知名度，但其作品的价格比较低，具有一定的市场。三线画廊就是所谓的画店、画摊。画店经营的大部分都是没有原创性的临摹作品，或者价格比较低廉、工艺制作粗糙的商品画，也就是"行画"；画店的规模一般都比较小，场地往往比较拥挤，墙上挂满商品画，方便顾客购买。画摊经营以印刷品、画框为主，大多集中在各类建材装潢市场或生活社区。

画廊经营者依据利润最大化的原则，通过协议或合同从艺术家手中获得作品，画廊与艺术家之间的合作方式可以是一种长期的伙伴关系，也可以是短期的行为。画廊获取艺术作品的常见方式有代销或寄售、展销代理、买断、长期代理几种。

（1）代销或寄售

代销或寄售是指画廊在自己的经营和展示场所代销艺术家的作品，按照合同从出售所得中提取一定比例作为画廊的费用和利润。

对于一些销售把握不够大，但基本与市场"对路"的作品，在画廊与寄售者就保底价达成共识之后，画廊就会采取代销的方式。具体可以细分成两种不同的情况：一种是寄售者认准底价，标高价卖出后差额部分归画廊；另一种是寄售者与画廊就底价达成共

识，以底价或高于底价的价格卖出后从总销售额中提取一部分比例归画廊，此时底价的意义在于规定了售价的下限。

代销或寄售从出售所得中提取比例一般为 33.3%，最少 20%，最多 50%，甚至更多，具体视情况而定。多数画廊一般会有相对固定的职业艺术家为其提供作品委托销售。除此之外，画廊要交税，寄售者也要按照有关法律纳税，这一点在所有合作方式中都是一样的。

（2）展销代理

展销代理就是画廊负责一次性举办艺术家个人或艺术团体的商业性展览，按合同从销售所得中提成。这种模式的画廊通常是小型的美术馆，只是在展销期间充当展览作品的个人或团体的经纪人。对于有商业潜力的艺术家的作品，画廊组织展览的同时负责销售，画廊通过从销售金额中提成等形式保证展览开销的收回和佣金。画廊选择展品的标准往往首先是商业的潜力，也就是看作品是否具有较大的可卖性。

画廊组织举办商业展览的情况有多种：一般是画廊承包一切展览费用，作者自己不出资。双方先议定部分作品归画廊所有，再议定画廊从销售金额中提成的比例或不再提成。也可以由双方事先商议一定的展卖分成比例，其后展览交画廊一手承办，从画册印刷、广告宣传到招揽顾客、举办开幕仪式及展卖全程均由画廊负责具体操办。另外，是画廊事先从艺术家那里收取一定数额的展览费用，展览举办后再从销售额中按比例提成或不再提成，这样同样会降低画廊承担的风险。至于展览费用多少，以及展卖后双方的分配比例，都因具体情况而定。

一些著名的画廊，历史较长、声誉较好，拥有消费层次较高的主顾甚至相对固定的收藏家队伍，收取的展览费用也较多。

（3）买断

对于一些有较大出售把握的作品，画廊可以支付一定金额一次性买进某人或某派艺术家的一批作品，从而实现艺术品所有权的转移，根据市场行情或暂时收藏，或举办展览，经过宣传，再提价出售。买断的好处是交易方式简单明了，避免了可能发生的经济上的纠纷。缺点是倘若艺术品不能及时脱手，就会造成资金积压，带有较大的经营风险。

因此，一般画廊采用买断的会是艺术名家的作品，在风格上也会倾向选择他们的代表作或成名作，这样就可以最大限度地降低画廊的销售风险。在采取买断的情况下，画

廊会权衡画家所给底价与其知名度之间的利弊，如果底价对画廊的经营有较高的保险系数，画廊就可以考虑买断。

（4）长期代理

长期代理是一种强制性排他的契约关系。签约艺术家的责任主要是保证创作质量并提供一定数量的作品，画廊则要对艺术家的部分或全部生活给予保障，并通过"包装宣传"提高艺术家的知名度，确保其作品的销售与收藏。一般来说，签约期间其他机构和个人购买艺术家的作品或是邀请他们参加展览，都必须取得签约画廊的认可。实行代理制的画廊一般会保持十几名签约艺术家的数量，以保证每年至少为每位艺术家组织一次展期一个月左右的新作展览。

长期代理制关系中画廊商实际上就是艺术家的经纪人，其实是对该艺术家作品展销的长期代理，也是当代国际主流画廊普遍采用的一种方式。画廊可以代理已经声名显赫的艺术名家，这时画廊需要投入资金以各种方式继续宣传艺术名家，以保证不断增加其知名度与市场号召力；也可以是代理尚未树立品牌的艺苑新人，这时画廊需要做长期投资的打算，画廊要花大力气包装、宣传与推介该艺术家及其作品。当然，他的作品必须要有较高的学术价值、艺术潜能与增值空间，否则画廊的投资很难收到较好的回报。无论哪种情况，画廊一般都会在三至五年时间内保持对该艺术家作品的独家代理权，通过

潘天寿《记写雁荡山花》

展销所有作品收取佣金，有时也会持续买断作品加价销售。

还有一种只出租展览场地的画廊，它们只向举办艺术展览、展销的艺术家、艺术团体或货主出租展出场地，收取场地费。严格意义上说，它们并不是通过经营艺术品获利的企业，只是借用"画廊"的称呼。场地租金一般按日计算，常常也备有各种展览设施以供租用，除此以外它们对展览的成败概不关心。

092
什么是"艺术品拍卖"？

拍卖是一种古老而又特殊的交易方式。"拍卖"一词源于拉丁语词根"auctus"，本意是"增加"。

《中华人民共和国拍卖法》将拍卖定义为："以公开竞价的形式，将特定物品或者财产权利转让给最高应价者的买卖方式。"这个定义包括了四个方面的含义：第一，拍卖是一种买卖方式；第二，拍卖价的形成过程要通过公开竞价；第三，拍卖标的应该是特定的物品或者财产权利；第四，买受人应该是最高应价者。

这个定义涉及了一个客体和四个主体。即指拍卖标的及拍卖人、委托人、竞买人与买受人。

（1）拍卖标的

拍卖标的应该是委托人所有或者依法可以处分的物品或者财产权利。法律法规禁止买卖的物品或者财产权利，不得作为拍卖标的。委托拍卖的义物则必须在拍卖前经拍卖人住所地的文物行政管理部门依法鉴定、许可。

（2）拍卖人

拍卖人是指依照《中华人民共和国拍卖法》和《中华人民共和国公司法》设立的从事拍卖活动的企业法人。拍卖人不得在自己组织的拍卖活动中拍卖自己的物品或者财产权利。拍卖人及其工作人员也不得以竞买人的身份参与自己组织的拍卖活动，并且不得委托他人代为竞买。拍卖人有权要求委托人说明拍卖标的的来源和瑕疵。与此同时，拍卖人还应该向竞买人说明拍卖标的的瑕疵。

拍卖人在接受委托以后，如果未经委托人的同意，不得委托其他拍卖人拍卖。对委托人交付拍卖的物品，拍卖人负有相应的保管义务。拍卖人还负有对委托人和买受人的身份予以保密的义务。在拍卖成交后，拍卖人应该按照约定向委托人交付拍卖标的的价款，并且按照约定将拍卖标的移交给买受人。

（3）委托人

委托人是指委托拍卖人拍卖物品或者财产权利的公民、法人或者其他组织。委托人可以自行办理委托拍卖手续，也可以由其代理人代为办理委托拍卖手续。在办理委托拍卖手续时，委托人有权确定拍卖标的的保留价并要求拍卖人保密。与此同时，委托人还应该向拍卖人说明拍卖标的的来源和瑕疵。

在拍卖开始前，委托人可以撤回拍卖标的。委托人撤回拍卖标的的，应该向拍卖人支付约定的费用；未作约定的，应该向拍卖人支付为拍卖支出的合理费用。在拍卖过程中，委托人不得参与竞买，也不得委托他人代为竞买。在拍卖结束后，按照约定由委托人移交拍卖标的的，委托人应该将拍卖标的移交给买受人。

（4）竞买人

竞买人是指参加竞购拍卖标的的公民、法人或者其他组织。法律法规对拍卖标的的买卖条件有规定的，竞买人应该具备规定的条件。竞买人有权了解拍卖标的的瑕疵，有权查验拍卖标的和查阅有关拍卖资料。竞买人可以自行参加竞买，也可以委托其代理人参加竞买。竞买人一经应价，不得撤回，当其他竞买人有更高应价时，其应价即丧失约束力。在竞买人与竞买人之间，以及竞买人与拍卖人之间不得恶意串通、不得损害他人利益。

（5）买受人

买受人是指以最高应价购得拍卖标的的竞买人。买受人应该按照约定支付拍卖标的的价款，未按照约定支付价款的，应该承担违约责任，或者由拍卖人征得委托人的同意，将拍卖标的再行拍卖。拍卖标的再行拍卖的，原买受人应该支付第一次拍卖中本人及委托人应该支付的佣金。再行拍卖的价款低于原拍卖价款的，原买受人应该补足差额。在拍卖结束后，买受人未能按照约定取得拍卖标的的，有权要求拍卖人或者委托人承担违约责任。买受人未按照约定受领拍卖标的的，应该支付由此产生的保管费用。

093
拍卖公司如何对书画艺术品进行拍卖？

拍卖属于二级市场，本应从藏家征集。但是，在国内，因各级市场区隔不清，拍品也有从画廊以及艺术家处直接拿到的。拍卖公司接受卖方委托对委托作品公开进行拍卖。委托是将财产合法转让给拍卖公司，以便拍卖公司能代表所有权人进行销售。拍卖公司公开以竞价方式成交，不同的买方围绕同一艺术品竞相出价，直接反映了市场需求。成交后，委托人必须支付卖家的一定比例为佣金。

各拍卖公司的大拍分春秋两季，春拍大约在每年五、六月，秋拍大约在每年十一、十二月。平常还有每季的小拍或专场。从拍卖公司角度，举办一场拍卖会的流程主要是：征集鉴定→专场策划→拍品终审→图录制作→宣传推介→公告预展→正式拍卖→移交结算。

（1）征集鉴定

拍卖行首先要征集拍品，一般需要刊登艺术品征集广告或直接与熟悉的收藏者联系，使委托人了解拍卖行的联系方式与通信地址等信息。

拍卖行收取拍品的方式主要有两种：一是委托人本人或委托律师写信、发电子邮件或打电话委托艺术品拍卖公司，拍卖公司根据货物多少和规格大小，派出专家或数人组成的专家小组前往委托人家中接收拍品。另一种是委托人直接带拍品前来拍卖行，当场办理委托手续。征集拍品是与藏家、物主交流的过程，要做基本鉴定、商谈底价、洽谈委托条件等工作。

（2）专场策划

筹备一次艺术品拍卖首先要做的是总体策划，也就是对拍卖的商业目的和其他社会目的、拍卖来源、规模大小、拍卖范围、拍卖档次、竞买人的组织、拍卖时间地点，以及拍卖预期目标等作总体全面的谋划，为整个艺术品拍卖提供纲领性的指导。

能征集到多少拍品、什么拍品，并不是以拍卖公司的主观意志为转移的，所以在拍品全部集中以后，如果觉得可以的话，就根据原先的设想进行拍卖专场或者主题划分，如果不能达到原来的质量和目标，就要进行调整。

（3）拍品终审

拍品在征集的时候其实已经做了基本的鉴定，但是由于时间仓促，当时不可能进行很细致的考证和鉴别。一般公司内的主要专家与聘请的社会权威专家还需要最后"会诊"一次，对全部拍品尤其是一些真假难辨的艺术品以及一些高价位的艺术品进行重点考证和把关，尽量保证质量。

终审除了解决真伪之外，还要考虑全部拍品的总体质量平衡，如果拍品比较丰富，也会把一些虽然是真品但不是优品的去掉，使总水平相对拔高。

（4）图录制作

图录既是拍品的展示，也是拍卖活动的总体安排和设计的载体，是每件艺术品的介绍和广告，所以必须要高质量完成。

图录的印刷要清晰精美，这既是对客户的服务，也是公司形象的展示。摄影、设计、校对以及附录的拍卖公告，要尽可保证能高质量，并且无差错。图录中除了艺术品的清晰照片外，还要附上每件拍品的基本信息资料。包括品名、款识、类别、数量、质地、制作方式、保存情况、释文、题跋等，甚至包括出版、收藏、流通等背景资料。不少拍卖公司为了争取客户，往往还请名家撰写评价文字。

图录中要对每件拍品标明估价。底价是卖家与拍卖公司的合约价格，并不能对外公开，估价是拍卖公司印在图录上的公开价格，拍卖公司要综合各种因素提供参考估价。对全部拍品编号要进行排序，这是一项很重要的营销策划工作，它包括专场与专场之间的连接、拍品与拍品之间的连接，尤其要考虑拍卖气氛的设计和高潮的安排。

（5）宣传推介

在拍卖会开始前的 1～2 个月，要进行宣传推介工作。图录寄出之后，要与客户联系，询问是否收到，以及有何反映，特别是针对有意向的重点客户，要尽可能邀请他们事先来看实物。有一些客户看了图录以后提出要看更多的补充资料，拍卖公司应尽可能查证并及时提供。

在拍卖前宣传即将举办的拍卖会尤其是推出重点拍品，以吸引社会的关注，显示本公司的经营能力。有些公司会印刷精美的宣传品，请名家写文章推荐拍品，直接发给收藏家。还有的公司会事先选择主办地以外的若干重要城市举办巡回展览。比如佳士得、苏富比就常来中国办展，既推销了拍品，又加强了客户联系。

（6）公告预展

根据《中华人民共和国拍卖法》的规定，拍卖前要在媒体发布公告，以表示拍卖的公开、公正和公平。同时，这种公告也具有广告的作用，内容最主要的就是预展时间、地点和物品，正式拍卖的时间、地点和物品。

国内外比较重大的拍卖会，一般正式预展要2～3天；小型拍卖会一般展出一天或半天。预展主要起到两个作用：一是让买家验看实物，以补充仅看图录的不足，是对买家的一种服务；二是显示拍卖活动的公开性和公正性。在拍卖预展中，买家可以在工作人员的陪同下，有权触摸或仔细观察艺术品。

（7）正式拍卖

在正式拍卖之前，首先要对竞买人进行资格认证。国际上拍卖公司一般以对新客户通过银行信用查证的方式验明买家资格，对老客户则根据以往的信用记录决定是否给其竞标权。在国内的拍卖公司中，一般会验看有效身份证并进行复印，然后再交纳一定额度的预付金。

在艺术品拍卖开槌前必须要宣读拍卖规则和撤拍的拍品号码、品名，对有些拍品进行更正或补充资料。当一件拍品拍卖竞价结束后，竞拍成功的买入人要当场签订成交确认书，标明拍品号码和成交价，以此作为法律依据。

目前拍卖公司多采用英式拍卖，也称"增价拍卖"。这是指在拍卖过程中，拍卖师宣布拍卖标的的起拍价，由低至高竞价。最后，三次报价无人再增价后落槌成交。但成交价不得低于委托人的保留价也就是底价。起拍价由拍卖公司根据拍品的底价商定，开叫以后根据"竞价阶梯"逐一加价。一般按"2、5、8"的阶梯报价，有时也会依5 000、10 000、100 000价格递增。最后，如果没有人再增加，拍卖师即落槌宣布成交，并报出最后举牌人的竞投牌牌号。拍卖公司会立即将成交确认单开出，由工作人员当场送给买家签字，确认成交。在拍卖结束的数天内，应公布成交价目表，以表示公开和接受监督。买卖双方要是来索要价目表，不得拒绝。

（8）移交结算

拍卖会结束之后，拍卖公司向所有成功的竞投人寄出账单，上有拍品明细、价目（包括成交价和佣金），督促对方在规定的时间内付款。但是，由于竞买人的情况差别很大，所以要有专人认真地催款。对未付款的买家，一般不能同意其先取货，除非拍卖公司承

担责任。因竞价原因，拍卖成交价再加上佣金，有时会比一级市场价格高出很多。但这个价格并不能说明这个艺术家以后的市场价格会处于这种高价，只能是一种参考。可向画廊询问艺术家当前的市场价格，以便正确估价。

对于流拍的拍品，在拍卖会后如果有客户要买流标品，拍卖公司一般应征求委托人意见再决定是否卖出。对于流拍品的退货，拍卖公司会通知委托人来领取，双方应验看并移交清楚。

清 华岩《花鸟》

094
什么是"艺术博览会"？

艺术博览会是一种大规模、高品位、综合性的艺术商品集中展示的交易形式、买卖场所和组织活动。作为艺术品交易二级市场的艺术博览会，它是继画廊、拍卖行之后兴起的，具有浓郁文化氛围和鲜明时代特点，把艺术审美与商品经济有机地结合在一起的产物。

艺术博览会与一般的商品展销会不同，它通常是由某一个文化艺术组织机构和一些大型艺术商业中介机构的代表组成的常设或临时机构，或者由某一大型艺术品经纪公司负责主办。艺术博览会要有丰富的艺术品货源、广泛的客源和系统完善的销售网络。其运作经费主要源于展位租售、赞助以及入场费三个方面。

艺术博览会的功能主要有：促进艺术品销售、推动文化艺术交流、发展培育艺术市场，提高举办单位和城市知名度等。艺术博览会是由策划人、主办者、参展画廊、艺术家、艺术经纪人、艺术评论家、投资者、收藏家和消费者组成或参与，并通过展览展示、艺术交流、投资讲座、鉴赏咨询等主要形式，实现大规模、高品位、综合性的艺术商品集中展示和交易。每届艺术博览会由许多环节组成。这些环节主要有策划、宣传、招展、评审、签约、布展、管理、服务和后期工作等。

国际上最早出现的独立的艺术博览会可以追溯到 1967 年德国举办的科隆艺术博览会。其后，1970 年瑞士巴塞尔举办了首届国际当代艺术展览会。1974 年，巴黎举办了国际当代艺术博览会，是法国第一届艺术博览会。随后，西班牙、美国也相继举办了类似的国际艺术博览会。

中国最早于 1993 年在广州举办了首届艺术博览会，连续举办两届之后，1995 年主会场改迁北京，广州成为分会场。但是，从 1996 年第四届开始，两地各自独立举办艺术博览会，同时广州的博览会更名为"广州国际艺术博览会"。1997 年上海又创办了"上海艺术博览会"。自此，我国每年都会有广州、北京、上海三大艺术博览会相继举办。而政府部门逐渐退出艺术博览会的具体运作，中国的艺术博览会开始真正走向商业化的道路。

095

什么是"艺术品指数"？

艺术品指数是运用统计学中的指数方法编制而成的，反映不同时期艺术品价格水平的变化方向、趋势和程度的经济指标。艺术品指数用来衡量艺术品市场的价格波动情形，是分析艺术品在市场中流通数量变化的一种重要统计数据，在艺术品交易中占有重要地位。

艺术品指数一般是由一些有影响的艺术品机构或艺术品研究组织编制的，并且定期进行及时公布。编制过程中通常是选择行业中具有代表性的艺术品拍卖公司的艺术品组成样本艺术品。在计算中，一般以春秋两季艺术品的拍卖价格为计算依据，有时也以季节甚至月拍的价格为计算依据，计算出某时艺术品平均价格与基期艺术品价格的比值。

由于艺术品种类繁多，计算全部艺术品的价格平均数或指数的工作是非常复杂的，所以编制艺术品指数时往往从艺术品中选择若干种富有代表性的样本艺术品，一般会按照艺术品门类、时代、流派、艺术家、地域等分类抽样，来计算这些样本艺术品的价格平均数或指数，用以表示整个艺术品市场的艺术品价格总趋势及涨幅程度。

由苏富比编制的艺术品市场综合指数是国际上最早的艺术品指数。苏富比于 1985 年 9 月创办《艺术市场公报》后，就定期在这份报纸上发布艺术市场综合指数。目前最重要并在国际普遍采用的艺术品指数是"梅摩指数"。而在国内艺术品市场上影响最大、使用率最高的艺术品指数要数雅昌艺术网市场指数（AAMI）和中国艺术品市场投资指数（AMI），分别简称"雅昌指数"和"中艺指数"。

（1）梅摩指数

梅摩指数是由长江商学院金融学教授梅建平、美国纽约大学斯特恩商学院教授摩西于 2000 年发起创立。梅摩指数的数据库主要追踪西方著名艺术家及其作品历年在苏富比、佳士得两大拍卖行的多次成交记录，在此基础上绘制出反映一定时期西方艺术品市场走势变化的数据图形。

（2）雅昌指数

雅昌指数是由国内最大的艺术品门户网站深圳雅昌艺术网创建发布的。网站凭借其庞大的艺术品数据库，收罗了中国 1993 年至今所有重要拍卖行的艺术品成交数据，并

依托先进的互联网技术，衍生了一系列指数，包括综合指数、分类指数、艺术家个人作品价格指数等，全面反映了中国艺术品市场、重要绘画流派和重要艺术家作品的价格变动情况及艺术品拍卖市场各个层面的发展趋势。

　　雅昌指数的编制，是一种"平均计算法"，根据拍卖公司提供的拍卖交易数据，不管拍品的真伪和粗精，都会以艺术家为主体，计算出其作品拍卖成交价格的单位均价，并将均价连接起来得到一条价格曲线，以此反映艺术家作品的价格走向。在此基础上，再选取具有代表性的艺术家，组合计算出雅昌综合指数、雅昌分类指数和雅昌百强指数，从而反映艺术市场的整体走势。

（3）中艺指数

　　中艺指数全称"中国艺术品市场行情动态指数系统"，是参考了西方流行的ASI艺术品拍卖指数，以拍卖行情、画廊销售、艺术博览会等历史行情数据和最新发生的行情数据为分析依据，计算出的个人作品市场行情的指标数据，然后根据个人指标数据综合计算出大盘指标数据。

傅抱石《湘君湘夫人》

096

决定书画艺术品价格的主要因素有哪些？

书画艺术品价格的确定是一件十分复杂的事情，因为一件书画作品蕴含的艺术价值在它被社会承认之前，是没有价格的。但是，一旦被社会承认，并进入收藏家行列之后，它就有价格了。所以说，有价和无价也是相对的，是矛盾的两个方面。

然而，艺术品作为商品，必然会受到一般经济规律的影响与制约。从经济学角度出发，艺术品的价格既需要受微观经济发展周期的影响，也要受经济发展的总水平和总规模的制约。同时，由于艺术品的精神文化价值要高于其使用价值，对于人的全面塑造、社会发展、意识形态建设等都具有十分重要的作用和意义。影响书画艺术品价格的因素主要可以从外在环境性因素、市场价值性因素、人为偶然性因素三个角度来探讨。

（1）外在环境性因素

书画艺术品与其他的商品不同，常常会受到外部的宏观条件和购买人的主观认识所影响。这其中包括宏观经济环境的影响、社会法制环境的影响、其他投资收益的影响等方面。

① 宏观经济环境

不同的历史阶段，人们对于物质和精神文化产品的需求，在质量、数量、程度等方面都呈现出不同的特点。一般来讲，当社会经济发展水平较低时，人们对于物质产品的需求居于主导地位，对精神文化产品的需求则处于次要地位。然而当经济发达、民众富足、人们对物质产品的需求已经得到极大满足时，精神文化产品的消费就会居于主导地位。当然，如果遇到经济政策的调整或经济的剧烈变化明显动摇了消费者的收入状况，或遭遇通货膨胀等因素，就将导致消费者购买行为的变化。这种变化可能促进、抑制或减缓消费者购买书画艺术品，并最终影响书画艺术品的价格，使之沿着理论价格上下波动。

② 社会法治环境

社会法治环境对于艺术品价格有非常重要的影响。战争及动乱年代，对于书画艺术品收藏和价位都十分不利。只有太平盛世、国泰民安，才会有收藏。另一层面，历来统治阶级对于艺术产品的创作和生产都十分重视，特别是对于艺术产品的流通，常

常利用政治手段予以干预，在很大程度上影响了书画艺术品的商品市场和自然自在的价格系统，使产品价格游离于价值之外，不能准确或近似地反映价值。

③ 其他投资收益

房地产、股票与艺术品并称三大投资项目，三者之间的关系既是相互影响，又相互制约。进入21世纪之后，房地产市场飞涨，许多房产商盈利，投资租售的市民也获利，而同时股票低迷、汇市徘徊、利息微薄，这就吸引了大批资金进入了拍卖市场，这就使艺术品创造了很多高价纪录。可以看出，人们对艺术品的认识发生变化，投资艺术品被作为比股票、汇市、存款等更为可靠的理财方式。

（2）市场价值性因素

书画艺术品在审美的同时可以产生一定的经济效益，使艺术家创造性的劳动也能够形成进行有偿的按质论价、等价交换的收益方式。这样，书画艺术品就有了重要的市场价值。书画艺术品的市场价值是以艺术价值为前提，包括艺术价值的因素。但是，判断一件书画艺术品市场价值的高低，则是取决于以下几个层面。

① 历史与文化审美

不同的历史时期，受社会文化思潮的影响，艺术鉴赏与艺术消费中的民族心理、文化传统等形成代表性、倾向性的审美时尚，对艺术商品的流通范围、流通实效、流通规模等都具有重要的支配作用。所以，在书画艺术品市场中，历史的时间久远程度成为众多买家的一个衡量标准。另外，书画艺术品要以中国文化的修养作为有力的支撑，使书画艺术品真正成为中国文化一个不可分离的组成部分。如果在中国文化素养方面有所缺失，没有了中国文化精神的脊梁作为支撑，中国书画艺术品的市场价格将在很大程度上受到影响。

② 名人效应

书画艺术品的市场价值与该作品作者的知名度密切相关。作者的名声越大、越响亮，其作品的市场价格也就越高。名家与非名家，是衡量艺术价值和投资价值的重要界限。在某种程度上，投资艺术品就是投资名家的作品。

一般来讲，大师、大名头、中名头、小名头的作品市场价格相差很大。虽然有时很多收藏家与投资者会有意炒作新人，哄抬小名头的作品，但实际上并不能为市场所接受。所以，作者的知名度是其作品市场价值的重要因素之一。

③ 鉴定真伪与优劣

书画艺术品的价格起伏与其真伪和优劣有着直接且密切的联系。真伪似乎是收藏家和投资者们更为关注的前提，目前艺术品市场鱼目混珠、真伪难辨，而书画艺术品的作伪又是相当广泛与复杂。这就要求收藏家与投资者对书画艺术品要有足够的专业知识与鉴定水平。

然而，鉴定其真伪的标准是古今中外都一直未曾解决的问题。国内的艺术品市场仍以"目鉴"方法为主，科学仪器手段为辅，依靠权威的专家学者根据多年积累的鉴定经验来判断一件书画真伪。这种方法虽然具有一定的权威性，但是鉴定专家个人的鉴定研究水平的高低，以及职业道德操守标准不同，所以对于同一件书画作品的真伪常常出现分歧，使真伪鉴定变得更加扑朔迷离，再一次增加了评估书画艺术品价格的难度。

艺术品鉴定的难度除了真伪之外，还在于其优劣。任何一位著名的书画艺术家，都不能保证件件作品都是高品质的，会因为种种因素使某些作品有失水准。所以，同一位艺术家的真迹作品也会因为其精品与非精品的差别决定其市场价格的高低。

④ 存世量多寡

俗话说物以稀为贵，稀少更突出了一件作品的价值。所以，书画艺术品具有一定程度的稀缺性，也会在供求关系的影响下，价格会有所升高。对于当代在世的书画艺术家来讲，对自己的创作数量有所控制，质量关又把得比较严的艺术家作品，其价格一般都比较稳定。然而，那些高产高出的艺术家，对自己在市场上流通的艺术品毫无控制，以至于供过于求，其作品的市场价格不会看好。

⑤ 品相与完整度

书画艺术品经历了多年的传承，品相与完整度或多或少的会受到一定程度的影响。如果一件书画艺术品既是精品真迹，又能品相保存完好，市场价格必然不菲。

（3）人为偶然性因素

书画艺术品的价格起伏除了受外在环境与商品自身因素之外，在进行交易行为的过程中，可能还会受到人为偶然性因素的影响。以至于造成在书画艺术品拍卖的交易中，出现了许多令人意想不到的情况，产生了不少令人费解的价位。

① 竞争者的财富力

很多投资者都会明白这样的一个道理，在艺术品交易中，价格往往没有一个统一的

标准，很多情况下，决定因素在于买家主观上的认识与自己的资金实力。艺术品在进入拍卖市场后，拍卖行都会对其有一个估价，印在拍卖图录上，这是拍卖行对物品鉴定以及对市场行情测算以后的判断。但是，相当比例的拍品在拍卖时都会超出估价，有时甚至是估价的几倍或几十倍，其中很重要的原因就是拥有超强财富的买家出现。

② 市场炒作与相互捧场

对于艺术品投资人来讲，包装和炒作是抬高书画艺术品价格的主要方式。投资人先投资买入某位艺术家的大量艺术品，并且有意识地出版，进行新闻宣传，集中造势，吸引人们来投资，其目的是为提高该艺术作品的价格，然后高价卖出，获得丰厚利润。这种手段对艺术品市场中经验丰富的藏家影响不是很深，但对于新入市的藏家来讲还是立竿见影的。同时，在艺术品交易中还存在着捧场因素的影响。比如师生间互相捧场、同行捧场、老客户捧场等，都会使不了解市场的藏家产生错觉，觉得作品达到了某种高度，从而提高了书画艺术品的价格。

③ 个人情感因素

书画艺术品市场中的交易虽然与股票、房产一样属于理性行为，但是书画艺术品自身的历史价值与审美价值也会使很多真正的藏家出于自身的感性情绪来购买。很多收藏家仅仅是因为出于对某件书画的喜爱或者对于某位书画家的崇拜而产生购买行为，并非考虑过多的经济因素与升值空间。当然，这种情感因素可能会体现在个人看到书画艺术品时产生的睹物思人、怀旧纪念等思想性行为上，也可能体现在对于民族、地域文化艺术的认同与保护上。

④ 冲动行为

书画艺术品价格的人为偶然性，很大程度体现在拍卖现场的竞争造成冲动性购买欲望。事实上很多竞投人在拍卖之前都会做好功课，仔细地看过预展原件，也请很多专家掌眼，甚至做好了资金投入计划。但是，一旦进入了拍卖现场，可能就会受到非理性竞争与缺乏主见的影响，进而不能控制自己提出的价格，打乱自己原有的计划，这种非理智的行为会导致实际资金投入大大超出自己计划投入的资金，并在一定程度上提高了该书画艺术品的拍卖价格。

097
什么是"艺术品金融化"?

所谓的艺术品金融化就是将艺术品作为金融资产，或者将投资艺术品作为理财方式。艺术品如果作为金融资产，可以用来融资，也可以去保险公司投保，还可以成为商业银行资产配置的一部分，银行也能为收藏家们提供咨询服务与融资抵押。

但是，艺术品如果作为资产，最大的障碍就是如何鉴定和估值。目前艺术品鉴定体系混乱，也没有公认的权威机构对艺术品的真假进行评估和鉴别，这是制约艺术品金融化的一个重要因素。另外，很多金融机构相应的市场研究、评估体系、产品设计、风险控制、专家队伍、操作流程还无法完善。而对于涉及艺术品理财的设想，大部分还只能局限为高端客户提供相关沙龙、展览、咨询等服务。

随着市场逐渐的规范与调整，艺术品金融化是中国未来的发展趋势，艺术品也越来越有资产化的倾向，已零星出现一些金融产品。但因为刚起步，所以包括鉴定、估值、财产登记、税收等基础问题，在国内还没有明确的政策支持，这些都需要规范。

艺术品金融化模式主要有艺术品基金、艺术品信托、艺术品质押、艺术品保险等。

（1）艺术品基金

艺术品基金是通过发行基金份额，将特定或不特定的艺术品投资者的资金汇集起来，由基金托管人托管，基金管理人进行运作，在利益共享、风险共担的原则下，将资金用于艺术品投资上以获得收益的共同投资模式。艺术品基金可分为以艺术品为投资重点的基金和以艺术家为投资重点的基金。

在《中华人民共和国合伙企业法》出台后，私募基金制度完善，常见方式是几家公司共同出资设立艺术品投资基金，画廊也常以基金形式来融资。基金的资金募集一般由负责人或机构发起，通过有声誉的基金募集推荐人向投资者进行资金募集，聘请艺术基金管理人管理资金，进行艺术品组合投资，委托专门机构负责保管所投资的艺术品，在适当的时机将藏品变现，获取收益，按照契约从基金资产中提取管理费用。

依照"管保分开"的原则，基金托管机构一般为银行或信托投资公司，由它们负责对艺术基金的资产进行保管，并对艺术基金管理人进行监督。根据发行方式的不同，艺术品投资基金可以分为私募基金和公募基金。根据运作方式的不同，艺术品投资基金还

可以分为封闭式基金和开放式基金。根据法律结构的不同，目前国内艺术品基金基本上可以分为有限合伙型和信托型两大类。有限合伙型的艺术品基金都是投资型，而信托型基金又可以分为融资型和投资型两类。

（2）艺术品信托

信托是指委托人基于对受托人的信任，将其财产权委托给受托人，由受托人按委托人的意愿以自己的名义，为收益人的利益或者特定目的，进行管理或处分的行为。艺术品信托是一种资金信托形式，有两层含义：一是艺术品资金信托，即委托人基于对信托公司的信任，将资金委托给信托公司，信托公司按委托人的意愿，为受益人的利益或特定目的，将资金投向艺术品并进行管理和处分的行为；二是艺术品实物信托，也就是艺术品拥有者将艺术品委托给信托公司，由信托公司按照委托者的要求进行管理、处分并取得收益，包括租售或委托艺术品经营机构进行经营，使投资者获得收益。

（3）艺术品质押

质押是指债务人或第三方将其动产、权利凭证转移债权人占有，用以担保债权的实现，当债务人不能履行债务时，债权人依法有权就该动产或权利优先得到清偿的担保法律行为。

质押包括动产质押和权利质押两种。在我国，艺术品质押不是一个新生事物。历史上的艺术品典当业务本质上就属于艺术品质押。民国时期，以盐业银行为代表的许多银行也都开展过艺术品质押业务。

（4）艺术品保险

保险是一种"集众人之力救助少数人灾难"的经济保障制度，其功能在于分散风险、消化损失。艺术品保险就是以艺术品作为标的的保险。艺术品在保管、收藏、展览、运输、装卸等过程中会遇到多种风险，既有自然风险，也有意外事故。

艺术品保险是在传统的财产保险和货运保险的基础上演变和发展而来的，主要承保火灾以及其他自然灾害和意外事故造成的艺术品直接损失。博物馆、展览馆、艺术品拍卖行、艺术品公司、文化艺术公司、运输公司等均可投保。但是，目前无论是收藏机构还是艺术市场，三大交易主体均没有认识到艺术品保险的重要性，其保险需求意识的缺乏反过来影响到艺术品保险业的供给。

　　对于国内保险公司而言，开展艺术品保险业务也遭遇诸多"瓶颈"。最核心的就是在参保艺术品价值的认定方面，权威价格评估机构的缺失成为国内艺术品保险业发展的第一块绊脚石。艺术品保险的风险大，保险公司的积极性不高，艺术品保险业发展相当缓慢。

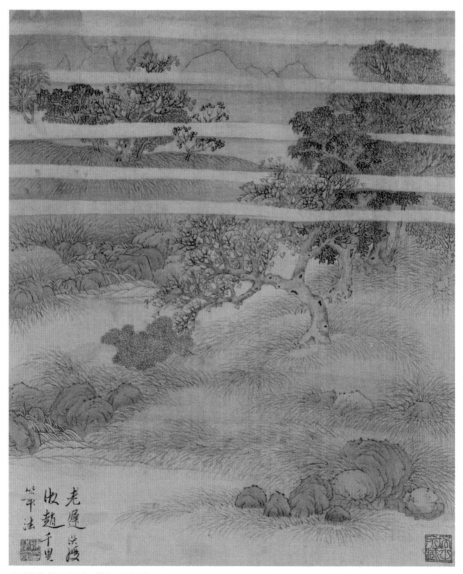

明　陈洪绶《杂画图册》（仿赵千里笔法）

098
艺术品金融业务的主要环节是什么？

艺术品金融业务的主要环节是指各种艺术品金融模式运行时必须要共同经历的一些关键环节，主要包括艺术品确权、艺术品鉴定、艺术品评估、艺术品托管、艺术品变现等。

（1）艺术品确权

艺术品确权是影响艺术品金融的一个重要因素，也非常复杂。它同时涉及物权与知识产权两类权能，尤其是对于书画艺术品来说。艺术品的物权的确定是比较简单的，主要以动产形态存在，通过交付取得，物权的取得与变更无须进行登记。所以，一般占有艺术品的人，通常就是艺术品的物权人。

但是，艺术品的精神权利，也就是知识产权的确权是十分复杂的。知识产权又称"版权"，包括人身权和财产权两大类。人身权由作者终身享有，不可转让、剥夺和限制。作者死后，一般由其继承人或法定机构予以保护。根据我国《著作权法》的规定，人身权包括发表权、署名权、修改权和保护作品完整权。这一类权利，只要确定了作者的身份即可明确权利的归属。

著作财产权是作者对其作品的自行使用和被他人使用享受的以物质利益为内容的权利，具体包括复制权、发行权、出租权、展览权、表演权、放映权、广播权、信息网络传播权、摄制权、改编权、追续权，以及应当由著作人享有的其他权利。这一类权利有些随着物权的转移而转移，比如艺术品展览权。但有些则需要通过作者授权才可以获得。

（2）艺术品鉴定

真伪问题是艺术品金融活动面临的首要问题，但是目前我国艺术品市场鉴定比较混乱。艺术品鉴定工作的规范化可以有效地保护艺术品市场参与者的合法权益，引导艺术品市场的良性发展，规范艺术品市场秩序。传统的鉴定方法主要依靠鉴定人员的经验总结，注重看、摸、听等手段。近年来引进了各类考证方法和信息比较方法，在一定程度上起到了纠正直觉误差的作用，但并不能保证所有的艺术品鉴定结论的科学性。

（3）艺术品评估

艺术品作为一种特殊的评估对象，无法采用单纯的财产评估方式来进行估值。影响

艺术品价值判断的因素很多，比如真伪、名头、优劣、存世量、品相等。在艺术品价格评估方面，艺术品拍卖成交价格数据库与艺术品指数提供了了解行情的渠道，但不能完全依靠拍卖价格数据库。

目前，还是以专家的判断作为评估艺术品价值的关键。我国艺术品价格评估体系不健全主要体现在三个方面：一是缺乏艺术品评估标准，包括艺术品评估的具体指标及各项指标的权重等；二是缺乏权威的艺术品评估机构，既没有官方权威机构，也没有民间权威机构；三是缺乏艺术品评估的专业人才。

（4）艺术品托管

在艺术品金融中，艺术资产面临着艺术品被损毁的风险，需要对其进行保管。但是，银行等金融机构本身不具备保管艺术品的条件，所以想要保管艺术品，要么就是由所有人自行保管，要么就是委托第三方托管。艺术品资产所有人自行保管可以不改变艺术品的存放环境，还可以省去保管费用，但是不利于金融机构对艺术品状况的实时掌控。委托第三方保管就是委托艺术机构进行专业保管，如博物馆、拍卖行，在国外还有艺术银行。

（5）艺术品变现

艺术品金融变现一般都很困难，无法像股票等有价证券或者房地产等有形资产那样容易，因为它具有很多不确定性。它的风险程度主要是受艺术品变现的途径、难易度和范围等影响。通常而言，非竞价交易模式变现比较快，但变现价格比较低；而竞价交易模式周期比较长，但变现价格相对比较高。书画的市场需求量比较大，所以变现稍微容易，其他艺术品种类市场容量就比较小，所以变现难度就比较大。

北宋 刘寀《群鱼戏藻图卷》

099
"文化艺术品产权交易所"是干什么的?

文化艺术品产权交易所简称"文交所",主要为文化领域的权益流转、对接,提供全面、规范的市场平台。文交所的交易对象主要是文化物权、债权、股权、知识产权及国家管理部门允许并批准市场流通的文化艺术品,有些文交所以书画、雕塑、瓷器、工艺等作品作为主要交易对象。

操作方式是对文化艺术品进行鉴定、评估、托管和保险等后,以"份额化"发行并上市交易。文化艺术品份额合约挂牌交易后,投资人通过持有份额合约,分享文化艺术品价值变化带来的收益。交易方式是采用完全无纸化的网上交易模式,投资人通过互联网就可以实现开户功能,通过下载相关客户端就能实现投资交易功能。

2007 年,深圳、上海、北京提出建构"文化产权交易所"。两年后,上海和深圳的文化产权交易所获批。2008 年底,设立了天津文交所,试水文化艺术品的"份额化"交易,郑州紧随其后。

这些文交所,可以概括为两类:第一类是文化艺术品交易所,比如天津与郑州,艺术品份额比较接近证券化交易。第二类是文化产权交易所,比如深圳与上海,艺术品份额则是在产权层面的交易。所以,"文交所"就是将艺术品像上市公司一样化为一定数额的股份进行"股权"交易,将股权拆分的概念用在艺术品上,变成了艺术品证券化,然后在文化产权交易所平台进行公开上市交易。

艺术品类份额化交易降低了艺术品投资的门槛,让原本专业、小众的收藏市场变成了金融化、大众化的投资市场。但是,由于没有深入研究艺术品交易和价值实现的特殊性,在运行机制和管理制度设计方面都存在很多问题,加上交易所各参与方、艺术评论人士等盲目乐观、过度炒作,部分文化产权交易所曾引发经济和社会问题。

100
书画艺术品投资有哪些风险？

书画艺术品是商品，又是投资品。是商品就有市场，是投资品就可以保值增值，同时也就有风险。当投资达到一定的规模与水平以后，风险来源不光是市场，而且是投资者本身。书画艺术品投资收藏的主要风险来自五个方面：战略取向、经济大势、作品状态、价格状况、交易状况。

（1）战略取向

中国书画艺术品市场的发展态势直接与国家采取的相应的战略措施密切相关。没有这些保证，一味地让市场自由发展，则会带来很多困扰。从某种意义上，政策风险还可以理解为由政府引导的流行而产生的审美情趣、价值取向的偏离。上届政府倡导这样，下届政府喜好那样，都会对书画艺术品市场带来"地震"般的影响。如唐朝喜好气魄宏大的作品，而宋代喜好精致典雅的作品。如果当时收藏家收藏了大量的唐代风格作品，到了宋代，很有可能就会不合时令而掉价，或者无人问津而分文不值。

（2）经济大势

书画艺术品市场的兴衰与宏观经济的发展与环境有着密切的联系。宏观经济走势好，书画艺术品市场就会走强，反之则会走弱。也就是说，中国书画艺术品市场和其他市场一样，也有自身系统性风险。

一般来说，遇到经济大衰退或萧条，投资者由于经济拮据，首先会考虑卖出自己收藏的艺术品，原因很简单，如果卖掉房子或车子，就会使自身的生活质量大打折扣，而出售艺术品却不会影响藏家的生活质量。而当藏家售出的数量过大时，书画艺术品的价格就会大幅下跌。

（3）作品状态

作品状态实际包括了两个方面，第一是真伪，第二是品相。

对书画艺术品投资收藏和消费者来说，真伪的风险是最直接的、最基本的风险。有的专家认为：目前的中国书画艺术品市场中流通的各类作品绝大多数都是赝品，而且各大艺术品交易市场险象环生、危机四伏，"以假充真""以劣充优"的事屡见不鲜。正是因为书画艺术品市场中赝品太多，许多人对此望而却步，即便是商场上的成功人士，也很难涉足。

另外就是品相的问题。品相是书画艺术品的生命，品相的好坏往往直接影响其交易和价格。书画艺术在购、销、运、存以及赏悦、展览等过程中都有可能会受损或者遗失，而书画的破损、污痕、霉点等都会使得作品艺术价值大打折扣，给投资者和收藏者带来巨大的风险。为此，许多投资者在投资书画艺术品时十分讲究品相。

（4）价格状况

价格状况是书画艺术品市场风险积累的一个重要方面，快速上升的价格状态能否得到已经形成的价格水平的坚实支撑，这是问题的一个关键。要警惕经济泡沫的膨胀对艺术品价格带来的影响。

（5）交易状况

中国书画艺术品市场存在很大的不确定性，流通性很差。从市场过程来看，相当一部分投资者购买艺术品是为了增值保值。然而，当他们急于变现时，想售出已购买的艺术品，一般很难如愿以偿，经常会出现高价进、低价出的情况。即便送到拍卖行，也存在周期长的问题，同时还有流标的可能性。

艺术品投资的风险如上所述，所以还是那句话：艺术有风险，投资需谨慎。

北宋 高克明《溪山瑞雪图》

▌ 本章思维导图

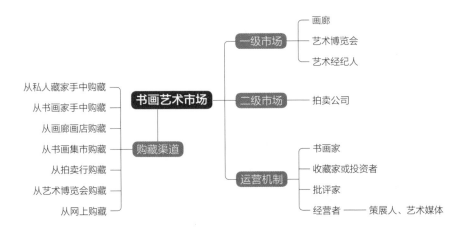

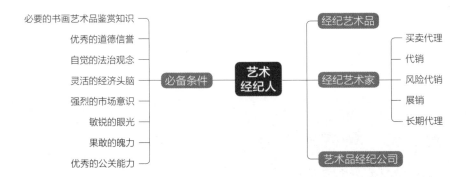

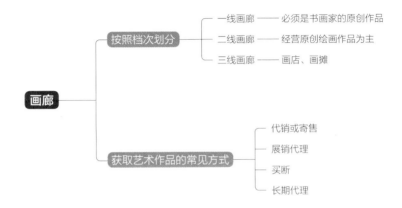

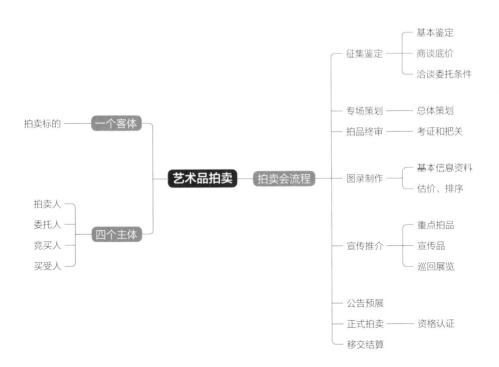

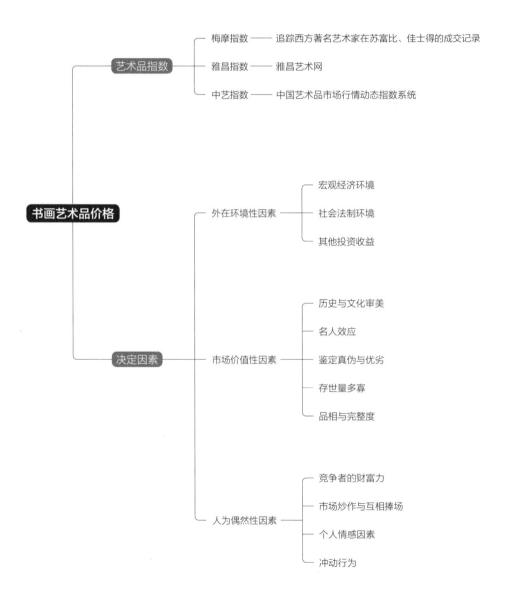

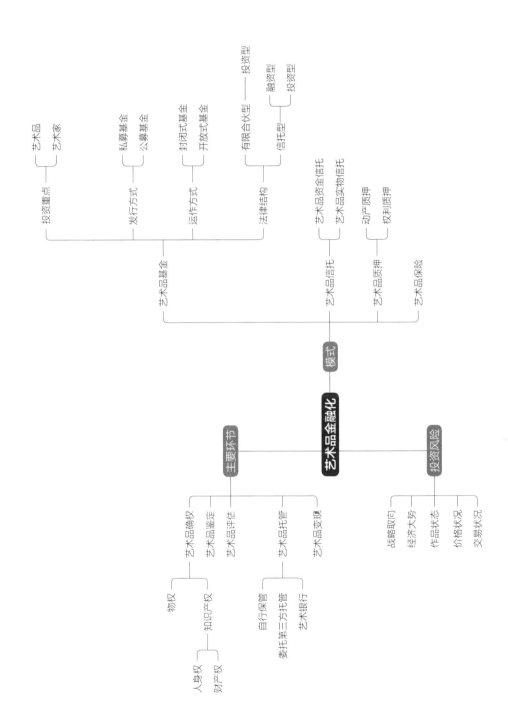

艺术品金融化

模式

艺术品基金
- 投资重点
 - 艺术品
 - 艺术家
- 发行方式
 - 私募基金
 - 公募基金
- 运作方式
 - 封闭式基金
 - 开放式基金
- 法律结构
 - 有限合伙型 —— 投资型
 - 信托型
 - 融资型
 - 投资型

艺术品信托
- 艺术品资金信托
- 艺术品实物信托

艺术品质押
- 动产质押
- 权利质押

艺术品保险

主要环节
- 艺术品确权
 - 物权
 - 知识产权
 - 人身权
 - 财产权
- 艺术品鉴定
- 艺术品评估
- 艺术品托管
 - 自行保管
 - 委托第三方托管
 - 艺术银行
- 艺术品变现

投资风险
- 战略取向
- 经济大势
- 作品状态
- 价格状况
- 交易状况

图书在版编目（CIP）数据

古画七棱镜 ：看懂中国画的100个问题 / 陈晨著

. —— 南京 ：江苏凤凰文艺出版社，2022.12

　ISBN 978-7-5594-7200-7

　Ⅰ．①古… Ⅱ．①陈… Ⅲ．①中国画－绘画理论

Ⅳ．①J212

中国版本图书馆CIP数据核字(2022)第187141号

古画七棱镜：看懂中国画的100个问题

陈　晨　著

责任编辑	刘洲原	
策划编辑	李　佳　孙　闻	
出版发行	江苏凤凰文艺出版社	
	南京市中央路165号，邮编：210009	
网　　址	http://www.jswenyi.com	
印　　刷	雅迪云印（天津）科技有限公司	
开　　本	710毫米×1000毫米　1／16	
印　　张	18.5	
字　　数	243千字	
版　　次	2022年12月第1版	
印　　次	2022年12月第1次印刷	
标准书号	ISBN 978-7-5594-7200-7	
定　　价	98.00元	

（江苏凤凰文艺版图书凡印刷、装订错误，可向出版社调换，联系电话025-83280257）